BOSCH

博斯

Laurinda Dixon

〔美〕劳琳达·狄克逊 著

吴啸雷
孙伊 译

湖南美术出版社 | 后浪出版公司

全国百佳图书出版单位

·长沙·

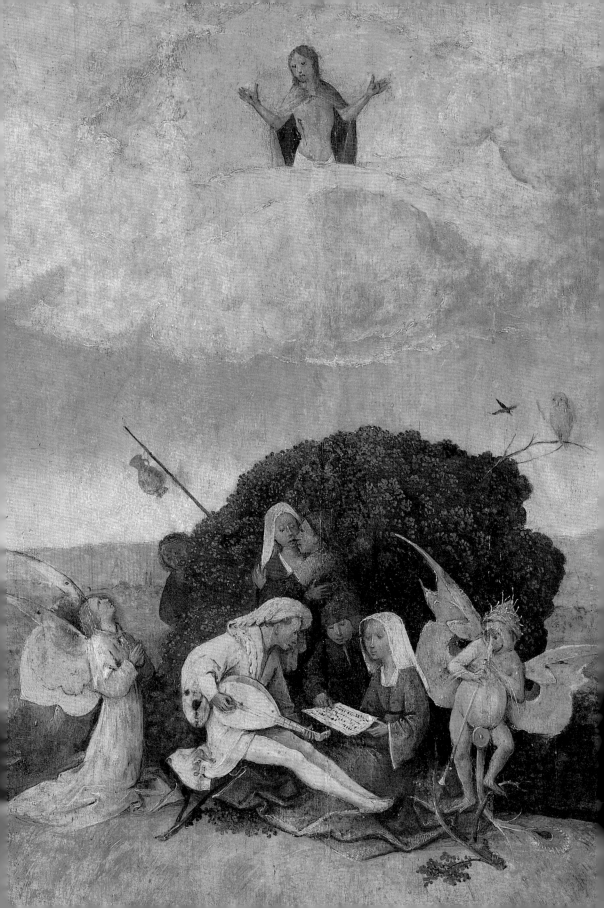

《干草车》三联画
（图52局部）

约1510年或更晚
板上油彩
135cm × 100cm
普拉多博物馆，马德里

引 言

500多年以来，希罗尼穆斯·博斯（约1450—1516年）的艺术一直在吸引、挑战和启发着观者。初看之下，他的作品主题在艺术史的语境中似乎是史无前例的。我们在看到遍布硫黄的壮观的地狱深渊中，凶残的复合怪物正折磨它们的受害者的场景时不寒而栗；但是，看到《人间乐园》（*Garden of Earthly Delights*，图1）中赤身裸体的年轻人做出种种滑稽的举止，兴高采烈地用巨大的草莓彼此引诱，并将花朵放进在上流社会里不宜展露的身体腔孔之中，任何人都会忍俊不禁吧？从博斯的时代到我们自己的时代，观者一直在试图解读这些惊人的场景。

对博斯的首次提及出现于拥有几件博斯作品的西班牙贵族费利佩·德·格瓦拉的著作中，当时博斯已经去世了几十年。格瓦拉抱怨说，大部分人将博斯简单地视为"怪物和复合体动物的创造者"。直到20世纪50年代，杰出的尼德兰艺术史学者欧文·潘诺夫斯基依然拒绝尝试讨论这位难解的画家。为避免对其进行推测，他在《尼德兰早期绘画》（*Early Netherlandish Painting*）一书的结尾处借用了一句文艺复兴时期人文主义者的诗句："我的智慧不及，这一内容最好不提。"

伟大的潘诺夫斯基承认了自己的局限性，于是艺术史学生们便冲上前来迎接这个挑战，他们在博斯身上花费的才智超过任何一位尼德兰画家。然而，随着这个游戏的参与者越来越多，游戏本身也变得越发让人费解。关于博斯本人的文献十分匮乏（我们能够知晓的信息将在本书第一章讨论），学者们只得去寻找语境证据，对异端邪教、民俗、谚语、巫术、秘密社团、圣经注释、物质文化，甚至弗洛伊德心理学等进行深入探究。15世纪的版画、泥金装饰手抄本、板上绘画、雕塑、教堂装潢及其他各种传统艺术媒介均用于探寻博斯作品的图像模型。通过各种各样的证据，有些人把博斯描述为一个纯粹的道德家，把他描绘的不寻常的形态解释为艺术家丰富想象力的产物。还有些人把他视为异端或疯子，认为他笔下那些疯狂的、常常令人震惊的图像证明他是一个被社会排斥的人。有一些解读认为，博斯作品的含义只能被一群训练有素的精

图1
人间乐园（图150局部）

4　博斯

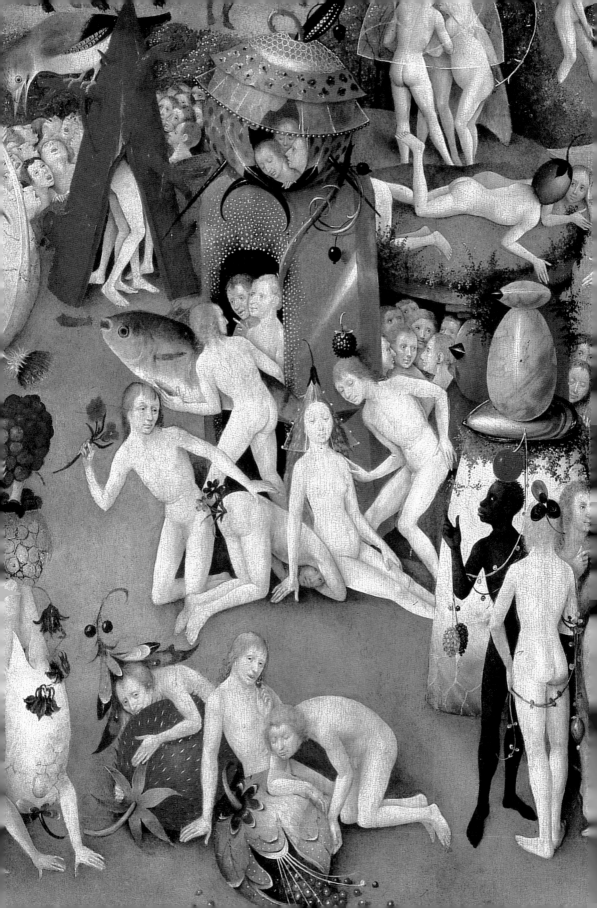

英理解，另一些人则声称博斯只是一个典型的"普通人"，一个完全沉浸在资产阶级文化和道德观中的平凡之人。在重建佚失的图像语境的过程中，一些知难而退且完全否定确切意义的人则倡导另一种方法，对他们来说，博斯的作品就是一场视觉盛宴，其迷人之处恰恰在于不可解释性。不过，现在大部分学者都认为，博斯的艺术对其受众有着深刻的意义，尽管它们对现代的感知来说是奇怪的。

博斯的整体风格和技法与北方文艺复兴艺术的大语境相符，不过并没有文献能够明确地说明他受过哪些艺术训练和决定性影响。由于缺少具体信息，关于作者推定与风格流变的问题变得格外困难。学者和鉴赏家试图通过视觉分析和科学研究的方法识别出他的风格和技法要素。他们测量颜料层的厚度、检查底稿中交叉影线的方向，并重点关注出现"底画"（pentimenti，外层颜料下方与最终作品不同的图像）的地方。专家们就博斯名下作品中不一致的风格展开了讨论，指出有些作品展现了极高的完成度和细腻的手法，底稿上却只有曲折的轮廓线和极简的影线，另一些作品则具有更刚健有力的形式和更丰富的影线；一些作品的颜料涂得很厚，而另一些作品只有一层薄薄的、半透明的颜料，底稿清晰可见；还有一些作品，特别是大型三联画，在同一块画板上呈现出不同的风格和技法。这种差异性使学者们疑惑：被归在"希罗尼穆斯·博斯"名下的究竟是一个人的作品，还是多个画家合作的产物？如果我们将这些看起来出自博斯之手的单幅木板画和三联画作整体考量，就只能得出如下结论：博斯没有一种始终如一的创作方式，或者有多位画家参与了最终画作的创作。鉴于博斯出身于创作和训练均在同一个地方的绘画世家，或许我们应该改变将他视为单独的"原创天才"的传统看法，并思考希罗尼穆斯·博斯主导的大型家族画室参与创作的可能性。

通常有30—40幅作品被归于博斯名下，包括几组大型多联木板画，但这些画上都未标明年代，且其中只有7幅有他的署名，这使作者推定变得更加困难。有人认为博斯的作品存在着从明显受到手抄本饰图影响，到很可能由自信而"成熟"的艺术感知力催生的大型木板画的风格演变。循着这种分析，艺术史学家试图为博斯的作品创建一张年表，并把像《人间乐园》（见图133）这样的三联画归于博斯职业生涯中期，因

为这些作品虽然尺寸庞大，却包含大量小图案，而且非常仔细地关注了细节的表现，这些都是手抄本彩饰师的技艺。按照这种分析，那些大型简约的作品应该属于博斯晚期的作品，比如根特的《基督背负十字架》（*Christ Carrying the Cross*，见图 63），画面中的人物身处一处被压缩的空间中。这类作品呈现出一种合理的演变：它们摆脱了手抄本饰图对细节的过度关注。然而这种对博斯的假设是站不住脚的，将决定成品样貌的中间因素都考虑在内会更有帮助，比如赞助者的财力和作品的预期功能。不幸的是，现存的大部分归于博斯名下的作品都缺少这些重要信息，而且讽刺的是，一些遗失作品反倒存有这种相关文献。

8

学者们不得不承认，有关文艺复兴艺术家工作方式的传统看法在博斯这里几乎无法适用，而且最终对于梳理博斯的风格演变并无作用，科学分析似乎成了厘清博斯创作年代和风格流变最有用的方式。现代的博物馆中具有用于修复和检查艺术品的先进实验室，对于博斯名下作品的技术性检查可以得出比视觉分析更实质性的结论。技术人员用 X 射线、红外线照相和颜料分析等手段检查了博斯的许多作品。树轮年代学能测定作品木质底板的树龄，是一种相对较新且成功的分析法，并且最晚可以追溯到最近一年内的树轮。在此信息的基础上，树木被砍伐的时间得以确定，并能够推断出一个"可溯及年代上限"（terminus post quem，作品的创作年代必在这个时间点之后）。

树轮年代学的方法能准确推定一棵树被砍伐的时间，然而推定一幅画真正的绘制时间则更加复杂。在创作之前，画家们总会将木板储存和陈化几年，但我们没有办法获知一块木材在画室存放了多久才被使用，而且任何确定标准时间范围的尝试都仅仅是推测。一些艺术史学家在确定年代时会增加 11—17 年或更久以包含树木陈化和干燥的时间，另9一些学者可能只增加两年。此外，一幅作品的底板可能包含多棵树的木料，这是在大型多联木板画中常见的现象。现藏于维也纳的博斯的《末日审判》（*Last Judgement*，见图 192）就是如此，在这组作品的六块面板中，年代最古老的可以追溯到 1304 年前后。优质的陈化木材必定难以得到，因此画家往往通过刮掉表面并复绘的方式对旧板材重新利用。博斯本人在 1480—1481 年间可能这样做过，因为根据圣母兄弟会的账簿记

录，当时他购买了已损坏的"旧祭坛画的翼板"，大概就是为了在画室中重新使用。

树轮年代学最有价值的地方在于追溯较晚的作品，这些曾被认为是博斯的作品其实是出自他的追随者之手，因为没有哪位艺术家能在他死后才砍伐的树木上作画。在本书中，我暂时将博斯的画作时间定在树木砍伐后的两年，即树木干燥和陈化所需的最短时间。为了表示某个时间点是假定的结果，我会在年代前加上"约"，后面加上"或更晚"。也就是说，"约1500年或更晚"即表示这幅画所用的木材砍伐于1498年，因此绘制开始的时间不可能早于1500年，不过理论上来说，这幅画可能绘制于1500—1516年（博斯卒年）之间的任何一年。现在我们不能更加精确地推定博斯作品的创作时间，但是未来的科学进步也许能给我们提供方法。尽管存在一些缺陷，对于被归入博斯名下的作品的技术性检查仍在进行，艺术史学家和怀有兴趣的公众也在期待着每一个新发现。

博斯作品定年的这些问题，以及画家本人相关文献的缺乏，使我决定以主题而不是作者生平来构建本书。本书将不会以博斯的生平为线索，也不存在某幅作品是对某个特定历史事件的反映，而是会探讨那些启发他的意象的普遍概念。本书和本领域其他著作的主要区别，在于我对博斯作品中艺术、宗教虔诚、科学的结合思考。尽管艺术史学家在研究一些意大利艺术家时接受了这种结合，比如几乎与博斯同时代的莱奥纳多·达·芬奇（1452—1519年），他们在研究北方文艺复兴艺术时却迟迟没有认识到相同现象的存在。这种沉寂被另一种情况加深：文艺复兴时期的"科学"——比如占星术和炼金术——往往被证明与现代的实证研究方法无关，且在今天它们被归于神秘学的领域。

接下来的章节将博斯表现为一个属于其时代的人，他十分熟悉当时的知识探求。博斯生活的世界经历了文明基础被打碎又被重组的过程，教条的经院哲学屈服于经验观察；随着美洲大陆的发现和日心说宇宙模型的萌芽，地理学和天文学的边界得到了极大的扩展，这些都发生于博斯在世的时期。随着医学在解剖学和手术领域的进步，有关人体的认识也得到了发展。尽管如此，行星和恒星仍被认为能够决定人类的性格，有学问的人依然会认真探讨宝石和独角兽角的治愈力量。这样的矛盾在

文艺复兴时期十分常见。拉丁地区的人文主义与本地的民俗文化、科学与宗教、现实与幻想、焦虑与乐观,一切都在一个边界变动不居、充满多种观点的世界中蓬勃发展。

　　我第一本研究博斯的专著出版于1981年,在此后的研究中,我的出发点不是对单独主题的有限鉴赏,而是对丰富了文艺复兴且画家和他的受众应该了解的诸多科学概念进行广泛探索。接下来的章节探究了博斯所在时代(1500年前后数十年)的矛盾性,每一章对应了一种影响艺术家、他的观者和赞助者的现象。读者将在第二章对《结石手术》的解读和第六章对《圣安东尼》三联画的解读中发现有关化学应用(在博斯的时代被称为"炼金术")和药剂学实践工艺的讨论;更广泛的智性认知将化学视为一种启蒙和基督教救赎的工具,这种观点扩展了第七章和第八章中普拉多博物馆所藏的《三王来拜》(*Adoration of the Magi*)和《人间乐园》两件三联画的多义语境;占星学和体液医学这两门古老的学科会在第三章对《愚人船》和鹿特丹的《干草车》的讨论中介绍;第四章中,亚里士多德学派的面相学将会扩展我们对博斯的基督受难图像的理解;第五章中,天才与启示作为体液医学表现形式的概念构成了博斯笔下隐士圣徒的阐释基础。在每个例子中,博斯对科学图像的运用都强调并放大了文艺复兴时期的一种观念:基督教道德观是所有严肃智力活动的基础。

　　在博斯的时代,精神与物质之间尚无区分,科学家在实践中总是着眼于基督教的救赎。因此,我们不必将博斯界定为无知的或学识渊博的、资产阶级的或贵族的、虔诚的或异端的、务实的或幻想的,因为在博斯时代的知识氛围中,成为同时具备盛行观点和高级知识的解释者并无障碍,这两个领域并不是对立的。神圣与世俗、市井与宫廷、科学与宗教之间的流动融合构成了北方文艺复兴的特征,产生了一种独特的文化表现形式并为博斯所用。这个世界与我们的世界不同,却同样复杂。知晓其多样化的语境和难题对理解和欣赏博斯的作品十分关键。本书意在说明博斯并非独一无二,而是反映并强调了当时的主流世界观。

第一章 希罗尼穆斯·博斯

事实和杜撰

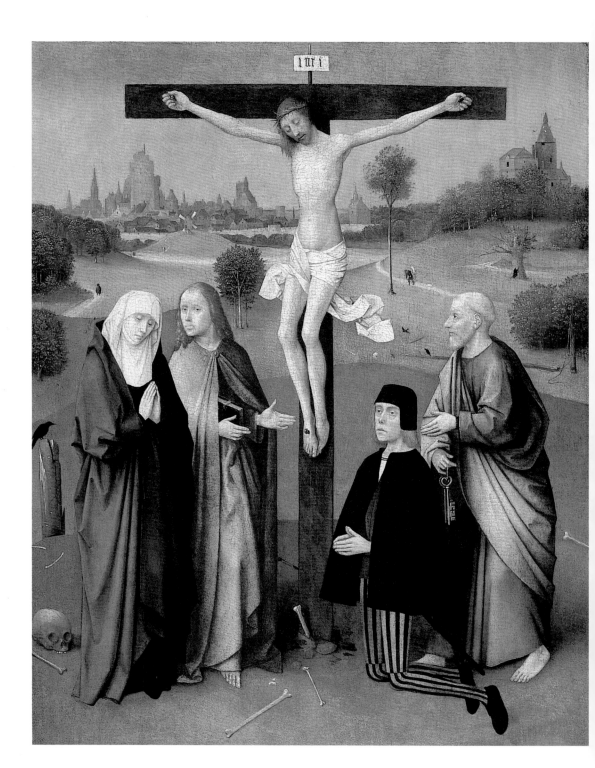

若要理解博斯的艺术，艺术家本人是一个不错的切入点。他受过怎样的教育？他有哪些朋友和赞助人？他是否有过远行，如果有，是何时去了何处？博斯艺术的本质和他生活的环境之间是否具有潜在的联系？遗憾的是，现存的少量文献无法为上述任何问题提供明确的答案。

书面档案的贫乏并不意味着博斯的一生就这样偏于一地或平淡无奇。尼德兰动荡的历史为重建500年前发生在这里的事件提供了少量宝贵的材料。欧洲北部在几个世纪以来遭受了比书面记录更多的动荡，从16世纪的宗教偶像破坏运动和农民战争，到两次世界大战造成的机械化破坏，全部档案都毁于这些纷争之中，有关博斯生平的重要证据可能也随之消失。

此外，在中世纪晚期社会中，艺术家的地位相对较低，因此大多数15世纪的画家甚至不会在作品上署名。不过，当时人们的态度已在转变，艺术史学家将这个时代视为过渡时期：艺术家一边视自己为匠人，一边视自己为创造者。比博斯更年轻的同时代人、德国艺术家阿尔布雷希特·丢勒（1471—1528年）深受意大利人文主义及其对个性的强调的影响：彼时的欧洲北部依然将艺术家当作匠人，而他的意大利同行则作为知识分子和天才获得了地位的提升，这一情况令丢勒失望。虽然丢勒在大量私人日记和信件中记录了他的见解和卓越成就，但没有理由认为博斯也一定这么做过。艺术家个人生活中的轶事在当时也不值得写入历史档案或由传记作家编年存档，即便是博斯这样伟大的画家。佛罗伦萨画家和建筑师乔尔乔·瓦萨里［1511—1574年，《艺苑名人传》（*Le Vite*，1550年）的作者］和荷兰画家卡雷尔·凡·曼德［1548—1606年，《画家之书》（*Het Schilder-boeck*，1604年）的作者］是第一批"艺术史学家"，直到他们的文集出现，艺术家传记才开始成为受教育者的读物。然而这些最早的记录大多却因收录了过多的轶事和传闻，而只能算作娱乐性读物和草率的历史。若想要了解博斯的生平，我们最好先回到斯海尔托亨博斯——这里是他出生的小镇，也是他名字的由来——以及它周边更广阔的地区，然后通过那些提及博斯的零散文献来探索他的社会地位。

博斯年轻的时候，斯海尔托亨博斯属于瓦卢瓦王朝的勃艮第公爵

图2
有供养人的耶稣受难像

约1477年或更晚
板上油彩
73.5cm×61.3cm
比利时皇家美术博物馆，
布鲁塞尔

"好人腓力"和其子"大胆查理"的广袤领地。在"大胆查理"去世和1477年他的女儿勃艮第的玛丽嫁给德意志的马克西米利安一世之后，尼德兰归于哈布斯堡王朝治下。法国-勃艮第的瓦卢瓦王朝与德国-奥地利的哈布斯堡王朝的联姻创造出一个延伸到伊比利亚半岛的庞大帝国，以及几乎完整延续至第一次世界大战的多个世袭贵族家族。更重要的是，这次联姻延续了由马克西米利安一世本人统治的宏大宫廷的威望，此人不仅支持艺术和科学的发展，还以文艺复兴时期的"全能之人"（uomo universale）的传统进行实践。通过这样的方式，马克西米利安自豪地将自己与这一伟大而奢华的悠久传统联系起来，尤其认可了艺术家对于塑造皇室形象的重要性。哈布斯堡宫廷的成员和臣民效仿这位皇帝，纷纷支持艺术和学术，使其在他们的赞助下蓬勃发展。

地处布拉班特公国的斯海尔托亨博斯建于1185年，正如名字（'s-Hertogenbosch意为"公爵的森林"）显示的那样，这里曾是一名公爵的私人狩猎地。它位于现比利时边境附近，与安特卫普和布鲁塞尔并列为布拉班特公国最大的三座城市。博斯在世时，此地声名与日俱增，人口急剧膨胀，从1496年的17280人增至1500年的25000人。这个城镇曾是繁荣的贸易中心和农业中心，尤其以当地的管风琴制造业、金属工业和布料贸易闻名。此地制造的商品流通于整个欧洲，尤其是英格兰和葡萄牙，不断涌入的外国商人也赋予其国际化大都市的氛围。斯海尔托亨博斯还赞助了不少基督教善会、平信徒兄弟会，以及一些在节假日为公众表演戏剧的文艺社团（rederijker kamers）和业余文学协会。斯海尔托亨博斯是个有前瞻性的地方，在1484年就拥有了一台印刷机，这是尼德兰第一批印刷机之一。这里的拉丁语学校也很出名，尽管荷兰大学的伟大时代离此时还有百年之遥。

灵修（devotional life）也在博斯的家乡蓬勃发展。据历史学家估算，16世纪早期，各个宗教团体的成员占据了此地人口的约5%。作为一个织造工业兴盛的城镇，斯海尔托亨博斯有数座供奉圣方济各（纺织业和布料商的保护者）的修道院也就不足为奇了。这里还有一些多明我会修道院、一所贝居安修女院（béguinage，女性平信徒的修道院）、一所历史悠久的慈善院（Heilige Geesthuis），以及"大胆查理"于1461年

建立的一个重要的加尔都西会（Carthusian foundation）。严守教规的方济各会教徒和虔诚的加尔都西会教徒以其纯洁质朴的信仰闻名，多明我会教徒则专长于对教会律条的阐释。至15世纪末，斯海尔托亨博斯及其周边至少有50座修道院和教堂。这种信仰的充沛令16世纪的历史学家库佩里诺斯称之为"虔诚而宜人的城市"。

斯海尔托亨博斯还有一个共同生活兄弟会/姊妹会［Brothers and Sisters of the Common Life，又被称为现代灵修会（Devotio moderna）］，这是神秘主义者扬·凡·勒伊斯布鲁克的学生杰拉德·格鲁特于14世纪建立的平信徒宗教团体。一些人将这个宗教团体视为新教改革的先驱，它试图通过知识来简化和重组天主教教义，为此，他们建立了一些业务繁忙的缮写室，用于誊抄和传播古代和现代的学术书籍。现代灵修会延续了哈布斯堡统治者的文艺复兴精神，采用了一种天主教人文主义的形式：虽然敦促改革，不过仍在现有的教会信仰的框架内进行。显然，信仰和知识是斯海尔托亨博斯的生活中的重要元素，也是其最杰出市民支持的艺术中的重要元素。

虽然历史学家们为我们提供了关于斯海尔托亨博斯的文化和政治环境的重要见解，但只有少数文献记录（由热忱的档案学家精心重建）提到了博斯的名字。提及博斯的文件分为三类：城市税单，它告诉我们博斯的财务状况；所谓的"契约"，它记录了博斯及其家族经过公证的合法事务，如财产买卖、诉讼、婚姻、死亡等；还有"单据"，即博斯所属圣母兄弟会的账簿。上述资料虽然少得可怜，却能揭示博斯生活的方方面面，并有助于纠正存在了数百年的关于博斯的诸多误解，包括认为博斯出身贫寒，直到娶了比他富裕许多的女子才改变状况，以及更严重的，认为其作品中隐藏着异端邪说的暗示。

契约记录这位人称希罗尼穆斯·博斯的画家出生时的名为耶罗恩·凡·阿肯（Jeroen van Aken，"Jeroen"有时写成"Jerome""Joen"或"Jonen"），不过并未注明出生时间。当时的姓氏常用于表明家庭出身地，因此可以大致确定博斯的祖先来自亚琛（Aachen，又称"Aix-la-Chapelle"）。我们知道他的祖先是奈梅亨的画家，在祖父扬这一代搬到了斯海尔托亨博斯。博斯的父亲安东尼斯是继承了家族事业的五个儿子之

19

一。博斯本人则在安东尼斯的五个孩子排行第四，他还有两个哥哥、一个姐姐和一个妹妹。在个人喜好可以决定年轻人未来的时代之前，传统观念要求博斯接受家族手艺的训练。因此我们可以假设，年轻的耶罗恩（希罗尼穆斯）和同为艺术家的哥哥格桑斯一样，都曾作为学徒，在位于中心集市广场边的一所大房子中的家族画室学习专业技能。格桑斯的儿子约翰内斯和安东尼斯可能也在那里学习，使这个家族画室延续到了第四代。

成为画家后，博斯选择使用耶罗恩的拉丁语形式"希罗尼穆斯"（Hieronymus，也可拼写为"Jheronimus"或"Jeronimus"）作为名字，并用博斯（Bosch）作为姓氏以指明自己的家乡。他之前或之后的其他艺术家也是如此，在作品上署名为"Bos""van den Bossche""de Bolduque"和"Buscodius"等①。现存于威尼斯的一些博斯作品使学者认为他可能到访过意大利，并认为改名表明他很在意陌生人知道他来自何处，同时也让他的名字更易被广泛的受教育者接受。然而，没有书面证据表明博斯像丢勒等艺术家那样游历过意大利，因此这种可能仅停留在猜测层面，尽管这极有可能发生在这样的画家身上。

就像其他很多问题一样，博斯的出生年份也是学者争论的焦点。文献表明他可能出生于1450年或稍晚几年。其中有一份1474年的契约记录了博斯、他的父亲和两个哥哥代表他的姐姐凯瑟琳参与的房产交易。记录显示年轻的博斯在当时以法定见证人的身份出现，有力地证明1474年时他已达到了法定年龄。虽然不同地区法定成年年龄略有不同，但在布拉班特公国为18—25岁不等。由此可以推算，他应该出生于1449—1456年间。

1480—1481年间的弗拉芒语和拉丁语文献把博斯称为"画家耶罗姆"（分别为"Jeroen di maelre"和"Jheronimus dictus Jeroen, pictor"）。这条提到博斯职业的信息表明他当时已经完成艺术训练并成为独立艺术家，说明他当时的年龄应接近30岁，进一步证明他的出生年份应在15世纪50年代初期。通常在行会体系中，一个学徒可能在青少年晚期到30岁之间的任意时间点达到大师的等级；此后在画室工作几年，并创作出由行会认可的"杰作"后，才被允许独立创作。但是，并

① 指的都是斯海尔托亨博斯。——译者注

没有文献证据说明斯海尔托亨博斯在1546年之前存在画家行会，也没有证据表明博斯曾被行会授予"大师"头衔。考虑到他来自一个名副其实的画家世家，博斯可能很小就开始接受正规的艺术训练，也很可能在年近30岁时已建立了自己的名声。

另一个支持他出生于15世纪50年代初的传记材料是他和阿莱特·戈雅茨·凡·登·梅尔芬尼的婚姻。此事可能发生在1481年，这一年的契约文献中第一次对他们以夫妻形式提及，但也有可能稍早一些。阿莱特（出生时间未知）来自一个富裕的家庭，出嫁时带了一大笔财富。从那时起，博斯就定期出现在契约中，通常与各种金钱交易和代表他们夫妇的法律诉讼有关。一些研究者因此而猜测，他通过婚姻获得了进入更高社会阶层的路径，从而在经济上受益。艺术史学家保罗·范登布鲁克进一步指出，博斯幸运地与阿莱特缔结婚约，使其能随心所欲地自由作画。范登布鲁克沿袭了此前艺术史学家的看法，认为阿莱特·凡·登·梅尔芬尼比丈夫年长得多（甚至有人猜测年长25岁！）。然而这种情况可能性较低，和今天一样，15世纪的男子通常迎娶比他年轻的女子；而且年轻男子的初婚对象是一个年长许多的女子会被视为严重的社会耻辱。此外，博斯的婚姻持续了36年，他的妻子死于1522年或1523年，比他多活了7年。他们的婚姻（对于二者来说都是第一次结婚）在各种方面应该都符合当时的社会惯例。

博斯很可能像在布拉班特常见的那样，在二十四五岁至三十岁之间与一个和他同龄或比他年轻的女子结婚。两家人很可能熟识多年，又或者有着行业上的联系。这桩婚姻门当户对，对双方而言均有增益。耶罗恩·博斯和阿莱特应互为对方的幸运伴侣。习俗还规定，无论是阿莱特·凡·登·梅尔芬尼本人还是其丈夫，都不能随意支配她的财产。她的丈夫有责任保存和增值她的嫁妆，在丈夫去世的情况下，这笔钱财可以连同婚姻期间家庭的共同收益的一部分一起归还给妻子。正如契约中记录的几次对两人名下的城市房产的交易那样，博斯和阿莱特将他们相当可观的财产变为流动资金。这并非不同寻常之举，因为女性经常出售通过婚姻获得的所谓"可动产"（家具、服装、珠宝和财产）来换取收益和投资。阿莱特在博斯辞世几年后去世，没留下孩子，她的嫁妆按照

惯例极有可能会返还给她的家族。根据她的遗嘱我们得知，婚姻期间的投资收入分给了她丈夫的姐姐和侄子。有关博斯的不平等婚姻的传言可能源自一个简单的误会，因为博斯的母亲叫阿莱特·凡·德·迈宁，跟他妻子同名。

这段婚姻说明博斯年纪轻轻就成了斯海尔托亨博斯的富裕阶层，因为其家族也必须提供至少与阿莱特的嫁妆价值相当的彩礼。1462年，其父安东尼斯在城市中心广场附近购置了一所石质大房子，表明博斯的家族在他结婚时已具有相当可观的经济实力。从现存的税单来看，博斯本人属于镇上最富有的居民之列，其收入水平可排到前10%。记录显示他也拥有房产，在一生中有许多租户和债务人。博斯可能一直在父母家中居住和工作，直到婚后才搬到繁华镇中心的某所大房子里。在这幅创作于约1530年的描绘斯海尔托亨博斯市场的未署名作品（图3）中，年轻的圣方济各在给穷人们派发衣服，商人们则忙着在广场上搭起篷子做生意，上方背景中有博斯的家。博斯的房子就在市场北侧右数第七幢，有五层楼高、三扇窗宽。虽然多年来经历了毁坏和以不同的风格重建，它仍是斯海尔托亨博斯的地标性建筑。

因此，博斯一开始就享受着财富和地位带来的诸多好处。他具有经济和社会的双重地位的另一个证明是，他是一个善会（圣母兄弟会）的注册成员。虽然此类团体已经与现代社会脱节，但在类似天主教会的哥伦布骑士团这样的慈善组织中仍可见其留存。这些团体需要成员们提供金钱和服务，如同"七大圣事"那样，《马太福音》（25∶35—46）将之描述为：为饥饿之人提供食物、为口渴之人提供饮品、为客旅提供住所、为赤身裸体者提供衣服、看顾病人、探望囚徒和埋葬死者。成员们将自己视为上帝在人间的仆人，履行上述责任。

在博斯的时代，善会的成员身份是连接教会世界和世俗世界的桥梁，也对生前和死后的社会、职业和精神层面的成功至关重要。善会通过与教会平行的机构从事慈善活动，为成员提供践行虔诚行为的机会。成员享有"丧葬保险"，保障他们死后不仅有体面的葬礼和妥善的安葬，还会有人纪念他们，继续为他们祈祷，并为他们抚恤遗孀和孩子。兄弟会为促进商贸和社会发展提供了社会环境。成员利益也强调了世俗事

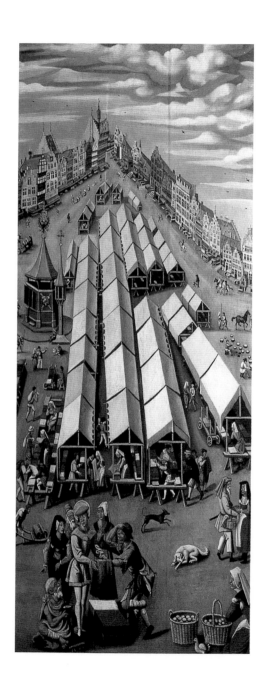

图3
斯海尔托亨博斯市场一景
（博斯的房子即画面右侧第
七幢）
佚名

约1530年
板上油彩
126cm×67cm
北布拉班特博物馆，斯海尔
托亨博斯

务，提供了各种精心筹备、花费不菲的宴会和庆祝活动等形式的团契机会。这些重要的平信徒组织提供了极其重要的个人、家庭、宗教、经济和政治方面的利益，可以直接增加成员生前的地位和成就，减少死后留在炼狱的时间。

博斯和他的哥哥格桑斯是凡·阿肯家族的第三代，都是圣母兄弟会的成员。该兄弟会于14世纪初在斯海尔托亨博斯成立，最初仅接受男性成员，后来成为欧洲北部最重要的善会之一。关于这个重要的善会有许多记载，它在城镇里有个会议堂，在当时还不是大教堂的圣约翰教堂有一间礼拜堂。圣约翰教堂本身以非凡的塔楼而闻名，尽管它于16世纪末毁于大火，之后被较小的塔楼取代，但仍可见于旧城镇绘画中（图4）。兄弟会的礼拜堂是一座晚期哥特式杰作，在博斯的年代经过了重新设计和完全重建。它比传统的礼拜堂宏伟得多，作为所属教堂的翻版有着自己的中殿和后殿，还包括了华丽的彩色玻璃窗、令人瞩目的石雕和雅致的拱顶（图5）。现代修复工作发现了装饰有湿壁画的墩柱，拱顶上部还

绘有精美花卉图案。这一礼拜堂的最初效果一定与博斯的画作一样鲜艳生动、引人入胜，因为墙壁、墩柱和拱顶共同构成了色彩和图样的迷人复合体。

兄弟会的礼拜堂与圣约翰教堂中厅并列，位于耳堂北侧入口的旁边。成员们只需穿过街道，就可以从兄弟会的会议堂（图6）到达礼拜堂，他们也确实常常根据工作和宗教的需要在这两点间穿梭。兄弟会负责供奉教堂里一个重要的显灵圣母（Zoete Lieve Vrouw，图7）神龛，其历史可追溯至14世纪。兄弟会还负责在日常礼拜和特殊节日时为教堂的奏乐和表演。博斯大概在1488年成为宣誓成员，当时男性和女性都可以加入圣母兄弟会，也包括平信徒和教会成员。虽然成员有数千人且遍布整个欧洲，但博斯是"宣誓会员"，是这一团体的权力精英。15世纪中叶，该兄弟会大约有50个宣誓成员，他们会被授予"牧师"（cleric）头衔。因此，博斯原本应该按牧师的规定剃发，身穿装饰着兄弟会徽章（荆棘丛中的百合）的彩色斗篷。在一张可能由博斯的家族画室绘制的

28

图4
斯海尔托亨博斯一景
安东尼奥斯·凡·登·维恩加尔德

约1545年

蘸水笔、墨水、水彩
29cm×94.5cm

阿什莫林博物馆，牛津

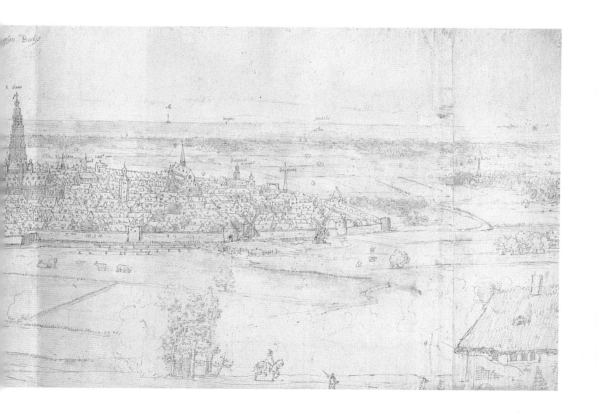

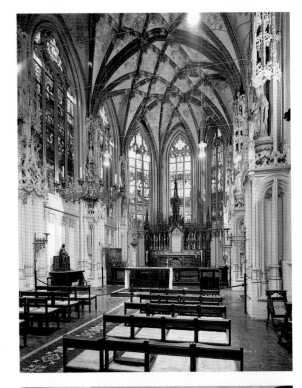

图7
显灵圣母像

约1380年
圣约翰大教堂，斯海尔托亨
博斯

斯海尔托亨博斯的三联画（图8）中，这个徽章作为左翼板（图9）中跪

立供养人的长袍装饰出现。博斯的"牧师"头衔是兄弟会的，而非教会
的，因此并不妨碍他结婚生子或从事其他职业。宣誓成员必须在每周三
参加礼拜堂的弥撒，以及参与一年中由兄弟会赞助和举办的各种宗教游
行和安魂弥撒。

　　食物和音乐是兄弟会庆典活动的基本要素，宣誓成员中的高级成员
有义务提供这两样东西。社团宴会的主办人从最富有和最有声望的宣誓
成员中选出，他们争相为宴会提供费用和精心的准备。此类宴会为主办
人提供了用丰盛的美食来展现自身实力的机会，并且让他可以荣幸地在
晚餐时戴上镶有珍珠的镀金头冠。博斯于1488年第一次在此类宴会上
被提及，当时他与其他六位兄弟会的成员一起，记录了自己的"等级提
升"。这次宴会无疑是为了庆祝博斯被晋升为宣誓会员，因为从那天起，
他开始以"牧师"的身份出现在兄弟会的记录之中。博斯还在1499年的

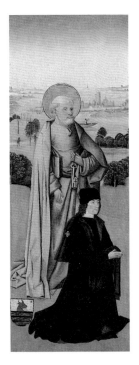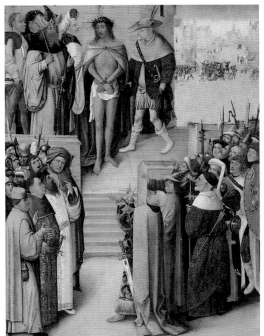

图8—9

《戴荆冠的耶稣》祭坛画内部

博斯画派

约1489年或更晚

板上油彩

中央板：73cm×57.2cm

两翼板：79.5cm×36cm

波士顿美术博物馆

右：局部

宴会上扮演过重要角色，在这次宴会上他被选为"铺桌布者"，意思是由他邀请兄弟们就餐。与其显赫地位相称，1510年3月10日，博斯本人举办了一场盛大的团体宴会，兄弟会为此还奖赏了他的两个女仆。最后一次与博斯有关的团体宴会是1516年，兄弟会为博斯举行了隆重的葬礼，为宣誓成员定制了纪念宴会。

在博斯的时代，兄弟会成员来自欧洲各地，包括神职人员、学者、商人和贵族。他们被赎罪券（减轻在炼狱中的刑罚）的承诺和由教皇与主教授予的若干特权吸引。将近一半的成员是牧师或学者——包括方济各会、多明我会、加尔都西会、加尔默罗会、本笃会和奥古斯丁会的成员。来自克莱沃、埃格蒙特和拿骚等家族的骑士、伯爵、女伯爵和公爵成为兄弟会的主要经济支柱。来自西班牙、意大利、德意志和葡萄牙的成员壮大了其规模，而行会的代表包括纺织工、面包师、药剂师、刺绣工、艺术家以及贵族。成员资格要求缴纳大笔会费和入会费，这使得兄弟会在15世纪末成为斯海尔托亨博斯重要的放款人和地主。善会全年都会定期以向穷人分发面包和衣物的方式服务社群，虽然记录显示宴会费用经常超过慈善捐赠的金额。尽管与天主教会的联系因宗教改革发生了很大变化，如今圣母兄弟会在斯海尔托亨博斯仍然存在，它现在的功能主要是仪式性的。其小范围的成员包括荷兰的社会精英，其中之一便是荷兰女王贝娅特丽克丝。

圣母兄弟会成员身份为博斯提供了来自各个阶层的赞助机会——市民的、私人的、教会的、资产阶级的和贵族的。文献显示，博斯在1489年开始为兄弟会工作，但遗憾的是，正如大多数记录中提到的他的作品一样，没有一件完整的作品留存下来。记录在案的最早一批委托作品有《亚比该把礼物送给大卫》（*Abigail Bringing Presents to David*）和《所罗门与拔示巴》（*Solomon and Bathsheba*），这两幅画原本是1479年摆放在兄弟会礼拜堂的某件祭坛画的两翼板。其他记录的时间跨度在1491—1512年间，包括替换了一块列有兄弟会所有宣誓成员姓名的木板，设计了兄弟会礼拜堂的窗户。其中还提及了用在礼拜堂的纪念性盾纹面，以及为黄铜枝形吊灯和十字架所做的设计。据说，1610年旅人让·巴蒂斯特·德·格拉马耶造访时，博斯为圣约翰教堂创作的

其他作品还挂在原位，其中包括为主祭坛创作的祭坛画《创世记》（*The Creation of the World*），以及圣母礼拜堂中的《三王来拜》。我们还知道博斯为布鲁塞尔的多明我会创作了一幅"主祭坛画"。这些作品均已遗失，只有一些绘声绘色的记述为后人留下它们曾经存在的踪迹。

博斯在兄弟会中的地位使他得以进入财富和特权的广阔世界。兄弟会的尊贵成员包括曾经拥有《人间乐园》三联画（见图133）的拿骚伯爵。另一位地位显赫的兄弟会成员是西班牙贵族迭戈·德·格瓦拉，他是最先在著作中提到博斯的费利佩的父亲。迭戈拥有六幅博斯的画，包括《七宗罪和最终四事》（*Seven Deadly Sins and Four Last Things*，见图14）以及《干草车》三联画的一个版本（见图49）。对于斯海尔托亨博斯的画家来说，西班牙的委托并不稀奇，这里的国际布料贸易在很大程度上依赖于和伊比利亚半岛的联系。博斯还为资产阶级上层的几位富有成员作画，如布隆克霍斯特家族和博舒伊森家族，这些兄弟会成员据称也是普拉多博物馆的《三王来拜》三联画的赞助人（见图115、图116）。记录显示，有几幅博斯的画是统治阶级贵族委托或购买的，其中包括1504年为皇帝之子"美男子腓力"绘制的《末日审判》，以及三幅腓力的岳母、西班牙的伊莎贝拉女王拥有的作品（记录于女王去世的1505年）。1516年博斯去世前不久，腓力的妹妹奥地利的玛格丽特收到一幅《圣安东尼受试探》，这由可能是博斯一位亲戚的尤林·博斯所赠。此外，乌得勒支主教（"好人腓力"公爵的私生子勃艮第的腓力）至少拥有一幅博斯的作品，也许还拥有那幅《结石手术》（*Stone Operation*，见图20）。博斯可能还为一位或多位意大利赞助人创作，包括枢机多梅尼科·格里马尼，他是威尼斯总督的贵族家族中举足轻重的政治人物，其艺术收藏中包含了几件博斯的作品。

博斯很富有，且在这个重要的兄弟会中身居高位，这一事实有力反驳了关于他可能牵涉或认同异端教派的传言。圣母兄弟会有着传统的宗教立场，教皇对它的恩宠就是最直接的证明。此外，无论是生前还是死后，博斯的作品一直吸引着高等知识群体和各国贵族阶层。一些荷兰学者更喜欢把博斯置于由荷兰因素决定的资产阶级文化背景中——这可能反映出一些民族情结的倾向。然而，高阶层与低阶层、大众文化与宫

34

廷文化之间的区分并不固定，博斯受到的影响更可能同时来自这两个方面。在试图重建这些画作的意义时，我们绝不能忽视那些地位显赫的赞助人的兴趣，这些人在15世纪末和16世纪初掌控着欧洲。博斯在世期间曾受到皇室成员、公爵、枢机和主教等权贵的支持，在此背景下，我们可以着手重建这位画家的图像，因为它既与这些有影响力的大人物有关，也与这些权贵统治的民众有关。

虽然我们对博斯的受训经历知之甚少，但他的风格元素显然与艺术前辈和同时代艺术家有关。博斯绘画风格的根源是北方文艺复兴艺术的传统，在15世纪上半叶由罗伯特·康平（约1375—1444年）、扬·凡·艾克（约1395—1441年）和罗吉尔·凡·德尔·维登（约1399—1464年）采用，这些艺术大师主要用油基颜料在木板上作画。然而与第一代北方文艺复兴画家不同，博斯并未煞费苦心地通过施加多层干净透明的颜色来作画。其画作表面没有小心翼翼的营造，也没有15世纪北方绘画经典的宝石般闪烁的外观。凡·曼德形容博斯具有"一种笃定、快速而有感染力的风格，在画板上直接绘制所画对象……这是一种在木板的白底上直接画草图，再在上面涂一层半透明肉色底色的画法；而且他常常让底色对整体效果产生影响"。这种画法是后世艺术家的"直接画法"（alla prima）的先驱，即将颜料直接涂在石膏底上的方法。博斯用画笔在表面快速画出底稿的重点部分，令其笔下的形象产生了更具吸引力的流畅性。通过使用明亮鲜艳的色彩产生的自然闪亮的效果，被人称为颜色春药，在描绘风景时尤其有效。虽然北方画家早在14世纪就对自然产生了兴趣，但是博斯又将其推进了一步，他模糊了自然形状的轮廓，使其在空间层次中渐行渐远，形成朦胧的、水天相交的远景。

将人间的现实主义和人类情感注入沿袭了哥特传统的主流宗教主题是新颖的北方文艺复兴画派的特征。对探讨博斯作品意义尤为重要的是，被欧文·潘诺夫斯基称为一种"新艺术"（Ars nova）的北方文艺复兴风格运用了比此前更多的隐喻义和象征手法。绘画有意被塑造得像文本一样可以解读，且艺术家在构思画面时常与学者和祭礼顾问合作。这种将深层含义隐藏于表面之下的传统表现在所有的文化形式中：诗人使

用带着层层谜团的文字写作；作曲家使用被音乐理论家爱德华·洛温斯基称为"神秘的尼德兰艺术"的风格创作声音的画面。北方文艺复兴传统将新的意义赋予"一画胜千言"（a picture is worth a thousand words）这句古谚，因为"你体会到的"总是比"你看到的"更多。

　　总体来说，尼德兰木板画家、版画师和手抄本彩饰师通过世俗内容来阐释神圣的主题，并用现实主义的手法描绘自然环境，以此在"新艺术"的创新中更进一步。他们通过对面部特征和姿势进行夸张化处理来强调人的情感，使其作品对观众而言更加直接而富有意义。迪里克·鲍茨（约1415—1475年）、赫拉德·戴维（约1460—1523年）、昆丁·马西斯（1466—1530年）等艺术家的作品中都体现了这种特质。

　　早期尼德兰手抄本饰图传统具有令人无法抗拒的魅力和自然主义属性，为北方文艺复兴艺术图像志的复杂性注入活力。与乌得勒支有关的37《克莱沃的凯瑟琳时祷书》（约1440年）中的《工作中的圣家族》（*Holy Family at Work*，图10）便是这些手绘书籍中发现的迷人的微型画的代

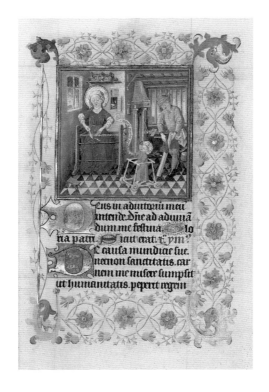

图10
工作中的圣家族

出自《克莱沃的凯瑟琳时祷书》（*Book of Hours of Catherine of Cleves*）
约1440年
皮尔庞特·摩根图书馆，
纽约

表。画中描绘了圣母、约瑟和圣婴基督舒适地在家中工作的场景，周围是典型的15世纪资产阶级家庭的装潢。圣母在织布机上织布，房间的墙上挂着她做晚饭所需的器具。圣约瑟正忙着做他的木工，他用来取暖的是一种现代壁炉，上面装有用于悬挂锅具的可调节挂钩。圣婴基督伸手去找母亲，如果没有头上的圣光，他就是一个蹒跚学步的普通小孩，通过带轮子的学步车四处走动。这个特殊的家庭变成了普通的家庭，画面中充满了自然的魅力和自发性，观众成为与日常生活的世俗奇迹并行的神圣奇迹的无声见证者。

博斯对题材的处理也显示出与15世纪晚期哈勒姆和莱茵河上游其他地区的画家和版画师的密切联系。这种风格中迷人的人文特质往往伴随着对自然世界，尤其是对风景的浓厚兴趣，给人以伸手可及的震撼效果。海特亨·托特·圣扬斯（约1465—1495年）的绘画《荒野中的施洗者圣约翰》（*St John the Baptist in the Wilderness*，图11）显示了朴实无华的纯粹性和对自然的兴趣，这成为之后的荷兰绘画的显著特征。海特亨画中的荒野不是《圣经》中描述的干旱沙漠，而是一片欧洲北部郁郁

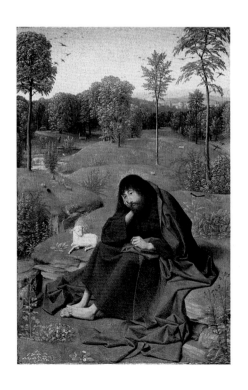

图11
荒野中的施洗者圣约翰
海特亨·托特·圣扬斯
约1490—1495年
板上油彩
41.9cm×27.9 cm
绘画陈列馆，德国国家博
物馆，柏林

葱葱的森林，它被描绘得如此细致而直观，几乎使我们的视线偏离绘画的中心主题。圣约翰本人手托着头坐在小丘上，专注地倾听着自己的内心之声，无意识地用一只脚的脚趾挠着另一只脚的脚背。海特亨笔下的圣人并不是《圣经》中炽热的先知，而是一名"普通人"，与周遭的自然世界合二为一。

博斯最著名的怪异复合生物也与之前的和同代的艺术家有一些共同点。虽然博斯的艺术轻松融入了尼德兰风俗画和风景画的前瞻性语境，但中世纪世界离他并不遥远。中世纪艺术常会出现拟人化的形态，如建筑中的滴水兽和华丽的手抄本饰图，即便是最神圣的文本页边也会有一些有趣而古怪的形象作为装饰（图12）。这种对想象事物的兴趣在15世纪仍存，例如在所谓的"E. S. 大师"创作的版画《神奇的字母》（*Fantastic Alphabet*，图13）中，字母"G"被设计成一个光屁股的修士正与两个修女、一对猴子和一只狗嬉戏，一只目光炯炯的猫头鹰在上面注视着他们。这些人物自然弯曲的形态组成了字母表中的第七个字母，用一种尖刻的幽默传递出道德的、反对神职人员的信息。虽然博斯在创造有趣和令人不安的复合物方面尤其富有想象力，并将这些作为他的艺术含义中不可分割的部分，但对于他的观者来说，此类形象并不新鲜。

创作于约1477年或更晚的《有供养人的耶稣受难像》（*Crucifixion*

39

图12
《埃夫勒的让娜时祷书》
f174r
让·普赛尔
约1325年
大都会艺术博物馆，纽约

图13
字母G
"E. S. 大师"

来自《神奇的字母》
1465年
雕版画
14.6cm×9.5cm

40　　*with Donor*，见图2）是博斯更加传统的作品，也是这种融合了多种影响的例子之一。这幅画中，凡·艾克作品里典型的基督受难场景随着人文兴趣和自然主义风景的加入而有所改变。男供养人身着"盛装"跪在圣彼得身前，后者正温柔地将他引荐给圣母，圣人与供养人之间的关系更像是朋友或亲戚，而不是不朽之人和凡人。博斯对风景的兴趣和新颖的绘画技巧显现于远方的耶路撒冷风景中。他直接把耶路撒冷画成了一个荷兰城镇（添加了风车），配有层层远去的绿色山丘和朦胧的蓝紫色色调。然而进一步观察会发现一些奇怪的地方：扭曲的死树和几只阴郁的黑乌鸦与虔诚的三位圣人和供养人共处一景。即便在这样一个传统的主题之中，这种独一无二的"博斯式"想象力也显见无疑。

第二章　人间愚昧百态

作为道德家的博斯

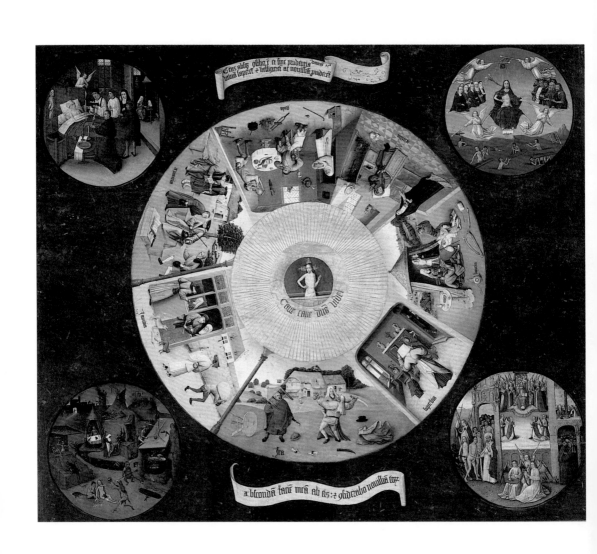

被原罪制约的人性如何无力地抵抗世俗的诱惑是博斯最喜欢的主题之一，也是当时的道德家和思想家所关心的主要问题。本章将把博斯视为一位道德家，阐释当时对待罪孽和愚昧的观念如何为理解博斯作品打开思路。虽然他所有作品都在某种程度上引起了人们对不良行为之后果的注意，但《七宗罪和最终四事》（图14）、《结石手术》（见图20）和《魔术师》（*The Conjurer*，见图25）这三件归于博斯名下及/或其画室的作品尤其尖刻和讽刺地表达了这一主题。

西班牙贵族费利佩·德·格瓦拉在写于1560年的《论绘画》（*Comentarios de la pintura*）中首次提到了《七宗罪和最终四事》。格瓦拉将这幅画，特别是其中的"嫉妒"场景，与古希腊被称为"伦理"（ethike）的绘画形式进行对比，后者是一种"将人类灵魂之习性和情感作为表现主题的绘画"。这幅画在1574年又一次被提及，当时它成为马德里郊外的腓力二世的修道院－王宫复合体——埃斯科里亚尔宫——的藏品之一。其中对这一作品的描述为："一件描绘了七宗罪的圆形板上绘画……出自希罗尼穆斯·博斯之手。"这位以极端保守的信仰而闻名的国王是博斯的拥趸，他把这幅画挂在了卧室里。显然，画中对罪恶及其后果的独特描绘对这位国王触动很大，无论是当他为自己的灵魂祈求救赎之时，还是谋划残酷的西班牙宗教裁判所之时。

博斯将一系列世态景象排成环形，以七宗罪环绕基督展示伤口的图像来传达信息，而最终四事（死亡、末日审判、天堂和地狱）位于画面四角。这种画面结构促使现代观看者围着画面转一圈，才能从正向看到每个片段。这样的布局使这幅画常常被人称为《七宗罪和最终四事》的"桌面"。不过这种构图并非博斯独创，而是常见的适用于多种场合和多种题材的中世纪说教形式。可以肯定的是这幅画绝不是被当作传统意义上的桌子来使用，也无法作为一件实用性家具承受日积月累的耗损。

尽管画上有签名，但画板的年代始终没有定论，博斯的作者身份也令人生疑，因为画中敦实笨拙的人物、明亮而单一的色彩和生硬的轮廓与归于博斯名下的其他作品并不匹配。500年的损坏、重绘和多次修复很可能消磨了原作的最初质感，但也可能这件作品只是一件画室产品。博斯本人也许仅提供了最初的设计、图像上的规划，以及某些尤其呈现

图14
七宗罪和最终四事
希罗尼穆斯·博斯及/或其画室
约1490年
板上油彩
120cm × 150cm
普拉多博物馆，马德里

出细腻造型和氛围效果的风景和人物的元素，其他的则交由助手完成。此外，画中的某些服饰细节显示作品的日期不早于15世纪90年代，这也恰在博斯的有生之年以内。基于以上考虑，大多数学者都把《七宗罪和最终四事》当作博斯的"真迹"。

与这幅画把世界描绘成一个邪恶的地方，而生命则是邪恶的延续，注定要通过上帝的审判受到惩罚。艺术史学家沃尔特·S.吉布森让我们对这幅画中复杂而多义的图像有了更深的理解，他指出，描绘七宗罪的环形世俗画面围绕着中央的基督，这是对上帝之眼的描绘，它就像一面宇宙之镜，映照出人类的悲惨境遇。纪尧姆·德·吉耶维尔的诗歌《人类生命的朝圣之路》（*Pèlerinage de la vie humaine*）创作于约1330年，在1486年出版了荷兰语版，其中清楚地讲述了这一比喻："至高无上之眼是耶稣基督，他是一面无瑕的镜子，每个人都能从中照出自己的面孔。"上帝的宇宙之镜映照出的罪恶之影也是博斯的时代中许多道德著作的主体形象，如博韦的文森特的《人类救赎之镜》（*Speculum humanae salvationis*）、未知作者的《基督教之镜》（*Speculum christiani*）和《人之镜》（*Miroir de l'omme*）等。圣奥古斯丁的《罪人之镜》（*Speculum peccatoris*）是一篇关于《申命记》中某些章节的布道词，它也出现在博斯这幅画的顶部："惟愿他们有智慧，能明白这事，肯思念他们的结局。"（《申命记》32：29）

与博斯的绘画在时间上最接近的是库萨的尼古拉于15世纪中叶写的《上帝的洞见》（*De visione dei*），书中将上帝的概念整合为既是见证者也是镜子的形象：

> 主啊……你是一只眼睛……因此你在自己身上洞察万物……你的视线是一只眼睛或活生生的镜子，在你自己身上看到一切……主啊，你的眼睛不偏不倚地直达万物……上帝啊，你的眼睛的视野……是无限的，是圆形的视野，不，也是球形的视野，因为你的视线是球形的、无限完美的眼睛。因此，它同时看到周围、上面和下面的所有事物。

尼古拉进一步告诫人们上帝的万能之眼的后果，无论好坏：

> 噢，你的目光多么美妙，对那些爱你的人是多么美丽和愉快；对那些离弃你的人是多么可怕。主啊，我的神。

虽然现今的镜子有多种形状，但15世纪的镜子都是圆形的凸镜。因此，观众会觉得博斯这个视线－镜面的圆形不仅与视觉有关，而且与熟悉的家用物品有关。环绕一圈的罪恶图景让人想起《诗篇》11∶9中所透露出的对人性的预见："恶人们围着圈走。"① 七个罪恶和愚昧的场景呈车轮状环绕着中央的基督半身像，构成了上帝之眼的虹膜部分。基督在瞳孔的位置看向画外，吸引着观众的目光，并意味深长地指着他的伤口。这是受着永恒苦难的基督，他代表人类所承受的苦难并没有随着他的复活结束，而是随着世界堕入罪恶和腐败永恒地延续和加剧。

三段拉丁语题注提醒着上帝的全知全能，也将观者引向博斯想要传递的信息。受难基督正下方的内容是 "Cave cave dus [dominus] videt"，意为"小心，小心，上帝在看"。环形的上方和下方两条饰带上的警句来自《申命记》。上方饰带写有："因为以色列民毫无计谋，心中没有聪明。惟愿他们有智慧，能明白这事、肯思念他们的结局。"（《申命记》32∶28-29）下方饰带写有："我要向他们掩面，看他们的结局如何。"（《申命记》32∶20）罪恶的报应和所有人的终极命运则出现在板面四角的圆形画面中。它们分别描绘了临终前的场景、死者复活接受审判、有福的进入天堂和地狱的酷刑。

暴怒、傲慢②、色欲、懒惰、暴食、贪婪和嫉妒，这七宗罪的概念是基督教的基本信条，为人类行为的消极方面提供了便捷的认识和分类方法。虽然以环形排列的方式表现七宗罪并非博斯独创，但这件作品却是目前仅存的表现这一题材的板上绘画。中世纪的各类论著——宗教的、道德的和科学的——都采用了这种图解和文字题词结合的方式。绘图师还用这种环形结构来梳理许多世界性和科学体系的内容，如季节、劳动和黄道十二宫（图15）。把七宗罪设计成车轮形状的视觉惯例也影响了使用其他媒材的艺术家。一张出自奥古斯丁《上帝之城》（De

46

① 此处原文有误，《诗篇》第11章没有第9节，可能为《诗篇》12∶8的"恶人到处游行"。——编者注

47

② 原文为 "vanity"（虚荣），是古希腊时期定义的恶行之一，后虚荣被归入傲慢。此处按照但丁的《神曲》，将其译为"傲慢"。——编者注

civitate Dei, 图16)的15世纪手抄本饰图就使用了轮式构图来强调公民责任的概念。构成圣城的各个部分包含了互为反衬的美德和罪恶的类型表现, 环绕着描绘了城市建筑的中心。一张15世纪末的德国木刻版画(图17)采用了与博斯绘画相似的构图和图像模式, 画面中的七宗罪各占据着饼状宇宙的一块, 每一块上都画有一个正在犯下对应罪行的人, 同时附带许多包含解释性题注的小圆圈。与博斯的作品一样, 圆圈中央是基督, 周围是对他犯下的七种罪行。

49

　　博斯的《七宗罪和最终四事》与当时流行的道德说教论著有许多共同之处, 尤其是其中对日常生活的各种诱惑的特别关注。七宗罪的顺序是教皇格列高利一世在6世纪制定的传统顺序。博斯描绘了现实世界中常见的贪婪行为, 这些朴实而幽默的片段有时就发生在家庭环境之中。没有哪个观者在审视他的画时, 不会羞愧地承认自己也曾有犯下其中一宗或几宗人人共有的罪恶。每种罪恶都用拉丁文标注, 几乎占据了最大画面空间的"暴怒"(ira)就在受难基督的正下方。博斯把这种危险且普遍的人类情感刻画为两个男子之间的争端, 他们各自抽出武器, 面容因愤怒而扭曲; 两人在一片空旷广袤的背景中打斗, 地上散落着打斗时

图17

七宗罪

约1495年

木刻版画

35.4cm×29cm

51　　丢弃的衣物。右边的打斗者已经用脚凳击中了对手的头部，正准备用拔出的剑继续攻击，一名女子试图阻止他。暴怒的外现并不是言语侮辱和情感伤害，而是极有可能导致流血或死亡的真实而直接的肢体冲突。

　　其他的罪行按逆时针顺序围绕在上帝的全知之眼周围。一个女性背面像表现了傲慢（superbia），她正对着镜子自我欣赏，拿镜子的是个常见的怪诞恶魔。接下来，一对情侣表现了色欲（luxuria）的场景，他们在户外帐篷中安逸地休憩，身旁满是与爱情有关的食物、饮品和乐器。令人发笑的小丑和挥舞着硕大勺子击打小丑祖露的屁股的折磨者强调了这对情侣的愚蠢。荷兰历史学家迪尔克·巴克斯曾在博斯的画中找出许多对应的谚语，他把这个场景与"打屁股"（door de billen slaan）的表达联系在一起，认为它暗指放荡或淫荡。下一个是懒惰（acedia），一个懒汉正惬意地在炉边打盹，这本身并非罪过，但我们注意到他身旁的女子——他的妻子，或者修女——拿着一串念珠，似乎在催促他醒来赶去教堂。紧挨着懒惰的是暴食（gula），它让这个肮脏破败的家庭雪上加霜，他们使自己陷入肥胖，同时也陷入贫穷。在贪婪（avaricia）的画面中，一名腐败的法官一边听着卑躬屈膝的委托人讲述案情，一边从背后收取另一方的贿赂，在这一场景中我们发现博斯不仅是道德家，也是社

会批评家。罪恶之轮的最后一幅是嫉妒（invidia），博斯将其表现为一名男子对他无法得到的女子的渴望，以及一个贫穷的老者对一个光鲜亮丽的年轻驯鹰人的嫉妒（图18），而前景中为一块骨头争斗的两只狗也对应了人类之间的嫉妒。总而言之，博斯对人性弱点的描绘都指向同一个道理：细小的日常罪行也躲不过全知全能的上帝之眼。

若不论他们最终都将付出不可避免的代价，博斯笔下的这些罪人似乎在取悦全知的上帝。人类的最终命运出现在四个角上的圆形画面中。和七宗罪一样，最终四事也是许多流行的道德著作的固有内容，这些著作包括加尔都西会修士丹尼斯的《最终四事》（*Quattuor novissima*）和归于杰拉德·德·弗利德霍芬的《最终四事》（*Cordiale quattuor novissimorum*）。加尔都西会修士丹尼斯的书在欧洲北部传播广泛，并于1477年出版了荷兰语版本。弗利德霍芬的《最终四事》的书名首词"Cordiale"（大意为"心与灵"或"从心而知"）是作者的自创，该书是斯

52

图18
嫉妒（图14局部）
希罗尼穆斯·博斯及/或其画室

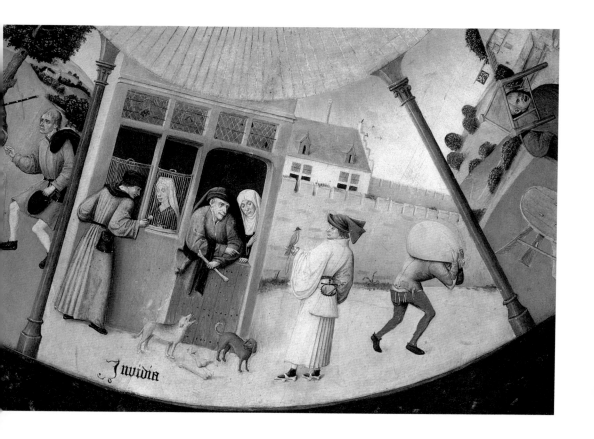

海尔托亨博斯具有重要地位的宗教改革派——现代灵修会的产物。该书极为畅销，在16世纪之前就印刷了46版（其中有13版是荷兰语版）。

博斯所画"最终四事"以因果的方式与画面中央的上帝之眼相关联。左上角的圆形画面表现的是最终四事的开始部分：临终之时，天使和魔鬼争夺着这个人的灵魂。右上角的画面是《启示录》中描述的末日审判。右下角的画面中，被救赎的灵魂在天使的音乐声中穿过一扇金色哥特式大门升入天堂。左下角的画面中，地狱的酷刑正等待着那些用一生追求愚昧的人，博斯在这个画面里为七宗罪的每一种罪行都匹配了相应的惩罚。

圆形画面中的小地狱（图19）是博斯的大幅地狱场景（见图172、图192）的缩略版。每一种刑罚都标注着与之对应的罪孽。例如，上面风俗场景中放纵逍遥、沉迷色欲的情侣注定受到同在一床的怪异恶魔的永世滋扰；犯下傲慢之罪的人目不转睛地盯着那面镜子，一只蟾蜍正在咬噬着她的私处；犯有暴怒之罪的人赤裸着身体平躺着，任由恶魔摆布，恶魔正在威吓他，手中的剑与上图中他用来威胁对手的那一柄十分相似。暴怒之人的下方是在大坩埚里炖煮的贪婪之人，同煮的还有他储存了一生的金币。有着硕大身躯的暴食之人将永远以青蛙和蛇为食，而嫉妒之人将被狗撕裂，这些狗仿佛就是上图中抢骨头的那两只。博斯为懒惰之人设计了一个痛苦而独特的惩罚：永久地被挥舞锤子的恶魔击打屁股。地狱世界就是这样，生时挚爱的东西变成了永世折磨的工具。

虽然关于罪恶及其恶果的书籍和布道在荷兰本地已广泛传播，但博斯这幅《七宗罪和最终四事》画面上的题注使用了教会和大学通用的拉丁语，表明它的受众是受过教育、有文化的人。就像当时的道德文学一样，这件作品显然用于辅助个人沉思，其使用者很可能是费利佩·德·格瓦拉或者其父迭戈（他可能曾是此画的拥有者）这类人。其中融合的几个流行的概念——上帝之眼、人性之镜、罪恶和堕落的轮回以及等待着所有人的末日——告诫观众审视自己的内心，并时时武装自己以面对每天无数次的独自与邪恶的战斗。

博斯的《结石手术》（图20）与《七宗罪和最终四事》截然不同，但有着来自当时思想中相似的道德意义。这幅画在博斯的"真迹"列表

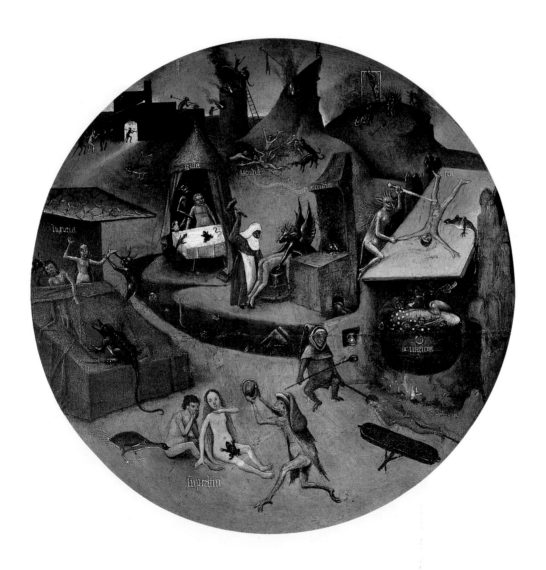

图19

地狱圆形画（图14局部）

希罗尼穆斯·博斯及/或其
画室

中多次出现和撤下，但树轮年代学将其时间定在约1488年或更晚，恰好是博斯在世期间。它可能就是乌得勒支主教、勃艮第公爵"好人腓力"的私生子——勃艮第的腓力曾拥有的那件《结石手术》。它可能还是1570年西班牙国王腓力二世从费利佩·德·格瓦拉的财产中购入的那幅被描述为"正在治疗疯人"的画作。

《结石手术》揭示了另一种愚人类型，即江湖骗子和易上当的受害

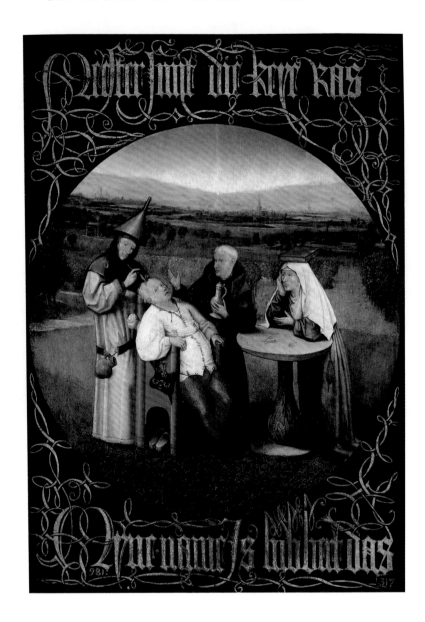

图20
结石手术

约1488年或更晚
板上油彩
48cm×35cm
普拉多博物馆，马德里

者。它表现了一个似乎是外科医生的人正给一个坐着的肥胖男子去除头里的什么东西。一个修士和一个修女目睹了这一过程，修女用手托着头靠在桌子上，头上顶着一本书。这一奇怪的景象发生于一片博斯式的郁郁葱葱的风景前，层次分明的绿色田野在精致的蓝色背景中富有艺术性地渐行渐远。与《七宗罪和最终四事》（见图 14）一样，《结石手术》也是圆形构图，不同的是画面周围的黑色长方形板面上装饰了复杂的镀金字母和花纹。精美的书法文字内容是一句荷兰语题注："大师，快把石头切掉／我的名字是卢伯特·达斯。"（Meester snijt die keye ras/mijne name is Lubbert Das）博斯为这位肥胖的病人取名为卢伯特正暗示了他易受骗的本性，因为在荷兰文学中，这个名字常常指代智力低下的人。

56

学者们提出了疑问——这幅画究竟表现了实际的医学，还是体现了道德教化的谚语或文本？当时的外科手术教科书清楚地描述了治疗精神错乱和头痛的方法：钻孔，或在头骨上凿洞。这些操作过程在医学书籍中也有图绘（图 21），还有一些人类头骨上也发现了手术刀操作的痕迹，说明此人手术后活了下来。《自然史》（Physica）是一本由中世纪女修道院院长宾根的希尔德加德撰写的医学书，其中有一个版本记载了四名医生就一个某种颅脑障碍的病例进行会诊（图 22）。他们关注的对象

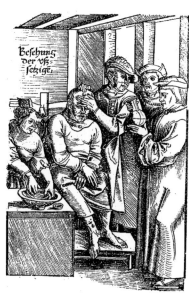

图 21
颅骨穿孔术

来自汉斯·冯·戈斯多夫
《战场外伤治疗法》，斯特拉斯堡，1517 年

图 22
医生会诊

来自宾根的希尔德加德
《自然史》，斯特拉斯堡，
1533 年

是一个迟钝、笨拙的人，让人联想起博斯笔下的卢伯特。其中一位医生专注于病人额头上的肿块或病变，一名助手则在准备手术。与很多早期医学著作一样，希尔德加德写于12世纪的《自然史》一直以手抄本方式保存，直到印刷术使其得到了更广泛的传播。在这个16世纪的版本中，出版商约翰·肖特想用他手头的早期书籍中的材料来装饰该书的文字。因此书中的插图很有可能原本与希尔德加德的《自然史》毫无关系，而只是关于去除愚蠢之石这类谚语的插图。

撇开医学史不谈，在博斯的时代，"结石手术"是一个治疗疯病和愚蠢的隐喻，去除所谓的"愚蠢之石"只是一种关于听任欺诈摆布的愚蠢的寓言。医学史学家威廉·舒普巴赫认为"手术"其实根本没发生过，这表明结石手术在当时只是当地文艺社团在公共庆典时演出的常规桥段。扮演医生的演员假装从一个脾气暴躁的傻瓜头上切下愚蠢之石，他一只手拿着一袋血，另一只手拿着一些卵石。演员会在特定时刻亮出卵石和血，"卢伯特"便从疯癫中清醒，大病痊愈而变得聪明。于是关于博斯的《结石手术》究竟基于现实还是幻想的问题，答案应为两者皆是：需要切开头部的手术概念反映了当时的医学实践，"结石手术"的故事则构成了道德寓言的一部分。

因此在某种程度上，《结石手术》是另一种对愚蠢的巧妙寓言，谴责了骗人者和轻信易骗者。然而，仔细观察就会发现图像上的异常，从而引发出更多的问题。为什么外科医生头戴着一个倒置的漏斗？作为旁观者的修士和修女与图画的关联是什么？修女顶在头上的那本红皮书又是什么意思？为什么从卢伯特脑中取出的东西不是一块石头而是一朵金色花朵，跟他面前桌子上的花朵一模一样（图23）？要回答这些问题，我们需要探索另一个可能的意义层面，把作品解读为对一种特殊江湖庸医（冒牌炼金术士）的谴责，这种人时常出现在当时的科学和道德著作中。

现代社会将炼金术视为神秘的异端科学，但它是博斯时代的化学，国王和教皇不仅热衷于此，而且支持学识渊博者进行实践，希望通过研制万有灵药或把铅变成金子，获得可观的精神上和金钱上的利益。博斯把炼金术视为一门严肃的哲学，或者一种辅助医学、药学和冶金学的科学，这一点我们将在后面的内容讨论。而无论是知识渊博的学者还是持

图23
结石手术（图20局部）

怀疑态度的批评家都认为，《结石手术》对炼金术的负面表现是对没有经过适当训练或经验就实施某种困难手艺的人的谴责。

与它的姐妹学科医学一样，化学在博斯的时代是一种时髦且高端的艺术，它基于实验室实践和传承自古代的寓意式象征。早期的化学和基督教紧密相连，人们相信只有学识渊博和极度虔诚才能达成正确的科学实践。精通此门技艺需要时间、广博的教育和大量的金钱支持。教会可以提供这些，许多早期的化学实验者，如托马斯·阿奎那和大阿尔伯特等都是神职人员。然而，不诚实的从业者和不惜一切而易受骗的赞助人比比皆是，化学著作不遗余力地诅咒江湖骗子受到从他们自己的熔炉中冒出的地狱之火的惩罚。其中一本著作是《向犯错误的炼金术士展示自然》（*A Demonstration of Nature, Made to the Erring Alchemists*），它被归于中世纪的《玫瑰传奇》（*Romance of the Rose*）的作者让·德·默恩名下。书中"自然"的声音警告那些冒牌化学家：

> 天哪，看到人类时我常常感到如此悲痛……我特别指的是你，啊，冷漠的半瓶醋哲学家，你自以为是一个应用化学家，一个好的哲学家，但对我，真实的物质，却完全一无所知，对你宣称的这门技艺一无所知！

博斯的《结石手术》讽刺了几个基本的化学概念。外科医生戴的漏斗出现在多个博斯的"地狱"场景中。和现在一样，漏斗都是实验室必不可少的一种仪器，在蒸馏实践手册中都有图绘。这个漏斗倒扣在外科医生的学者兜帽上，表明他是个拙劣地伪装成受过大学教育的学者的骗子。旁观这场手术的修士和修女是了解真正的化学实验的学者-教士。画面上的题注是卢伯特恳求"大师"把"石头"从他头上切除的话语，这也许是画中最明确的提示。当时的化学实验的目标是得到一种经过转变的治疗物质，名为"贤者之石"（philosopher's stone/lapis）。它表现为很多种寓言形式，其中包括15世纪英国炼金术士乔治·里普利的《里普利卷轴》（*Ripley Roll*）中描绘的"智慧之花"（*flos sapientum*；图24）。"智慧的金色之花"在早期希腊化学著作中便已作为贤者之石的隐喻出

图24
炼金术的金色之花

选自乔治·里普利《里普利
卷轴》，约 1490 年
大英图书馆，伦敦

现，之后经常出现在手抄本和印刷书籍中。博斯笔下的愚人卢伯特带着
一个鼓鼓囊囊的钱袋，显然，如果这位"大师"能拿出（其实只是从他
的头上切下）金色之花，也就是智慧之石，他就会以之作为报酬。

有一种观点认为从卢伯特额头上长出的花是一朵郁金香，这幅画是
在讽刺荷兰人对这种花的痴迷。然而西欧人在此时并不知道郁金香，直
到 1593 年，植物学家卡罗卢斯·克卢修斯才在自己位于莱顿的种植园中
用种子培育出郁金香球茎。对郁金香的狂热确实引发了许多荷兰植物学
家和收藏家的愚蠢行为，但那些都发生于 17 世纪以后。博斯画中的金花
也不是一些人认为的睡莲，因为附近没有对水的描绘，关于这种花也没
有合理的图像志阐释。事实上，世界上没有一种花像博斯画中这样有着
金色的花瓣。这样的花更可能代表了智慧的金色之花，即人们梦寐以求
的贤者之石，具有治愈病人和带来大量财富的能力。

化学意义上的金色之花是对学识渊博、有无限的耐心、辛勤工作和
在侍奉上帝的过程中受苦之人的奖励。然而博斯的卢伯特宁愿接受外科
手术，也不愿忍受长时间的学习和成功所需的多次失败，因为他恳求大
师"迅速"把石头切掉。许多现代学者无疑抱有同样的希望：追求智慧
所需的学习和思考的艰苦可以通过动一下手术刀来解决，或者一本晦涩

61

62

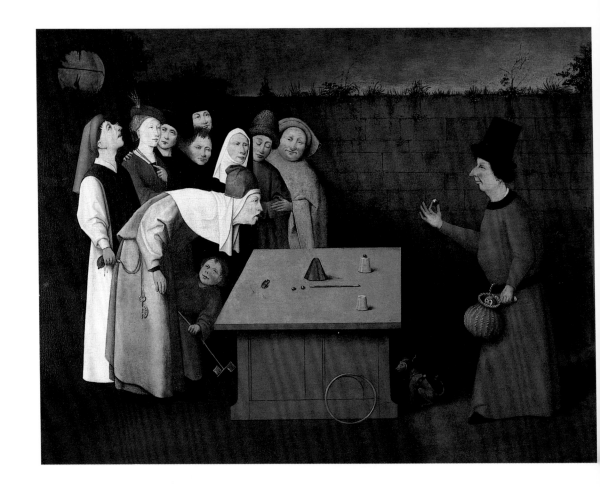

图25
魔术师
希罗尼穆斯·博斯及/或其
画室

约 1496 年或更晚
板上油彩
53cm×65cm
市立美术馆，圣日耳曼昂莱

63

的书中所含的知识可以通过渗透传入大脑，只要像画中修女那样把它放在头上。这种解读将《结石手术》视为在那个时代的知识和道德传统中关于诡计、轻信和急躁的道德故事，但传达着非常现代的信息：只有傻瓜才会相信成功有捷径。

这件被称为《魔术师》（图25）的作品则是另一件通过医学主题来谴责愚蠢和轻信的作品。虽然艺术史学家对这件作品的出处持保留意见，但树轮年代学研究显示，其创作年代为约1496年或更晚，在博斯的有生之年内。此外，这幅画有很多绘画和版画复制品，表明它具有深远的影响。画面表现了一个骗子在一堵残破的墙前摆了一张桌子，一群轻信之人似乎为他所蛊惑。与博斯的其他作品一样，学者们也对这个画面的意义争论不休。

博斯时代的公众会把这个"魔术师"当作江湖骗子，就是那种四处游荡的江湖郎中，在公共空间或城市节庆时以街头卖艺的方式兜售假药。专门研究文艺复兴时期江湖骗子的医学史学家辨认出了此类冒牌医生的典型特征，包括视觉暗示、服饰、道具和个人风格等。这些骗子常常和训练有素的动物一起出现，如画中戴着小丑帽、系着铃铛的小狗，"这样蠢笨或好奇的人们就会聚集起来看他们"。正规医生不屑地抨击这些走街串巷的对手的奇装异服，比如画中庸医头上的那种奇特的高帽。当时的记录进一步指出，这些骗子在营销策略中运用了一些戏剧性技巧，比如音乐、常见的杂耍和魔术花招。画中的骗子运用的花招在16世纪初和现在都十分常见，比如快速把几个小球藏在杯子下。

这些骗子通常会在人群中安插几个配合者，这些被收买的人会在表演时走上前来。有一条记录描述了一个骗子通过从这类助手的身上驱赶出一条活虫，以展现自己的医学能力。也许博斯画中那个弯腰吐出青蛙的人，就是先把青蛙放进嘴里然后再吐出来，以此博得旁观者的惊叹。包括头戴头巾的黑衣修女在内的人群都被表演深深吸引，以至于那个戴眼镜的旁观者能不被注意地拿走吐青蛙者的钱袋——骗人者反被愚弄了。一直到17世纪，江湖骗子通常被表现为对着周围大放厥词，拿着商品样品让人们检查的形象。博斯笔下的魔术师就是其中的典型，他正用大拇指和食指捏着一颗金球让人群查看。

64

那么，从博斯的《魔术师》中可以学到什么道德教训呢？一幅基于这幅绘画的16世纪版画（图26）中有两段题注，强调了画面对欺骗行为的提醒和对提高警惕的呼吁。两段题注都用荷兰语写成，较长的一段如下：

> 哦，世界上有哪些骗子能从魔术师的袋子中孵出奇迹，并用他们赖以谋生的桌子上的把戏和奇观分散人们的注意？千万不要相信他们，如果你也因此破财，你必将后悔。

较短的一段如下：

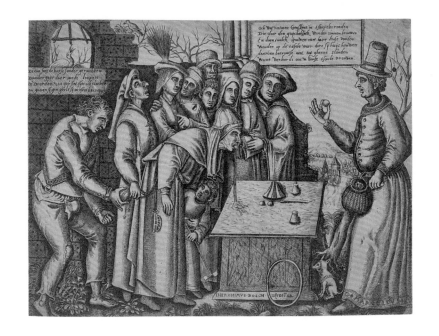

图26
魔术师
巴尔塔扎·凡·登·博斯，
仿博斯

约 1550 年
雕版画
23.8cm×31.8cm

一个人快速割断钱包，另一个人接过钱包溜之大吉。那些对此视而不见的人并不在意，但即使损失的不是他们自己的钱，他们仍要为之付出代价。

虽然特定图像细节的含义可能还令人迷惑，但几乎可以肯定的是，挤在骗子桌子前的这些嘴巴大张、沉迷其中的人很容易受骗，并且会为他们的愚蠢付出代价。江湖骗子用的可疑的销售技巧和顾客们的轻信至今依然随处可见——比如化妆品和减肥产品的繁荣市场。

65 《结石手术》和《魔术师》与博斯的其他道德画一样，对在理论上应该更了解这些知识的神职人员提出了谴责。不过这并不意味着这些绘画是异端的或非宗教的，因为修士和修女在整个15世纪都是讽刺者嘲弄的对象。博斯赞同欧洲北部一些最重要的神学家的看法，他们对罗马天主教会明目张胆的散漫和腐败提出批评。最高级别的神职人员滥用职权已臭名昭著；然而对于博斯来说更切身的体会是斯海尔托亨博斯的状况，这里是大量修道院和宗教团体的所在地。作为对这种情况的回应，城镇管辖方屡次尝试控制修道院的权力和经济行为，有时甚至还引发了

当地宗教机构和世俗当局之间的冲突。

　　15世纪末和16世纪初，教会和国家之间的冲突在更大的范围内急剧加深。为了缩短在炼狱的时间而向教会交钱购买赎罪券的情况与日俱增。而实际上，这些资金被教皇用于将罗马重建成我们今日所见的伟大的文艺复兴–巴洛克式城市。但大多生活在欧洲北部的天主教徒可能从未见过米开朗基罗（1475—1564年）绘制的西斯廷天顶画，其资金来源便是人们为快速拯救灵魂而付出的金钱。于是，南方与北方的天主教徒、当时的统治者和教皇之间的紧张关系达到了极点。博斯死后一年，即1517年，马丁·路德在维滕贝格的教堂大门上张贴了《九十五条论纲》，由此引发了一连串异见和分裂的反应，被后世称为宗教改革。

　　博斯见证了这个西方历史上最具戏剧性的革命之一的预备阶段的种种事件，罗马天主教教条和权威的古老壁垒正面临着变革的要求。倘若多活几年，他也许会加入新教阵营。本章讨论的三幅画反映了导致宗教改革的转变倾向，体现出学者和道德家的观点。他们认为，博斯时代的人把愚昧、愚蠢和罪恶看成是可以互相替换的东西。没人可以宣称自己能完全脱离这些人性状态，而博斯笔下的罪人们恰恰涵盖了所有社会阶层。放纵的穷人和贪婪的富人同在；修士和乞丐在面对肉体诱惑时一样有罪。《七宗罪和最终四事》《结石手术》和《魔术师》中表达的善与恶的当代观念与博斯的全部作品息息相关，而且随着其他阐释手段的拓展，这些作品将会产生更复杂、更有趣的维度。

第三章　危险的道路

两件三联画的故事

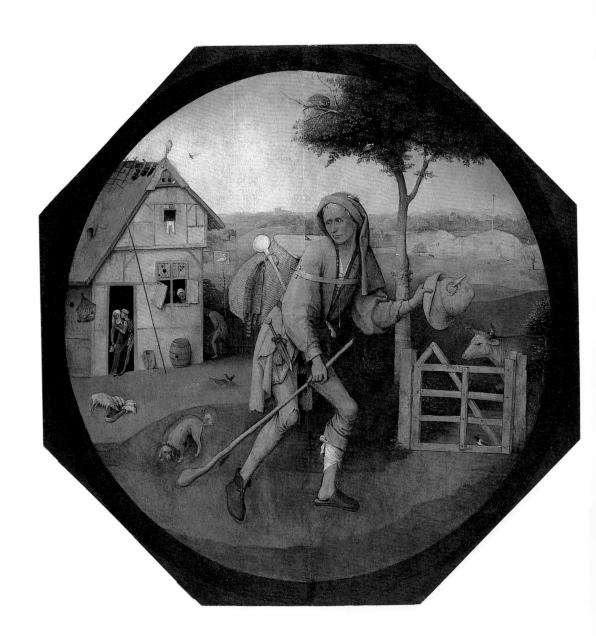

博斯有两件三联画传递了相似的道德信息，但使用了不同的方法。这是两件有着不同的历史的艺术品。《干草车》（*Haywain*，见图44、图49）在博斯逝世近500年后依然保存完好。另一件则被分成几块散落各地，成为独立的作品为人所知，即《愚人船》（*The Ship of Fools*，见图28）《酗酒者的寓言》（*Allegory of Intemperance*，见图29）《守财奴之死》（*Death of the Miser*，见图31），以及鹿特丹的《徒步旅人》（*Wayfarer*，图27）。借助现代科技手段和艺术史的调查方法，第二件三联画最初三块板面中的两块近期才被拼在一起，但遗憾的是三联画内部最重要的中央面板遗失了。两件三联画的外部使用了同一种常见图像，即衣衫褴褛的驼背旅人忧心忡忡地走在一条危险的小路上。这一图像把两件作品联系在一起，显示出博斯对于愚蠢、罪恶，以及在一个充满物质干扰的世界中始终沿着"直而窄"的人生之路前行的困难的持续关注。

《愚人船》《酗酒者的寓言》《守财奴之死》和鹿特丹的《徒步旅人》现分别存于卢浮宫、康涅狄格州纽黑文的耶鲁大学美术馆、华盛顿哥伦比亚特区的美国国家美术馆和鹿特丹的博伊曼斯·范伯宁恩美术馆。尽管学者们多年前就注意到它们互补的主题和相似的风格，但在把它们重新组装成最初样貌（见图32）之前，这四件画作仍被当作独立的作品进行研究。精密的研究表明，《愚人船》的底部边缘有裁切的痕迹——可能是某位无耻的所有者的行径，他大概觉得两幅博斯的作品比一幅赚得

更多。裁去的部分究竟是永久消失了，还是像一些专家猜测的，就是归在博斯名下的那件小幅残画《酗酒者的寓言》？它们的主题是相似的：两幅都表现了分散在水边营地上纵情暴食享乐的人们。它们都有着精致的色彩搭配，主色调中包含的玫瑰色、赭色、灰绿色都是一样的，虽然《愚人船》的冷色调因多层老旧褪色的上光油变得模糊。不仅如此，两块板的宽度也几乎相同：《愚人船》宽31.9厘米，而《酗酒者的寓言》宽31.5厘米。藏于耶鲁大学美术馆的《酗酒者的寓言》在1972年曾做过清理，艺术史学家安妮·摩根斯特恩可以证明《愚人船》和《酗酒者的寓言》曾是一幅画的同一部分，尽管现在它们远隔万里且分处大洋两岸。当拆下《愚人船》的画框并用X光检测尘污之下的东西时，画面下部边缘出现了与耶鲁大学美术馆的那幅残画（图29、图30）中完美契合的内

图27
徒步旅人

约1488年或更晚
板上油彩
直径70.6cm
博伊曼斯·范伯宁恩美术馆，鹿特丹

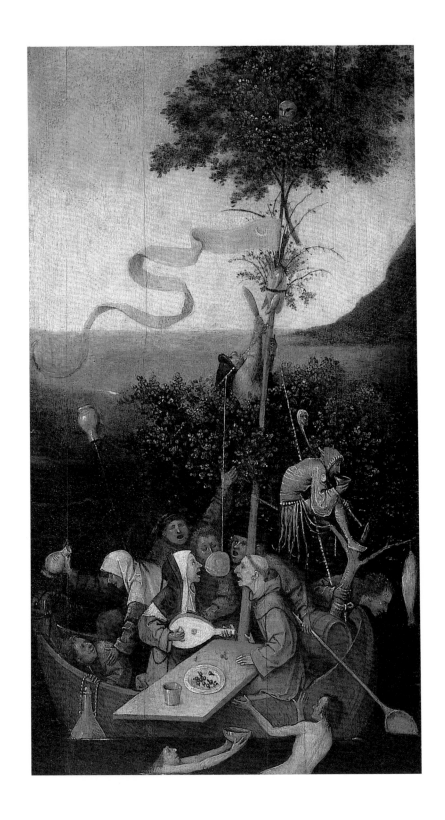

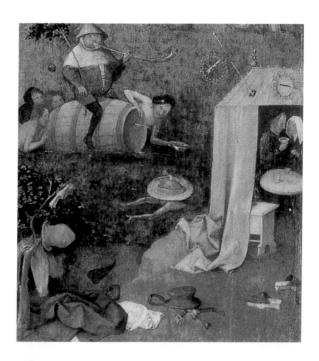

图29
酗酒者的寓言

约 1488 年或更晚
板上油彩
35.8cm×31.5cm
耶鲁大学美术馆，纽黑文

图30
《愚人船》和《酗酒者的寓言》局部的Ｘ光片拼贴
法国博物馆实验室和耶鲁大学美术馆

容。《酗酒者的寓言》中圆润吹号者的漏斗帽尖部，以及他手持花枝的上部都出现在了卢浮宫那幅画的底部。此外，《愚人船》右下方一半浸在水中的膝盖和《酗酒者的寓言》右上角没有身体的脚、手和大腿也能完美地对应。拼接在一起的这两张画板仿佛就像两块失散多年的拼图。

《愚人船》/《酗酒者的寓言》的冷色调和长方形尺寸与被称为《守财奴之死》（图31）的画作一致。这幅画的颜料层非常薄，呈半透明状，或许是在某个阶段被过度清洗的结果。细节丰富的底稿肉眼可见，揭示出有趣的情况：交叉影线按照从左上到右下的顺序绘制，说明画家是个左撇子。这些影线令观众能直观地看清画面上的形状和阴影。同样能看到的还有这幅画的底画，这是最上层颜料底下的那些图像，是画家最终决定不展现在成品里的部分。画面右下角能看到最初画在前景矮墙上的酒瓶和杯子的浅浅的轮廓。这些作品的相似性令学者们思考它们之间的关系，它们是否有可能是三联画的两翼？如果真是如此，那么画板的正反两面都应该有画面，以便三联画在打开和闭合时有不同的呈现。这些作品都是单面画作，但最关键的证据即将浮出水面。

《愚人船》/《酗酒者的寓言》和《守财奴之死》加在一起的宽度与鹿特丹的《徒步旅人》（见图27）的宽度基本相同，尽管《徒步旅人》已被切割成现在看到的八边形。即便是肉眼也能看到《徒步旅人》的中间下部有连接的痕迹，表明现在被黏在一起的画面的两部分原本是用铰链连接的三联画的外部板面。近期的树轮年代学检测最终证实了这些作品之间的联系：这四块画板全部取材于同一棵树，年代为约1488年或更晚。显然，《徒步旅人》画在背面，《守财奴之死》画在一边，《愚人船》/《酗酒者的寓言》则在另一边。它们被拆散之后，由两部分组成的《徒步旅人》表明还有一块同样宽度的中央面板，现仍未被找到（图32）。在某个时间点，两侧翼板被锯开，形成了三块独立的画作。在这一证据出现之前，鹿特丹的《徒步旅人》的巨大尺幅、用色单一和简约构图一直被认为是博斯晚年作品的标志，而现在我们必须重新考虑这个假设。

博斯这幅被破坏的三联画的四个部分，不仅在风格上相辅相成，在道德说教的内容方面也是如此。学者们曾单独对每块画板做过深入研

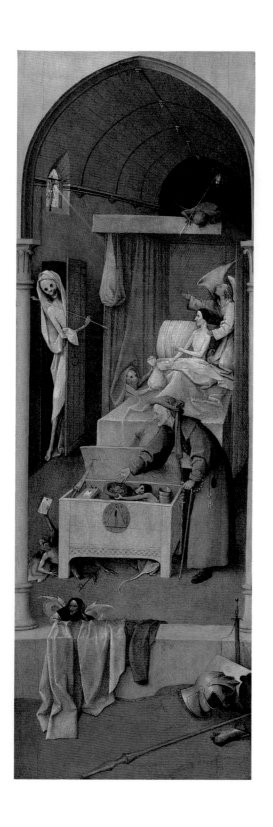

图31

守财奴之死

约 1488 年或更晚
板上油彩
93cm×30.8cm
美国国家美术馆，华盛顿哥
伦比亚特区

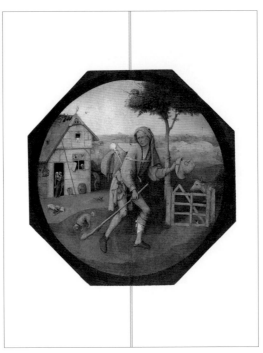

外部画板

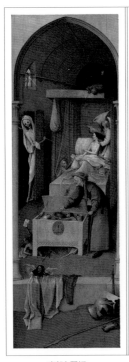

内部左翼板　　　　　　　　　内部中央板（已遗失）　　　　　　　　内部右翼板

究。但由于原本是一件起始于《愚人船》（见图28）的三联画的各个部分，它们组合在一起所传递的信息就更具力量。《愚人船》是博斯最受欢迎和最具特色的作品之一，画面描绘了一艘船，船上没有船长和船员，而是一群只管自己纵情享乐而不去帮助船只脱离可疑方向的狂欢者。一棵长满叶子的树代替了桅杆，船上唯一的小丑挥舞着指挥棒，指挥棒的顶端还悬着他本人傻笑的小像。他高高地坐在船头上，身处这群乌合之众的前方，对他们的目的地毫不关心。一位弹着鲁特琴的修女坐在船的中部，正和她的修士同伴争夺悬挂在他们之间的四旬斋薄饼。鲁特琴和她面前桌上摆着的红樱桃也出现在《七宗罪和最终四事》的"色欲"的画面中（见图14）。根据当时的占星理论，它们与金星所辖的领域有关，是贪婪的象征。有一个人心不在焉地用一个大勺子划着船，另一个则在一旁呕吐。水中有两个裸身的游泳者，其中一个紧抓着摇晃的船舷，另一个乞求用在水中冷却的酒罐再给他们倒满酒。一个敏捷的旅客手里拿着刀爬上树桅，想砍下绑在树干上的烤鹅，再往上有一面迎风招展的黄色长条旗帜，旗上画着新月图形。靠近树桅的顶端，有只小猫头鹰从树叶中向外张望。猫头鹰代表着罪恶和邪恶，也有可能代表着博学多识，这两种象征在博斯的绘画中都出现过，而此处的猫头鹰的含义似乎是前者。《愚人船》缺失的下半部分《酗酒者的寓言》（见图29）延续了水上狂欢的故事。在这里，一群游泳者围着一个大葡萄酒桶踩着水，坐在桶上的胖子戴着一顶漏斗帽，他一边在肩头扛着一条树枝，一边鼓着两颊吹号。这群人的下面，另一个游泳者头上顶着盛有肉派的大圆盘。他把衣服随意丢弃在岸边，岸上的帐篷顶上画着赞助人的盾形纹章，代表的是斯海尔托亨博斯的贝赫家族，里面有一对情侣正拥抱在一起。

在博斯时代的视觉文化中，划船的场景并不少见。表现五朔节的插图常常描绘以树作桅的船只，作为庆祝春天到来的传统仪式的一部分（图33）。然而，与五朔节船只上应有的行为端正的年轻狂欢者相比，博斯笔下的船员却是一群毫无纪律的粗野之人。一本流行的印刷书籍中出现过更近似的类比，即1494年首次出版的塞巴斯蒂安·布兰特的诗集《愚人船》（Das Narrenschiff）。《愚人船》是为娱乐和启迪普通人而写的，

图32
祭坛画外部和内部的复原图
《徒步旅人》（上）、《守财奴之死》（左下）、《愚人船》和《酗酒者的寓言》（右下）

77

78

它以辛辣的方式表现了宗教社团人士、几乎所有的职业和娱乐消遣，以此反映宗教改革前的矛盾。也许布兰特作品的读者从中看到对于司空见惯的人类愚蠢行径的描述时会感到带着内疚的刺痛，由此下定决心改过自新。又或者，读者们会放下书，笑着感谢上帝，因为自己不像其他人那样愚蠢。

　　博斯的《愚人船》可能直接受塞巴斯蒂安·布兰特的诗集启发，该书有多种语言的版本，当然也包括荷兰语版本。该书分为113节，每一节的押韵诗都描述了一种愚人或恶人。布兰特是巴塞尔大学的教授，他在书中引用的大量古典学或圣经的原型大大增加了诗集的流行程度。尽管旁征博引，但其文字生动简洁，书页还装饰有幽默生动的木刻插图，其中最精彩的几幅被归于年轻的阿尔布雷希特·丢勒。每一张画中都有

一个笨拙的小丑，其标志为戴着顶端有铃铛的驴耳朵帽子。布兰特并没有被表现成某种带着傲慢姿态的冷漠道德家，而是在第一幅木刻中以老态龙钟的学者形象站在这群愚人身前。博斯的《愚人船》对应了多个版本的布兰特著作的扉页插图，这些插图都描绘了一艘摇摇欲坠的小船，满载着一群愚人，有时由一个正举着酒瓶豪饮的年轻修士带领（图34）。

布兰特的著作是船之隐喻的一个常见表现，但未必是博斯唯一的灵感来源。船在中世纪文学中用来代表国家或教会的例子比比皆是。雅各布·凡·奥斯特沃伦的《蓝船》（*Blauwe Schute*，1413年）是另一个道德寓言。纪尧姆·德·吉耶维尔的《人类生命的朝圣之路》中也有一艘宗教船，船上桅杆上装有十字架。可以说，布兰特的书在1494年出版时恰是赶上了这波潮流。

博斯的《愚人船》引发了许多交叉性的阐释，这些阐释不但暗指愚蠢和罪孽，还有精神错乱，因为这种会危及自己来世的行为确实是一种疯狂的形式。艺术史学家安娜·博奇科夫斯卡把这件作品解释为月亮寓言，需要对当时占星术有所了解才能明白其中含义。博斯和他的受众对占星术十分熟悉，且将其视为正当合理的科学。行星和黄道十二宫的知识对于研究医药和神学都极为重要，占星家也凭借他们的专业知识从教皇和国王等权贵那里获得了丰厚的报酬。天空被认为是人间万物的统治

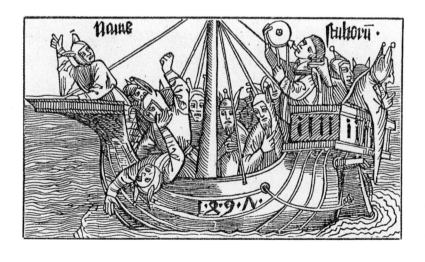

图34
《愚人船》卷首插画
塞巴斯蒂安·布兰特
《愚人船》，伦敦，1497年

第三章 危险的道路　65

图35
地心说宇宙

来自欧龙斯·费尼的《数学原始》，巴黎，1532 年

图36
四种气质类型

约 1476 年
木刻版画

80

者，它在某人降生之日的布局会影响这个人的性格、才能和命运。

15世纪末，哥白尼以及后来的伽利略等人提出的革命性的日心说是科学地平线上的一缕曙光。毕达哥拉斯学派的地心说（图35）认为地球被转动的七大行星围绕，一些固定不动的恒星分布在周围的球面中，两千年来主流科学家对这种模型一直未加质疑。博斯和他的受众也认为地球稳稳地居于宇宙中心，被已知的七大行星以及黄道十二宫的恒星围绕着，最外层则是上帝和圣人们所在的天界（empyrean heaven）。根据这种直到17世纪都在主导科学界的古代说法，人类天生即与宇宙相连。如同天上的星辰一样，人的身体同样包含四元素和与之对应的品质：土（寒冷且干燥）、气（温暖且湿润）、水（寒冷且湿润）、火（炎热且干燥）。这些反过来对应了四种身体的气质、体液和相关的性情：寒冷干燥的土对应的是黑胆汁和抑郁质；温暖湿润的气对应的是血液和多血质；炎热干燥的火对应的是黄胆汁和胆汁质；寒冷湿润的水对应的是黏液和黏液质。这种方便的分类法在博斯的年代是广为人知的常识，在一幅15世纪的版画中，这四种类型表现为四个人物站在代表他们的元素之上（图36）。多血质的人脚下是翻腾的云浪；莽撞的胆汁质的人挥舞着一把剑，火焰正舔舐着他的脚底；黏液质的人站在潮湿的水潭中；吝啬的抑郁质的人萎靡地站在干燥的地上，手撑着头，正若有所思地看着一个打开的宝箱。

占星术在每个人的生活中起着重要的作用，因为一个人出生时行星对应的气质和品质，连同黄道十二宫，形成了这个人与生俱来的本性。土星主宰着抑郁质和土元素；月亮对应着黏液质和水域；金星、木星和太阳是多血质的行星，与空气和血液相联系；红色的火星对应的则是易怒和胆汁质。水星是可变的，根据在特定时刻离它最近的行星决定它的特性。每一种植物、动物、宝石、人类活动甚至颜色都承载着行星的力量。上天主宰着人的身体，每个行星则控制着自己的"孩子"，他们在身体上和性格上都显示出对应天体的特质。医生用占星学对应来平衡人体内的体液和气质，通过调节病人的饮食和生活方式，使人体内的微观世界与宇宙的宏观世界相平衡。

现在我们知道月亮控制着潮汐，不过早期科学家把月亮的所辖领

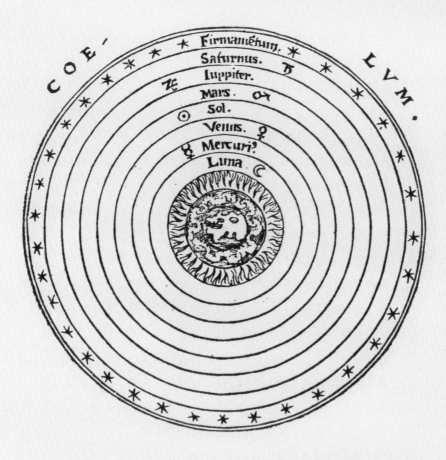

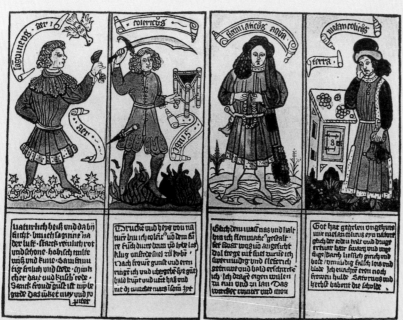

域扩大到地球上所有的水。月亮属性的孩子更可能成为好水手、好渔夫和游泳健将，但同时也会焦躁和不安定，对应了他们出生星相的变化特质，即在新月和满月之间循环往复。大脑是一个湿润的器官，所以尤其易受月亮摇摆特性的影响，这种影响如果过多就会导致精神失常——这一观念同样体现于现代词汇"lunatic"（疯狂的）的词根中。除了疯癫的倾向，黏液质月亮型人格还有愚蠢、懒惰和贪吃酗酒等倾向。事实上，七宗罪中的每一种都与一个星体相关，暴食即对应月亮。宾根的希尔德加德的医学著作《病因与疗法》（*Causes and Cures*）参照的即是传统的体液理论，书中进一步声称黏液会导致"无所顾忌的欢愉……以及无度的纵欲"。早期关于月亮之子的插图表现了这些恶习，描绘了月亮之下在户外沐浴或宴饮的人们的多种水边活动（图37）。

博斯的《愚人船》中，不稳定的月亮的邪恶力量主宰着水世界。在树桅上飘扬的旗帜上的黄色新月可能也代表了"异教徒"土耳其人，为这种疯狂增添了异端邪说的意象。这艘船漫无目的地航行或许很好地反映了伊拉斯谟的《愚人颂》（*Praise of Folly*）中的"愚人就像月亮一样变化无常"。所有这些解释都将博斯的愚人当作负面人物，他们共同组成了一个同时揭露了罪恶、无节制和疯狂的画面。

载着躁动乘客漫无目的航行的船只的隐喻可能也表现了当时一种残酷现实。在人们以医学方式看待疯癫，并将其视为一种可治疗的疾病之前，几乎没有城市为疯人提供居所和食物。斯海尔托亨博斯在这方面具有非同寻常的前瞻性，事实上，这里是第一个为这些人提供小庇护所的城镇。通常情况下市政当局会逮捕患有精神疾病者并将他们投入监狱。在没有监管部门、家人或朋友的情况下，这些精神错乱者有时会被交给船夫，这样就可以阻止他们在陆地上伤害他人。虽然15世纪和16世纪期间，这种做法在欧洲北部地区少有记载，但它确实发生过，也是城市当局以某种代价从控制和隔离精神疾病患者的麻烦中解脱出来的一种方式。

历史学家还把布兰特和博斯的意象与另一个更普遍的涉及精神病人的事件联系起来：一群群疯癫的朝圣者在监管人的看管之下聚集在一起，通过陆路和海路来到某个以治疗精神错乱而闻名的圣地。然而，博

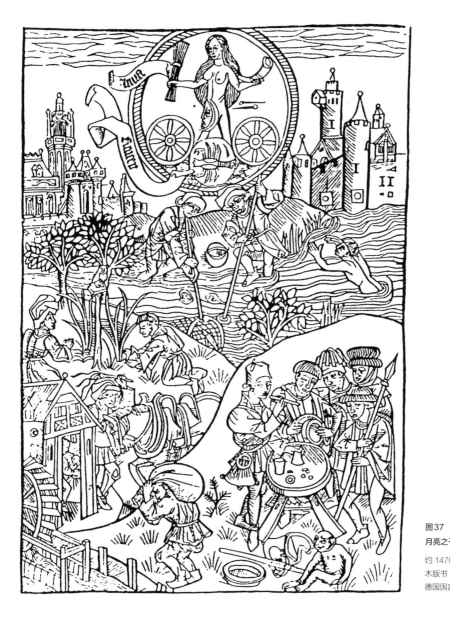

图37

月亮之子

约 1470 年

木版书

德国国家博物馆，柏林

斯并未在船上描绘这些现代医学意义中明显有精神疾病的人，也并没有指派一个监管人。相反，《愚人船》上的乘客都是普通人，他们在愚蠢疯癫中过着漫无目的、无人掌管的生活，他们只求追逐欢愉，从不考虑他们行为的后果。

任性的愚蠢也是《守财奴之死》（见图31）的主题。这幅画表现了博斯时代宗教中两个常见的观念：那些直到死前都在作恶的人，即便在死前的最后一刻，依然有救赎的可能。垂死的守财奴临终前面对两个选择，此时死神已悄然而至，将一支箭对准他的心脏。一位天使跪在床边，张开手试图把垂死之人的注意力引向上方窗户中那个基督受难的小而明亮的形象。尽管天使想为他说情，但守财奴还是被诱惑分心，将一只手伸向了从床帷下探出头的魔鬼手举的一袋金子。其他一些宛若爬行动物的魔鬼，有的从床架顶部探出头来，有的在床脚的大藏宝箱里嬉闹或者从箱底爬出。显然，这个死亡之室里恶多于善。

这种表现天堂和地狱争夺临死之人的灵魂的战斗，以及床的对角线式摆放方式，同样出现在《七宗罪和最终四事》（见图14）左上角的圆形画中，一些博斯可能看过的关于死亡和临终的作品中也有着相似的表现。例如那本迷人的15世纪中期的《克莱沃的凯瑟琳时祷书》，它由一个同是圣母兄弟会忠实成员的贵族家庭委托，表现了与博斯作品中非常相似的临终场景，甚至连页面底部边缘处被抢劫一空的藏宝箱也如出一辙（图38）。不过这位垂死之人走得很安详，周围有亲朋好友和为他祈祷的神职人员，这与博斯笔下孤独的守财奴——或者许多现代的灵魂离开时的独立、干净的医院环境——相去甚远。博斯的作品也与当时流行书籍中的插图相呼应。布兰特的《愚人船》中，在诗句"富人的徒劳"旁对应了一幅木刻插图（图39），表现了一个小丑在床脚的藏宝箱里翻找东西。屋外，一个饥饿的朝圣者正被几条舔舐着他的疮口的狗威吓；而屋内的守财奴小丑却清点着理应被更好利用的财富。博斯的作品与布兰特书中的木刻插图有着相同的元素：对角线式放置的床，以及开放式的建筑结构。

对博斯影响最深的同时代因素可能是广为流传的插图版《死亡的艺术》（*Ars moriendi*），该书最初以拉丁语版本出现于1465—1470年，并

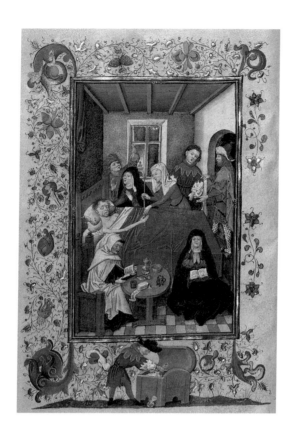

图38
死亡的时刻

来自《克莱沃的凯瑟琳时
祷书》
约 1440 年
皮尔庞特·摩根图书馆，
纽约

在 1488 年被翻译为荷兰语（图40）。这本重要的小书是为那些将死之
人写的指导手册。它的序言是这样的："鉴于死亡之路……不仅对淫荡
者，同样对于教徒和虔诚者——似乎非常艰难而危险，又相当恐怖而可
怕……在本书中……包含了一点小小的劝诫，在死亡一事上给人们一
点教导和安慰。"《死亡的艺术》花费数章篇幅来介绍垂死之人如何抵御
诱惑、保持尊严、获得平静的具体方法，因为"魔鬼将尽其所能地让一
个人在最后时刻丧失信仰"。书中所配的木刻插图都画有一个垂死的人
躺在呈对角线式摆放的床上，每个人身边都有一个天使、一个魔鬼，还
有其他对应各种诱惑的形象。

　　虽然《死亡的艺术》描述了"基督徒如何能死得安详体面"，但博
斯笔下的死亡场景并不那么乐观。安妮·摩根斯特恩认为，散布在前景
中的物品——斗篷、头盔、比武用的盾牌、剑、长矛和铠甲手套——
是常见的被典当的物品。她认为，这些物品表明垂死者犯有放高利贷

88

图39

富人的徒劳

来自塞巴斯蒂安·布兰特
《愚人船》，伦敦，1509 年

图40

贪婪者

来自《死亡的艺术》
1465—1470 年
木版书

的罪恶，这正是贪婪的极致表现。今天的我们对于借贷收息已经司空见惯，大多数人都愿意支付一点利息使自己获得更多使用资金的时间。然而在博斯的时代，教会把高利贷视为以他人的不幸来获利的行为，因此禁止基督徒这样做。吉耶维尔的《人类生命的朝圣之路》将高利贷描述为"贪婪的六只手中的第三只"。冷酷无情的守财奴被痛苦的死亡惩罚，身边围绕的不是亲朋好友，而是他们有生之年挚爱的冷冰冰的财富。

艺术史学家皮埃尔·文肯和露西·施吕特对守财奴家窗户外堆积的盔甲提出了另一番令人信服的阐释。他们的证据来自《圣经》，是一段来自圣保罗给以弗所人的信中的文字（《以弗所书》6：10-17），圣保罗呼吁基督徒要从主那里寻求力量："要穿戴神所赐的全副军装，就能抵挡魔鬼的诡计。"圣保罗之后把特定的盔甲部件和基督教教义联系在一起："信德的藤牌""救恩的头盔"和"圣灵的宝剑"。博斯的同胞伊拉斯谟在1503年出版的《基督教骑士手册》（*Enchiridion militis Christiani*）中详细阐述了精神盔甲的概念。这种对博斯绘画的圣经式的解读将盔甲视为精神层面的保护，而守财奴则为了物质财富将它们丢弃。

博斯对于人类愚蠢的诸多方面进行了百科全书式的呈现，《守财奴之死》即是其中之一，博斯在其中对贪婪之罪提出了最尖刻的批评，这也是对当时在欧洲北部涌现的资本主义萌芽的回应。随着银行业逐渐得到人们的尊重和大量财富流入商业精英手中，阶级差别变得模糊。古代封建社会对于贵族和平民之间的区分，不再是地位和财富无可争议的指标。垂死的守财奴犯有贪婪之罪，因为他没有把他的财富分给穷人，而是攒积起来。

《愚人船》/《酗酒者的寓言》和《守财奴之死》所描绘的贪婪与纵欲的主题，有助于理解曾在它们背面的《徒步旅人》中的人物。鹿特丹的《徒步旅人》（见图 27）描绘了一个衣衫褴褛、形容枯槁的男子，他惊惶不安地走在一条艰险之路上，背后的篮筐里装着他的财物。他面色苍白、弓腰驼背，腿上缠着的绷带使他举步维艰，一只脚上穿着拖鞋，除了挂着一张猫皮的篮筐之外，他还带着一个钱袋和一把匕首。他身后有一栋破烂不堪的建筑，根据门口的一对淫荡之人判断，也许是一家妓院。一名男子在墙角小便，一群猪在前院的水槽里进食。一条吠叫的小

狗守着一条被关闭的门挡住的泥泞小路。

博斯这幅《徒步旅人》的含义引发了艺术史学界的无数争议，这位旅人也曾出现在《干草车》三联画（见图44）的外侧画面中。学者们曾对这两名旅人有多种解释，包括圣经中回头的浪子（Prodigal Son）、懒惰之罪、行骗的小贩、土星的占星学图像、基督教朝圣者、忏悔的罪人以及乞丐。博斯这些图像的来源则被认为是古代著作、谚语和教化格言、中世纪中古荷兰语戏剧、《圣经》以及被贫困摧残的残酷现实。我们究竟应该把旅人看作对罪恶的消极描绘，还是基督教美德的典范？又或者，虽然两幅画很相似，但表达的却是不同的东西？

与博斯其他描绘人类愚蠢的作品一样，关于《徒步旅人》含义的线索也出现在同时代的文化智慧之中。对于生活在15世纪末的人们来说，自愿的独自旅行绝非常见现象。路上时常有土匪和强盗出没，因此懂得其中要害的旅人会雇佣全副武装的护卫随行以保障自身的安全，就像乔叟的《坎特伯雷故事集》（*Canterbury Tales*）中描述的朝圣者那样。行走在大路上的旅行者，很可能是某种无家可归的人，可能是疯子或小贩，也可能是离家在外的穷学生。然而，在中世纪晚期的抒情诗和艺术作品中，孤独旅人的形象也可能蕴含着特殊的魅力：投入自然怀抱的孤独旅人（图41）成了孤独的灵魂开始精神之旅的隐喻。但博斯笔下的徒步旅人穿过危机四伏的风景，周遭的一切都让他们切勿停留。他们的旅程象征了基督徒的人生旅途，被当作充满诱惑和危险的朝圣之旅。

博斯的徒步旅人憔悴不堪，而且从破烂的衣服来看，他们显然很贫穷。因此，我们对博斯创作意图的解读也需要考虑早期现代的欧洲北部环境中贫穷的意义，那时的城市生活将贫穷与富裕的城市居民直接联系起来。虽然当时明智的富人绝不会不带同伴单独出行，但在博斯的时代，看到一个背着自己世俗财物的孤独、饥饿的人也属平常。在困扰着前工业时代的严重的生存危机中，绝望的人们被迫离开家园，清空屋中的财物。他们把一切稍有价值的东西——厨房用的锅、衣服和亚麻布等——都交给小贩和当铺，而后者像博斯所画的垂死的守财奴一样，通过转卖这些物品而攫取高昂利润。有时穷人自己也成了流浪的小贩。不仅是尼德兰地区，整个欧洲均是如此。《穷人的哀歌》（*Lamento de uno*

图 41
有流浪者的悬崖风景
纽伦堡大师
约 1490 年
纸上蘸水笔
21.1cm × 31.2cm
埃尔朗根大学图书馆

poveretto huomo sopra la carestia）是一首极为悲伤的意大利诗歌，描写了博斯笔下的流浪者的苦境："我卖了床单／我当了衬衫／如今我的一身装束／就是个破破烂烂的小贩。"劳动人民抱怨这种做法："平民都是卖二手货的，离开了这些已被倒手两三次的旧货，人们简直没法买东西了。"鹿特丹的《徒步旅人》中挂在篮筐上的猫皮即是四处漂泊的穷人常常出售的东西，因为野猫不用花钱就可以捕捉并剥皮，它们的皮毛可以卖出供人做衣服。因此，把博斯笔下的人物认定为小贩不是没有根据的，穷人确实会出于迫切需要而经常这么做。

92

　　在 15 世纪末至 16 世纪初的各种形式的历史文本中，充斥着关于贫困的小册子和对于穷人的描述。比如作者未知的《流浪者之镜》（*Speculum cerretanorum*）和约翰内斯·冯·安贝格的《流浪者的生活》（*De vita vagorum*），其中都描述了无家可归者的贫困和行踪，以及他们用来维持生活的各种花招。流浪者被描述为"自由闲逛的爱好者"，他们穿着破

烂的衣服，装扮成某种角色，假装有"明显的瘀伤和刻意的瘫痪"，营造出"有一条断肢的假象"。这些乞丐常常缠着绷带跛行，假装成虚弱之人以表现得值得施舍。这些批评说明，贫穷在15世纪的欧洲北部逐渐成为社会和经济问题，在提到穷人时，一种严厉的、审判的态度取代了同情。疾病、放荡和懒惰常常被认为是贫穷的诱因或结果。

　　根据现代社会历史学家的观点，早期现代阶段对贫穷的观念变化是多种因素综合作用的结果。其中最夸张的是贫穷的乡村居民迁移到繁荣的城市，以寻求工作机会或帮助。他们被认为像蝗虫一样扑向辛勤工作的城市富人，耗尽了城市富人的钱财和食物储备。在经济萧条、饥荒和瘟疫期间，这种情况会变得更加糟糕，而这些在博斯的时代的发生频率已令人麻木。在更好、更轻松的生活的幻想的驱使下，甚至仅仅为了一点填饱肚子的面包，无家可归的流浪者往往只能从事搬运工或倒粪工的低级工作。这类工作总是很辛苦，也不能保证最低限度的生活，因此这

93　　类人常常进一步沦为流浪汉和乞丐。越来越多无家可归的穷人成了流浪者、乞丐和罪犯，威胁到城市和富裕中产阶级的安全。一张15世纪末的版画描绘了由此产生的对穷人的消极认知，其中表现了财富、贫穷和命运之间的寓言性的斗争（图42）。画中把"财富"描绘成一个贵族女子，而"贫穷"则是一个衣衫褴褛的赤脚男子。"命运"手持命运之轮独自站在画面的右侧，表示贫穷和财富并不能通过选择来决定。画面中央，一个痛苦的乞丐靠着灌木丛缩成一团。在他上方，"财富"把"贫

94　　穷"绑在一棵树上，将其固定于不幸之中；而在画面下方，一个狂暴的乞丐正掐着"财富"的脖子，用棍子打她——这是一种令人不安的贫穷战胜富裕的场景。

　　许多迹象表明，鹿特丹的《徒步旅人》可能体现了博斯时代许多社会和宗教当局对贫困的负面看法，比如画面背景左侧的破烂不堪的房子。流浪汉回望着这座摇摇欲坠的建筑，仿佛在旅途中踟蹰不前，可能被它那可疑的魅力所吸引。显然，这个地方一片狼藉：屋顶满是窟窿，一些玻璃窗已经碎裂，遮板摇摇晃晃地悬在窗户上。这里很可能是个声名狼藉的酒馆和妓院。门口抱在一起的情侣和对着墙撒尿的男子体现出这里提供酒色服务。酒馆代表了不受社会尊重的流浪汉，博斯不太可能

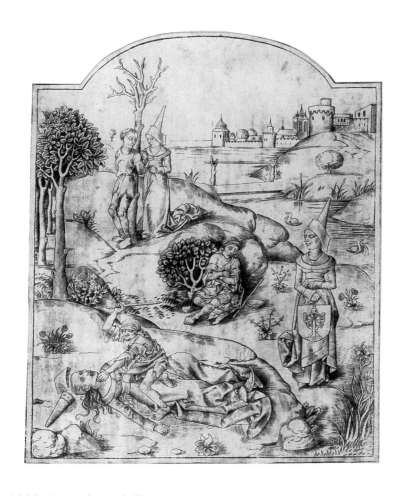

图42
贫穷和富裕的寓言
15世纪晚期
雕版画

刻意把旅人那衰弱的躯体与同样摇摇欲坠的小屋和其中的淫荡、贪婪等行为区分开。穷人难得能满足他们的口腹之欲，所以人们认为他们一有机会就会过度放纵，最终体现为暴食、酗酒和暴力，以及粗暴的行为。事实上，鹿特丹的《徒步旅人》带着钱袋并有匕首做武器，他绝非顺从地忍受现状，而是准备诉诸暴力。

这名旅人缠着绷带的腿和穿拖鞋的脚显示出他正遭受过度损耗身体的后果。痛风是一种主要影响脚的疼痛性关节炎病症，自古以来就与暴食和淫荡有关。或许18世纪艺术中那种把缠着绷带的脚搁在凳子上的患有痛风的好色之徒形象对我们来说更加熟悉，但是博斯时代的医学权威对这种状况也很了解，他们称之为足痛风（podagra）。旅人的坏脚表明他为过度沉溺于摇摇欲坠的小酒馆的罪恶付出了惨痛的代价。他走向的

那扇关闭的大门暗示通往救赎的门可能不会轻易对他打开。栖息在他头顶树枝上的小猫头鹰是邪恶的象征，强化了场景中其他的负面因素。

艺术史学家洛特·布兰德·菲利普和安德鲁·皮格勒认为，鹿特丹的《徒步旅人》表现了占星学理论的一些因素，这有助于进一步解释流浪者的跛脚，并因此增强了对该人物的负面解释。正如《愚人船》（见图28）暗指了反复无常的月亮之子，鹿特丹的画作中充满了体液理论和占星术的元素，这一次与土星有关。（当时认为）这个行星离地球最远，绕地运行速度也最慢，它与土元素、不幸而忧郁的气质，以及黑胆汁（粪便）有关。流行的《行星之子》（*Children of the Planets*）系列中的

"土星"一页（图43）将其后继者表现为农民、掘墓人、罪犯和隐士。他们的工作都与土有关，表现出与忧郁症、衰败和死亡相关的消极与反社会的性格。猪由于总在泥里打滚，也与该行星的后代一起出现。页面顶端画着土星的拟人化形象——一个撑着拐杖的跛足老人。

土星的占星学意象和博斯作品之间的联系是显而易见的。旅人也像

图43
土星之子

约 1460 年
佛罗伦萨雕版画

土星和他的孩子们一样，瘸着腿，拄着棍子。背景中小酒馆表现出的衰败也受土星影响的支配，还有一群受到土星管辖的猪。此外，画面的主色调也是明显的土色系，包含了棕色、赭色和灰色等微妙的色调。甚至天空也主要是中性的淡黄色。流浪的穷人与土星所司掌的体液（即排泄物）的结合常常粗鄙不堪。流浪者被描述为散发着粪堆的臭味，因为他们有时会为了取暖而睡在粪堆上。一份极为冷酷的材料将他们描述成如同"移动的粪堆"，皮肤苍白，似乎"生于衰败"的人。

土星的图像志较适合用来描绘贫苦的悲惨现实，因为土星主导了地球上的可怜人，他们生活在社会边缘，处于孤独无助的境地。正如曾经在鹿特丹作品背面的表现贪婪和无节制等场景那样，各种物质性的诱惑也许是旅人当下处境的真正原因，它们让旅人偏离了自己的道路。如今被组合在一起的这几件表现暴食、贪婪和贫穷的博斯作品——《徒步旅人》、《愚人船》/《酗酒者的寓言》、《守财奴之死》，令人想起布兰特《愚人船》中《论暴食与宴饮》（*On Gluttony and Feasting*）开篇的一段话："他的未来注定贫穷/因其终日生活奢靡/还与败家子一起寻欢放纵。"作为一幅包含了至少两个表现过度纵欲之罪场景的三联画的外部画面，《徒步旅人》在打开和关闭画面的过程中对博斯要传递的信息而言是引子也是总结：贫穷既是贪婪和过度的原因，也是其恶果。

鹿特丹的《徒步旅人》（见图27）与《干草车》三联画（图44）的外部画面有着相同的主题和初始功能，《干草车》外部画面现存有两个几乎一样的版本，一件藏于马德里的普拉多博物馆，另一件在马德里城外的埃斯科里亚尔修道院。虽然埃斯科里亚尔修道院版本（约1498年或更晚）在时间上早于普拉多博物馆版本（约1510年或更晚），但是普拉多博物馆的《干草车》上有很多底画痕迹，有力证明了它是一张原创作品，尽管它可能在博斯死后才完成。其中的一件三联画包含在1574年腓力二世运去埃斯科里亚尔修道院的艺术品中，清单上将它描述为："一幅带有两张翼板的画作，描绘了一辆人人都想拿一部分的干草车，象征着对虚荣的追逐……"不管其中哪一件是原作，或者两件都是，又或者是仿品或画室作品，本书使用的是普拉多博物馆的版本，因为它保存得更好、创作水准也略胜一筹，而且还有明显的底画痕迹。

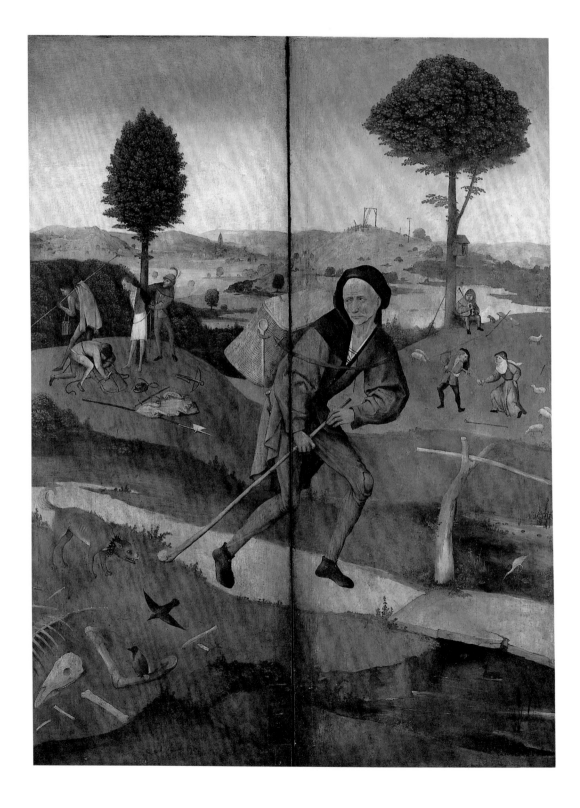

虽然普拉多博物馆《干草车》三联画外部的《徒步旅人》与鹿特丹的《徒步旅人》有着许多相同的元素，但两者并不完全相同。鹿特丹的版本中，主人公穿行的背景中有代表色欲和暴食的人们，普拉多博物馆版本的环境则更具威胁性。一群强盗抢劫了一个富商，绞刑架和车轮映衬在天空下，被食腐鸟类啃食得一干二净的骨头散落在旅人脚边。右侧背景中，一位牧羊人吹着风笛，一对乡间男女随着他的曲子翩翩起舞。吹笛人坐在室外树上的神龛之下，牧羊杖靠在祈祷跪凳上，似乎忘记了挂在他头上的十字架。和鹿特丹的版本一样，这里也有一只充满敌意的小狗对着旅人的脚后跟吠叫；但与之不同的是，普拉多博物馆版本中旅人的脚并没受痛风折磨。此外，他的姿势和表情似乎是害怕和恐惧，而不是不情愿和不确定。鹿特丹版本中的道路被一扇关闭的门挡住，而普拉多博物馆版本中的路则毫无障碍地通向步行小桥。总而言之，尽管普拉多博物馆的版本充满了威胁，但画中旅人似乎没有受到来自四面八方的愚蠢、危险和死亡因素的影响。

图44
《干草车》三联画外部
约 1510 年或更晚
板上油彩
135cm×90cm
普拉多博物馆，马德里

99

显然，普拉多博物馆的《干草车》中的徒步旅人也是穷人，但却不像鹿特丹版本那样表现贬低旅人的负面特征。事实上，前工业时代基督教思想认为穷人有两种类型。那种因为运气不佳或社会地位低下而贫穷的人当然是为数众多而普遍存在的；然而，一个虔诚的人可以选择生活在"自愿的贫穷"中，像少数圣徒——"忠实的善人"（fideles boni）——那样，他们在效法基督时有目的地践行了克己舍己的原则。尽管生活艰难，那些放弃世俗财富的人仍努力保持谦卑、易于管教、温顺、卑屈、默从。当时关于贫穷的文献形容这些"基督的穷人"为外貌很像充斥在大街上的浪荡子，以"残废的肢体、流血的伤口、破烂的衣服、发臭的绷带、衣衫褴褛"为特征。然而，自愿贫穷之人的旅杖是"基督徒的耐性的光荣奖赏"。在已被机械化、电脑化的 21 世纪的伊甸园里，极少有人选择过这种赤贫的生活。然而在博斯时代，这样的选择被视为光荣而令人仰慕的，并得到了宗教和市政当局的支持。

历史学家勒内·格拉齐亚尼指出，自愿贫穷的概念来源于古罗马著作，并且很早就被基督教所采纳。塞涅卡《道德使徒书（十四）》（Moral Epistle XIV）中就曾提到一个贫穷的旅人身处危险的环境中，与

100

博斯笔下旅人不畏艰险地穿行的环境一样："如果你两手空空，劫匪会与你擦身而过；即便在一条盗贼频出的路上，穷人也可安全通过。"人生旅途中穷困潦倒的流浪汉的形象，就像那些曾给予博斯创作灵感的谚语一样，最终成为中世纪司空见惯的东西。

艺术史学家弗吉尼亚·塔特尔指出了另一个可能影响博斯的因素，即传统方济各会图像志，它随着方济各会的传播从意大利流入欧洲北部。塔特尔引用的案例中，有一幅14世纪佛罗伦萨圣十字教堂巴龙切利礼拜堂的圆形画作，其中表现的《贫穷的寓言》(*Allegory of Poverty*，图45）与博斯的《徒步旅人》如出一辙。两者都有扛着旅杖的男子形象，他们正转过头去惊恐而忧虑地看着一只吠叫的狗。离博斯家乡更近的一个例子是来自布雷达的一件椅背板雕刻（图46），上面表现了类似的场景，很可能也跟方济各会有关。

方济各会是最著名的托钵修会之一，提倡贫穷而简单的生活和远离物质世界。他们有意追求贫困，遵照从创始人那里传承的信念，认为世上的事物不属于任何人，不过是从全能的上帝那里借来一用。事实上，圣方济各在去世时，请求上帝解除终其一生加诸身体上的痛苦和不安。方济各会和它的姊妹会贫穷佳兰修会（Poor Clares）在斯海尔托亨博斯均有多处场所，在公民生活中十分重要，也都是圣母兄弟会的核心成员。现代灵修会的成员同样被要求保持贫穷，将圣方济各视为榜样。《效法基督》(*Imitatio Christi*）的作者托马斯·厄·肯培是这一运动的一位主将，他告诫读者"让自己成为尘世间的异乡人和朝圣者，对世间的凡尘俗事漠不动心"。教士们在整个欧洲的讲坛上都宣扬着自愿贫穷的美德。14世纪晚期创立现代灵修会的杰拉德·格鲁特在"圣枝主日布道"中说，那些献身于自愿贫困的人必须像基督一样，料想到会被世间的其他人辱骂和遗弃。

正如基督在"八福"（"你们贫穷的人有福了"，《路加福音》6：20）中敦促人们的那样，选择自愿贫穷的道路就是最严格的意义上的遵从基督。很多流行的著作中都体现了贫穷的二重性——积极方面和消极方面，例如在吉耶维尔的《人类生命的朝圣之路》中，贫穷表现为不情愿的贫穷，其命运是悲惨的；以及自愿的贫穷，他宣称"我鄙视所

图45
贫穷的寓言
塔德奥·加迪画室
约 1328—1330 年
湿壁画
巴龙切利礼拜堂，圣十字教
堂，佛罗伦萨

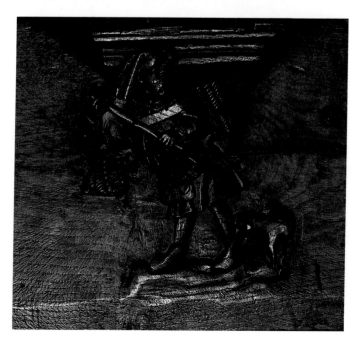

图46
椅背板上的"贫穷"雕刻
约 1460 年
木头
布雷达大教堂

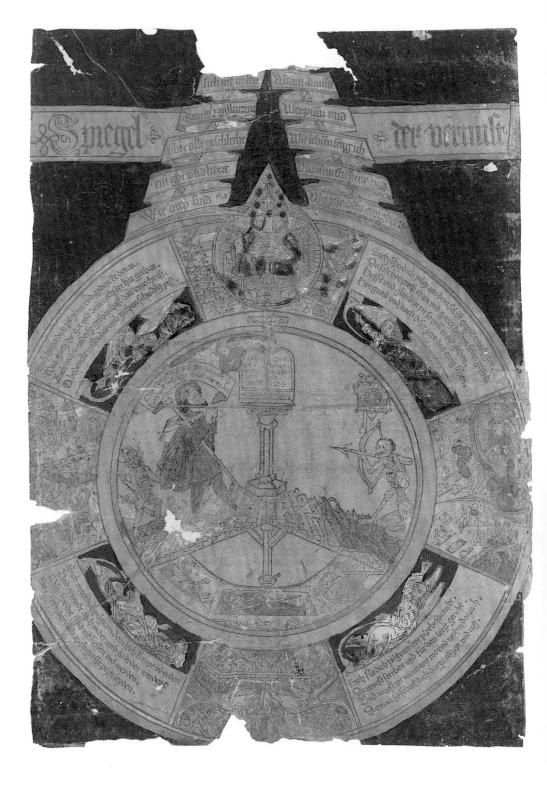

有财富，在愉快和安心中睡去，也不会被小偷劫掠"。这种虔诚而贫穷的流浪汉以朝圣者的姿态出现在一幅名为《理性之镜》(*Der Spiegel der Vernunft*，图47) 的德国木刻版画中。与博斯的《徒步旅人》一样，他背着一根棍子，沿着一条有着死亡和魔鬼的艰难道路前行。与普拉多博物馆的《徒步旅人》一样，画中的这位基督教朝圣者正在穿越一架连接此生和来世的桥梁。

虽然普拉多博物馆画作中的人物没有穿戴象征朝圣者的帽子和扇贝壳，但他的状态表现了自愿贫穷的概念。圣伯纳德的布道（1495年出版于尼德兰）中讲述了人们如何选择最好的生活方式，这些话同样可以描述普拉多博物馆版本的《徒步旅人》：

> 在这个邪恶的世界里，那些作为朝圣者生活的人是有福的，他们出淤泥而不染……因为朝圣者行走在王的大道上，不偏左也不偏右。假使他来到充满争斗的是非之地，他不会被卷入其中；假使他来到欢歌笑语之地，或庆祝场所……这些也无法诱惑他，因他知道自己是个异乡人，对此类事情了无兴趣。

104

圣约翰大教堂有一件非常显眼的器物，提醒人们关注穷人和救济穷人的重要性。这是由阿尔特·凡·特里赫特（活跃于1492—1502年）制作于1492年的一件精美的黄铜洗礼池，洗礼盆下方是六个衣衫褴褛、弯腰驼背的人，每一个都像博斯的《徒步旅人》一样拄着旅杖迈步前行（图48）。这些人物强调了仁慈对待穷人的重要性，因为仁慈是基督教信仰的基础，而且也是一种重要的公民优先权。斯海尔托亨博斯以对贫困救济的慷慨政策而闻名。事实上，斯海尔托亨博斯对穷人的援助是第二慷慨的布鲁塞尔的两倍。即便是经济萧条席卷尼德兰的1475—1520年，该镇在慈善捐赠方面的支出仍然超过其他城市。据估计，有经济实力的公民会捐赠至少10%的遗产用于救济穷人，其中大部分用于购买面包和鞋子。可以想见，从边远地区涌入斯海尔托亨博斯的移民数量是如此庞大，以至于市政当局最终被迫削减对"不值得救助"的新移民的援助，以维护居住在城镇内的人们的利益。这些措施包括驱逐乞丐和流浪

图47
理性之镜

约 1488 年
木刻版画
40.4cm × 29.1cm
国家版画收藏馆，慕尼黑

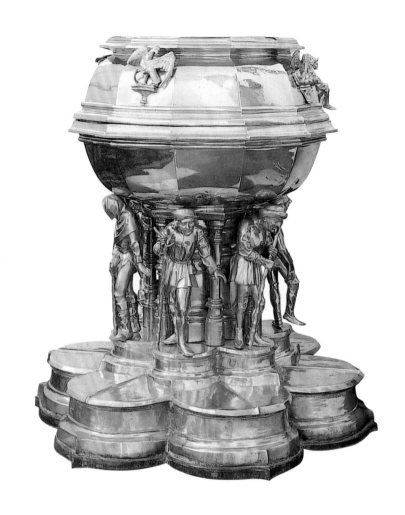

图48
洗礼池
阿尔特·凡·特里赫特
1492 年
圣约翰大教堂，斯海尔托亨博斯

者，以便维护社会秩序。

作为圣母兄弟会的宣誓成员，博斯不仅了解自愿贫穷和被迫贫穷的区别，而且知道其中一些团体的使命即是将自愿贫穷视为美德，并以物质支持作为对实践者的奖赏。兄弟会定期向穷人分发救济品，不过这种慈善行为是有区分的。食物和衣物主要发向自己的会员，尤其是那些践行自愿贫穷的修士。兄弟会还赞助了救济院，给穷人们提供食宿；兄弟会成员自愿不计名利地为住在那里的流浪者服务和洗澡。这种卑微的服务虽然值得称赞，但并不完全出于他们的良善之心。慈善行为使基督徒有机会得到救赎，并在天堂获得一席之地。虽然兄弟会对穷人们慷慨解

105

囊，但他们在纪念去世成员时会为教会事务付出20—40倍的钱财，以缩短他们在炼狱的时间。显然，救赎可以通过购买获得，那就是慷慨但又不要太慷慨地为值得帮助的穷人提供个人资源。

博斯笔下的穷苦旅人因接受基督般的贫穷而饱受其苦，对麻烦会伴随财富这种观念，以及体现在三联画内侧画面（图49）的种种可怕的细节深信不疑。左翼板讲述的是罪恶起源的故事，从驱逐反叛天使开始，即路西法被逐出天堂和恶魔的诞生。此处路西法的部下如同一大群恶魔般的蚊子一样降落在一大片云彩中，准备把罪恶和死亡的毒刺带到人间（图50）。在这之下，从上到下是一段连续的故事：上帝用亚当的肋骨创造了夏娃，而路西法（这时已经是撒旦）用智慧树上的果实引诱夏娃。博斯在此用一条拥有女性头部和上半身的大蛇来表现这种引诱。圣经注释者曾描述过这种奇怪的复合生物，他们认为撒旦只有伪装成类似夏娃的样子才能哄骗夏娃吃下禁果。于是从中世纪早期开始，恶魔就变成了这样的形象。比博斯年长的同时代艺术家胡戈·凡·德尔·格斯

107

图49
《干草车》三联画，内部

约1510年或更晚
板上油彩
中央板：135cm×100cm
两翼板：135cm×45.1cm
普拉多博物馆，马德里

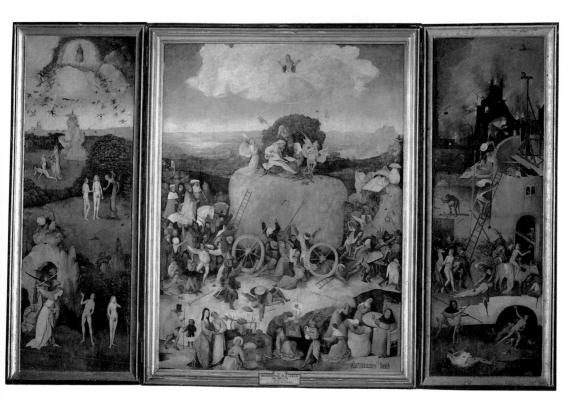

图50

《干草车》三联画，左翼板

约 1510 年或更晚

板上油彩

135cm × 45.1cm

普拉多博物馆，马德里

图51
《人类的堕落》双联画，左
翼板
胡戈·凡·德尔·格斯
约 1468—1470 年
33.8cm×23cm
艺术史博物馆，维也纳

（约1440—1482年）在《人类的堕落》（*Fall of Man*，图51）中就把诱惑
画成金发蛇尾的女孩形象。恶魔达到了目的，画面的下方表现了亚当和
夏娃被逐出伊甸园。虽然画面中的人物形象有点古怪——可能是画室作
品的痕迹——但画面上部精致的环境效果展现出博斯所绘风景的特点。
岩石如藤蔓般卷曲的形状和蓬松的植物形式让这个伊甸园具有符合博斯
想象的异国情调式的超脱世俗之感。

　　《干草车》的中央画板（图52）是这幅三联画的重点：画面中，各
个年龄、职业和阶级的贪婪民众聚集在一辆大干草车周围，人人手里
都抓着一把稻草，为了争夺特权而厮打。博斯的干草车就像游行的"花
车"，与穿梭在现代城市街道上为庆祝体育上的胜利或公共假日的游行
花车十分相似。当然，博斯也的确在斯海尔托亨博斯参加过不少由圣母
兄弟会定期赞助的此类游行。

109

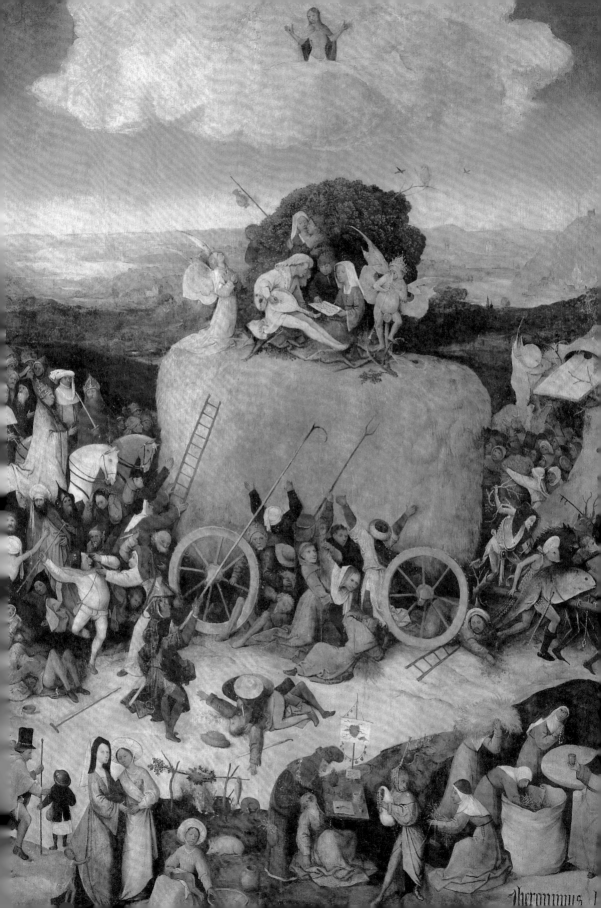

至此，虽然仍有某些细节的意义仍令我们迷惑不解，但是博斯这幅画的总体意思已经相当清楚。多数阐释者都认为干草车让人联想起一些把干草（hooi）当作肉身转瞬即逝和物质终究了无价值的象征的谚语。一首流行的15世纪佛兰德斯歌曲把尘世间的财富比喻为上帝分给众人的一堆干草；即便如此，每个人也都贪婪地想独占全部。很多谚语都会用"干草"这个词代表世界上短暂的事物，是永恒的精神世界的反面。"抓着长干草""戴上干草冠""用干草填满某人的帽子"和"驾驶干草车"都指的是人类总是在意终究毫无意义的物质事物。英国谚语中"皆为空谈"（it's all hooey）和"抓住救命稻草"（to grasp at straws）也有类似的意思。

博斯时代最伟大的思想家们对愚蠢和罪恶都进行过分类，尤其是博学的改革家德西德里乌斯·伊拉斯谟，他曾在斯海尔托亨博斯的现代灵修会做过短暂的研究。他用拉丁语写成的道德论著《愚人颂》（写成于1509年）充满了人文主义的讽刺，他宣称愚蠢是所有人类的本质状态。伊拉斯谟十分精通尖刻的智慧和讽刺，这些特质在博斯那幅全景式痛斥人类贪婪的《干草车》三联画中十分明显。基督看着这可耻的一幕，如同《七宗罪和最终四事》（见图14）中那样，只不过这次是从天上俯视。基督张开双臂，露出伤痕，不过这个姿势也可以被理解为一种绝望的沮丧。从上面看到的场景并不美好，男人、女人和孩子都在进行厮杀和互相伤害，牺牲尊严和人性去接近马车或只为抓一把毫无价值的干草。一些成功者被压在马车的重量之下，或卷入车轮的辐条之中。这一切都在提醒观众，为了追求物质而牺牲一切是一件危险的事情。

博斯笔下这些不知满足的暴民不仅犯有贪婪之罪，还有傲慢和虚荣之罪。与博斯同时代的托马斯·厄·肯培在其《效法基督》中将这两种罪联系在一起。这篇为现代灵修会所写的文本强调了"万物皆虚"的概念，并列举了数种博斯时代之人的典型行为：

> 因此，虚荣是追求冰冷的金钱，还笃信它们；虚荣也是沽名钓誉，攀爬高位；虚荣是盲目跟从肉体之欲望，长此以往必遭恶报；虚荣是企望长生，却对如何好好生活漫不经心；虚荣是只顾眼前生

图52
《干草车》三联画，中央板
约1510年或更晚
板上油彩
135cm × 100cm
普拉多博物馆，马德里

111

112

活，而不着眼未来之事；虚荣是贪恋转瞬即逝之物，却未曾冲向那永恒欢愉的常驻之地。

博斯将中央画面的下半部分用于表现其作品中常见的那些小偷和江湖骗子。右下角的神职人员场景表现了一个胖修士正监督四位修女为他的私欲收集和储存干草。神职人员旁边，一个冒牌牙医正在用标牌招揽生意，他声称上面挂着从其他易受骗的受害者嘴里拔出的牙齿。在骗子的左边，一位母亲正给她的孩子洗屁股，这是对她头顶上这堆"干草"的诙谐讽刺。紧跟在干草车后面的是人间世俗权力统治者的代表，其标志是印着哈布斯堡双头鹰和法国鸢尾花的旗帜。这三个人分别戴着国王、皇帝和教皇的冠冕坐在马背上，远离周遭的喧嚣。他们可以保持自己的尊严，因为"干草"已经属于他们了。即便如此，这些上层统治者也必然与其他人一样注定要跟着马车，缓慢而不可阻挡地走向终点。

在干草车顶，三个衣着讲究的年轻人正在演奏音乐，两侧各有一个欢腾跳跃的蓝魔鬼和一个祈祷的天使（见卷首插图）。他们身后的灌木丛中，一对情侣正热烈地拥抱；另一人从树丛背后探出头来窥视。这对恋人的含义引发了许多学术争论。也许这对在灌木丛中的热恋中的情侣暗示了贪婪和色欲之间的联系。圣格列高利强调了这种联系，描述了"一个为名利奔忙的魔鬼的会堂，一旦他得到了这些财富和名声就会纵情声色；然后纵欲会耗尽一切用贪婪所积攒的东西"。干草堆顶上寻欢作乐的年轻人是否指向沉迷肉体的欢愉而忘记自身命运的罪人的盲目性？又或者他们是更正面的形象？有人认为，博斯想用高奏雅乐的男女与那对纵情肉欲的情侣对比，以象征肉体之爱和精神之爱。或许，奏乐的人代表了和谐的美德或谐音（concord），与他们周围的混乱形成鲜明的对比。不过，这些正面的阐释似乎不太可能，因为这些年轻的狂欢者与那些跟随干草车的人群一样坚定地走向了地狱之口。

在博斯看来，干草是诱使罪恶的灵魂堕入深渊的诱饵，正如画中拟人化的恶魔把干草车及其追随者直接领入可怕地狱的场景。中央板上描绘的苍翠山峦和清明天空等田园风光在右翼板中变成了一片红光；而那队受诅咒的人也堕入了等待着他们的燃烧的炼狱。画中许多技艺精巧的

les toqens trenables
Chascun sen fuit molt tost
quant se sent desloyes

Q uant il furent montes z des loges parti
l escuier de lost ont toutars z bru̅
A giant ioie cheuauchent les puis de ual garni

图53
兔子猎人和猎物
来自《亚历山大传奇》46v
约 1338—1344 年
博德利图书馆，牛津

对魔鬼的细节描绘也出现在博斯其他地狱场景中，尤其是猎人被猎杀的画面。这种反转属于狂欢节庆祝活动中最重要的"世界颠倒"概念的一部分，在绘画中则表现为一头雄鹿把人类猎物带入左边的地狱。画面左下角还有一个戴着黑色兜帽吹着号角的恶魔，肩头扛着的棍子上挂着人类猎物（图54）；画面右下角是另一个堕落的灵魂，正被猎狗撕扯。14世纪的手抄本《亚历山大传奇》（Romance of Alexander）也描绘了这个概念，其中的诙谐作品的插画表现了一只兔子用猎角把捕到的人类猎物扛在肩头（图53）。其他的恶魔暴行也出现在博斯的画面中：一只长有翅膀的魔鬼拖着另一个罪人，从咬噬其生殖器的蟾蜍来看，他应该是犯了色欲；他前面是一个赤身裸体骑在公牛背上的堕落骑士。恶魔长相的泥瓦匠正在建造一座所有人都将进入的塔。极具讽刺意味的是，罪人们的肉体会与那些他们热爱的物质世界的"干草"一起，烧制成搭建这座恶魔之塔的砖块。

114

博斯这件《干草车》三联画确实基于流行谚语，但这并不意味着他的受众仅限于知道这句谚语的本地人——这种观点是在假设博斯和他的赞助人无法接触到其他语言的书籍，或者，即便有那些书籍，他们也不可能去购买或理解这些书。将博斯受到的文学影响限定在荷兰语的资源范围内，不仅低估了他的受众的文学素养，也对欧洲北部的语言学发展史缺少了解。

不同国家使用不同的语言是欧洲旅行时所遇到的现状，然而与现在相比，语言在博斯的时代是社会地位和受教育程度更显著的体现。大多

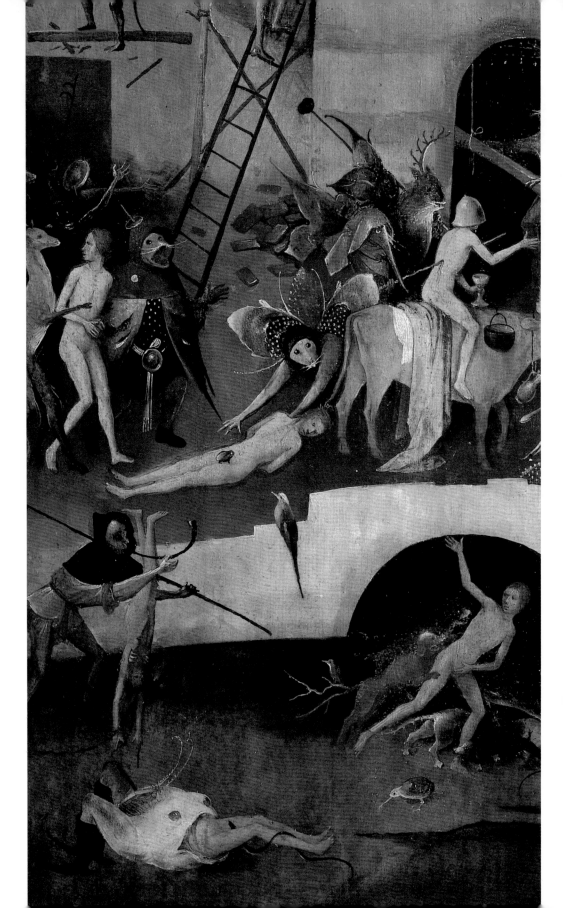

数贵族，包括许多博斯的赞助人，对本地的荷兰语知之甚少，甚至一无所知，因为在15世纪，荷兰语尚被认为是低地德语的一种方言。尼德兰的上层资产阶级和贵族使用的是宫廷语言法语，而荷兰语和法语在文艺社团举办的公共表演中都有使用。拉丁语是教会和大学的语言，"有文化"（literate）的意思是经过训练能用拉丁语阅读、写作和交流。大多数重要书籍的初版用的都是拉丁语，或者，即便初版用的其他语言，也必定很快就有拉丁语版本——这种做法使作者得以将其作品广泛传播，拥有国际读者。直到宗教改革后，欧洲北部的民族主义情结因天主教霸主西班牙的压迫而日益高涨，荷兰语才在各阶层中普及开来。塞巴斯蒂安·布兰特的《愚人船》最初使用低地德语中的阿尔萨斯方言写成，这绝非偶然。虽然该书作者是知识分子精英中的一员，但下层生活和"愚人们"使用的必定是本地方言。同样，博斯的《结石手术》（见图20）是对各种愚蠢行为的谴责，画面用言辞浮夸的佛兰德斯本地谚语加以装饰，而字体风格则与专业抄写员书写的拉丁语题注一致。用这种"高级"的字体风格书写"低级"的语言，含蓄地批评了那些自以为知道的比实际的多的傲慢的学者。

　　然而，拉丁语知识不只限于受过良好教育的精英阶层，在中产阶级中的普及程度也比我们今天普遍认为的更高。学童会玩拉丁语游戏，这种古代语言被认为是正确培养本国语言的必要工具。艺术史学家玛格丽特·沙利文在对谚语意象的重要研究中提醒我们，激发荷兰画家的灵感的古雅谚语和精辟格言并非源于本国各省，而是来自古罗马人留下来的智慧名言。15世纪末至16世纪出现了各种语言版本的谚语集，比如《常见谚语》（Proverbia communia），这本书在1480—1500年间出现了12个版本之多。这本综合性的谚语百科全书经常被人引用，作为那些对谚语进行图绘和阐释的欧洲北部艺术家的"荷兰性"的例证。然而，《常见谚语》是一本双语文本，以荷兰语/拉丁语和德语/拉丁语版本出版，以双语对照的方式清楚地体现了古典传统和本国传统之间的联系。尽管现代学术界倾向于将博斯视为地方性的艺术家，但他其实很可能与伊拉斯谟十分相似，后者关于愚蠢和谚语的讽刺著作都是用拉丁语写的；两者都以思想者的身份出现在他们的作品中，他们的智性意象都被

图54
《干草车》三联画（图49右翼板局部）

116

117

伪装成传统智慧。毫无疑问，谚语在博斯和伊拉斯谟那里一样重要。然而，博斯在《干草车》三联画中表现出的那种明确无误的对于谚语的兴趣，与文艺复兴时期人文主义知识的古典学基础密切相关。

博斯的《干草车》三联画描绘了一种古罗马人所理解的、被基督教人文主义和道德主义者延续的普遍信仰：人生道路是艰辛的，而物质财富的诱惑令美德之路更加艰难。三联画内侧和外侧描绘的场景之间的联系，表现了克己舍己的清白之身和追求无意义奋斗的疯狂之徒之间的差异。物质世界的负担越轻，人生的旅途就越容易。这一信息对于三联画外部的孤独的朝圣者，以及内部的无秩序的众人均是如此。

今天，人们很难想象一个教会和国家密不可分的世界，而且这个世界中的大多数人都把良好公民看作基督教道德的同义词。然而，博斯就生活在这样一个世界，因此我们不能把他的绘画分为描绘圣经主题的"神圣"作品和当时还不存在的"世俗"作品两类。博斯所有的作品都以某种方式表现了罪恶、愚蠢、惩罚和／或救赎的主题，这些赋予了它们宗教的意义。博斯关于人类无可救药的堕落和轻率地屈服于物质世界诱惑的观点一直都是基督教哲学的组成部分。然而，现代的曙光比以往更迫切地把对社会和道德的批判摆在人们面前，当时的流行作家也在对缺乏道德责任的态度上与博斯遥相呼应。

118

第四章 以效法得救赎

效仿基督

以切身感受直接体验基督之生死的方式来寻求救赎，是博斯时代基督徒虔诚行为中最重要的方面之一。于是在艺术和文学中出现了一些新的主题，它们往往带着强烈的情感和戏剧张力来表现基督受难。艺术史学家詹姆斯·马罗曾提及这种对基督受难的描述性细节的普遍痴迷如何催生了对基督受难的圣经故事的图像性阐释。早在13世纪就出现了"基督殉难小册子"，它们以福音书中对基督受难的描述为出发点，同时加入了大量超出福音书叙述之外的内容，其特点是把痛苦和悲情推到近乎歇斯底里的极致。这些描绘充斥着生动的细节，人物也没有穿着古代服饰，而是处于当时的姿态和风俗之中，无所不用其极地表现了基督受刑时的痛苦与屈辱。

这些殉难小册子使用各地方言写成，博斯及其受众一定对15世纪和16世纪的尼德兰版本相当熟悉。它们强调最终殉道者即救世主，强调在各种方面效法他的生活是一种获得永恒救赎的手段，与现代灵修会的基本宗旨，尤其是其对基督与每个个体的个人化关系的强调相一致。然而在人类的残暴面前，对耐心和服从等美德的培养格外痛苦而艰难。博斯在几件单幅画作中表现了基督受难与受辱，反映了当时的人们对这些基督殉难小册子的狂热。

值得注意的是，博斯所属的圣母兄弟会选用荆棘中的百合作为徽章，这是出自《雅歌》2：2的意象，通常被理解为一种预示论的引用，即预示并对应了《新约》内容的《旧约》图像，在此荆棘中的百合指的是置身迫害者中的基督。在一幅描绘基督受难的祭坛画中（见图8—9），圣母兄弟会的"荆棘中的百合"徽章出现于供养人彼得·凡·奥斯的袖子上，该画创作于约1489年或更晚，被认为是博斯画室的作品。这个徽章不仅表明凡·奥斯是圣母兄弟会的一员，而且表示他和他所在的兄弟会致力于效法基督。另一幅《嘲弄基督》（图55）创作于约1470年或更晚，大部分权威学者认为它出自博斯之手。该画残酷而明晰地强调了受伤的救世主与叫嚣要处死他的暴徒之间的对比。1983年，人们清洗了画面上现代重绘的部分，显露出画面左下角和右下角隐约可见的供养人家族的男女成员。左下角的男性供养人所说的话，即画面中的用古体金字写下的"Salva nos xpe [Christi] Redemptor"（请拯救我们，救世

图55
嘲弄基督
约1470年或更晚
板上绘画
75cm×61cm
施特德尔美术馆，法兰克福

图56

基督被捕

卡尔斯鲁厄"基督受难"大师

约 1440 年

板上油彩

68cm×46cm

瓦尔拉夫-里夏茨博物馆，科隆

主基督），仍在他们原本跪着的位置上部。与之对比的是作为迫害者的邪恶暴民，他们聚集在流血的基督站立的护墙下面，咒骂着"Crucifige eum"（钉死他）。博斯对"荆棘中的百合"的视觉表现——圣洁安详的基督置身于生气地挥舞着长钉和刀剑的施暴者中间——反映了他和他所属兄弟会对基督受难的虔诚。

博斯的基督受难画面从表面上看非常传统，很容易被理解为敦促人们追随基督教导的圣经式的劝勉。在画面上，它们显示出与中世纪晚期德国板上绘画传统（图56）和马丁·施恩告尔（约1435/1450—1491年，图57）等版画师的作品之间的关联。然而博斯的画面总是会放大对异教徒和施暴者的谴责。

在一些画作中，基督从丑陋的人群中望出画面，直接与观者的同情之心产生互动。这在《基督背负十字架》（图58）中尤为明显。这件作品创作于约1492年或更晚，上有博斯的署名，曾被腓力二世收藏，描绘了耶稣在通往各各他山的道路上艰难前进。一群乌合之众围绕在他周围，其中一个人的衣领上有信奉异教的土耳其人的新月标记，另一人则戴着一顶属于非基督徒的古怪尖帽。基督本人被压得单膝跪地，裸露的脚跟上有血迹斑斑的钉板，这是博斯时代的一种刑具，用来增加犯人在前往刑场路途中的痛苦。一本15世纪的基督殉难小册子中说暴徒有"殴打、吐口水、嘲弄、亵渎"的行为，正与博斯画面中的内容相符。一个施暴者正欲用鞭或绳抽打耶稣，而古利奈人西门正准备抬起基督肩上的十字架重担。西门的举动是在直接召唤耶稣教导的仁慈。尽管遭受暴徒虐待，基督却仍然平静而意味深长地望向画外，似乎在劝诫信徒们追随这条十字架之路："若有人要跟从我，就当舍己，背起他的十字架，来跟从我。"（《马太福音》16：24）

博斯用两件各自独立的基督受难图（图59、图63）来强化基督苦难的影响，画中用特写式的半身像描绘了基督及其迫害者。画面中，博斯夸张了邪恶丑陋的面孔，与宁静英俊的基督形成对比；基督脸上安详的表情表明他已进入一个更高的境界，让他的敌人们无法企及。他在苦难中获得胜利，是所有选择追随他的人的榜样。丰富性让位于节约，博斯将基督及其迫害者形象挤满了画面，消除了任何前后空间的区分。就像

图57

基督背负十字架

马丁·施恩告尔

约 1475—1480 年

雕版画

28.6cm×41.9cm

图58（对页）

基督背负十字架

约 1492 年或更晚

板上油彩

150cm×94cm

国家遗产，马德里王宫

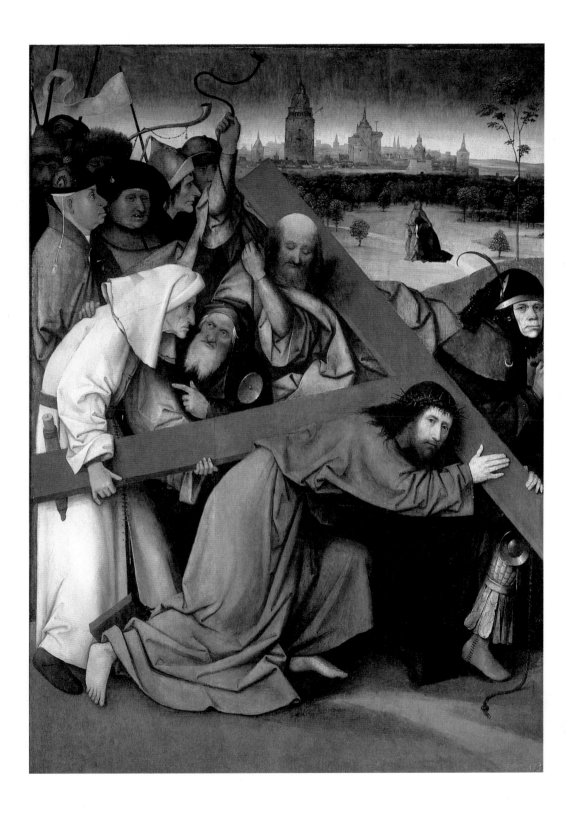

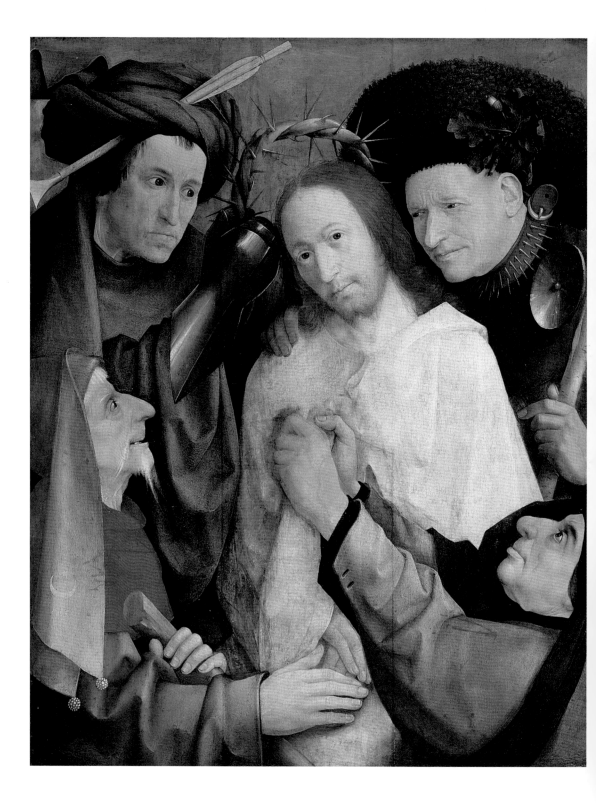

《基督背负十字架》（见图58）一样，基督以目光的交流与观众互动，但是此处的基督与画面距离更近，强化了救世主和观众之间的心理上的联系。这种效果在伦敦的《基督戴荆冠》（*Christ Crowned with Thorns*，图59）中尤为突出：画面中平静而被动的基督被四个气势汹汹、令人生厌的人包围着，其中一个伸出穿着臂铠的手为基督加冕荆冠，另一个人用双手撕扯着救世主的长袍。作品创作于约1479年或更晚，这种戏剧性的构图在16世纪的许多版本和摹本中都能看到（见图209）。

画中使用的半身像样式和特写视角反映了一种虔修图像（devotional image）类型，这种类型一直到15世纪末都广泛存在于意大利和欧洲北部。它与更强调基督肉体痛苦的德国的虔修图像（andachtsbild）传统相关，也非常受胡戈·凡·德尔·格斯和汉斯·梅姆林（约1430/1435—1494年，图60）等北方画家的青睐。博斯通过增强画面的情感影响把观众更直接地拉入画面，他把神圣的时刻描绘成在过去和现在都在经历的永恒事件。

藏于伦敦的这幅《基督戴荆冠》中的永恒性令人想起"无尽受难"的概念，这种观念认为，作为"忧患之子"（Man of Sorrows）的基督，

图59（对页）
基督戴荆冠
约1479年或更晚
板上油彩
73.7cm×58.7cm
英国国家美术馆，伦敦

129

图60
下十字架
汉斯·梅姆林
约1490年
板上油彩
51.4cm×36.2cm
皇家礼拜堂，格拉纳达

他的苦难并未随着十字架上的殉难结束，而是一直延续着，并随着人类犯下的各种新的罪恶而加深。博斯传递的信息很像丢勒在其《小受难》（*Small Passion*）卷首的受难基督图像（图61）中所表达的内容，卷首页上的文字也同样适用于博斯的基督："哦，令我如此悲伤；哦，血带来了十字架和死亡；哦，人们啊，我为你们承受这一次苦难还不够吗？别再用新的罪恶来折磨我。"

就像《七宗罪和最终四事》画面中央全知之眼中的基督（见图14）一样，博斯这幅《基督戴荆冠》中的救世主有意地从罪恶的人群中凝望着画外，平和地训诫着持续不断犯下罪行的人类。一些研究者注意到基督周围的四个人都穿着当时的服装，表明他们代表了过去和现在都在折磨耶稣的人类。熟悉文艺复兴科学传统的人认为，这四个人代表了四种气质类型及其相应的元素（参见第三章关于体液理论的讨论）。以耶稣为中心的四种气质类型这一图像组合是一个常见的科学构想。一个典型的例子出现在15世纪的《约克理发外科医师指南》（*Guildbook of the Barber Surgeons of York*，图62）中，其中四种气质被标注出来，并和博斯的画中一样放在页面四个角落，围绕着中间的基督面孔。这个图像告诉人们，由于带有原罪，凡人必将经受身体中的体液和精神上的元素的失衡。但是基督在人间的使命是"弥补堕落"，他身上体现了土、气、水、火四种元素的完美平衡。他本人实际上即是第五种元素，一种被转化了的"第五元素"（quintessence），承载着超越了有缺陷的世俗世界的永生之希望。

每一种气质的明显特征清楚地体现在博斯这组令人生厌的四人中。左上角的人穿着臂铠，头巾上插着一支箭，这是表现胆汁质的人的常见方式。这类人受火和火星的支配，就像博斯画的那样面色红润，喜欢暴力和军旅生活。左下角那个苍白的老人戴着有新月形象的帽兜，象征着黏液质。这个形象符合被月亮的水世界主宰之人的外表描述，他们往往脸色苍白，长着浅色的毛发；头巾上的新月把他与异教徒土耳其人和月亮世界都联系在一起。右下方的人表现的是受土星和土元素主宰的抑郁质，他的皮肤表现出土色和灰色调。在他上方，把手搭在基督肩膀上微笑的人对应了与木星相联系的多血质。作为代表欢乐的行星，木星主宰

图61
《小受难》卷首插图
阿尔布雷希特·丢勒
1509—1511 年
木刻版画

着欢笑和行乐，这个折磨者的假笑表情也与多血质的面孔相符；有人把他帽子上的橡树叶和橡子与教皇尤利乌斯二世的家族徽章相联系，将其视为反教皇的象征和对教会的颠覆性攻击。但在体液理论中，橡树属于木星管辖的动植物范畴，这进一步支持了将人物视为多血质的观点。博斯和他的受众显然熟知体液理论，这四种气质的身体属性最初出现于公元前4世纪的希波克拉底学派的著作《人体性质论》（*On the Nature of Man*）中，这篇著作直到18世纪都是一切医学理论的基础。在15世纪，关于人类气质的知识就像今天了解一个人的血型一样重要。如果博斯想在画中包含世上一切折磨基督的人，再没有比用四种身体和人格类型来概括全人类更好的方式了。

　　根特的《基督背负十字架》（*Christ Carrying the Cross*，图63）半身像中的生动面孔比伦敦的《基督戴荆冠》（见图59）刻画得更加强烈。画中所有人物都被推到了这个空旷黑暗的空间的前景处，带着近乎漫画式的表情挤在一起。事实上，这幅画中对折磨基督之人的夸张处理与《基督戴荆冠》中的细致刻画截然不同，令人很难相信它们出自同一人之手。除非科学证据指向其他可能性，这两者在风格上的巨大差异只能解释为风格的演进或画室人员的参与，或者还可能是感觉迟钝的复绘

132

的结果。根特的《基督背负十字架》的保存状况不佳，画板左侧有一整
条木板遗失了，另外三边也在某个时间被锯下，导致这幅画的四边都有
损减。

　　画中保持宁静安详的并不是只有基督一个人，圣韦罗妮卡也是如
此，她那文静的面庞与基督平静的表情相互呼应。韦罗妮卡是《伪经》
中的人物，并未在《圣经》中出现，据说她在基督在十字架下时用自己
的面纱擦拭了救世主的脸，于是圣容永久地印在了布面上。画中的圣韦
罗妮卡拿着面纱，把圣容展示给观者。耶稣和韦罗妮卡平静美丽的面孔
与挤在周围的可怕面孔形成了鲜明对比，暗示着宁静和美丽代表着圣
洁，而丑陋是罪恶的同义词。

　　这种将一个人的面孔和身体解读为其性格和人格的表现的科学被称
为面相学，肇始自亚里士多德。亚里士多德的《面相学》（*Physiognomia*，

图63

基督背负十字架

约 1515 年
板上油彩
76.7cm×83.5cm
根特美术馆

今天被归为"伪亚里士多德著作")为两千多年的面相学研究提供了范本，并在16世纪初多次再版。许多早期著作的地方语译本，如14世纪的《多种标志中的人类知识》(*Den mensche te bekennen bi vele tekenen*)强调了面相学原理的实际应用，而以希波克拉底的著作为开端的医学文献则将面相学视为诊断的基础。博斯时代已经出现印刷的书籍，其中包括巴尔托洛梅奥·科克勒斯和约翰内斯·因达吉内等人的著作，后者的著作还有插图版。

134

博斯的基督受难画面中那些怪异的敌人正体现了面相学家的观念：面孔上的畸形对应了特定的性格缺陷。画中很多人牙齿都有所缺失或参差不齐，这体现了"无序"的牙齿是"胡言乱语、傲慢、自满、华而不实、变化无常的庸人"的表象这一观念。深陷的眼睛"藏进头中"，意味着这个人满腹狐疑，是个恶毒而残忍的骗子。胖脸颊代表愚蠢和粗鲁的性格，大而鼓的眼睛和厚嘴唇则暗示出淫荡的本性（图64）。短脖子代表愚蠢，长而干瘦的脖子则显示出暴力倾向。鼻子在面相学研究中备受关注，博斯笔下的许多施暴者以侧像出现就是为了突出这一面部特征。短平而上翘的鼻子对应了愚蠢、色欲、暴怒和傲慢，而突出的钩形鼻子代表贪婪和恶意。实际上，博斯把折磨基督之人的面孔刻画成一本名副其实的罪恶百科全书。

135

把动物和人类的体貌特征相互对应是面相学研究的另一个重要方面。伊拉斯谟与亚里士多德都将人类特征与动物联系起来。例如，他把

图64
嘴部的面相术

来自约翰内斯·因达吉内
《手相术》，伦敦，1558年

残暴和贪婪与鹰联系在一起："每个想解读面孔的人，都应该仔细看看鹰的各个特征：贪婪而邪恶的眼睛、冷酷的招牌笑容（rictus）、冷峻的脸颊、凶狠的眉毛，最后……还有钩状的鼻子。"对这种残酷的掠食性鸟类的描述与博斯的基督受难场景中基督周围那些人的面孔相符。正如马洛所指出的，基督教对人与动物之间的对应出现在《诗篇》21：13-17中，诗篇作者形容基督周围的敌人"像许多狗一样"。《诗篇》第21章的内容是耶稣受难节布道的一个惯用主题，圣经评论家通常把被猛犬威胁的诗篇作者形象解读为受难时被敌人包围的救世主的预示论性质的指向。折磨基督之人像一群咆哮的狗一样围绕着他，这一场景可以解释为什么伦敦那幅《基督戴荆冠》（见图59）中一个敌人戴着带刺的狗项圈。

　　既然博斯将基督敌人的内在邪恶的印记表现于他们的外表之上，那么救世主自己一定是善的典范，其美德也会体现在他的肉体上。如果身体畸形暴露出罪恶和邪恶，那么四种元素完美平衡的基督的身体必然体现了理想中的善与美。包括伊拉斯谟在内的大量作家都讨论过基督的外表，对救世主的艺术表现也与古代的面相学理念高度一致。所有人都认为基督的长相和博斯描绘的一致：中等身高、体型匀称而规范、肤色白皙、有少量胡须、头发呈赤褐色。这些外形特征与暴徒夸张的缺陷在博斯的画中形成鲜明对比，将罕见的善良品质与在世界中占据主流的邪恶人群区分开来。

　　博斯对于基督的敌人的生动描绘超越了现实。然而在文艺复兴时期的艺术家中，这种美与丑的夸张对比并非独创。丢勒在《基督与贤士》（*Christ Among the Doctors*，图65）中采用了相同的手法，莱奥纳多·达·芬奇的手稿（图66）也表现了对人类之怪诞特征的迷恋。德国中世纪晚期的传统也强调了基督敌人令人生厌的外形（见图56），与博斯在基督受难场景中的方式非常相似。学者猜测博斯、丢勒和达·芬奇之间存在相互影响，甚至有过会面。不过，文艺复兴时期基督的美丽与迫害者的丑陋的对比并非必然是与任何某位艺术家直接接触的结果。博斯既受到视觉范例的影响，也受到当时的智慧的启发。

　　今天，我们早已接受这样的事实——畸形的身体未必一定藏着丑陋的灵魂，但这并不适用于博斯的时代。近代早期继承了古代柏拉图的

136

图65
基督与贤士
阿尔布雷希特·丢勒

1506 年
板上油彩
65cm×80cm
提森－博内米萨国立博物
馆，马德里

图66
怪诞头像素描
莱奥纳多·达·芬奇

约 1494 年
纸上蘸水笔和墨水
26cm×20.5cm 137
英国王室收藏

思想，认为美德必定与美相关、罪恶必定与丑相关。在日常生活中，面相学原理的知识被认为在选择具有美德的良友和诚信的商人时至关重要。人文主义学者尤其痴迷于面相学，因为它把基督教的道德关怀与古代的科学戒律结合起来。伊拉斯谟是推测博斯的面相学指向的合理来源，因为他不仅是学者和道德批评家，也是比博斯稍年轻的同代人和同乡。在伊拉斯谟的著作中，他一再把面孔视为灵魂的图像。例如《格言集》（*Adages*，1500 年）将谚语集《面上所知》（*Ex fronte perspicere*）包含其中；1525 年的《论语言》（*De lingua*）极为坚定地把人的外表和身体语言视为非语言交流的工具。伊拉斯谟赞美古希腊艺术家"能让面相学家从一幅图画中解读出性格、习惯和寿命"，这些话似乎也适用于博斯。

　　把丑陋或畸形等同于罪孽、把美等同于善的观念一直存在于集体意识之中。直到20世纪中叶，美国联邦调查局才停止通过特定的颅骨、鼻子和嘴巴等的形状来确定"罪犯类型"。现代电影制作人仍然沿袭了这种观点，他们选择强壮英俊的演员扮演浪漫化的主角，把反面角色分配给其貌不扬、外形有缺点的演员。奥斯卡·王尔德笔下的道林·格雷跳脱了这种外在表现与道德之恶之间的对应关系，因为令人厌恶的、丑陋的画像映射了道林·格雷堕落的印迹。尽管面相学意象所依据的科学准则早已褪色，但博斯绘画的力量仍在本能的层面上传递给现代观众。

博斯的基督受难场景强调了作为凡人的基督所遭受的迫害和苦难，另一些作品则将基督的人性和殉道与其婴儿期和童年联系起来。例如，胡戈·凡·德尔·格斯选择表现刚刚降生的婴儿基督，赤身裸体地躺在正在哀悼的圣母面前的冰冷地面上，画面中还有一捆小麦和酒器，暗指圣餐面包和葡萄酒（图67）。在维也纳的《基督背负十字架》（图68）中，博斯似乎使用了另一种方式把儿童的脆弱与圣经概念下的道成肉身和基督受难联系起来。画板的一面（尚未用树轮年代学界定年代）表现了基督背着十字架，身旁围着常见的那群嘲笑者和折磨者，还有同他一起受难的一个好强盗和一个坏强盗。画板背面的场景自1923年以来一直困扰着学者，当时人们去除了覆在上层的棕色颜料，露出底下的图像（图69）。红色背景下的黑色的圆形画面中有一个赤裸的男孩，一手推着一个三条腿的学步车，另一手拿着一个纸风车。这个孩子是谁，为什么画在这里？

138

大多数学者都注意到画板一面的孩子和另一面的受难场景之间的联系。有些人把这一形象解释为拒绝承认基督受难的意义的苟活人间的愚

141

图67
基督降生
胡戈·凡·德尔·格斯
《波尔蒂纳里祭坛画》的中
央板
1483年之前
板上油彩
253cm×304cm
乌菲齐美术馆，佛罗伦萨

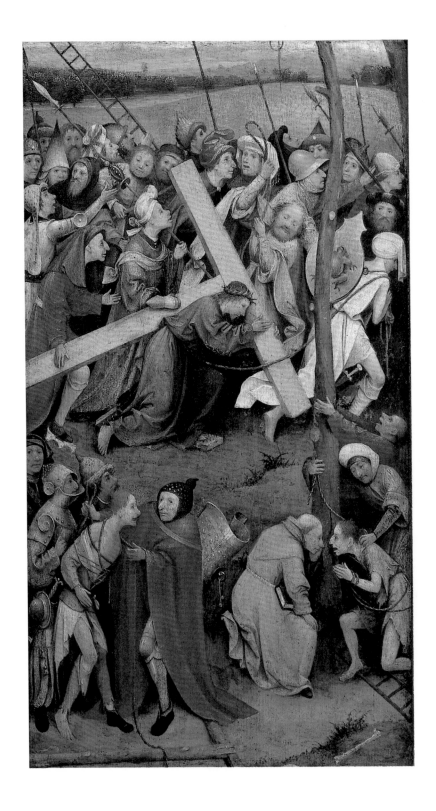

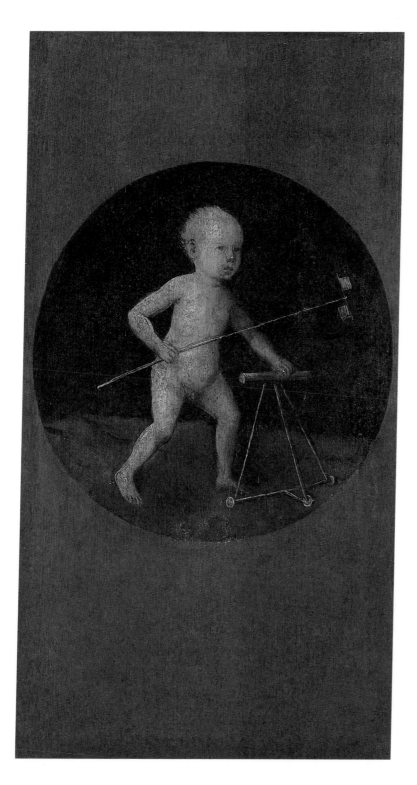

图69
拿着旋转风车和助行架的圣婴

《基督背负十字架》背面
约 1500 年
板上油彩
57cm×32cm
艺术史博物馆，维也纳

人。那么风车就意味着愚蠢，就像博斯的《魔术师》（见图25）以及同时期其他讽刺放纵生活的作品一样。另一些人认为，作品中的小男孩就是圣婴本人，这是他在人生道路上蹒跚迈出的第一步——预言中他的结局就画在作品的背面。顺着这条思路，沃尔特·S.吉布森对这个小男孩的学步车和风车的解释最有说服力，他认为这在象征意义上与基督受难有关。

博斯笔下被男孩推着的学步车是每个有婴儿的家庭中常见的物品，跟今天的学步车也很像。直到博斯的时代，这种学步车的样式在一千多年来几乎没有变化，因为它曾出现在罗马时期用于纪念夭折儿童的墓葬艺术中。这件物品的拉丁语名称是"sustentacula"（意为"支撑"），其带轮三腿的结构实用而巧妙，能使幼儿在学步时的危险晃动中保持稳定。圣婴基督在这种学步车的帮助下站稳身体，这一图像在基督教传统中十分常见。《克莱沃的凯瑟琳时祷书》中有一幅描绘圣家族的迷人的微缩插画（见图10），表现了圣婴基督被圈在学步车里以防止他顽皮，这样父母就可以在家里劳作了。同样，15世纪中叶的一幅作者未知的德国木刻版画（图70）中，圣多萝西从圣婴基督手中接过花和水果，圣婴勇敢地从"三轮车"上举起一只手。因此艺术传统支持了把博斯画中的孩子认定为圣婴基督的猜测，他作为人子（Son of Man）这一新角色，不得不以蹒跚走出人生第一步的幼儿形象出现。

在道成肉身和受难的双重语境下，孩子手中的风车不是负面意义的愚蠢的符号，而是受难的另一种象征。磨坊风车对博斯及其受众所传达的隐含意义为这个玩具的图像志意义提供了一丝线索。分布在欧洲北部风景中的磨坊风车就像纸风车一样，其旋桨由风或水推动。它们的主要功能是使重石互相碾合把谷物磨成面粉，这就与基督受难联系在了一起。制作圣餐面包（即"基督的身体"）的谷物必须被研磨成粉，就像基督的身体在受难时遭受的折磨和毒打一样。这个比喻延续到了现代，"to go through the mill"（意为"经受磨炼"）指的就是一种特别痛苦的经历。

在当时的艺术作品和布道词中，磨坊被广泛地用作圣餐的象征，几乎所有尼德兰地区的受难场景的地平线处都会有一个磨坊的轮廓。这

图70
圣多萝西与圣婴

约 1440—1460 年
木刻版画
26.9cm×19cm
美国国家美术馆，华盛顿哥
伦比亚特区

个恰当的类比来自基督，他形容自己是"从天上降下来生命的粮……我所要赐的粮，就是我的肉，为世人之生命所赐的。"（《约翰福音》6：51-52）。吉耶维尔的《人类生命的朝圣之路》扩展了磨坊和基督受难之间的联系，灵感也许来自风车桨与十字架的相似性。

基督被形容为上天的谷粒，经受了收割、打谷、在磨坊中被研磨等折磨。博斯的画面恰如其分地描绘了年幼的基督，他靠学步车支撑身体，靠风车来转向，完全知晓自己的命运并奋力前行。这幅画强有力地警醒着人们基督的牺牲，被学步车支撑着的圣婴则强调了道成肉身的主题，将观众引向画板另一面描绘的场景，即基督所遭受的人世间的苦难。博斯在此提醒观众注意救赎的力量，同时劝诫他们在日常生活的每个方面都要效仿救世主。

博斯关于作为凡人的基督的受难画面在唤起痛苦和悲情方面是显而易见的，而描绘圣婴的画作在童年场景的甜美玫瑰色光芒中也隐藏着同样的信息。这些画都在暗示道成肉身，因为中世纪教会相信救世主的苦难早在基督受难之前就开始了。一些评论和伪经作品把耶稣在童年

143

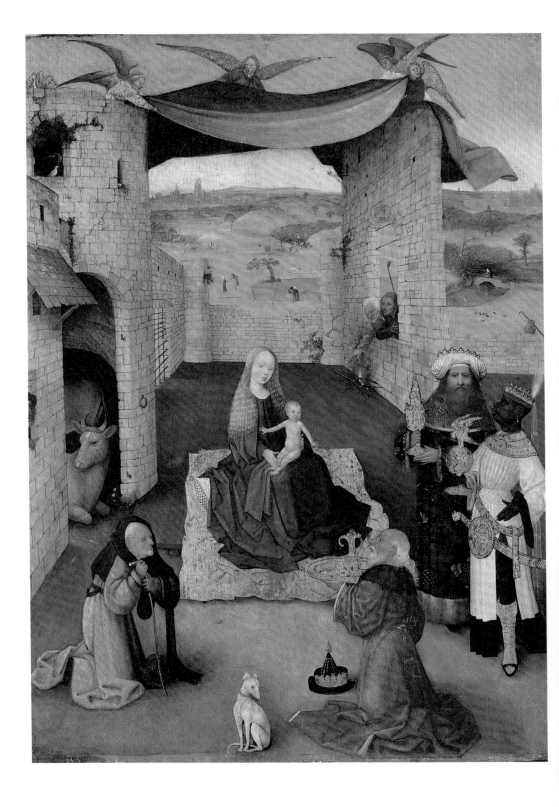

图 71（对页）
三王来拜

约 1468 年或更晚
板上油彩和黄金
71.1cm × 56.5cm
大都会艺术博物馆，纽约

图 72
三王来拜

约 1493 年或更晚
板上油彩
77.5cm × 55.9cm
费城艺术博物馆

和青年时期所遭受的苦难和折磨当作他最终殉道的前兆。归在阿兰努斯·德·鲁普斯名下的一本论玫瑰经之起源的著作引用了圣婴基督的话："从受孕之初直到死亡，我心里一直承受着这种痛苦，这种痛苦因你们之故而如此强烈……所有其他孩子都从未遭受我为你们遭受之痛苦。"

　　有两张描绘圣婴基督的画板原本归在博斯的追随者名下，现在被认为是博斯本人或其画室的作品。它们是分别藏于纽约大都会艺术博物馆（图 71）和费城艺术博物馆（图 72）的两幅《三王来拜》。学者们对这两件作品观点不一，有人将画中迷人的"基督降生"（naïveté）场景视为博斯早期风格的例证；也有人认为拙劣的构图、笨拙的透视和刻意模仿的质感是不娴熟的技法和荷兰艺术拟古倾向的体现。事实上，就创作年代而论，纽约这幅为约 1468 年或更晚，费城这幅为约 1493 年或更晚，都在博斯的生卒年之内。

　　费城的《三王来拜》表现出特别有趣的图像志方面的内容，它将圣婴基督和一张代表受难祭坛的桌子并置。这种把圣婴基督和基督受难联

145

系起来的做法，与维也纳的画作（见图68、图69）中圣婴基督和背负十字架的基督的并置如出一辙，体现出艺术家（即便不是博斯本人）的智慧和原创力。与鹿特丹的那两幅《三王来拜》相比，纽约的这幅似乎有些逊色。由于馆藏地的原因，人们通常认为纽约版本是鹿特丹版本的复制本。然而，树轮年代学的证据推翻了这一假设，现在看来，鹿特丹版本的绘制时间不可能早于1536年，而纽约版本可能最早在1468年就绘制完成。纽约这幅通过一反常态的、拟古的金箔运用方法为画面增添了活力和迷人的精致性。它可能是博斯年轻时的画作，或是家族画室的产物，不过，希望将其重新归于博斯作品的艺术史学家必须接受其中表现出的与已知的博斯绘画风格互异的因素。

虽然博斯的受难和圣婴场景在色调上大相径庭，但它们传达的信息却是类似的。两者都直指基督的人性：在出生时，他是一个凡人，且承载了这一角色带来的诸种不便；在死亡时，他遭受了难以名状的痛苦和对殉道者的羞辱。综上所述，这些作品表现出对于效仿基督的价值的信仰，从出生之时即显露出忧患之子的端倪，到死亡引起的痛苦和悲伤。基督在这些画作中是孩童和成人形象的凡人，每一个观众都被敦促去效法其模范人生中的忍耐和克制。这一主题在博斯的圣人画中再次出现并被扩展，画中这些圣徒充当了观者与上帝的中间人。

第五章 殉道和忧郁

圣徒的苦难

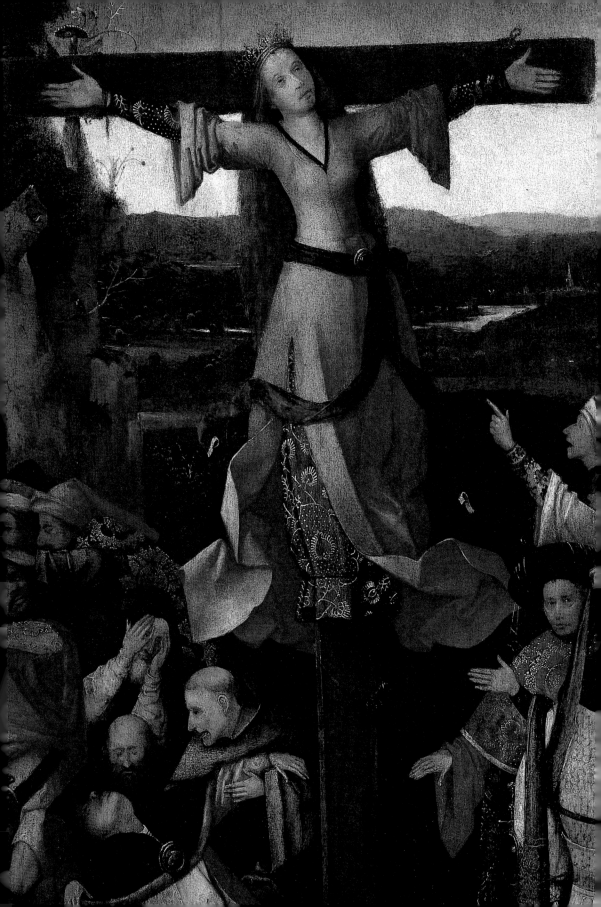

对于博斯来说，圣徒殉道与基督受难相对应。当时的灵修文学中充斥着圣人显迹和战胜邪恶的故事，但是博斯对这些并不关心，他笔下的圣人们往往过着与世隔绝的清苦生活。甚至受到中世纪受众追捧的可怖的贞女殉道故事，在博斯的作品中也几乎不见。所谓的《被钉上十字架的殉道者》三联画（*Crucified Martyr*，图74）是个例外，画作表现了一个非常奇异的场景：一个穿着整齐的女圣徒被钉上了十字架。这件三联画上有博斯的署名，创作时间为约1491年或更晚，正是博斯在世的时间。大部分艺术史学家认为它曾是枢机主教多梅尼科·格里马尼的藏品，这名枢机主教出身于显赫的威尼斯总督家族，是一位饱学之士，也是重要的艺术品与古董收藏家。这件三联画是格里马尼委托博斯绘制或从某处购买的一组画作之一，此外这组画作还包括《隐士圣徒》三联画（*Hermit Saints*，见图84）和四幅表现来世的木板画（见图204—207）。这些画作后来成了威尼斯共和国的财产，至今仍可见于威尼斯总督府中。

《被钉上十字架的殉道者》三联画损毁严重并经过了复绘。三联画的两个内部翼板还依稀可见后来被遮盖的两侧各一的男供养人的轮廓。复绘者可能是博斯本人，也可能是某位画商——为了掩盖与具体所有者的联系以使它更容易出售。目前可见的画面中，左翼板上是圣安东尼，右翼板上是两个身份不明的人物，不过关于圣安东尼与中央画板受难场景的关联目前尚无令人信服的解释。翼板的外侧也许曾绘有图案，但现在了无痕迹。鉴于这幅作品的流传情况存疑，翼板外侧的画面也许被

移除或毁于一场损坏了画面其他部分的大火。还有一种较小的可能是，外侧确实没有图绘，这幅三联画仅以两翼打开、背面靠墙的方式进行展示。

中央画板中被钉在十字架上的女性形象（图73）一直被认为是圣儒利雅，但这个观点受到了一些学者的质疑。1960年，迪尔克·巴克斯认为画中人的身份是圣维尔格福德（St Wilgeforte，亦作 Uncumber 或 Liberata）。巴克斯通过有力的论证，将博斯所受影响的范围缩小到荷兰的本土文化，指出圣维尔格福德作为家喻户晓的尼德兰圣徒，是画家最合理的选择。而且，在斯海尔托亨博斯的圣约翰教堂里有专门供奉她的祭坛。按照圣维尔格福德的传说，她出身高贵，是一位葡萄牙国王的女

图73
被钉上十字架的殉道者（图74中央板局部）

儿。国王不顾她的反对把她许配给西西里国王。然而维尔格福德早已发誓作为基督的新娘永保贞洁之身，并祈求上帝将她从这种生不如死的命运中拯救出来。在这一点上，博斯的描绘与传说故事并不一样，因为传说中上帝接受了她的请求，让她少女的脸上长出了胡须。她变得丑陋不堪，无法嫁人，因此她愤怒的父亲下令将她钉死在十字架上。然而博斯笔下的圣女缺少这个确认圣维尔格福德身份的特征，而且对画作的细致检查也没有在她美丽的脸庞上找到一根丑陋的胡须。

艺术史学家莱奥纳德·斯拉特克斯的观点与传统观点一致，将博斯这幅画中的人物解释为圣儒利雅。按照传说，这位圣女是叙利亚商人欧西比乌斯的信仰基督教的奴隶，因为拒绝崇拜偶像而被钉死在十字架上。她的遗体被送回布雷西亚，且至今仍保存在那里。这种解释的问题在于，尽管儒利雅崇拜在科西嘉岛和布雷西亚十分盛行，在欧洲北部却几乎不为人知。斯拉特克斯认为博斯在15世纪90年代末曾到访意大利，他还指出了围绕在十字架周围的人们身上的意大利服饰元素。然而在15世纪的斯海尔托亨博斯，意大利文化本来就很有影响力，博斯不必亲自造访；而且这里还是当时著名的贸易中心，格里马尼或某个外国商人可能曾在那里生活工作，并在逗留期间委托博斯绘制了这幅作品，以纪念这位受人爱戴的意大利圣徒。还存在一些其他的可能性，因为在圣徒传说中，多名女圣徒曾被钉上十字架，其中包括费博尼亚（Febonia）、布兰迪娜（Blandina）、尤拉莉亚（Eulalia）、贝妮迪克塔（Benedicta）和塔尔布拉（Tarbula）。不论博斯笔下这位受难的圣徒究竟是何人，唯一能确定的是，她是信念和忍耐的典范，她的殉道是对基督的模仿。

与这位谜团仍存的被钉上十字架的圣女不同，有博斯署名的木板画《圣克里斯托弗》（*St Christopher*，图75）的人物的身份显而易见。实验室检查发现画作的拱形顶端并非后世修改的结果，树轮年代学分析将其创作年代推定为约1490年或更晚。雅各布·德·沃拉吉内的《金色传奇》（*Goledn Legend*）是14世纪以后的标准圣徒故事手册，其中叙述了困惑的巨人雷普罗布斯（Reprobus，后来的克里斯托弗）的传说故事。这位巨人一直在寻找世间最强大的人，一开始他侍奉国王，发现国王害怕魔鬼；后来他遇到了魔鬼本人，又发现魔鬼害怕基督。雷普罗布斯在

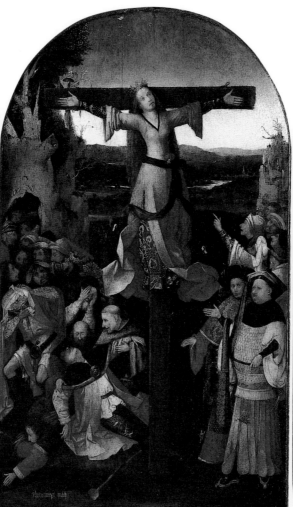

图74

被钉上十字架的殉道者

约 1491 年或更晚
板上油彩
中央板：104cm×63cm
两翼板：104cm×28cm
威尼斯总督府

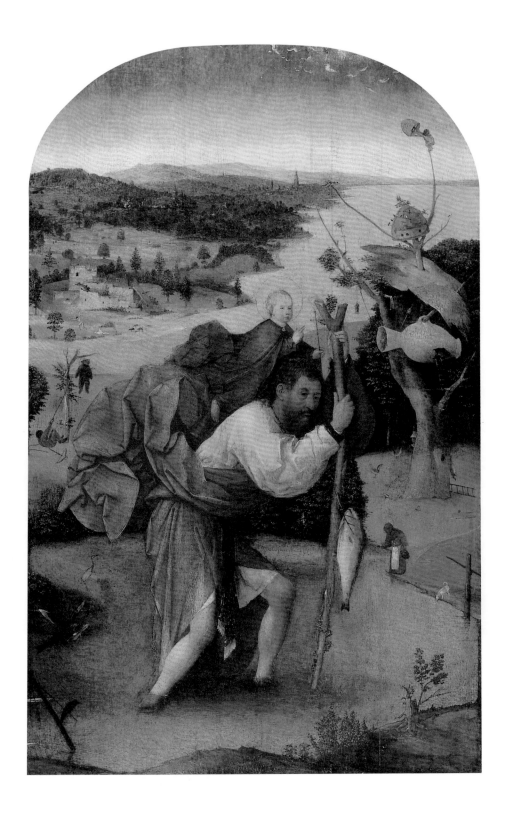

图 75（对页）
圣克里斯托弗

约 1490 年或更晚
板上油彩
113cm×71.5cm
博伊曼斯·范伯宁恩美术
馆，鹿特丹

图 76
布克斯海姆的圣克里斯托弗

1423 年
木刻版画
约翰·瑞兰兹图书馆，曼彻
斯特

一条危险的河流旁边遇到了一位隐士，听从他的建议开始背旅人过河，以此证明自己的价值。一天晚上，一个男孩请他帮忙过河。巨人一路上发现背上的负担越来越沉重，最后男孩告诉巨人，他的肩上实际背着整个世界的重量。男孩表明自己就是救世主，并让巨人的木杖开出花朵以证明自己的身份。乐于助人的巨人立刻皈依基督，改名为"克里斯托弗"，意为"背负基督的人"。画面中圣徒的皈依以挂在木杖上的鱼（最早的基督教符号之一）来象征，指引克里斯托弗求索的那名隐士站在这条鱼的旁边（画家想表现的是在鱼的后面）。在巨人背负着神圣的负担苦苦挣扎时，他的木杖已经开始变成一棵开花的树。

15 世纪，圣克里斯托弗的传说流行于全欧洲，斯海尔托亨博斯的圣约翰教堂里就有供奉他的神龛，但是并无证据表明博斯的画作与这一主题有关。大体而言，博斯笔下的圣克里斯托弗遵循了对这位圣徒的传统画法，与当时流行的版画（图 76）中的形象一致。然而博斯一如既往地在画中包含了一些并未出现在克里斯托弗的传说中的神秘元素。画面左上角背景中那座燃烧的城市有何含义？它是否代表了魔鬼或惧怕魔鬼

154

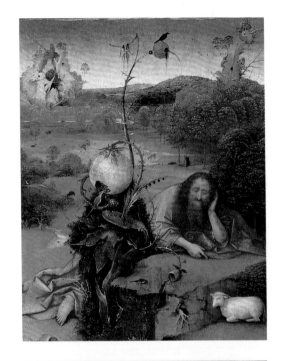

图77

施洗者圣约翰

约 1474 年或更晚

板上油彩

48.5cm × 40cm

拉扎罗·加迪亚诺博物馆，
马德里

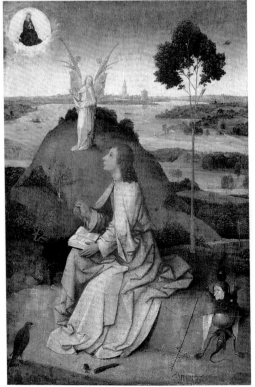

图78

拔摩岛上的福音书作者圣约翰

约 1489 年或更晚

板上油彩

63cm × 43.3cm

绘画陈列馆，德国国家博物馆，柏林

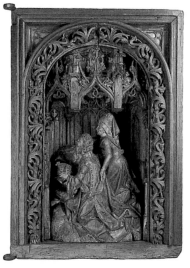

图79
《圣母兄弟会祭坛画》的雕刻翼板
阿德里安·凡·维塞尔
1476—1477 年
木头
48.3cm × 34.5cm × 17cm
利维 – 弗洛维兄弟会图片库,斯海尔托亨博斯

的国王的领地?为什么博斯在中间偏左的背景处画了一个奇怪的、表现猎人用绳子把一头被箭射死的熊吊到树上的场景?这是在暗指德国流传的克里斯托弗故事中圣徒帮助一群猎人的内容,还是在暗示委托画作的是某个弓箭手行会?还有,隐士居住的树屋为什么是上有鸟巢和蜂巢的大酒罐的形状?大酒罐指的是追求苦修生活时被放弃的物质享乐,还是代表了在旅人渡过暗藏危险的生命之河时诱惑他们的肉体欢愉?或许目前我们只能满足于一个合理的假设:博斯笔下的圣克里斯托弗与他的众多故事一样,只是在强调侍奉基督的价值,虽然其道路可能充满艰难与危险。

　　博斯的圣徒作品以表现孤绝舍己的苦修生活为特征,其中最重要的主题是施洗者圣约翰、福音书作者圣约翰、圣哲罗姆和圣安东尼。被认为出自博斯笔下的几幅作品包括:收藏于马德里的单幅木板画《施洗者圣约翰》(St John the Baptist,图77);收藏于柏林的《拔摩岛上的福音书作者圣约翰》(St John the Evangelist on Patmos,图78);收藏于威尼斯的一组表现隐居的圣安东尼、圣哲罗姆和圣吉莱斯的三联画《隐士圣徒》(Hermit Saints,见图84);收藏于根特的单幅木板画《祷告的圣哲罗姆》(St Jerome at Prayer,见图88);还有收藏于里斯本的一组非常精彩的《圣安东尼》三联画(St Anthony,见图90—92)。除了里斯本

的三联画将于第六章探讨之外，其他所有作品都在本章中讨论。这几位圣徒作为自律的典范通过了上帝的考验，被赋予预言能力，是博斯和他的赞助人最喜爱的主题，并反映了现代灵修会抛却物质、弃绝尘世的思想。博斯笔下的隐士圣徒还符合当时追求丰富的内在精神的思想趋势，这一点也体现在当时流行的神学和人文思想之中。

《施洗者圣约翰》（图77）的创作年代被推定为约1474年或更晚，而《拔摩岛上的福音书作者圣约翰》（图78）的创作年代被推定为约1489年或更晚。即便如此，近年来一些学者认为这两幅博斯的单幅木板画曾经为一对，这并非不可能，因为画室会在一件作品里使用不同年代的木板进行创作。荷兰艺术史学家约斯·科尔德韦认为，这两幅画曾经是一件祭坛画的翼板，根据记录，这件祭坛画是圣母兄弟会于1477年委托的作品。这件多联画屏中还包括阿德里安·凡·维塞尔（约1417—约1490年）表现这两位圣徒的雕塑作品（图79），现在它们依然是斯海尔托亨博斯圣母兄弟会的藏品。

《拔摩岛上的福音书作者圣约翰》的两面都有图绘，因此几乎可以肯定它曾属于一件祭坛画；《施洗者圣约翰》的背面或许曾经被绘制过，只是如鹿特丹的《徒步旅人》（见图27）一样被移除了。这两幅圣约翰主题的画作在宽度和风格上很接近，只是《拔摩岛上的福音书作者圣约翰》比《施洗者圣约翰》长了十几厘米——因为《施洗者圣约翰》曾被大幅裁剪。红外线反射扫描发现，描绘施洗约翰的这幅画曾被复绘：长着球形果实、如同蓟类的植物向上盘绕至圣约翰的左边，在那之下曾经画着一个面向右边跪在地上的供养人。供养人的姿势与福音书作者的姿势形成呼应，而福音书作者主题的画板很可能正与它相对。在《被钉上十字架的殉道者》三联画（见图74）中，原本的供养人的画像也被涂去了，这可能是为了让画作只涉及一位所有者，从而使其更容易出售。

博斯的两幅圣约翰图像形成了一个合理的组合，因为把它们成对摆放是晚期哥特式图像中一种常见构思，而且在博斯所在的兄弟会和圣约翰教堂的灵修实践中，这两种图像有着重要的地位。博斯时代一个著名的例子是现藏于布鲁日的汉斯·梅姆林1479年的《圣凯瑟琳的神秘婚礼》（*Mystic Marriage of St Catherine*，图80）。这组三联画的翼板内部

157

158

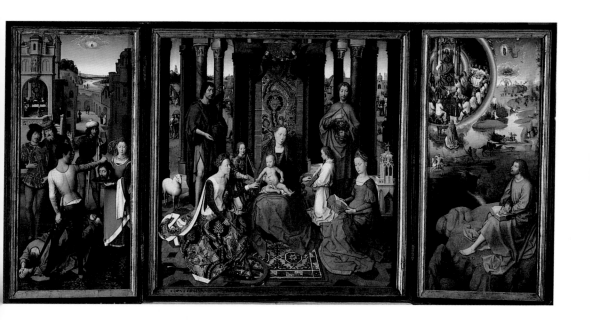

描绘了这位圣徒的两个生平场景，与之相连的中央板面上画着圣凯瑟琳和圣巴巴拉，她们和两位圣约翰一起敬拜圣母子。梅姆林选取了圣约翰的传说中最有名的两个场景画在翼板内侧：施洗者圣约翰被可怖地斩首和福音书作者圣约翰被流放拔摩岛。观者会将这两个并置的场景理解为两种侍奉上帝的方式的示例："行动的生活"（vita activa）和"沉思的生活"（vita contemplativa）。施洗者圣约翰无畏地对抗世俗权威，使他成为基督徒为教会服务同时又积极活跃于公共领域的典范；福音书作者圣约翰虔诚遁世，提供了另一种从内在层面为教会服务的典范。然而，博斯的两位圣约翰却属于另一个传统，因为他们都被刻画成远离喧嚣俗世的孤独之人。

图80
《圣凯瑟琳的神秘婚礼》三联画

汉斯·梅姆林

1479 年
板上油彩
中央板：173.7cm×173.8cm
两翼板：176.2cm×79cm
圣约翰医院，布鲁日

159

博斯的《施洗者圣约翰》可能受到了海特亨·托特·圣扬斯创作于约 1490 年的同题材作品（见图 11）影响。二者都避开了梅姆林等人笔下毛骨悚然的对施洗者行刑的戏剧性场面，他们笔下的施洗者以沉思的隐士形象出现，他没有出现在为寻求平静而退隐到圣地的干旱沙漠，而是置身于郁郁葱葱的欧洲北部森林之中，远离市井的苦难。博斯笔下的圣徒指着画面右下角的一只白色小羊羔，这一姿势在施洗者的语境中非常关键，因为施洗者圣约翰是宣扬基督即将降临的最后一位先知。羊羔

即是基督，即施洗者圣约翰预言即将降临的"上帝的羔羊"。

博斯笔下的施洗者以手撑头躺在草丘上，带有一种忧郁的表情。在丢勒1514年创作著名雕版画《忧郁I》（*Melencolia I*，图81）之前，这个姿势就已经是面相学肢体语言的一部分了。我们已经看到博斯在鹿特丹的《徒步旅人》（见图27）中运用了土星与抑郁质的图像志内容来强调描绘对象的贫穷与厌世。然而人文主义文化带来了另一种视角，通过将隐士圣徒置于一个类似土星的环境之中，博斯将抑郁质表现为预言和天才的特权领域，这种看法走在了人文主义文化的最前沿。伴随着文艺复兴，"学者型忧郁天才"这个概念再次流行起来，哲学家和医学理论家对它重新进行了探索。他们的主要理论来源是亚里士多德，他将忧郁症带来的性情乖僻和身体不适与创造性天资和有远见的先知联系在一起。亚里士多德认为智性的努力会使体液在人体内燃烧，即"灵感的火

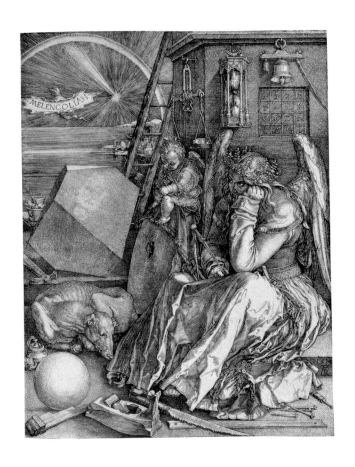

焰"，它会带来不可避免的黑暗和烟雾弥漫的后果。这一过程产生的恶臭气体从脾脏上升到头部，最后进入大脑，对正常功能产生干扰。博斯在世期间，佛罗伦萨的医生和神父马尔西利奥·费奇诺在他影响深远的著作《人生三书》（*De vita triplici*，1489年）在荷兰出版，书中重提了亚里士多德关于抑郁质与天才的关联的理论，并给"土星之子"披上了一层社会与知识特权的外衣。

早在费奇诺和丢勒将智性作为特权的象征之前，一种围绕着隐士圣徒展开的对知识分子的人文主义崇拜就已出现。隐士圣徒所患的被称为"迷狂"（enthousiasme）的忧郁症使他们容易做出反社会的行为和看见疯狂的预言性幻象。人们认为，激发这种心智与身体状态的是一种驱动学者们登上知识高峰的内在火焰。圣人的体液天生就容易燃烧，他们在体液烈焰的痛苦之中经历着一种神圣的狂喜状态。生发自饥饿、绝望和强烈的宗教狂热的奇妙幻象仿佛来自上帝本人。因此，到了15世纪，隐士和修士与恶人和农民（earth-workers）一起作为"土星后裔"出现在当时流行的"星球之子"历法图画系列中（见图43）。

福音书作者圣约翰的生平和传说包含了这种隐士性的迷狂特征。约翰是十二使徒中最年轻的，他在图密善皇帝手下受了很多折磨。有一次，皇帝命他喝下掺毒液的酒，结果在约翰端起酒杯的时候，毒液失效了，并化成蛇从杯中分离出来。还有一次，约翰被扔进了沸腾的油锅，却奇迹般地毫发无伤。福音书作者作为典范和基督的效法者显然遭受了很多痛苦，博斯在《拔摩岛上的福音书作者圣约翰》的背面（图82）清楚地描绘了这一方面：表现了基督受难的纯灰色画环绕着中央的圆形区域，里面是一只鹈鹕刺穿自己的胸脯让血流在幼鸟身上以复活它们的场景。博斯笔下自我牺牲的鹈鹕形象可以在很多手抄本和印刷本中找到对应，比如希罗尼穆斯·布伦茨维克首次出版于1490年的《蒸馏之书》（*Book of Distillation*，图83）。如基督的血一样，鹈鹕的血能够带来治愈和重生，强调了福音书作者圣约翰与救世主的隐喻性结合。

博斯在画中描绘了福音书作者被流放拔摩岛的情形，圣约翰正是在那里写了《圣经》的最后一卷——《启示录》。福音书作者在其中描写了世俗世界末日的悲惨景象，在末日之后基督重返人间将蒙福者接进

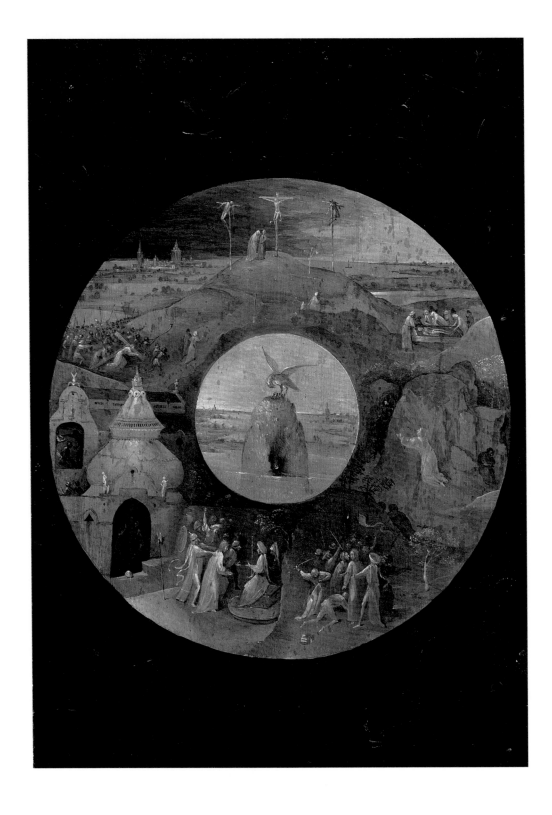

图82（对页）
受难场景
《拔摩岛上的福音书作者圣约翰》背面
约 1489 年或更晚
板上油彩
63cm×43.3cm
绘画陈列馆，德国国家博物馆，柏林

图83
鹈鹕哺育幼鸟
选自希罗尼穆斯·布伦茨维克《蒸馏之书》，伦敦，1527 年

他的国度。现在看来这就像是科幻故事的场面：天上的星辰坠落于地（6∶13）；雹子与火掺着血丢在地上（8∶7）；"活物前后遍体都满了眼睛"（4∶6）；天使吹响末日的号角，"天启四骑士"带来了战争、瘟疫、饥荒和死亡（6∶2-8）。梅姆林描绘福音书作者的绘画忠实表现了《启示录》中叙述的重大事件，它们以微型的连贯叙事的形式出现在画面的上部（见图80）。博斯没有描绘完整的景象，不过画面右下那个戴着眼镜的怪异生物可能代表了《启示录》中"胸前有甲""尾巴像蝎子"的人面有翼兽（9∶8-10）①。博斯画中的福音书作者的目光所及之处站着一个有着精致的飞蛾般的翅膀的蓝色天使，对圣徒而言，这个天使就是天空与大地之间的媒介。天使上面是天堂中的圣母玛利亚，她在《启示录》中被描述为"身披日头的妇人"（12∶1）。背景中的绿色大地和朦胧氛围几乎呈现出一派田园风光，只有几艘烧毁和沉没的船只暗示着圣徒预言中世界毁灭的未来。

博斯在《隐士圣徒》三联画（图84）中继续讲述了这种圣徒式迷狂的传说，这次圣哲罗姆占据了中央面板的显著位置。这件作品是枢机主教格里马尼遗产的一部分，现在悬挂在威尼斯总督府中。其创作年代推定为约1487年或更晚，损毁严重，留有此前被大火烧损的痕迹。除

163

① 这一部分描述的是末日审判的场景中第五位天使吹号后，蝗灾中蝗虫的形象。——编者注

图84—85

《隐士圣徒》三联画

约 1487 年或更晚
板上油彩
中央板：86.5cm×60cm
两翼板：86.5cm×29cm
威尼斯总督府

对页：局部

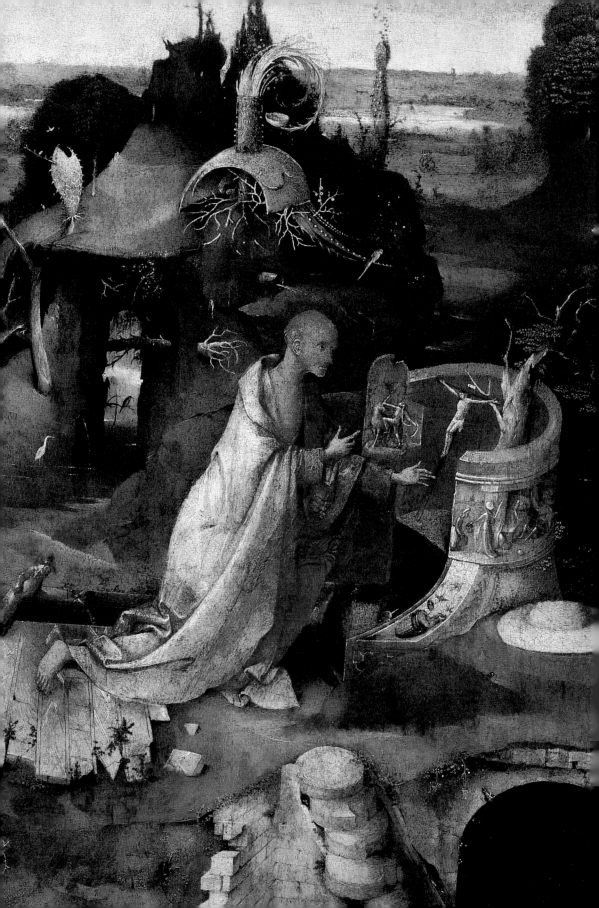

此之外，画面经过了大幅重绘，并因后续的裁剪再一次经历了损毁。最初的三联画要更高一些，而且可能和《圣克里斯托弗》（见图75）一样有着拱形的顶部。画中的三位隐士显然体现了舍己、异象迷狂，以及在效法基督的过程中承受苦难等多种美德。三联画的左翼板描绘了圣安东尼，他日复一日地忍受着魔鬼的折磨，我们在后文中会对他进行讨论；右翼板描绘了医治者和奇迹创造者圣吉莱斯［St Giles，也称埃吉迪厄斯（Aegidius）］。一根箭刺穿了他的胸膛，他为了保护与他共享栖身之所的鹿不被猎人所杀才蒙此大难。三幅画共有的危险环境强调了隐士与邪恶和世俗腐败之间的艰苦斗争。作为虔诚的基督效法者，隐士们实现了托马斯·厄·肯培对修道理想的狂热呼唤："神父们在沙漠里的生活是何等严格克制！他们忍受了如此漫长而强烈的诱惑！他们战胜了自身的弱点，何其英勇！"

中央画板上的人物是圣哲罗姆，按照这位圣徒的生平，他年轻时献身学术，后因一场大病隐居沙漠，并在那里孑然一身苦修多年。回归生机勃勃的古罗马世界后，圣哲罗姆以研究、教学和写作的形式献身教会服务，最终学术之誉超过了圣洁之名。由希腊语和希伯来语的圣经翻译而成的"武加大译本"（Latin Vulgate Bible）即是圣哲罗姆的最大贡献。在画家的笔下，这位圣徒是学者也是隐士，或是独自一人在沙漠中被野兽包围，有时还用岩石击打自己（他在一封信里解释说每当他被罗马舞女的幻象折磨时就会这么做，图86）；或是在书斋中沉思的学者，旁边是那头忠实陪伴他的狮子（圣哲罗姆的在沙漠中曾照料它受伤的爪子，图87）。以往圣哲罗姆通常和另外几位教父（安布罗斯、格列高利和奥古斯丁）画在一起，但经过博洛尼亚人文主义者乔瓦尼·迪·安德烈亚

的努力，圣哲罗姆从中独立出来，成为画家单独描绘的对象。乔瓦尼于1342年为这位圣徒写的传记《哲罗姆》（Hieronymianus）是15世纪盛行的"孤独知识分子圣哲罗姆"形象的基础来源。乔瓦尼的著作于1511年出了印刷版，不久后的1516年，伊拉斯谟的完整的圣哲罗姆文集出版——16世纪大量出现的有关这位圣徒的图像无疑受到了此二者的影响。这种复兴的一部分原因是对受土星影响的抑郁质的更大兴趣，而具有隐士与学者两种身份的哲罗姆格外容易产生这种倾向。丢勒在绘画和

版画中至少描绘了十次圣哲罗姆，而且作为勤奋治学的隐士和学者的主保圣人，圣哲罗姆也常见于意大利艺术家的表现主题中。对于哲罗姆题材的兴趣在15世纪末到16世纪初逐渐式微，而博斯正处于这一多变潮流的高峰时期。

在博斯的《隐士圣徒》三联画的中央画板上，圣哲罗姆正跪对着一个耶稣受难像祈祷，这个受难像仿佛失重般飘浮在一片废墟之中（图85）。在这个被哲罗姆当作临时祭坛的异教废墟上有一些图像，令人想起这位圣徒为清除欲念的持久战斗。如他自己所言："我的脸色苍白，身子因禁食打着寒战。尽管肉体像死了一样，我的心智正燃烧着欲望，欲念之火在我面前攀升。"这些图像分别是：与象征纯洁的独角兽的战斗；犹滴举着荷罗孚尼的头颅（后者因对贞洁寡妇产生淫欲而死）；一名男子躲在篮子里（可能指的是维吉尔），臀部和大腿露在外面，这是个与色欲有关的图像。与此同时，博斯还体现了圣哲罗姆作为四名教父之一

图86
荒野中的圣哲罗姆
阿尔布雷希特·丢勒
1496 年
雕版画
32.4cm × 22.8cm

图87
书斋中的圣哲罗姆
阿尔布雷希特·丢勒
1514 年
雕版画
24.7cm × 18.8cm

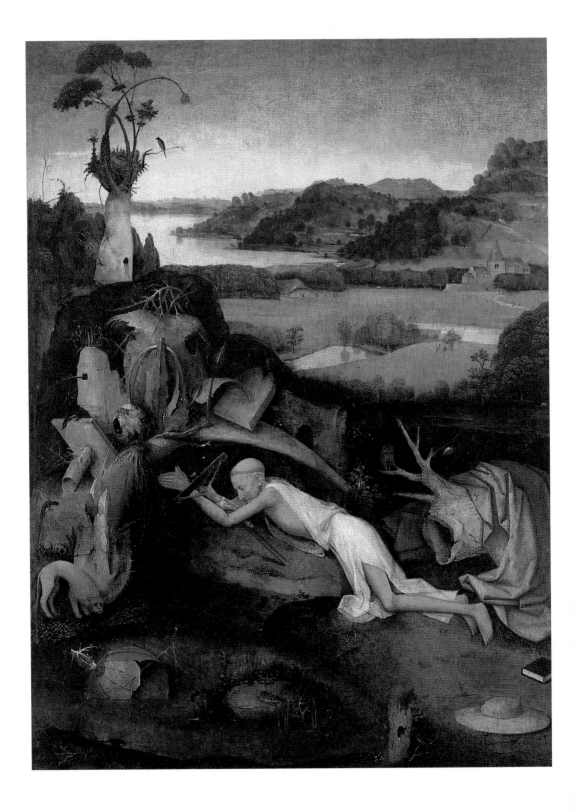

在基督教历史上的地位，他在圣哲罗姆面前的地上画了一个红色宽边的枢机的帽子，这是尊崇的象征，尽管存在时代错误。与他分享孤独的"蝎子与野兽"这些奇幻和自然的元素组成了圣哲罗姆的独居环境，但画中并没出现给予他慰藉的忠诚的狮子，这种刻意的遗漏正是为了强调圣哲罗姆在隐居时被剥夺了一切陪伴的境况。

169

博斯的画作《祷告的圣哲罗姆》(图88)现藏于根特，创作日期推定为约1476年或更晚，表现了效法基督过程中的另一种痛苦。画中这位圣洁的隐士脱下了华丽的枢机长袍和帽子倒在地上。圣哲罗姆双目紧闭，双臂扣着一个基督受难十字架，表现出他所描述的赎罪过程中的巨大痛苦："日复一日，我流泪呻吟，当我被睡意打败时，我那几乎无法支撑的嶙峋瘦骨将撞向地面……我无助地倒在了耶稣的脚下。"暗藏在《隐士圣徒》三联画（见图84）中的危险的岩石和树根也出现在这幅画的前景。一个刻着经线的破碎球体漂在一片污水坑中，似乎强调了隐士孤寂世界的危险氛围；顶部的荆棘让人联想到对地球的传统描绘中位于球体顶端的十字架，这个伤痕累累的球体象征着一个被邪恶玷污的星球。与之相对，画面背景则是一片绿意盎然的宁静景色。

根特画中出现了圣哲罗姆的狮子，虽然大小如同一只家猫。这头野兽低垂着头，目光羞怯，似乎正在因不能保护主人远离罪恶和内心折磨而向他道歉。狮子所在区域还有另外两只动物：栖息在枯死树枝上的小猫头鹰，以及画面最左下角依稀可见缩成一团睡觉的狐狸。这只猫头鹰大概与《愚人船》(见图28)中那只象征邪恶的猫头鹰不同，和智慧女神密涅瓦/雅典娜的猫头鹰一样，圣哲罗姆的这只鸟是"智慧的老猫头鹰"，陪他走过孤独的治学之路，象征着他的渊博学识。那只小狐狸则体现了《圣经》中与哲罗姆的独居有关的段落："狐狸有洞，天空的飞鸟有窝，人子却没有枕头的地方。"(《马太福音》8：20-22)这段话在表现耶稣蒙难的殉难小册子中常被引用，圣哲罗姆在叙述自己的沙漠放逐时也引用这一段。狐狸的存在提醒着观者圣哲罗姆如基督一般的隐忍，帮助观者以圣人为媒介接近上帝。

171

博斯画中的哲罗姆俯卧在一个洞穴中，这在对这位圣徒的刻画中是独一无二的。艺术史学家温迪·拉佩尔将这个不寻常的特质与《雅歌》

图88
祷告的圣哲罗姆

约1476年或更晚
板上油彩
77cm × 59cm
根特美术馆

2：14做了比较："在磐石穴中……求你容我得见你的面貌。"《圣经》注释者围绕"所罗门之歌"中这个著名的句子大做文章，将磐石穴解释为基督的伤口，信徒可以从中寻得拯救。事实上，基督是磐石，教堂建于其上；他的伤口是磐石穴，救赎就在其中。哲罗姆本人写到，若要追随基督，人们必须模仿他的受难，承受他的痛苦。于是，博斯在画中让哲罗姆俯卧在"磐石穴"中，从字面意义上表现他"居住于基督身体之中"。椭圆形的洞穴和光滑的边缘就像哲罗姆正在沉思的伤口，即基督遭受的鞭打和矛刺而产生的鞭痕和切口。

　　博斯与哲罗姆同名，这对于博斯本人和自称为"哲罗姆派"（Hieronymites）的共同生活兄弟会（现代灵修会）来说都有特殊意义。我们不禁要推测，博斯的一幅或多幅表现哲罗姆的画作最初可能为该修会在斯海尔托亨博斯的礼堂所画，用以向博学与圣洁的美德致敬——它们正是这个虔诚好学的平信徒修会推崇的美德。然而在没有发现更多信息之前，这种看法只能是一种推测。

　　博斯表现圣徒的画作强调的宗教观念和道德信息与他表现罪行、愚行和基督受难/幼年基督场景传递的一致。一方面，这些作品通过警告来规劝观者按照基督徒的方式行动，如《七宗罪和最终四事》（见图14）和《干草车》三联画（见图49），其中人类的愚蠢与等待作恶者的最终惩罚并行。另一方面，博斯笔下的圣徒在道德上完美无缺，值得人们效仿和尊敬，正如受难场景中的基督。他们作为一种强有力的媒介，将观者与圣人代表的谦卑的美德联系在一起。博斯本人一定也对这位同名的圣哲罗姆十分崇敬，而这位圣徒反映了文艺复兴时期的人文关怀的学者一面，这正是我们在接下来的章节中讨论博斯作品的基础。

172

第六章 药师的神化

《圣安东尼》三联画

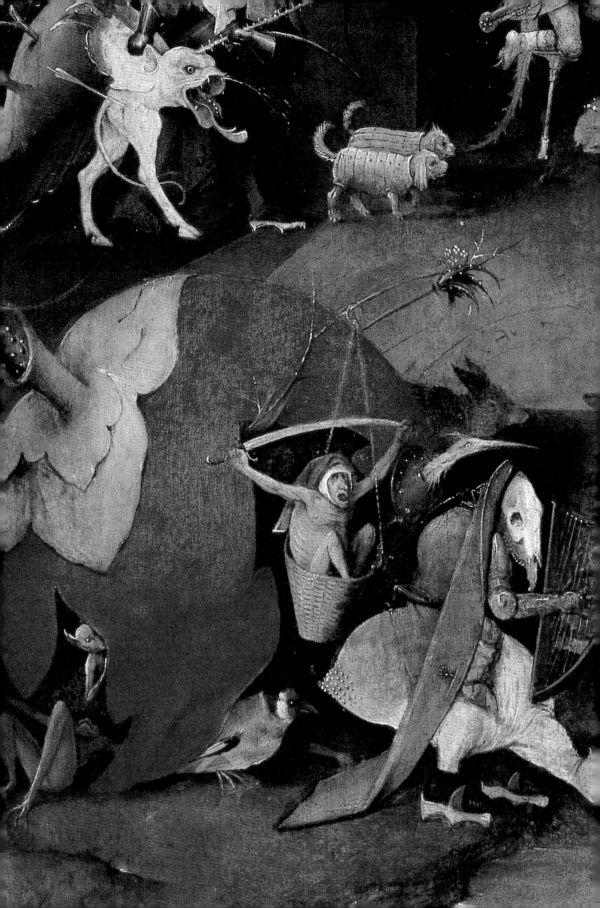

在博斯的作品中，圣安东尼占据了十分特殊的地位。除了在《隐士圣徒》三联画（见图84）和《被钉上十字架的殉道者》三联画（见图74）中出现，安东尼还是一幅非常杰出的三联画的主题（图90—92）。这件作品有博斯的署名，现藏于里斯本的国家古典艺术博物馆，创作时间推定为1495年或更晚，其杰出技艺和独特意象显示了博斯非凡的技巧和风格上的成熟。我们不知道博斯最初的赞助者是谁，但在记录中，这组三联画最早的拥有者是葡萄牙廷臣达米安·德·戈埃斯，他曾于1523—1544年间在尼德兰生活。这组作品一定曾非常有名，因为有大约20件早期复制品存世。内侧的三幅画表现的是圣安东尼的一些生平事迹，外侧的两幅单色画记录了基督在前往各各他受难地途中遭遇人们种种暴行的历程。在这组画中博斯也延续了传统做法，用隐士圣徒承受的苦难来对应基督的受苦蒙辱。圣安东尼是这种表现手法的绝佳对象，因为他比其他任何圣徒都承受了更多痛苦。根据《金色传奇》，他的名字便意味着"掌握更高的东西、蔑视这个世界之人"。

圣安东尼又被称为"埃及的圣安东尼"，可能生活于公元251—356年，是公认的"隐修之父"。博斯的三联画以简短的形式描绘了他的生平事迹。左翼板上，隐士与魔鬼争斗后陷入了昏迷，被朋友们抬回他在废弃坟墓中的住所。博斯以丰富想象力描绘的各种怪物在旁边看着这一幕，一只披着红斗篷的人形恶魔站在画面右下角裂开的冰面上。这个无臂、奄耳的怪物头上戴着一个倒置的漏斗，脚上穿着溜冰鞋，它是博斯创造的最受喜爱也最让人费解的形象之一。它的长喙上插着一张折起来的纸，上面写着难以辨认的字母。有些学者认为这些字母是"Bosco"，即西班牙语的"Bosch"，是画家的署名。然而这些字母本身及这个怪物的最终意义依然不能确定。

中央画板上，撒旦还在继续折磨圣安东尼，派出恶魔和奇形怪状的怪物包围着他，此时圣安东尼正疑惑上帝为什么还不来拯救他。当上帝（只在坟墓的暗处依稀可见）终于现身时，圣安东尼问他："你在哪里呢？为何当初你没有出现，以帮助我、减轻我痛苦呢？"基督回答道："安东尼，我早就在这里，但是我要看你如何挣扎。现在因为你没有被打败，我要使你的名传遍各地！"然而撒旦的迫害并没有停止，并延伸

图89
《圣安东尼》三联画（图90
中央板局部）

至右翼板中，司掌暴食和色欲的恶魔继续着他们的折磨。圣安东尼得知自己的受苦不是徒劳，便获得了新的力量，继续投身至与恶魔的战斗之中。圣安东尼与邪恶力量的战斗在其漫长的生命中不休不止，据说他活了105岁，最后在睡梦中死去。

圣安东尼出现在艺术作品中时，往往伴有一些与他有关的事物，比如T形十字架、铃铛、书籍、火焰和宠物猪——如圣哲罗姆的狮子一样，这只猪陪伴圣安东尼度过了放逐生涯。汉斯·冯·戈斯多夫的《战场外伤治疗法》是一本关于治疗战伤的医书，首次出版于1517年（图93），该书中圣安东尼的形象包含了上述一切要素。圣安东尼和火之间的关联与他对抗地狱的恶魔有关，火焰也出现在博斯三联画的中央画板的背景里。然而这件三联画主要表现的是常见的圣安东尼遭受折磨的场景，其观者早已通过《金色传奇》和《神父的生活》（*Vitae patrum*）熟知这些故事。这两本书都借鉴了亚他那修主教于14世纪写作的圣安东尼传记。在15世纪，人们按照基督殉难小册子的风格在这些可怖故事之上大肆添油加醋。圣安东尼对冲突和痛苦的忍耐，如基督受难一样，给观者提供了一个坚忍面对人生苦难的榜样。

对圣安东尼的崇拜在15—16世纪的欧洲有了大幅增长，部分是因为一种致命疾病的重新出现，它被称为"圣火病"（ignis sacer），又称"圣安东尼之火"。圣火病此前只有零星的记载，直到15世纪爆发了接二连三的饥荒，农民陷入贫困，这一疾病得以卷土重来。记录描述了疫情的惨烈程度，比如1418年巴黎的一次爆发在一个月内就造成了5万人死亡。法国和尼德兰是疫情最严重的地区，但这次瘟疫的范围最远蔓延到了俄国。这种病的症状极为恐怖：肢端坏疽导致患肢萎缩并最终脱落，还有幻觉、肌肉畸变、抽搐以及烈火焚身般的极度疼痛。一旦感染，病情将迅速恶化。由于圣安东尼承受了剧烈的痛苦，也因为他有火的属性，他成了圣火病患者的中间人：他可以通过让人们患病来惩罚他们，也可以通过神圣的代祷来医治他们。

我们现在知道"圣安东尼之火"其实就是麦角中毒[①]，其源头是被麦角菌侵染的谷物（最常见的是黑麦）。这就解释了这种疾病的普遍性和随机性——无论年轻人还是老人、穷人还是富人都有可能患病。这也

179

181

① "圣火"的拉丁文 "ignis sacer"也是麦角中毒的现代称谓。——编者注

图90

《圣安东尼》三联画

约 1495 年或更晚
板上油彩
中央板：131.5cm×119cm
两翼板：131.5cm×53cm
国家古典艺术博物馆，里
斯本

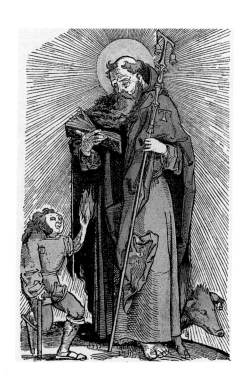

图91—92（对页）
《基督被捕》和《基督背负十字架》，《圣安东尼》三联画外部

约 1495 年或更晚
板上油彩
各 131.5cm × 53cm
国家古典艺术博物馆，里斯本

图93
圣安东尼

来自汉斯·冯·戈斯多夫《战场外伤疗法》，斯特拉斯堡，1540 年

解释了患者为何会产生幻觉：麦角菌在烘烤面包的过程中与面团一起加热，会转变成麦角酸二乙基酰胺（lysergic acid diethylamide），也就是如今被称为 LSD 的致幻剂。然而在博斯的时代，没人想到疯狂和死亡的种子就藏在日常需要的面包之中。患者缓解病痛的唯一希望就是圣安东尼的代祷，它与一些基础的内科和外科知识共同使用。

很多圣安东尼的图像都可以追溯到博斯的时代，当时恰是麦角中毒最严重的时期。这些图像中最著名的是马丁·施恩告尔的一幅生动的雕版画（图94）以及马蒂亚斯·格吕内瓦尔德（1475—1528年）的木板画《伊森海姆祭坛画》（Isenheim Altarpiece）。不过寻常百姓更容易接触到的是一些更加普通的木刻版画（图95）。这些版画往往把传奇故事里纠缠圣安东尼的恶魔换成请求圣安东尼施救的患者。画中求救者的胳膊或腿上通常会射出火焰，脱落的肢体悬在圣徒及其随行者的头顶上（见图93）。这种图像反映了当时的一种做法：患者萎缩的患肢被截掉后悬挂在圣安东尼修会的修道院入口，用来表示该修道院已被准许以这位圣徒的名义行医治病。

图94
圣安东尼受试探
马丁·施恩告尔
约 1470—1475 年
雕版画
31.2cm×23cm

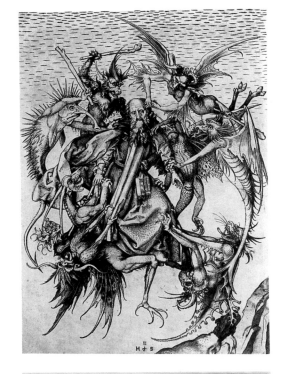

图95
圣安东尼
约 1445 年
木刻版画
37.6cm×25.6cm
国家版画收藏馆，慕尼黑

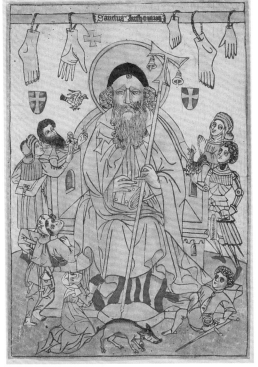

圣安东尼修会的历史和传统为博斯这件三联画的佚失语境提供了最有力的线索。近代早期，欧洲北部的医院几乎都是由教会运营的，是教会履行慈善使命的一部分。不过它们与尽快让患者出院的现代医院不同，早期医院会照料身患不治之症的病人直至死亡，有时病人会被治愈，然而在这一情况下，这些曾经的病人通常会留下来继续照料后来的病人。15世纪的圣安东尼修道院主要作为慈善收容所，收容并照料圣火病患者直至他们去世。修道院还会保存他们的断肢，以在末日审判后身体复活时把它们物归原主。这些圣安东尼修会的医院聘请著名的内科和外科医生，其中很多人都在大学接受过医学训练。一些留存下来的记录表明，这些医务人员的报酬丰厚，而且无论患者贫富都可以得到他们的医疗服务。修道院安静舒适的环境有利于疾病治疗和康复，良好的膳食进一步增益了这个健康的环境——圣安东尼修会的修士养猪，从而为病人提供了猪肉。这些猪是代表圣安东尼的神圣动物，它们的脖子上挂着标志性的铃铛，可以在城镇街道上自由游荡和向居民讨要残羹剩饭。医院有时还会卖掉这些优质喂养的猪来增加收入。

除了良好的卫生、平静的环境、健康的饮食，这里还有圣安东尼修道院雇来的药剂师制作的药物。大型蒸馏装置是制造降温药剂和手术麻醉剂必不可少的设备。在修道院药房制造的多种药水中，最神奇的莫过于传说中的"圣酒"，这种药物于每年的耶稣升天节（复活节后40天）提供。每年这个礼拜四，修道院门前会挤满痛苦的朝圣者，在这里，圣酒被分发给那些病情太重、无法用普通手段医治的病人。这一天，修道院会用在精致的圣物匣中收藏的圣安东尼的圣髑过滤圣酒，得此妙药的病人将在一个类似圣餐的仪式上饮下珍贵的几滴，同时凝视着圣安东尼的圣像诵读祈祷文，其中一种祷文如下："安东尼，尊敬的牧羊人，为历经苦难、身患恶疾、遭地狱之火焚身的人们赐福的安东尼：仁慈的神父啊，请替我们向上帝祈祷。"随着圣火病的持续扩散，欧洲各地都出现了圣安东尼修道院，都声称自己保留着制作圣酒所需的真正的圣髑。为了防止滥用，博斯在世时，教皇发布过至少三次训令管控治疗圣火的药物。这些训令规定使用假遗骨提炼药剂为非法行为，并授予圣安东尼修道院管理圣酒的独家权利。

图96

圣珊黛尔的奇迹

佚名
16世纪
板上油彩
77cm×57cm
阿拉斯美术博物馆

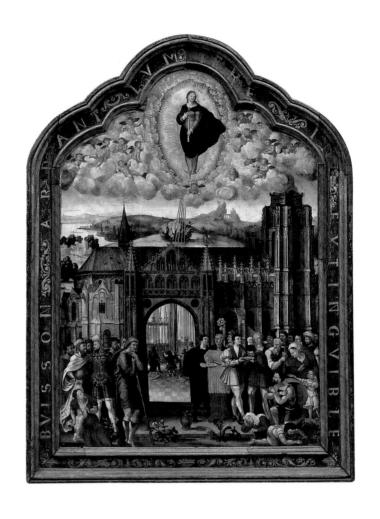

184　　　　如果将博斯这件三联画置于治病的语境中，它就变成了一种虔信式的图像，是圣火病患者在与圣安东尼产生神秘的身份认同时注视的对象。正如沃尔特·S.吉布森指出的，画作将这位圣徒表现为患者应当效仿的榜样。一幅16世纪的关于圣酒仪式的画作（图96）表现了司仪神父将一个浅盘递给一群麦角中毒患者的情形，这种浅盘也出现在博斯三联画的中央画板上，它被递给一个修女和一个畸形人（图97）。根据圣酒仪式来推测，聚集在圣徒周围的畸形人，可能并非如一些学者所想的那样在举行黑弥撒仪式或嘲弄上帝。这一场景更多让我们想到的是患者在发烧和幻觉中体验到的圣酒治疗仪式。

除了圣酒之外，圣安东尼修会的修士们还会用修道院的蒸馏仪器制

造其他治疗圣火病的药物。有些成分经常出现在药物配方中，特别是促进睡眠、具有麻痹作用和能够降温的成分。博斯的这幅有幻觉色彩的中央面板里就有很多此类物质，比如鱼，当时的医生认为它能够在"最高温"中保持低温。鱼可以对抗圣火的极热，同时又能冷却甚至冻住弥漫在博斯笔下地狱大火场景中的水。事实上，13世纪的药剂师益格鲁人约翰内斯（其著作在15世纪产生了印刷版本）就提到过用"寒冷的鱼"来治疗"热引发的"疾病。

　　治疗圣火病的药物中，另一种有效的寒性成分是只产于南欧和北非的曼德拉草（mandrake，又称mandragora）。其果实与番茄同属茄科，长在粗壮而分叉的根上。在有关曼德拉草的众多传说中，最怪异的叙述是将其连根拔起的过程，很多手抄本或印刷的草药书中都有相关插图（图98）。这些插图中的曼德拉草被拴在一条狗的身上，有时候植物上

图97
《圣安东尼》三联画（图90
中央板局部）

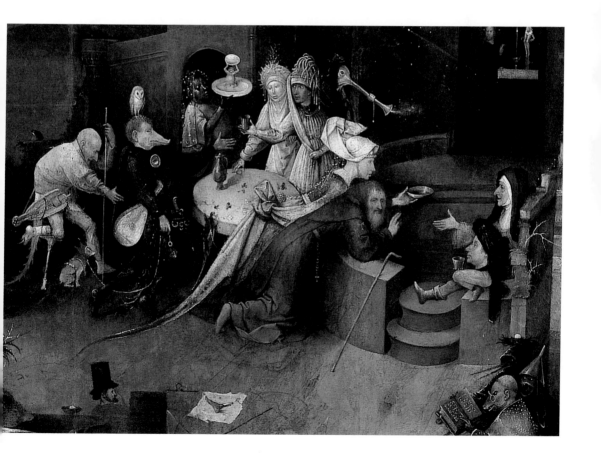

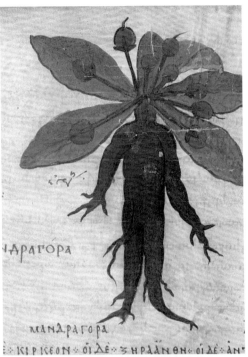

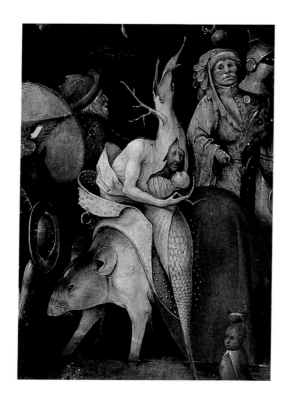

图98（对页上左）
曼德拉草

来自《图符 26》（*Icon 26*）
59r
16 世纪早期
巴伐利亚州立图书馆，
慕尼黑

图99（对页上右）
曼德拉草

来自狄奥斯科里德斯《药物
志》103v
约 950 年
皮尔庞特·摩根图书馆，
纽约

图100（对页下）
曼德拉草护身符

惠康图书馆，伦敦

图101（本页上）
《圣安东尼》三联画（图90
中央板局部）

图102（本页下）
曼德拉草

来自皮耶尔·安德烈亚·马
蒂奥利《记事录》，威尼斯，
1565 年

还有戴着叶片状羽毛的人头。当狗的主人挥剑吹号时，狗就会把曼德拉草拔出地面。这一流程是必要的，因为曼德拉草在被拔出时会发出可怕的尖叫，听到的人会发疯甚至死亡。号角声是为了盖住尖叫声，狗则是用来替主人承受发疯之厄。

除了曼德拉草，还有其他成分被用于制作治疗麦角中毒的灵药。但最早的草药书籍插图所描绘的曼德拉草根部（图99）才有着最为神奇的疗效。它分叉的形状原本就像人的双腿，经过干燥和扭成人偶状后就更像人的形状了（图100），这些东西被人们用作抵御圣火病的护身符随身佩戴。这种草根护身符也出现在一些圣安东尼的图像中，被朝圣者拿在手里举到圣徒面前，或是与萎缩的断肢一起悬挂在窗户上（见图95）。

188　　　中央画板的复合生物（图101）似乎是由树皮和鱼构成，具有如真正的曼德拉草人偶（常被塑形成哺乳母亲的样子）一样的卷须和木纹。圣火病的患者珍视曼德拉草根恢复生育能力和性能力的作用，因为麦角毒素的副作用会造成女性病人自然流产和早产，男病人则会因为坏疽而失去性器官。博斯笔下的这个奇特的树皮–鱼复合体母子坐在一只大老鼠身上，代表治疗"圣安东尼之火"的两种疗法：恢复生育能力的曼德拉草和有降温作用的鱼。

结合圣安东尼修会治病的语境来看，前景左边巨大的红色果实似乎是曼德拉草结出的果实，与番茄同科（见图89）。皮耶尔·安德烈亚·马蒂奥利1554年的《记事录》中的插图（图102）写实地描绘了曼德拉草果实，将其特征描述为"大小和颜色与一个小苹果相似，色泽红润并具有宜人的气味……状浑圆，果肉柔软"。曼德拉草的果实与其根部一样，也在实践中用于治疗"圣安东尼之火"，它的果汁包括一种促进睡眠的物质，是一种有效的麻醉剂，并被圣安东尼修会的医生视为截肢时的重要辅助手段——在当时，截肢是"治疗"患肢最常用的方法。

最早的医学权威也认可曼德拉草的催眠能力，他们的著作构成了博斯时代的医学知识的基础。罗马时期的医生阿普列尤斯·普拉托尼库斯写道："行截肢手术之前，在酒中掺入半盎司曼德拉草让患者服下，然后他会在截肢过程中睡去，且不会感到任何痛苦。"与博斯同时代的希罗尼穆斯·布伦茨维克认为曼德拉草应作为一种局部麻醉剂使用，他建议

"圣安东尼之火"的患者将衣服浸泡在曼德拉草汁液中，以"使患病部位失去知觉"。16世纪晚期，吉安巴蒂斯塔·德拉·波尔塔描述了一种吸入高度蒸馏制成的曼德拉草（有时混合了鸦片）烟雾的做法，在需要时将一块干海绵浸湿，并通过它来吸入。汉斯·冯·戈斯多夫1517年的医书里以插图形式记录了这一方法（图103），其中还有一个戴着与圣安东尼修会有关的T形十字架的刚被截肢的病人。同样，在三联画的中央画板上，跪着的圣安东尼旁边有一块方形的白布，上面放着一只断足，博斯用它用来暗指截肢的过程（见图97）。

尽管曼德拉草能有效缓解麦角中毒的身体症状，但它实际也会加重患者的精神痛苦，因为它所含的化学物质有致幻作用。德拉·波尔塔发现了这种效果，称曼德拉草能够带来飞翔的感觉，博斯这三幅翼板内侧画的天空中也表现了大量空中生物。在左翼板上方，圣安东尼本人就跨坐在一些奇形怪状的、在空中飞翔的爬行动物的身上。麦角中毒也会产生出飞翔的幻觉。事实上，首次从麦角菌中合成LSD的化学家阿尔伯特·霍夫曼，在他1943年第一份关于"LSD之旅"的报告中描述了一种"飘浮在自己身体之外"的感觉。

189

图103
截肢

选自汉斯·冯·戈斯多夫
《战场外伤治疗法》，斯特拉
斯堡，1517年

因此，不幸的圣火病患者要遭受双重幻觉的折磨：第一重来自患者体内的麦角菌，它们在吃下的面包中变成了某种形式的LSD；第二重幻觉来自曼德拉草本身的麻醉成分中毒。因此，博斯笔下的形象的怪诞性质不仅反映了这位圣徒遭受的折磨，也反映了圣徒追随者的幻觉，这种幻觉由疾病引发，又在服用缓解病痛的药物后加剧。博斯在画中包含了身患令人憎恶的圣火病的社会弃儿，身边围绕着他们依赖的药物——曼德拉草的果实和根部、鱼和冷水，当然还有苦修的圣安东尼本人。这一切似乎都是经由患者的眼睛所看到的发烧引起的幻觉。

博斯又更进一步，在画中描绘了一些化学实验设备，圣安东尼修会的药剂师用它们将各种原料精炼和浓缩成治疗圣火病的药物。博斯比大部分人更有理由熟悉这些制药设备，因为记录表明他妻子的家族中至少有一名成员是药剂贸易的参与者。药剂师将实用的蒸馏方式用于制造药店出售的药物、煎制草药所需的配制剂、画家使用的颜料和各种化妆品。然而家庭关系并非博斯获得化学蒸馏知识的唯一渠道。早期的化学实践在印刷出版的书籍中已有大量解释和插图说明。一个很好的例子是布伦茨维克的《蒸馏之书》，在博斯的时代，这本实用手册得到了多次翻译和再版。布伦茨维克这本流行的插图书籍的内容面向新兴的读者群，声称将展示如何在不占用"正在烤面包的烤炉"的情况下制造药物。这本书在本质上虽然是制药书，却意在供普通人使用，说明当时蒸馏法在各个财富和教育层次的人群中都得到了广泛接受。《蒸馏之书》

和其他类似书籍无疑表明，化学与制药在博斯的时代是密不可分的，那些利用该书在厨房里制造治病良药的人们其实并不是在实践一种被禁止的深奥秘术。

我们已经看到，博斯的《结石手术》（见图20）批评了假炼金术士，然而早期化学的规范尝试大多被尊崇为一项有用的追求。《圣安东尼》三联画上布满了各式各样的烧瓶和熔炉，任何熟悉当时流行的印刷手册之人，或是医疗或制药行业参与者都能认出这些设备。其中，一个金属的蛋状物（图104）处于三联画中央画板的中景右侧，与蒸馏书插图上的某种熔炉相似（图105）。按照当时的逻辑，如同母鸡的蛋在温度作用下会变成小鸡一样，椭圆形的蛋状熔炉也能影响到发生于其内部的转化

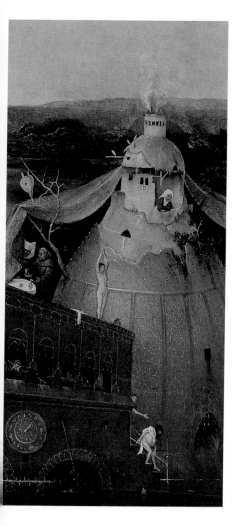

图104

《圣安东尼》三联画（图90
中央板局部）

图105

熔炉

来自哈雷手稿收藏 2407 号
106v
15 世纪
大英图书馆，伦敦

过程。博斯画的是当时常见的熔炉的典型结构，其底部有一个用来加燃料的开口，火焰和蒸气则从顶部的烟囱喷出。画中椭圆的熔炉形房屋前面有一座四方的建筑，其屋顶上站着一个正准备跳下的浴者；另一个浴者正沿着楼梯走向楼下冰冷黑暗的浴池。这让我们想起冷水浴是当时治疗发热疾病的基本方法，作为圣火病治疗过程的一部分，圣安东尼修会的医生一定也曾建议病人进行冷水浴。

　　一些更熟悉的蒸馏设备出现在右翼板的背景上部（图106）。筒形基座上的塔的形状像一种装原料的长颈烧杯，筒形基座底部有开口，用来添加燃料以提供热源。事实上，这种一个圆底烧瓶和一个管形底座的组合大概是每个化学实验室里都能看到的最常见的蒸馏装置（图107），因为它是在热源上方加热物质的最简单的方式。一座水中的桥将这座建筑与其后方的一个金字塔形建筑连在一起，这个金字塔形建筑也很像一种熔炉（图108），上面有一个蒸馏器用来分离逸出的蒸气。火焰从熔炉的圆顶上冒出，与真正实验室中的情形非常相似。化学家把各个蒸馏器用外层有冷却水流过的管道连接起来，从而辅助管道另一端的接收器中的凝结过程。博斯笔下两个连接在一起的蒸馏器似乎也同样用于冷却，连接两座建筑的桥在倾斜着延伸至远处的金字塔形建筑时消失在水中。如果当成一组来看，这几座建筑与典型的熔炉组合（图109）十分相似，其作用是通过蒸汽加热使物质气化，再通过水来冷却它们。

　　博斯把炉子和瓶子变成建筑物，因此一些作者在其中看到了富有异域色彩的东方建筑、灯塔和烽火台。然而进行蒸馏的人们本身也会使用这种修辞，他们把熔炉称为"房子"（domus），各种材料在转化成具有治疗作用的物质时"居住"其中。右翼板上部、两个熔炉状建筑的前面，一个小人一半身子浸没在混浊的水中，挥着一把剑对抗一条口吐火

图106（对页）
《圣安东尼》三联画（图90右翼板局部）

194

图107
烧瓶和加热炉
来自哈雷手稿收藏 2407 号 f108v
15 世纪，大英图书馆，伦敦

图108
熔炉
来自手稿收藏 0.8.1 号 f1r
15 世纪
三一学院图书馆，剑桥

图109
两台蒸馏器连接装置
来自手稿收藏 719 号 f256
16 世纪
惠康图书馆，伦敦

焰的绿龙（见图 106）。这一场景让观者想到一个最著名、最经常在插图中出现的化学隐喻。在炼金术符号化的视觉语言中，绿龙可以代表多种东西，但是通常都与斗争和危险有关。《初生的曙光》是一部 15 世纪初的手抄本，其中的一幅插图表现了炼金术语境中与龙搏斗的场景（图 110），两个人物是太阳和月亮（代表相反的元素）的象征，他们正拼尽全力对抗敌人。此处的龙代表的是他们必须战胜的危险和困难，对于博斯笔下的小勇士来说也是如此。一则与博斯的图像相匹配的古老寓言讲述了一座"化学城堡"中有一条龙守护着生命的秘密。若要进入城堡，成功的化学家不仅需懂得所有实际操作的程序和材料，还需心灵纯洁、忠诚、睿智、虔诚。博斯笔下这座由凶猛绿龙守护的城市象征着炼金术士为了实现目标必须克服的精神上的障碍，这与圣安东尼本人战胜逆境的经历十分相似。在圣安东尼的治疗之力的背景中看，博斯画中的这场与龙之间的小型战斗场景代表了进行蒸馏的人们为征服材料所做的斗争，正如圣安东尼战胜他的恶魔，圣火病患者必须战胜疾病。

画中对一位以忧郁隐士形象出现的化学家守着他忠实的烧瓶和熔炉的描绘（图 111）与蒸馏装置之间的圣安东尼形成对应。与之相似，普拉多博物馆的一幅小尺寸的《圣安东尼》（图 112）上，苦恼的圣人蜷缩

在池塘边一棵树的中空树干里，顽皮的魔鬼在他周围大肆破坏。这幅作品有时被认为是博斯所作，这种认定也并非毫无根据。尽管相比于博斯的其他作品，这幅画的构成更加生硬，但其创作年代推定为1462年或更晚①，也就是博斯创作生涯的早期，也可能是由家族画室创作的。画中198的小型便携熔炉清楚地体现出圣安东尼与制药工艺之间的联系，其形状与当时家庭蒸馏使用的熔炉相似（图113），令人生厌的魔鬼住在其中，用锤子威胁着圣徒的宠物猪。在这幅画以及大型三联画中，蒸馏装置如铃铛、火焰、书籍和手杖一样，成为这位圣徒的个人特征之一，反映出15世纪末的圣安东尼图像与制药行业之间不可分割的关系。圣安东尼在治疗圣火病过程中作为代祷者和移情者的被动角色得到了扩展，成为包括药剂师和治疗者在内的主动角色。

最后我们可以看到，在描绘圣安东尼被魔鬼折磨的著名传说场景

① 根据博物馆官网信息，此作品年代为1510—1515年。——编者注

图111
作为隐士的化学家
来自哈雷手稿收藏 2407 号
f34v
15 世纪
大英图书馆，伦敦

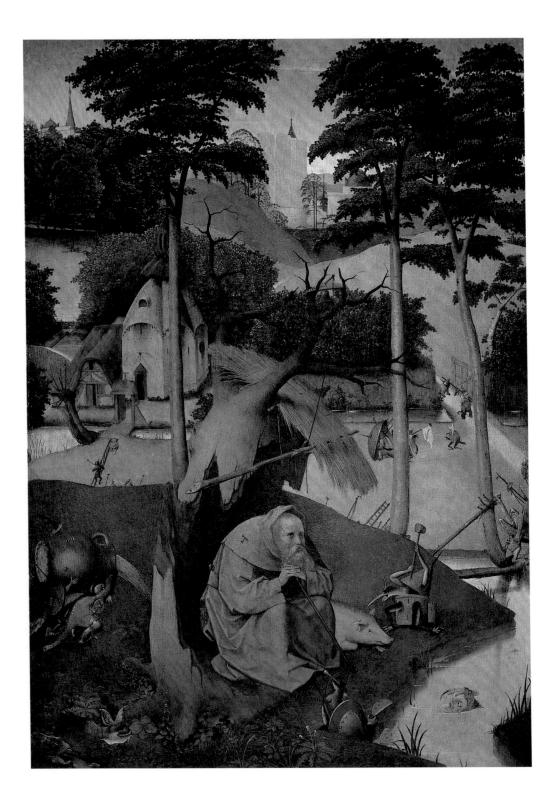

时，博斯的信息指向了单一的观者群体：那些希望通过圣徒的代祷，以及手术和药物的治疗力量从他们自己的恶魔（即圣火病恶魔）中解脱出来的人。因此在圣安东尼修道院和圣酒的神秘学-医疗仪式的基督教语境之中，我们还必须增加药剂师这一实践行业，他们在蒸馏制作"圣安东尼之火"的治疗药物时，一定会发现自己的行业被神化了。

图112（对页）
圣安东尼
博斯及/或其画室

约 1462 年或更晚
板上油彩
70cm×51cm
普拉多博物馆，马德里

图113
家庭蒸馏

来自奥托·布朗菲斯《草本写生图谱》，斯特拉斯堡，1539年

第七章 神的熔炼

化学的神之显圣

在对《圣安东尼》三联画的讨论中，我们已经看到药剂师和医生（比如受雇于圣安东尼修会医院的那些）使用蒸馏方法将有机的和动物的物质中有治疗作用的成分浓缩成药物，他们对这种科学手段的应用反映在了博斯的作品中。博斯对化学性质的图像与隐喻的运用也能够帮助我们理解现藏于普拉多博物馆的《三王来拜》三联画（图115—116）。这件作品一直处于艺术史学界争论的中心，研究者运用各种方法来分析这件难解的作品。而使用炼金术的操作流程和寓言性质来分析这件作品不仅会扩展它的意义，还会指向博斯时代的科学与宗教之间的接合点。

今天，"炼金术"这个词让人们脑中浮现出这样的情景：巫师或离经叛道的修士对着热气腾腾的坩埚喃喃念咒，徒劳地想把铅变成金子。然而在博斯的时代，很多虔诚的学者认为炼金术／化学是一种在上帝的典范的指引下的精神探求，它将基督教道德戒律与知识训练和具体实验结合在一起。从最高层次来说，炼金术士是虔诚专注的教徒和学者，他们将炼金实践视为一种自救与救世的手段。在配有插图的化学文献中，他们被表现为剃发、穿着连帽修士服并在火热的熔炉前挥汗如雨的形象（图117）。直到17世纪末，作为炼金术基础的亚里士多德四元素说才被推翻。当炼金术的实践和理论分离时，作为古代哲学基础的想象中的隐喻成了怪力乱神的奇想，与现代经验性的科学思想再不相干。

在博斯的时代，炼金术既是一种实践性的消遣，又是一种深奥的哲学，这两个范畴在博斯笔下都有体现。即使是不识字的民众也通过中世纪传说熟知基本的化学过程；然而科学史学家注意到，14世纪开始，外行人对炼金术的兴趣显著增加。同时大量针对忽视其崇高原则滥用炼金术之人的严厉惩罚产生（见第二章）。15世纪，印刷术的发明加快了传播速度，使化学原理和流程以拉丁语和本国语的形式为人们广泛获取。

在15世纪和16世纪，如医学一样，化学原理对于其他科学和技术性学科也至关重要。冶金学家运用化学规则来精炼金属和为金属镀层，早期化学实验的副产品产生了最初的化肥、杀虫剂和防腐剂。这一切都起到推动农业发展、促进贸易和广泛提高生活质量的作用。

图114
三王来拜（图115中央板局部）

图115—116
《三王来拜》三联画

约 1500 年
板上油彩
中央板：138cm×72cm
两翼板：138cm×33cm
普拉多博物馆，马德里

对页：《三王来拜》三联画
外部

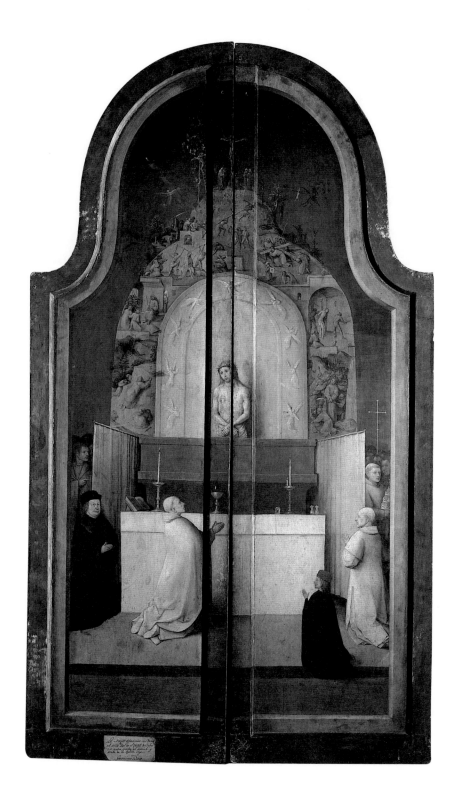

图117
化学家修士
选自手稿收藏 524 号 f2
约 1543 年
惠康图书馆，伦敦

205

对于化学的虔诚实践受到了教会的许可，教会将其合法化并给予赞助。主教、枢机和教皇纷纷资助化学实验，其中包括教皇若望二十二世，他被认为是一本炼金术著作《嬗变的艺术》（*Ars transmutatoria*）的作者。各国国王和显贵也纷纷接受炼金术，其中包括卡斯蒂利亚国王阿方索四世①，苏格兰国王罗伯特·布鲁斯，英格兰国王爱德华三世和亨利六世，法国国王约翰二世、腓力六世、查理六世和查理七世等。据说学识渊博的查理六世也如若望二十二世一样，亲自写过一本炼金术著作——《法国国王查理六世御笔亲书集》（*Oeuvre royale de Charles VI, roi de France*）。不可否认，国王对炼金术的支持部分是为了找出制造黄金的办法，以为战争提供资金和巩固权力。与博斯生活的时代和地点更接近的是勃艮第公爵"好人腓力"，他是扬·凡·艾克的赞助者且支持炼金术，他的敌人还曾指控他在炼金术士的协助下制造假币。更重要的是哈布斯堡王朝的统治者们，他们是记录在案的博斯作品的赞助者和收藏者，也是有名的炼金术支持者。显然，经济动机决定了统治者和政府对化学实验的政策。世俗统治者通过要求实践者持有许可证和惩罚未经批准的实践者的方式，试图对炼金术的实践加以限制和控制。

不论实际目标是什么，炼金术的基础是"嬗变"（transmutation）这一概念，即元素水平上的物质变化。从贱到贵、从生病到痊愈的变化通过平衡四大元素并将它们完善为第五种元素来达成，与这种第五元素

① 怀疑有误，可能是阿方索六世（莱昂国王和卡斯蒂利亚国王），阿方索四世是莱昂国王和阿斯图里亚斯国王。——编者注

的接触能够治愈身体或纯化金属。化学家在操作中模仿了基督教的生命循环，以寓言性的方式让各种成分结合，再让它们复制，最后摧毁它们，使它们能够被净化并"复活"。炼金的过程伴随着不断的祈祷、适当的宗教音乐和自我牺牲（往往被比喻为基督的受难）。如果得蒙上帝恩赐获得成功，就意味着人类回归了堕落前完美平衡的原初状态，尘世天堂终于被创造出来。

大部分关于炼金术的文本都创作于15世纪之前，有的可以追溯到希腊化时期，它们呈现出尚未得到艺术史学家广泛研究的丰富视觉传统。化学书籍作者包括一些大名鼎鼎的人物，比如大阿尔伯特、托马斯·阿奎那、罗杰·培根以及更晚的艾萨克·牛顿，在随后的几个世纪中，他们的著作被广泛地复制和印刷。留存至今的数百部炼金术书籍和手抄本说明这类知识在博斯时代传播十分广泛，当时一些化学文献被汇集和编辑并印刷成书。到15世纪，图像化的象征手法成为炼金术的组成部分已有一千多年的历史。化学书籍往往包含一些代表隐藏在秘密的视觉语言之下的配方和工艺的场景和人物。这些书籍的图像质量良莠不齐，从线条稚嫩的草图到大师级的版画和手抄本饰图应有尽有。诸如"绿龙"（见图110）之类的老套图像频繁出现，不论它们是否与著作主题有关。这些图像因为重复太多而泛化，其源头反而湮没无闻。另一方面，炼金术文本能够激发出具有惊人独创性的视觉阐释。这些图像表现了幻想与现实的混合，融合了怪异的寓言性图像与装置的明晰简图，意味着艺术家在结合传统符号与个人想象方面具有充分的自由。

学者们已经注意到博斯画中一些明显与炼金术有关的元素，比如蛋与复合生物（第八章对此有更详细的讨论）。一些艺术史学家，如玛德莱娜·伯格曼、雅克·沙耶和雅克·孔布，将这些与炼金术有关的阐释作为博斯信奉异教或在他的作品中表现"邪恶"的证据。然而科学史学家雅克·凡·伦内普正确地看到炼金术是一种合法的科学，认为博斯其实是一名化学实践者。本章讨论的炼金术层面更进一步，除了认识到科学背后的符号与宗教隐喻，还通过博斯作品中很多明显的常见实验设备来指出早期化学的实践性本质。在炼金术对博斯的影响这方面，我指的并不是特定的文本或作者对他的图像产生了影响，而是一些宗教和科学

共有的统摄性概念和普遍性隐喻，它们是一切化学文本与过程的基础。博斯没有纯粹地模仿化学图式，他对炼金术意象的选择性使用一定是来自对这门重要科学的精神目标和实践流程的深刻理解。

　　普拉多博物馆的《三王来拜》三联画（又被称为《普拉多主显节》，见图115—116）上有博斯的署名，但尚未以树轮年代学定年。这件作品被描述为"希罗尼穆斯·博斯所画的三王来拜题材的作品，左右两翼板能合拢"，据说它在1567年被阿尔瓦公爵征收并带到了西班牙，并最终成为腓力二世收藏的一部分，也是博斯作品最早研究者之一的何塞·德·西根萨修士最为推崇的画作之一。

　　博斯很多作品的源头和图像志清楚反映了当时的视觉传统和道德关怀，与之不同，这件三联画独特而令人费解。当它打开时，人们可看到男女供养人在两翼板占据了传统的位置。这两名供养人通常被认为是彼得·布隆克霍斯特和艾格尼丝·博舒伊森，在画中与同名的圣徒一起出现。但他们身边的纹章似乎不属于其中任何一人的家族，且目前也未能找到与之匹配的家族。博斯的其他作品都没有如此突出地表现纹章，而且画中的家族徽章可能是后来被加上去的，以作为另一名所有者的标志。将供养人的身份推定为布隆克霍斯特和博舒伊森家族的成员是合理的，因为这两个家族几代以来都是圣母兄弟会的忠实成员。如博斯本人一样，他们属于斯海尔托亨博斯的社会上层，与圣母兄弟会之间的漫长渊源不仅证明了他们对教会基本教义的绝对虔诚，而且进一步支持了对普拉多博物馆这件三联画的一直以来的阐释。

　　在中央画板内部画面中，坐在圣母膝头的圣婴位于一座残破的马棚外，三位衣着华丽的国王为圣婴呈上礼物（见图114）。这幅画中有一些与弥撒类似的意象，而且如博斯的其他作品一样，将圣婴与基督受难关联起来。第一位国王是年老的梅尔基奥，他把他的礼物——一个金属小雕塑放在圣母玛利亚脚边的地上（图118）。这个雕塑体现了《旧约》中以撒献祭的主题，被认为是基督受难的预示；印刷版的《人类救赎之镜》（图119）就用两幅并排的插图表明亚伯拉罕用其爱子献祭与基督牺牲自己之间的关联。画中这个小雕塑被恰当地放在圣婴的下面，圣婴规规矩矩地坐在母亲膝头，正如圣体（即基督的身体）在弥撒时端坐在教

图118

《三王来拜》三联画（图
115中央板局部）

图119

基督背负十字架和以撒献祭

来自《人类救赎之镜》
约 1470 年

堂的祭坛之上。中间的国王巴尔萨泽的举动进一步证实了这种阐释，他正恭敬地献上他的礼物。巴尔萨泽的礼物装在一个金盘子里，上面半盖着一块折叠整齐的餐巾，这与神父提供圣餐的方式如出一辙。

在基督教的教义中，三王来拜的主题与弥撒的关系本就十分密切，在这一过程中，面包和酒将在接受圣餐的圣礼中会神奇地转化为真正的基督的血肉。正如基督在三位国王面前现身一样，在虔诚的信徒每一次分享圣餐时，他也会继续在他们面前出现。

这种关联清楚地体现在三联画的外部画面，灰色和棕色等泥土色调描绘了圣格列高利弥撒的情形（见图116）。根据传说，格列高利在罗马圣十字教堂举行弥撒庆典的时候，一名助手表达了对圣餐仪式的真实性的怀疑。于是基督立刻以"忧患之子"的形象在众人面前现身，他的血流进了正摆在他身前的祭坛上的圣餐杯中。圣餐变体（transubstantiation）的奇迹就这样在信徒面前行使。

210 15世纪，教廷向在圣格列高利弥撒图像前祷告的人们颁发赎罪券，这一题材因此在欧洲北部的艺术中流行起来，作品风格通常与伊斯拉埃尔·凡·梅肯内姆（约1440/1445—1503年）创作于约1490—1495年的一幅版画（见图120）相似。画中神职人员围在祭坛旁，基督在上方显露出上半身，身后的祭坛画描绘了他受难的种种场景。基督后面的墙上有各种与受难有关的器具，包括鞭刑柱、鞭子、海绵、长矛和荆冠。相比之下，博斯的诠释明显是非传统的。三联画的两翼外侧表现了同时出现于一个神圣空间的精神与身体、过去与现在的多层次的体验，博斯试图使这些内容彼此融合又相互区分。祭坛后方的画面进一步强调了这种奇迹性的表达，不仅表现了这位流血的忧患之子和折磨他的各种刑具，

211 而且画出了所有基督受难的场景。祭坛周围的充满活力和动态的朦胧人形构成了连续的叙事，仿佛一部可怕的黑色电影，最上方基督被钉上十字架的场景即为影片的高潮。只有跪在祭坛两侧的两个男供养人被施以皮肤的色调，他们是博斯或其他人后来添加上去的。

普拉多博物馆《三王来拜》的中央画板对阐释者来说是一个严峻的挑战。大部分图像志解读的焦点是不同寻常地出现于场景中的六个带有威胁感的人物，他们站在残破的马棚里旁观着三王的朝拜（见图126）。

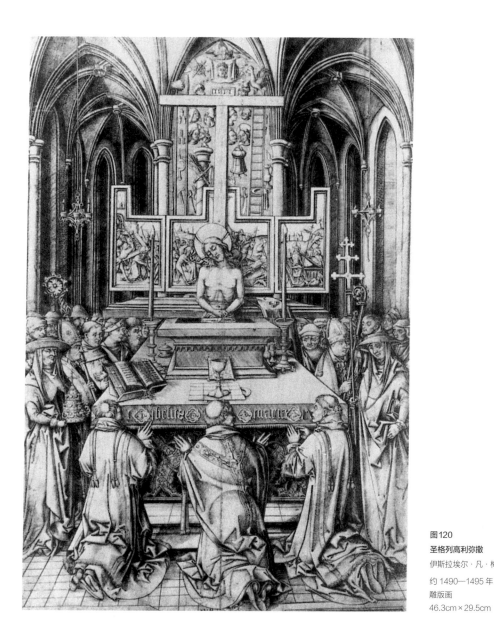

图120
圣格列高利弥撒
伊斯拉埃尔·凡·梅肯内姆
约 1490—1495 年
雕版画
46.3cm×29.5cm

其中最显眼的那个人腿上长了一处脓疮。伤口没有按平常的方式用布料包扎，而是被封在透明的、有金边的绷带里。艺术史学家洛特·布兰德·菲利普认为这个人物是犹太教的弥赛亚（Messiah），根据希伯来传说，他会以戴着金枷锁的麻风病人的形象现身。因此，他和他的仆从代表的是圣婴所诞生的这个世界的邪恶。菲利普将这个人物与一些希伯来文献资料关联在一起，认为博斯是通过一名皈依基督教并加入圣母兄弟会的犹太人接触到这些文献的。然而，明显地使用未以印刷品形式广泛传播的犹太教文献，势必会限制观者对博斯作品所传达的信息的理解。此外，在15世纪的欧洲北部，抓捕异教徒达到了狂热的程度，宗教裁判所也开始在西班牙建立。如此明显地使用秘传的非基督教文献，将会面临被视为异端的危险，何况博斯所在的圣母兄弟会是非常保守的。当时欧洲各地的基督教团体确实都在吸引犹太成员，希望在基督再临之前让他们皈依基督教，以响应福音书作者圣约翰的联合教众的号召。事实上，圣母兄弟会的成员名单上也确实有几个皈依基督教的犹太人。然而他们并不是因为拥有非基督教的学识而受到重视，更多是因为他们能够证明基督教在对异端的战争中处于优势地位。

艺术史学家恩斯特·贡布里希反对菲利普的观点，提出了另一种可能性。他将棚屋中这个有异域色彩的人物指认为希律王，在神秘剧中，希律王这个角色是他所惧怕的弥赛亚的诞生的见证者。这种解读将破败的马棚视为古律法（the Old Law）或犹太教堂的象征，挤在阴影中的几个人则被认为是希律王的探子。贡布里希和菲利普的理论都提到了在博斯时代流传的文本和传统，但这两种理论对于在三联画外部中明确呈现的圣餐仪式的类比都没有进一步的解释。此外还有一种解读将马棚中的人物与圣餐变体的奇迹结合起来，这一解读基于炼金术理念，它为博斯提供了一些通过模仿圣餐礼的物质嬗变来获得救赎的文本和图像。

炼金术角度的解读可以解释普拉多博物馆《三王来拜》的很多反常之处。圣婴身后马棚里的六个堕落的旁观者、三位国王的古怪礼物的形貌，还有背景中奇特的城市景观——它们的形式和意义都可认为是来自与炼金术有关的寓言和插图的丰富传统。我们可以从背景上部的风景开始，它暗示着炼金术的实践领域。任何熟悉化学实验室的人都能认出

212

图121

《三王来拜》三联画（图

115中央板局部）

图122
阶梯状熔炉
来自《手册与训练》f154v
约 1612 年
惠康图书馆，伦敦

这些物体（图121）。比如那座半埋在地里的圆形塔楼，它的顶部是一个球形灯塔，具有细长的塔颈和圆润的形状。这座建筑如同一个放在熔炉上的常见的烧瓶（见图107），这类图像同样出现在《圣安东尼》三联画中（见图106），而且《三王来拜》中两座熔炉状的建筑物也通过一座横跨水面的桥连在一起。两座相连的塔暗指通过一根外层有冷水流通的输送管连接两座蒸馏器的常见方式，这是一种有助于凝结的设计（见图109）。那座多层塔楼位于桥的另一端，其形状像一种来自东方的阶梯状熔炉，不过这种炉子直到17世纪才出现在实验手册之中（图122）。如《圣安东尼》三联画一样，通过把蒸馏装置伪装成建筑物，博斯用图像表达了一个常见的化学隐喻：熔炉和烧瓶是"房子"，各种材料在嬗变的过程中"居住"其中（参见第六章）。因此画面中呈现出的伯利恒具有与众不同的异域色彩。

　　《三王来拜》在整体上反映了一种常见的化学性的类比，即将基督的诞生与转化剂的产生进行比较，其中的转化剂指的是贤者之石，也被称为"石头"（lapis）或"万有灵药"（elixir）。最早将二者联系在一起的大概是彼得鲁斯·博努斯，他写于14世纪的《昂贵的新珍宝》（*Pretiosa margarita novella*）于1503年首次出版，其中将道成肉身视为最终的嬗变：

"上帝必要成为人的样子，这便发生在耶稣基督和无玷受孕的圣母的身上。"15世纪的《圣三位一体之书》（*Buch der heiligen Dreifaltigkeit*）是为纽伦堡伯爵和勃兰登堡藩侯腓特烈一世所作，书中包含大量炼金过程与基督教概念（包括三位一体、无玷受孕、基督受难）之间的类比。这样的类比也出现在流行的《哲人的玫瑰园》（*Rosarium philosophorum*）中，它将这种石头视作从坟墓走出的复活的基督（图123）。

化学传统还进一步将三王发现基督等同于贤者之石的诞生。出版于1678年的汇编文集《炼金术博物馆》（*Museum hermeticum*）收录了一些早期的炼金术文本，其中有一章专门讲贤者之石（lapis），将它形容为"黄金的矿石，最纯洁的灵魂……世界的奇迹，神圣美德的结果"。接下来，贤者之石／基督之间的类比还在继续：

> 全能的上帝使他［贤者之石］通过一个最醒目的预示而广为人知，在这个半球的地平线上，他的诞生在整个东方宣扬。智慧的三王在纪元之初看到它，并感到惊奇，他们立刻明白最尊贵的王已经降生于世。当你们看到他的星辰时向着其诞生处追寻，在那里你们会看到这个美好的婴孩。别除你们的污秽，尊崇这个高贵的孩子，

图123
作为贤者之石的基督

来自《哲人的玫瑰园》，美因河畔法兰克福，1550 年

> 打开你们的宝库,以黄金为献礼:在死后他会给你们肉身和血,那
> 是世间三个国家中最崇高的药剂。

216　　基督往往被等同于万有灵药的力量,它们都能拯救并完善生命。博
斯作品中的化学隐喻强化了一个常见于文献之中的基督教与炼金术之间
的类比:圣餐变体与嬗变之间的关联。在这两个过程中,经过上帝的干
预,普通的物质奇迹般地转化为更高级的物质。模仿基督教圣餐礼的炼
金术弥撒仪式确实存在,与博斯同时代的梅尔基奥·希比尼西斯就绘制
过一幅表现这种弥撒的画,画中的实践者装扮如一名神父,身穿礼拜仪
式的服装(图124)。他的身后出现了圣母子的图像,表现出基督道成肉
身和贤者之石出现之间的寓言性关联。通过念诵能带来变化的祝圣词,
这名神父得以像炼金术士那样拯救他的基本物质——圣餐礼上的面包和
酒——脱离其原初的不完美状态。显然,这种类比是普遍看法的一部
分,因为根据历史记载,1436年百年战争期间,英格兰的亨利六世曾要
求炼金术士为对法战役提供资金。国王多次向牧师、学者和医生颁布法
217　令,要求他们为充实国库贡献自己的才能,并承诺给予响应号召者以皇

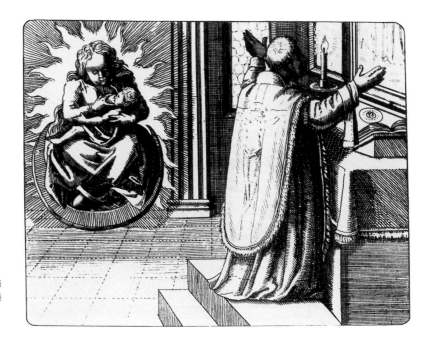

图124
作为牧师的炼金术师

来自梅尔基奥·希比尼西斯
《符号》,后被米夏埃尔·迈
尔《圣坛光晕之象征》转
引,法兰克福,1617年

家特权。他对牧师提出了特别的要求，说他们既然每天都在把面包和酒变成基督的血肉，想必也能轻松地把贱金属变成［他使用的是"嬗变"（transubstantiare）一词］珍贵的黄金。

基督的诞生与万有灵药的诞生之间的关联并不是博斯三联画中唯一的炼金术指向。炼金术的寓言还暗示了挤在马棚中六个样子讨厌的人的身份（见图126）。文艺复兴时代的科学传统认为行星和金属都有等级体系，除了太阳及其对应的金属（黄金），其他都是不完美的。六种被污染的金属——铅（土星）、铁（火星）、锡（木星）、铜（金星）、汞（水星）和银（月亮）——都拥有被转变、净化、治愈成为黄金这一完美金属的能力。在炼金术的语境中，这六个潜藏在破败马棚中的堕落之人代表六种不洁净的金属，正在等待通过道成肉身的上帝的恩典完成转化。这个过程对应着审判日的灵魂净化，以及基督教中对基督牺牲以拯救堕落世界的信仰。

化学书籍的插图中，黄金被表现为基督本人，也被表现为世俗的"金属之王"。一幅彼得鲁斯·博努斯的《昂贵的新珍宝》中的图像（图125）表现了六个人（代表六种贱金属）向他们的"国王"（黄金）致

218

图125
炼金术之王和六种贱金属

来自彼得鲁斯·博努斯《昂贵的新珍宝》，威尼斯，1546 年

图126
《三王来拜》三联画（图115
中央板局部）

敬，他们渴望达到后者的完美境界。博斯作品中的破败的马棚是三王来拜题材的传统场景，在画中它强调了里面六个人的堕落的本质，这六个人的在面相学层面都带着邪恶和罪恶的痕迹。他们身体的堕落对应着《昂贵的新珍宝》中崇拜国王的贱金属。马棚中站在最前面的人明显是最古怪、最该受到谴责的（图126），所以他代表的是所有金属中最低贱的铅，铅在占星学和体液理论中与土星、土和抑郁质相关。土星及其对应的金属铅又进一步与两种病症联系起来：一个是跛足，即《行星之子》插图中土星的疾病（见图43）；另一个是麻风病。博斯画中的这个人物证实了这一联系，他的小腿上有一处溃烂的麻风疮，像圣物一样被包裹在奇怪的有金边的透明绷带之中。博斯的这幅古怪的图像反映出炼金术士赞美与铅有关的肮脏的麻风病，认为其中含有黄金的种子和变纯粹的力量。事实上，炼金术的实践者期待并宣扬麻风病症的"黑化"（nigredo）现象，即各种成分在土星的主导下变黑，他们将这种变化视为嬗变发生的标志。在这六人身后，食槽深处有一处几乎不可见的火光闪烁，说明那里是化学和精神的转变和净化发生的地方。

博斯画中优雅的非洲国王表明了黑化阶段的重要性，在炼金术文献中，这一过程是摩尔人或黑人带来的。此人拿着一个极不寻常的物体——一个球体，上面有一只金鸟，鸟喙里衔着一个小小的红球（图127）。这个奇怪的物体在对三王礼物的传统描绘中十分独特，不过它也确实曾出现在炼金术文本中，也出现于近期被归于博斯或其画室的纽约大都会艺术博物馆的《三王来拜》（见图71）中。此外，另有两只衔着红球的鸟出现于普拉多博物馆《三王来拜》中圣母面前地上的黄金头盔上（图128）。这位国王的奇怪礼物在传统的基督教图像中没有对应，但是我们可以从化学的符号体系中找出相应的解释。15世纪的手抄本《初生的曙光》将炼金术拟成一个女性形象，她一手拿着一杆秤，另一只手上，一只鸟栖息在圆球之上，鸟喙也衔着一块红色的圆形石头（图129）。萨洛蒙·特里斯莫辛写于16世纪早期的《太阳的光辉》（*Splendor solis*）中也有一个相似的图像（图130）。图中出现的拟人化形象不是女性，而是炼金的国王，他手里拿着一个圆球，书中将其描述成"一个金苹果，上面栖着一只有炽烈之性……金翅膀的白鸽"。太阳在他上方放

221

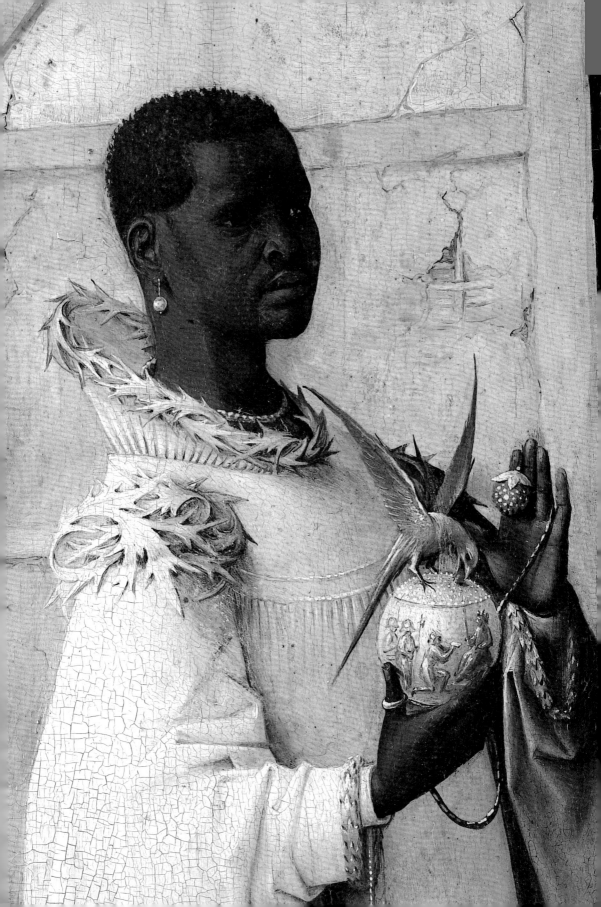

图127（对页）
《三王来拜》三联画（图115
中央板局部）

图128
《三王来拜》三联画（图115
中央板局部）

着光芒，一颗明亮的星星，即"在国王头顶升起的晨星"，将这位王室
人物与指引三王找到圣婴的那颗星星联系起来。博斯笔下的这个综合了
金鸟和玫瑰色圆球的图像将化学中的"金苹果"和栖息其上的"炽烈的
鸽子"等要素结合起来。

　　三王的第三个古怪的礼物放在三只被压扁的黑蟾蜍上面，是一个表
现以撒献祭的镀金雕塑（见图118）。化学理论将蟾蜍归为最低等的生
物，因为它们被认为是在加热腐烂物质时自然产生的。蟾蜍的低贱本质
也体现在基督教的传统图像中，这些内容将它们与罪恶和异端关联在一
起。化学文献中将蟾蜍描绘为"黑化"的象征（图131），整个化学过程
就在其上进行。与基督一样，它们必须先被杀死，才能复活成为完美之
物。博斯的以撒献祭场景置于普通蟾蜍的背上，也在指向人类可能获得
的救赎——救赎实现的前提，在物质上是化学家本人的牺牲，在精神上
则是基督的受难。

　　出现于普拉多博物馆的《三王来拜》和博斯其他作品中的化学符号
并不能将他定性为一个异教徒或深谙炼金术知识之人。事实上，博斯作
品中普遍存在的化学符号和隐喻有意地借鉴自基督教图像，这也可以证
明他是一名博学虔信之人。正因如此，他选择了圣格列高利弥撒作为三

224

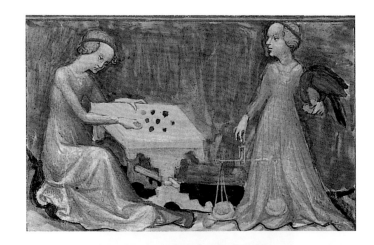

图129

炼金术之鸟

来自《初生的曙光》f12v
约 1400 年
苏黎世中心图书馆

图130

炼金术之王

来自萨洛蒙·特里斯莫辛
《太阳的光辉》
约 1582 年
大英图书馆，伦敦

图131

炼金术之蟾蜍

来自哈雷手稿收藏 2407 号
f68
15 世纪
大英图书馆，伦敦

联画外部画面的题材。内侧的嬗变和外侧的圣餐变体之间具有明显的对应关系。在弥撒中，圣餐面包和酒变成了基督的肉身，正如化学家的平凡材料嬗变为治病的药物和贵金属。和所有早期科学家一样，炼金术士也认为他们努力追求的成功等同于灵魂的纯洁和无私的动机，并在他们的生活和工作中竭力效法基督。早期的化学家通过物质由贱至贵的转变来追求人类的救赎，对他们来说，还有什么比圣餐奇迹更好的榜样吗？

第八章　科学和救赎

《人间乐园》三联画

被称为《人间乐园》的作品（见图133、图181）是博斯最著名的画作，在文艺复兴时期的板上绘画中独树一帜。在打开时，三联画的三幅画面乍看之下十分直接地表现了圣经题材。左翼板上是亚当和夏娃，中央画板上是他们的后代，右翼板上则是地狱之火和诅咒的可怕景象。然而，仔细观察就会发现画面与惯例并非一致。首先，人间第一对父母的后代们从未过上这样的好日子！《圣经》中夏娃的孩子们只能以荆棘和蒺藜为食，生活充满痛苦和劳作。然而博斯笔下这些漂亮的年轻人却在恣意享用巨大的莓果，在巨鸟中间赤身裸体地嬉戏玩乐。他们看上去更像玩耍的孩子，天真无邪地享受着一个没有丝毫危险或邪恶的世界。

1517年，就在博斯去世几个月后，枢机阿拉贡的路易的秘书安东尼奥·德·贝提斯在拿骚的亨德里克三世位于布鲁塞尔的宫殿中见到过一组三联画，它很可能就是《人间乐园》。与普拉多的《三王来拜》（见图115、图116）一样，这组画作也在西班牙征服尼德兰期间被阿尔瓦公爵征收，并被带到了西班牙，直到今天还在那里。树轮年代学分析显示，《人间乐园》的橡木底板砍伐时间最早为1460年，由于木材有时会经历10—15年的陈化，实际绘画的过程可能又有若干年，这件三联画的创作时间可推定为15世纪70年代初期至中期，因而极可能是博斯的早期作品，不太可能如一些学者主张的那样是在16世纪20年代作为拿骚的亨

德里克三世的结婚礼物绘制的。事实上，鉴于画板的年代显示出画作完成的时间较早，亨德里克的叔叔恩格尔伯特二世更有可能是画作最初的委托人。作为哈布斯堡王朝统治者的朝臣，恩格尔伯特也像那些贵族统治者一样知识广博、趣味高雅。1473年后，他成为尊贵的金羊毛骑士团的成员，并成为布拉班特的"执政官"（stadholder，军事总督）。在美男子腓力手下，恩格尔伯特被擢升为尼德兰的总执政官，这是一个相当于首相的位置。此外，拿骚家族作为圣母兄弟会的活跃成员与斯海尔托亨博斯保持着很强的联系。

这件杰作疑窦丛生。《人间乐园》是私人委托作品还是用于仪式的"祭坛画"？在安东尼奥·德·贝提斯见到这件三联画之前，它在布鲁塞尔的宫殿中保存了多久？博斯常年在圣母兄弟会中积极服务，这个显赫的家族一定知道他是该团体的成员，这件作品是他们购买的，还是被

图132
人间乐园（图150局部）

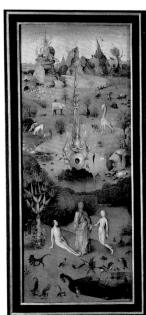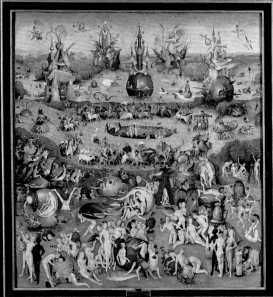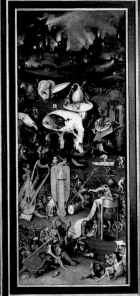

图133

人间乐园

约 1470 年或更晚

板上油彩

中央板：220cm×195cm

两翼板：220cm×97cm

普拉多博物馆，马德里

赠予的？我们可能永远无法知道这些问题的答案，但有一点似乎是肯定的：博斯和拿骚伯爵所属的圣母兄弟会具有虔诚的宗教信仰和活跃的团体参与度，这就明确地否定了《人间乐园》中的任何异端内容，无论其图像是多么晦涩难解。我们必须放下我们自身时代的偏见和成见，在博斯时代的知识和观念中去寻找答案。

大部分现代学者都是透过后维多利亚时代的道德观和后弗洛伊德心理学的棱镜来看待博斯三联画中的裸体的。有些人认为其中包含着道德说教，宣讲的是罪恶的代价和世俗愉悦的短暂无常。还有人在画作中发现了大量不道德的性行为，以此来支持博斯是异端或性变态者的观点。艺术史学家保罗·范登布鲁克认为这件三联画是"对性变态行为的后果提出的警告"，这种阐释表明了现代文化习俗中对待裸体和性的顽固执230见。事实上，在博斯的时代，关于性的暗示和生殖器的表现并没有从当时的生活中抹去，这与当今含有露骨内容的电影只限成年观众观看的社会完全不同。现代的斯海尔托亨博斯的考古发现为这种更宽松随意的态度提供了证据，当地考古学家汉斯·扬森在发掘这座中世纪城市时，发现了一些足以让现代观者脸红的物件。从古代的污水坑和垃圾堆里发现的物质文化品中有数百个锡制徽章，它们作为纪念品在节庆期间或宗教与世俗表演中向朝圣者出售。其中有些徽章十分露骨，有的形似包裹着阴户的蚌壳，还有的形似长着巨大翅膀、戴着冠冕的有腿的阳具（图134）。在当时，这些廉价的装饰品被别在帽子或斗篷上，所有人都可以看到，说明在看到对于性题材的直白的视觉表达时，博斯时代的观众并不像今天的我们这样采取一种清教徒式的态度。相比之下，《人间乐园》中的荒唐行为则显得有些平淡无奇。

最入门级的艺术史教科书对这件三联画采用了最浅显的解释——231中央画板表现的是伊甸园，亚当和夏娃的后裔们在其中犯下的罪行让他们永堕地狱。然而这一观点虽然基于画作不言自明的圣经内容，但无法解释博斯笔下的这些惬意的人们没有任何明显恶行的情况，不似我们以为的那样在一个注定遭受永恒地狱之火的堕落世界中应有的行径。过往惯例为博斯提供了许多应接受地狱折磨的真正的邪恶的案例，正如在《七宗罪和最终四事》中表现的那样（见图14）。在博斯的其他所有作品

图134
来自斯海尔托亨博斯的锡制
徽章

中，尤其是基督受难的画面中，作恶者的外表都是恶的、丑的或老的，他们的罪恶往往通过面相、服装或态度等元素流露出来。相比之下，《人间乐园》中的人丝毫没有任何罪恶的暗示，甚至连人们为了物质财富你争我夺时所必需的衣服也没有。他们享用的是巨大的果子，而不是当时堆在奢华宴会桌上的丰盛美食。我们很容易想象到比这些纯真无辜的年轻人更应该遭受地狱惩罚的人。几十年前，艺术史学家威廉·弗伦格尔准确地指出，博斯笔下的人们"在一个宁静的花园里和平地嬉戏，其状态是一种与动植物没有区别的无性的纯真"。如果说在《人间乐园》里有性，那也不是罪恶的性，因为我们在画中看不到那种传统的关于色欲的图像。

艺术史学家们使用各种阐释策略来解释博斯笔下的反常形象。有些人看到了占星术意象，另一些人则在博斯笔下这个注定走向地狱般的毁灭的单纯世界中，看出了对即将到来的末日的暗示。弗伦格尔将这幅三联画视为异端"亚当后裔派"的宣言。亚当后裔派信奉千禧年主义，他们通过进行无罪的非道德的性结合来体验亚当和夏娃所经历的生活，以此迎接世界末日。在迪尔克·巴克斯的启发下，艺术史学家罗杰·马莱尼森和保罗·范登布鲁克认为画上的一些内容是在暗指荷兰一些与性放纵有关的下流俚语，而沃尔特·S.吉布森则认为，画中年轻人的有色情意味的嬉戏玩闹与中世纪晚期的情爱花园和青春之泉的传统有关（图

232

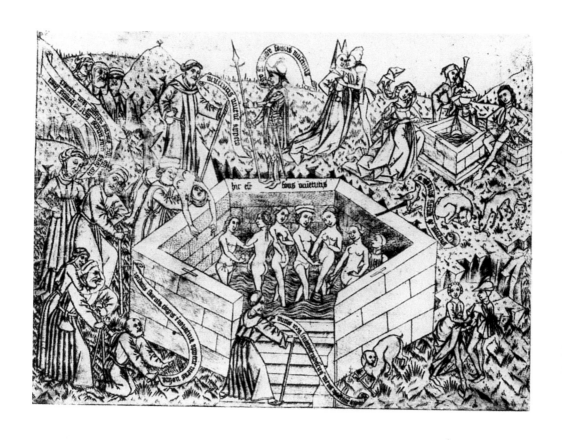

图135
青春之泉
饰带大师
约 1460 年
雕版画
23.5cm×31.4cm

135）。事实上，《人间乐园》中正在沐浴的爱侣和花鸟都属于金星的领域，了解占星学和体液学传统的观者对此十分熟悉。

关于《人间乐园》的研究文献涉及从艺术史到心理学等多个学科，若要对其进行彻底回顾，足以写成一本专著。可以说，关于博斯这件著名的三联画有很多文章，其中不乏令人信服的精妙之见。然而大部分研究往往对特定的主题钻研太过精深，从而忽略了这些主题与整体之间的关联；还有一些研究过于笼统表面，因而对于画中诸多难解的细节或是不置一词，或是将其误认为艺术发挥。显然，21 世纪的我们缺少博斯作品的象征性语汇表，而这恰是当时提供给赞助者或者观者（不论他们是什么人）的解读博斯作品的钥匙。

正如博斯其他一些作品一样，炼金术提供了一个能够对三联画的圣经内容进行补充的子主题，同时也解释了画中各种奇怪的形象。科学意象为《人间乐园》中圣经、占星学、色情、千禧年派的和俚语性意象的共存提

233

供了合理性，因为炼金术小册子本身就是从几个世纪的作品中精选出来的符号汇编。到了15世纪，炼金术的哲学层面达到了复杂的顶点，尤其表现在其视觉隐喻中。自古以来，学者们就一直对治愈一切疾病的万有灵药孜孜以求，此时这种追求已经上升为一种宗教上的追求。早期化学的最终目标是严肃且高尚的——寻找一种让这个世界和它的居民重返新伊甸园的方法，在那里，病痛和死亡将只是对混乱过去的朦胧回忆。

化学家们以符号化的方法来表现理论，以使他们的发现不为无知者、低劣者、敌对者或竞争者所知。事实上，化学文献中也常常警告不可叙述太明确，否则"愚蠢者也如聪明者一样懂得这门科学"。尽管如此，对于熟悉基础蒸馏实验室工具和常见化学隐喻的人而言，博斯三联画以及其他作品中的炼金术主题并不难辨认。事实上，《人间乐园》的主题和布局与最古老的化学寓言是相同的，该寓言将蒸馏视为对世界及其居民的创造、毁灭和重生过程的模仿。在基督教思想中，贤者之石的终极范例是地球本身。地球是上帝的造物，在《圣经》的预言中它将在最终毁灭之后达到完美。组成《人间乐园》三联画的四个单独画面描绘了炼金的四个基本步骤，兼有寓意和实践的意义：首先是"结合"，即各种成分被放在一起进行混合，表现为左翼板内侧画面中亚当和夏娃的

234 结合；接下来通过慢慢加热使各种成分熔为一体，形成一团均匀的物质，这一步在炼金术中被称为"孩子的游戏"，表现为中央画板内侧的喧闹场景；之后这些物质在腐化过程中被燃烧并被"杀死"，以博斯笔下恶魔般的地狱场景为象征；最后，这些化学成分在容器中被净化、复活和转化，这个阶段体现在三联画的外侧。整个过程意在模拟上帝创造地球的过程，上帝作为第一创造者被所有正经化学家视为终极榜样。这个寓言可以追溯到希腊化时期，并在15世纪时被博斯同时代人的著作扩展，直到17世纪都一直是炼金术意象的一部分。

博斯的三联画中缺少对于罪恶的传统表现，这种极端的不协调使炼金术方面的潜在意义显得格外令人信服。化学理论认为，整个世界及其所有元素都在持续不断地进行有性繁殖。在这种科学观之下，植物、动

236 物、人类乃至石头都在创造过程中纵情交配，这与《人间乐园》中奢侈逸乐的花园相对应。这一理论也解释了花园中裸体居民们奇怪的天真状

态，因为基督教关于生命延续的科学图景中并没有色欲的位置。化学理论认为，所有物质都通过对立物（黑与白、日与月、男与女等）之间的神秘混合或结合进行繁殖，这个过程在化学文献中常常被描绘为人类的交媾（图136）。从实践层面上讲，这种结合通过在实验室中用一种温和的水浴法，让具有相反特质的材料混合或"联姻"来实现。接着，这些成分被允许"繁殖"或者说发酵成一块均匀的物质。理论上，这种结合会生成"万有灵药""石头"或"贤者之石"，即能够让病人恢复健康和让世界重新成为乐园的转化剂。

化学物质互相结合的故事在这件三联画的左翼板中披上了圣经典故的外衣，表现为亚当和夏娃的结合（图137）。乔治·里普利的《里普利

图136
炼金术之交媾

来自《哲人的玫瑰园》f34
16世纪
州立瓦迪亚纳图书馆，
圣加仑

图137

《人间乐园》左翼板

约 1470 年或更晚

板上油彩

220cm×97cm

普拉多博物馆，马德里

卷轴》也使用了类似的描绘手法，其中对立物被表现为在炼金术式的伊甸园中的亚当和夏娃（图138），他们站在齐膝深的水中，饱食着化学知识的禁果。同样，博斯笔下的亚当、夏娃以及化为基督形象的上帝也置身于一个奇异的环境中，被一群古怪的生物包围。亚当坐在一棵富有异域色彩的树前（图139），艺术史学家罗伯特·科赫指出这是一棵龙血树（dracaena draco）。根据草药文献，这种树原产于伊比利亚半岛，会流出一种被称为"龙血"的药用红色汁液，可用于制作一种罕见而昂贵的药物，并因为具有增强力量和止血功效而备受珍视。博斯不一定通过亲眼所见而知道龙血树的样貌，这种异域树木在马丁·施恩告尔和阿尔布雷希特·丢勒的版画里都曾出现，它还出现在哈特曼·舍德尔著名的《纽伦堡编年史》（Nuremberg Chronicle，1493年）专门表现人类的堕落的那一页中（图140）。

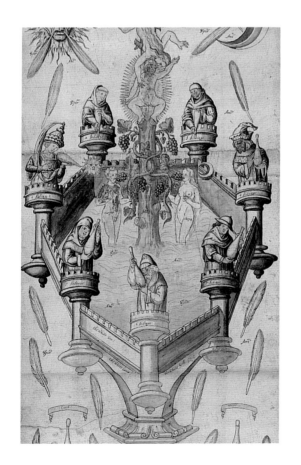

图138
作为亚当和夏娃的炼金术对立物

来自乔治·里普利《里普利卷轴》，誊抄本
17世纪
博德利图书馆，牛津

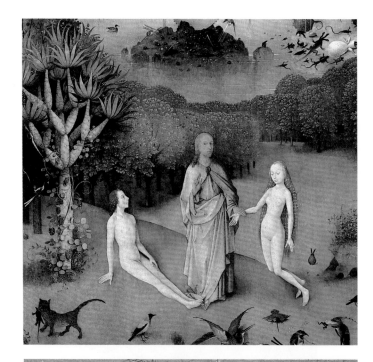

龙血树因汁液具有治病功效而为人所知，博斯画中的龙血树使观者联想到有治疗作用的基督之血。树干上盘绕的葡萄藤进一步证实了这种解释，它让人想起常见的被上帝之力所转变的圣餐酒的来源。然而画中的葡萄叶不是常见的尖形，而是每个分享圣餐的人所熟悉的如圣饼一般的圆形。博斯通过隐喻的方式表现基督的身体和血，暗示了弥撒的治疗力量，并证实了医学方面的潜在意义的存在，这些潜在意义在三联画中反复出现。

表现亚当和夏娃的左翼板的中上部画面中，一座雅致的粉色喷泉占据了主导（图141）。安娜·博奇科夫斯卡注意到了喷泉的粉色色调、球形基座、新月形附属物以及长而尖的爪形附加物，并认为这种爪形物暗指在占星术中代表月亮的巨蟹宫。她的这种解读同样证实了潜在的炼金术含义的存在，形成了一种复杂的占星学解读的基础。月亮的力量在遵循星象日历进行的化学实践中十分重要，因为多变的月亮主导着变化。博斯画中的粉色生命之泉在形状上又近似"鹈鹕瓶"（图142），这种现今仍在使用的常见容器由一个球形基部和一个窄颈组成，中间以两臂相连，用于蒸气的循环和冷凝。"鹈鹕"这个名字指的是它在实验室中的实际功能：使已脱水的材料经由两条连接臂在底部恢复原状。容器的形状模仿了寓言中鹈鹕刺穿胸部，以让它那有治愈力量的血流到幼鸟身上时弯曲脖颈的样子。博斯在此处还暗示了基督的牺牲：在《拔摩岛上的福音书作者圣约翰》背面，表现基督受难的圆形单色画的中间也画有一只鹈鹕（见图82）。

在粉色喷泉的球形基座中间栖息着一只小猫头鹰（见图141），它正睁大眼睛看着身下的一堆黑色的瓦砾。猫头鹰是炼金术士的吉祥物，它象征着知识，而且根据传说，它因为在夜间活动的习性而遭到其他鸟类的憎恨。和猫头鹰一样，化学家们也会工作到深夜，而且常常因为过于深入探究自然奥秘而遭受批评。进一步观察便会发现这堆黑色瓦砾下的惊人财富：混在其中的水晶、珍珠和其他闪闪发光的宝石。这明确指向了炼金术中的一个常见隐喻——原初物质（prima materia），即形成所有物质最初的基础物质。这种物质是化学嬗变的原材料，被认为既低贱又高贵，既宝贵又毫无价值。13世纪的牧师兼炼金术士罗杰·培根说

240

241

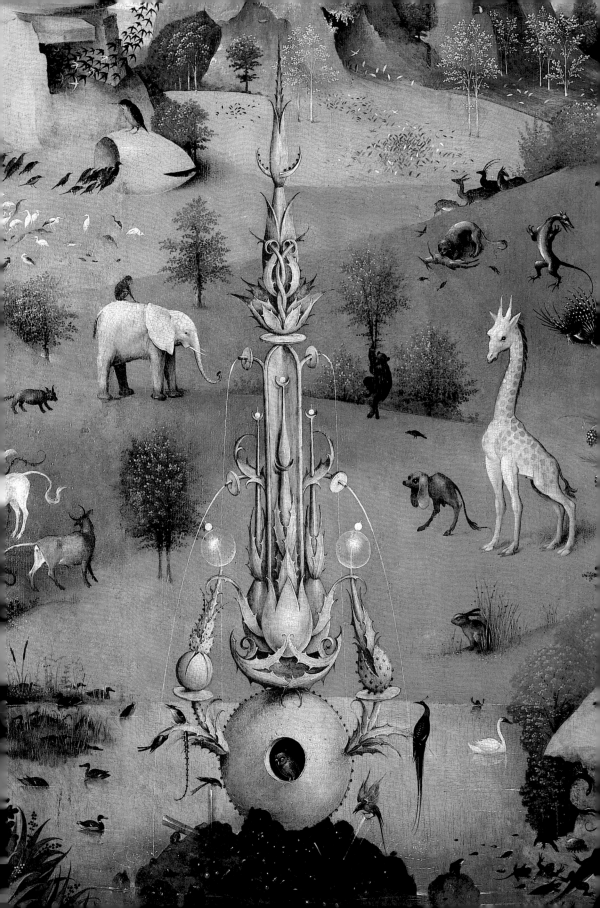

这种宝贵的原初物质"被当作毫无价值的东西丢弃在粪堆之上"，古代哲学家赫尔墨斯·特利斯墨吉斯忒斯称它是"最昂贵、最有价值的，然而又是不值钱的、最无价值的"。喷泉下面的这堆混浊的黑色物质包含着一切事物固有的珍贵元素，它们能够在上帝的指引下通过科学达到完善。

博斯还暗示了另一种更世俗的创造过程，即"自然产生"，表现在亚当与夏娃画面的右下部（图145）。奇妙生物居住在一个由太初之泥形成的泥坑里，有些滑到泥坑的边缘，让人想起低等生物自然产生于水、泥和粪便这一观念。古代哲学家亚里士多德认为腐败过程释放的热量本身就是一种生命来源，它能在腐败过程中使用被分解的微粒创造出新的有机体。大阿尔伯特后来解释说，这种有机体是畸形且不完美的，因为它们不像普通生物那样产生于性行为，而是通过热量与水分偶然的相互作用产生的。依循自然范例，炼金术士认为，有了神的帮助和古人智慧的结晶，他们也能够从腐败过程中创造出生命。

244

在这个浑浊水池的里面和周围，各种各样有着脚蹼、羽毛和爪子的兽类在爬行、蠕动和游弋，它们并非完全是博斯丰富想象力的臆造物。这类生物在当时流行的《健康花园》（*Hortus sanitatis*，或 *Gart der Gesuntheit*）中多次出现（图143），这部制药学的动物寓言集在15世纪

图142

鹈鹕瓶

来自吉安巴蒂斯塔·德拉·波尔塔《论蒸馏》，莱顿，1604年

曾多次印刷和翻译。青蛙是博斯画中的动物之一，是经常被当作自然产物的生物，此外还有一些不存在于世界上，却在《健康花园》中有所描绘的动物，其中有一种水生独角兽（图144）与博斯笔下在池塘中游泳的生物相似。在博斯的画中，它旁边有一只飞鱼，书中描述它"背上有翅膀，有着出色的飞行能力"。泥塘里的飞鱼旁边是一只穿着修士斗篷读书的鱼尾兽，这一形象与"海修士"（monach marin）相似，《健康花园》中描述它"脑袋像修士……但鼻子像鱼，身子也像鱼"。奇特的海修士像人类修士一样爱读书，因此它代表着人类堕落前普遍智慧的状态。在有文化修养的观者看来，博斯营造的这个热闹的池塘可以被理解为对创造的强调，它既是这个画板的整体主题，也是早期化学的主要目标。

245

随着我们的目光继续移至亚当夏娃画板的顶部，更多异域动物出现了。其中尤其有趣的是位于喷泉高耸的尖顶两侧的大象和长颈鹿（见图141）。尽管15世纪末的欧洲北部并不知晓这两种动物，博斯对它们的表现却是准确而逼真的。艺术史学家菲莉丝·威廉姆斯·莱曼认为这幅画与威尼斯画派画家真蒂莱·贝利尼（约1429—1507年）有关，这位画家也曾画过一只逼真的长颈鹿。她认为博斯和贝利尼笔下的长颈鹿都受到了一本15世纪手抄复制本的启发，这本复制本保存在佛罗伦萨的美第奇家族的私人图书馆中，是安科纳的西里亚库斯对自己前往圣地的旅程的记录（图146）。然而，在抄本最终作为书籍出版的数十年前，其文

本和插图就已经在知识界传播了，因此博斯无须见过这张一直藏于佛罗伦萨的插图也能对其有所知晓。在尼德兰印刷的流行书籍更容易获得，而且也包含了与博斯笔下的异域动物一致的图像。伯恩哈德·冯·布赖登巴赫的《神圣的旅途》（*Sanctae peregrinationes*）印刷于1486年，其中一幅动物寓言插图中就有一只长颈鹿。13世纪的旅行家益格鲁人巴塞洛缪斯的百科全书式著作《物性本源》（*De proprietatibus rerum*）于1485年出版，博斯笔下的大象与该书的一幅动物寓言插图中的大象几乎完全相同（图147）。无论博斯的灵感来源于哪里，《人间乐园》中极为逼真的大象和长颈鹿与传说中的独角兽和海修士等幻想生物和谐共存。真实的和神话的动物汇集在这件三联画中，反映出更深层次的早期现代的知识结构，它和博斯笔下的虚幻世界一样，既包含中世纪的迷信，也包含来自经验性的观察。

亚当夏娃面板上半部分的风景（图148）是一个常见的表述蒸馏过程中循环的气体的隐喻的视觉形式。一群黑鸟聚集在一块蛋形石头底部，其他的黑鸟正在穿过各种奇特的自然形状绕圈向上飞翔，然后再向下返回，并在这个过程中改变了颜色。在炼金术的图像中，鸟象征着蒸气，山和房屋象征着容纳蒸气的容器和熔炉。黑鸟（不洁的蒸气）飞到山顶（熔炉和烧瓶）变成白色（被净化），最后再返回大地的过程被化学家视为蒸发和冷凝的循环过程。博斯笔下的黑鸟盘旋上升，穿过一个抬梁式结构的石堆，并随着飞升的高度越来越轻盈。它们飞过一圈后下降到旁边的一个圆丘之中，以大部分变成白鸟的形态通过顶部的小洞进入圆丘。博斯以这样的方式表现了很多炼金术小册子中描述的非纯气体的净化，以及蒸气在上升和下降的循环中冷凝成液体的过程。此外，左下方一些白鸟飞入的帐篷形小丘与一种球形熔炉（图149）相似，这种熔炉出现在整个17世纪的说明手册之中，包含两个分别用于添加燃料和释放烟气的开口。这种圆形山丘在视觉上契合了表示熔炉的化学符号——"山"。

《人间乐园》的中央画板（图150）延续着这条炼金术的线索，描绘了原初物质的大规模结合与之后的增殖过程。化学家把这个阶段称为"孩子的游戏"，因为他们认为这些成分是在模仿它们的父母快乐地进行结合。比博斯年轻一些的同时代人萨洛蒙·特里斯莫辛将这个步骤与

246

248

图145（本页背面）
人间乐园（图137局部）

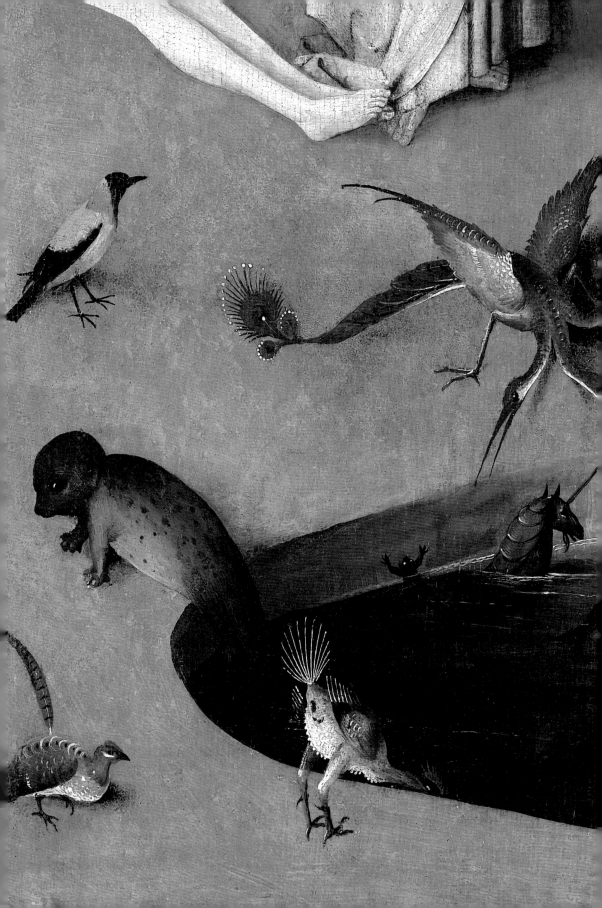

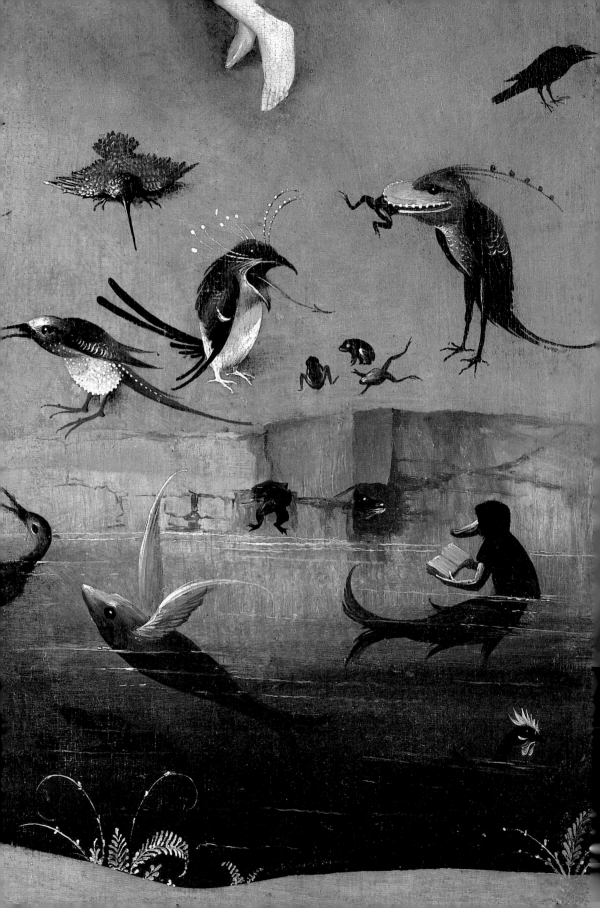

图146

埃及游记

安科纳的西里亚库斯

15 世纪晚期

纸

22cm × 14.5cm

美第奇－洛伦佐图书馆，佛

罗伦萨

图147

第18卷卷首页

来自盎格鲁人巴塞洛缪

斯《物性本源》，哈勒姆，

1485 年

图148
人间乐园（图137局部）

图149
熔炉

来自安德烈亚·利巴维乌斯《炼金术》，法兰克福，1606 年

"孩子们做无意义之事时的快乐和高昂情绪"做了比较，化学书籍则将其描绘为赤裸的丘比特在蒸气中嬉戏（图151），或光着身子的孩童玩耍（图152）的场景。炼金作业的这个阶段所固有的色情因素符合上帝对亚当和夏娃"生养众多"的命令。博斯这座花园中的居民显示出的青春期式的对性的好奇心证实了这一点，我们不时能看到一对对男女、植物和动物恣意地拥抱。在他们之间，黑皮肤和白皮肤的人们若无其事地交融在一起，它们以拟人化的手法表现了对立物的结合（图153）。

这组三联画中轻松愉悦的、有时甚至发生在完全不同物种之间的结合，表现出炼金术士"通过爱的充沛力量来促使发生"和"让各种形式的事物无差别结合"的意图。然后"被用心制作的各种元素将感到喜悦，并转化成不同性质的物质"。在中央画板各处纵情嬉戏的鲜花、动物和人类巧妙地表现了炼金术式的"杂交培育"（见图132、图170）。最早且最珍贵的一本炼金术著作是12世纪中期译自阿拉伯语的《贤者的集会》（*Turba philosophorum*），书中将这种结合描述为"相反的事物被混在一起……上帝让它们平和地结合，因此它们彼此相爱"。我们很难将博斯笔下有脉纹的花蕾或未成形的萌芽界定为植物、石头或肉体，这种强烈的不确定性表明这是一个植物转化为矿物、动物转化为植物的嬗变过程。博斯在这里暗示了贤者之石的本质，用罗杰·培根的话说就是"如植物般涌现或生长，如动物般充满生命活力"。

博斯笔下的人物最喜欢的游戏包括倒立和翻筋斗，这也是全世界的

250

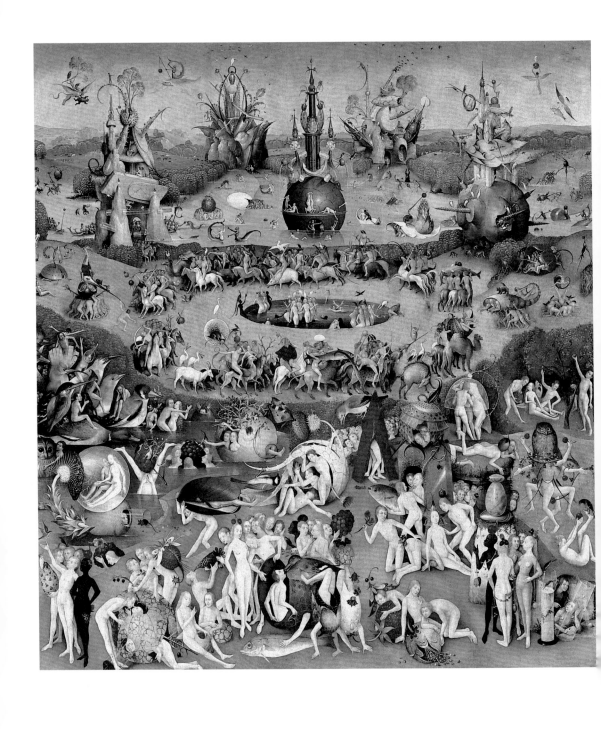

孩子们最喜欢的游戏。"上下颠倒"的化学隐喻指的是蒸气上升和最终冷凝的循环过程，这一隐喻最初体现于古希腊哲学家赫尔墨斯·特利斯墨吉斯忒斯的名言"其下如其上"。大阿尔伯特将蒸馏的这种上下颠倒的一面与"孩子的游戏"关联起来，认为"孩子在游戏时，会将原本位于最上面的东西放到最下面"。博斯笔下这些精力充沛的年轻人中，有许多人正做着这个动作，即活蹦乱跳的"孩子的游戏"的阶段。他们不仅用头顶地，有些人还张开双腿形成一个"Y"形（图155），与13世纪的化学家赖蒙德·卢里的学说相一致。卢里的著述在15世纪被搜集、复制并印刷成书，他将字母表的各个字母与炼金术的各个阶段对应起来，其中字母"Y"对应的是"雌雄同体"，象征着在炼金术的结合中不同物质汇集到一起的阶段（图154）。因此，出现在这件三联画的中央画板各处的富有想象力的"Y"形代表着嬗变过程中必不可少的对立物的结合。

在《人间乐园》这些无忧无虑的居民的玩物中，最奇特的是散布在中央画板各处的一些亮红色球体，它们没有茎，从而与樱桃相区分（图156）。这类玫瑰色球体在《三王来拜》里被金鸟叼在喙中（见图127）。里普利形容炼金石为"圆形、清透、坚硬、颜色如红宝石……它们是良药，是完美的红色石头，能够让所有物体发生嬗变"，与画中的红色球体完全相符。这种石头还被认为是"美味可口的"，博斯画中的人们快乐地饱餐这种糖果一般的红球，并把它作为礼物相互赠送的场景体现了这一特征。在《贤者的集会》中，以球形红宝石形态出现的这类石头"高高地置于云端，栖居空中，从河流里汲取养分，在群山之巅安眠"。与之

图150（对页）
《人间乐园》中央板
约 1470 年或更晚
板上油彩
220cm×195cm
普拉多博物馆，马德里

251

图151
炼金术之孩童游戏
来自拉丁文古书抄本第 29
号 f60v
约 1522 年
莱顿大学图书馆

图152（对页）
炼金术之孩童游戏

来自萨洛蒙·特里斯莫辛
《太阳的光辉》f76
约 1582 年
大英图书馆，伦敦

图153
人间乐园（图150局部）

相似的是，博斯笔下的红色球体有的被长翅膀的人类带到空中，有的像巨大的沙滩球一样在水中漂浮摇曳，还有的位于砾岩塔顶端，这几座塔标示着天堂的四条河，《圣经》描述它们位于伊甸园中。这表明博斯笔下的这座花园正是在人类堕落之前亚当、夏娃和地球上所有生物以完美和谐状态存在的地方。然而博斯并未以《圣经》的方式展现伊甸园：博斯的花园中还住着很多人类。也许博斯希望提醒观者，具有嬗变之力的万有灵药和对上帝的无私奉献或能使伊甸园失而复得。博斯笔下这座位于"亚当和夏娃"和"燃烧的地狱"两幅画之间的奇妙花园进一步提醒观者，在《启示录》中预言的末日审判之后，蒙拣选者将得到救赎。

　　一些符合当时流行的想象的怪诞生物散布在画中真实的鸟兽和果实之间。深色生命之泉左边，几只人鱼正在嬉戏（见图157、图171），《健康花园》称她们为"塞壬"（图158）。她们与人类男性调情，并与长着鱼尾的深色雄性"人鱼骑士"结伴（图159），《健康花园》形容这些人鱼骑士为"仿佛戴着头盔身穿铠甲的人"。博斯笔下的这些人鱼类生物中，有几只抓住自己的尾巴，把身体弯曲成一个圆圈。他们通过这种做法模拟炼金术中一个最常见的视觉图像——衔尾蛇（ouroboros），它

255

图154

炼金术之雌雄同体

来自米夏埃尔·迈尔《圣坛
光晕之象征》，法兰克福，
1617 年

图155—156

人间乐园（图150局部）

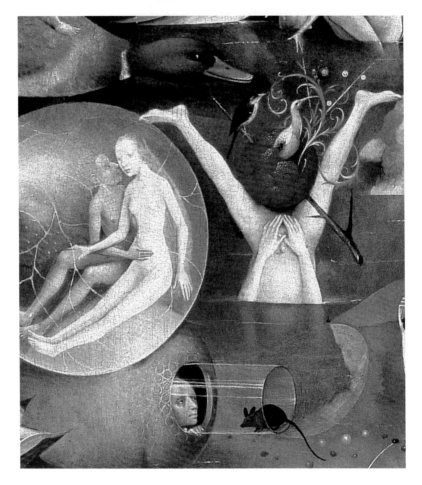

图157

人间乐园（图150局部）

图158
塞壬
来自《健康花园》，斯特拉
斯堡，1490 年

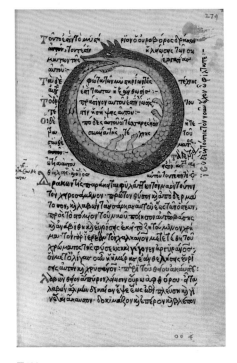

图159

美人鱼骑士

来自《健康花园》，斯特拉
斯堡，1490 年

图160

衔尾蛇

来自《西诺西乌斯副本》（*Copy of Synosius by
Theodoros Pelecanos*）f297
1478 年
法国国家图书馆，巴黎

在吞噬自己的同时也在赋予自己生命（图160），因此象征着蒸馏的循环本质。这种行为将自然的节奏体现为一个永远重复着出生、生命、死亡和再生的循环。

博斯的人间乐园中的造型独树一帜，它们最初看起来似乎充满了幻想，直到将其与蒸馏实践手册中的图表对比。中央画板的布局尤其与某一版本的布伦茨维克的《蒸馏之书》（1500年，图161）的卷首页相似。两幅画都表现了一个春天的花园，里面住着一些快乐的年轻人，置身于鲜花、浴池和各种药用动植物之间，照管着他们的仪器。博斯笔下深蓝色的生命之泉（图164）的瓶颈向上延伸，形成了布满花蕾和脉状组织的尖顶，这一图像有着尤其强烈的炼金术的寓意。乍看之下，这个鲜花/喷泉的复合体似乎很独特——像一个神奇的正在生长的烧瓶。然而它的形状与"鹈鹕"蒸馏器（见图142）相对应，这种瓶子也被称为 258 "婚房"，各种对立物在其中通过元素的交配混合在一起。为证实这种观点，博斯让我们透过喷泉基座上的一个圆形窥孔看到一对小小的男女正在进行情爱活动。发芽的烧瓶里包含着一些微型男女，其中一些正在相当露骨地进行性行为，这种图像起源于《贤者的集会》。它们常见于早期炼金术手稿中，特别是那些受到博努斯写于约1330年的《昂贵的新珍宝》启发的手稿（图162）。蓝色喷泉的边缘，两个杂技表演者做出双人倒立的姿势，代表了循环蒸馏的"上下颠倒"，与之相似，这一主题在一些化学小册子中被表现为翻跟头的形象（图163）。博斯画面中这个有机的生命之泉居住着正在进行性行为的情侣，对应了12世纪的炼金术士阿尔特菲乌斯在其著作《奥秘书》（*Secret Book*）中描绘的有关结合的图像，结合发生在"一座活水喷泉，它在旋转，其中包含国王和王后（对立物）的沐浴场所"。

博斯用许多有机装饰物对这座喷泉/烧瓶进行伪装，它与另一个暗示实验室设备的装置都是画中纵情玩乐者的玩具，证明了炼金术中"孩子的游戏"阶段的无意义本质。然而画中还有一种没有经过装饰的化学装置，即使现代观者也不会认错，那就是玻璃管。它们从左翼板喷泉下方的黑色瓦砾中伸出（见图141），且散落在中央画面的花园各处（见图 260 150），是现代化学家依然在使用的基础化学工具。布伦茨维克的手册中

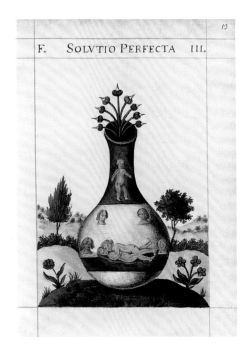

F. SOLVTIO PERFECTA III.

13

Hic unitur Anima naturæ

Anima rubea

corporis constans

Atque nebulæ ad corpus unde exierunt reuersæ sunt facta est unio et coniunctio inter terram et aquam effectus est unio mixtini caloris siue ligni mixtini maturi expertus sum dicit Arnoldus Natura nullum habere motum nisi calore mediante nam si ut sapiens et calorem et aquam et ignem quæ mensus fueris omnia hæc tibi sufficiunt nam corpus albuerit mundant et nutriunt et eius obscuritatem auferunt ipsa à aqua habitans in deve

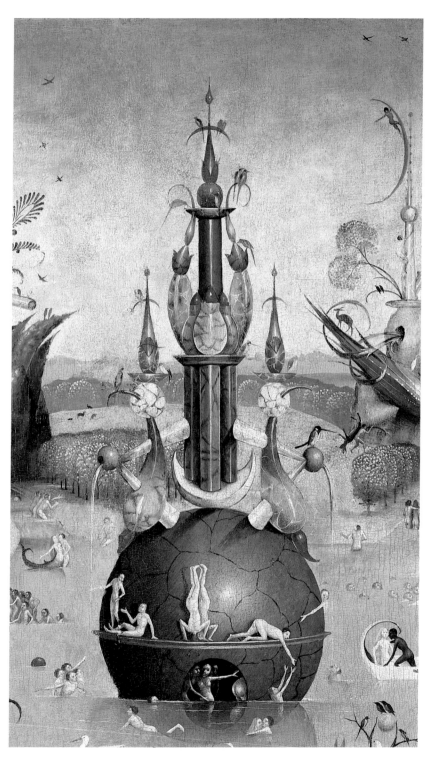

有它们的插图，将其描述为"玻璃制成的管……中空，两端开口"（图165）。博斯的中央画板上还包含另一些物体，指向了蒸馏实验室的实用性陈设。比如画面右下角的一件物品（图167）像是一种水浴器，即一种将材料放置其中进行温和加热的蒸馏水器（图166）。博斯描绘了这一装置底部的柱形加热容器和圆形玻璃顶，在玻璃顶里面和上面停留着两只代表蒸气的鸟。布伦茨维克建议用这种特别的蒸馏器来进行草药、果实和蔬菜的温和烹饪，最好是在五月的"花香的附近"完成。

炼金术的符号语言将嬗变发生的卵状容器称为"蛋"（图168）。普通类型的蛋出现在《人间乐园》三联画的每一张板面上，它是学者们经常提到的炼金术符号之一。蛋被认为是世界的缩影，包含了生命的全部特性，四种元素在其中完美地结合。蛋形容器因为外形近似常见的蛋，所以能够促进内部物质的嬗变。博斯将蛋形蒸馏器置于中央画板各处，其中最大的一个侧放在画面中间偏下的位置（图170）。一名男子从蛋壳中探出身子，张嘴接住给他的果实。这是一个蛋形饮器（*egg coupé*，图169），顶部被切掉以搅拌里面的混合物。另一个更真实的蛋在画面上半部分的湖岸边（图171）。一群人正往蛋里爬，模仿着亚当夏娃画板上整齐的鸟群（见图148）。出人意料的反向孵化代表着最初材料进入蛋形容器的情形，这些材料在其中被温和加热，模仿当时的认知中母鸡孵蛋时的从内部自然加热的状态。

"地狱"画板中的炼金蛋是最不会被错认的（图172），它在画面中组成了一个怪异的人头怪兽的身体。雅克·孔布是最早从博斯的三联画中辨认出炼金术内容的艺术史学家之一，他注意到了这个蛋的化学含

264

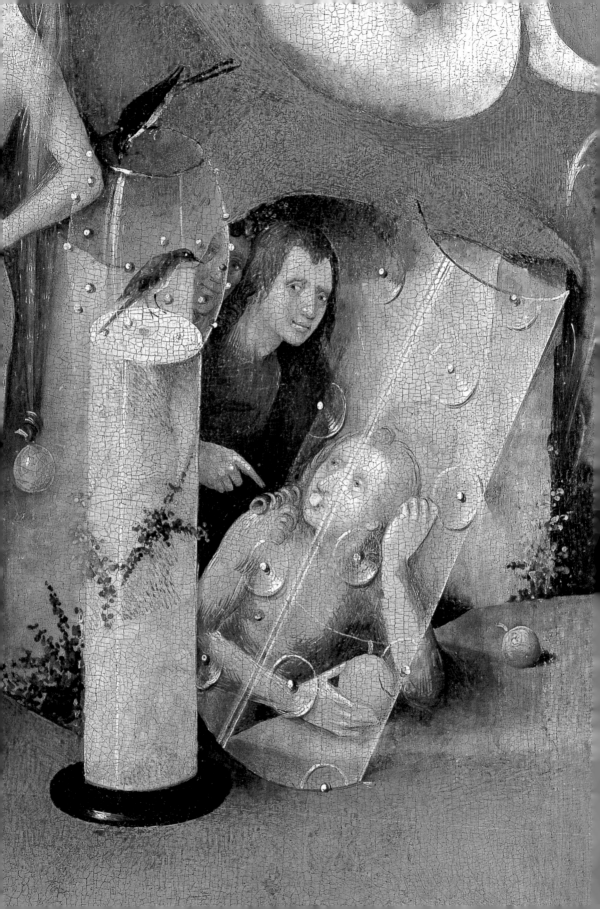

图168
蛋形容器
日耳曼国家博物馆，纽伦堡

图169
蛋形饮器
选自康拉德·格斯纳《秘密四书》，巴黎，1573 年

义，将这个生物称为"炼金术男子"，并指出其空心树般的双腿像熔炉一样从内部发出火光。这个蛋形男子头顶上的风笛兼有音乐和炼金术两个层面上的含义（图173）。它的形状与一种常见的被称为"风笛"的容器相同（图174），因为它"形如德国民间的一种乐器"。博斯笔下这个律动的玫瑰色风笛既是乐器也是炼金术烧瓶，与之相同，那个生物的白色蛋形身体既是日常物品，也是实验室仪器。

这个孤苦的蛋形人置身于地狱之火和毁灭破坏的壮观场景中，与亚当和夏娃画板的田园牧歌式平静以及中央画板的欢腾高昂的精神形成了鲜明对比。房屋在燃烧，冰河流过一座景色可怖的城市，城市中的房屋如熔炉般喷出蒸气和火焰（图175）。画中战战兢兢的人们和中央画板上的人们一样赤身裸体，遭受着来自一群群凶残魔鬼的奇怪折磨。在画面前景的右下方，一只巨大的鸟形生物（见图177）坐在坐便椅形的宝座上吃下有罪者，并通过巨大的肛门把他们排泄进浑浊的粪池——这个画面模仿了末日审判场景中对撒旦的传统描绘（图176）。一些关于谚语、道德禁令和圣经中对罪行的警告的小型场景环绕在这个地狱般的厕所的周围。一个暴食者被迫永远吐出生前吃下的大量食物，一个守财奴必须把生前仔细积攒的金币排进魔鬼的粪坑。一个犯下傲慢和色欲之罪的女子忍受着魔鬼永恒的爱抚，同时还要永远面对自己映在黏在魔鬼屁股上的镜子中的痛苦面容。正如那件复原后包含《守财奴之死》（见图31）和《愚人船》（见图28）的三联画一样，博斯在这里也单独将贪婪、暴食和色欲作为特别惩罚的对象。

地狱画板中的特大号乐器也参与了这些受诅咒者的折磨（图177）。

265

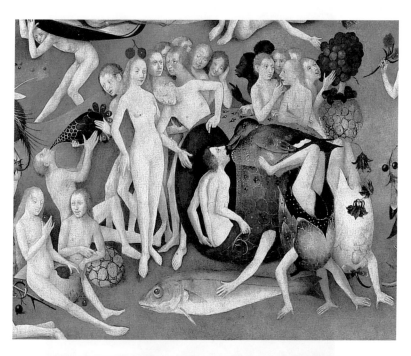

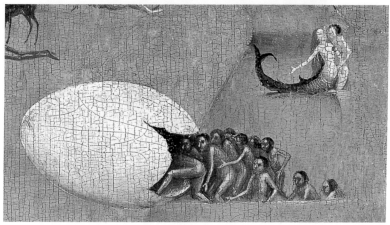

图170—171

人间乐园（图150局部）

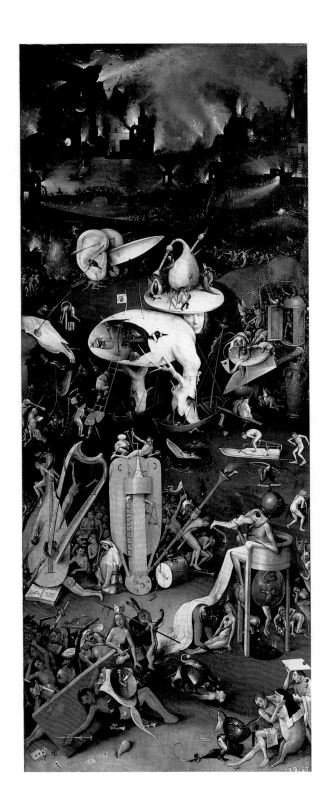

图172

《人间乐园》右翼板

约 1470 年或更晚

板上油彩

220cm×97cm

普拉多博物馆，马德里

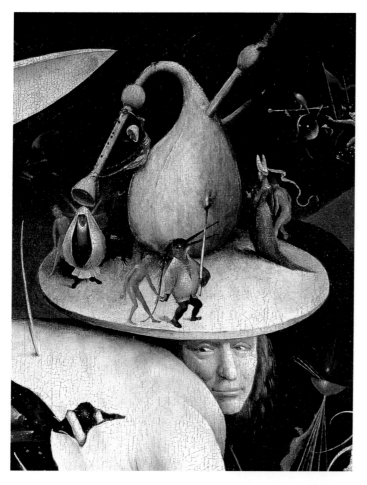

图173
《人间乐园》右翼板局部

图174
风笛状蒸馏瓶

来自手稿收藏 0.3.27，f10r
15 世纪
三一学院图书馆，剑桥

图175
房状熔炉

来自手稿收藏 446 号 f65
15 世纪晚期
惠康图书馆，伦敦

图176

撒旦在地狱里食用和排泄受

诅咒者的灵魂

佛罗伦萨雕版画

22.3cm×28.4cm

巨大的鲁特琴下面压着一个人，一个可怜的罪人被魔鬼的蛇形尾巴绑在了琴颈上。博斯的竖琴通常是天使弹奏的乐器，但此处却将罪人以十字架刑的姿势钉在琴弦之间。摇弦琴是农民和乞丐的乐器，位于其顶部的盲人表明了这一点：他手中拿着公爵好人菲利普命令乞丐端着的碗和圆盘。摇弦琴中有一个小人被困在转轮和琴弦之间，面临着被绞成碎片的危险。博斯笔下的这些恐怖的场景并不是通过将音乐和炼金术放在地狱中并对它们进行谴责，而是在表现这些不幸的地狱居民正被他们生前所滥用的对象永久地惩罚。

博斯笔下的地狱表现了罪恶的本质和对被罚入地狱的恐惧，同时也在延续起始于亚当和夏娃画板的化学象征的线索。地狱画板反映的是炼金术中以火、暴力和死亡为特征的腐化阶段。这一阶段常见的化学性的同义词包括土星、忧郁、混沌、地狱和世界末日。事实上，在一本富有想象力的化学书籍中，腐化阶段被描绘为一个用于混合的长颈烧瓶如文字意义般地放在了地狱口中（图178），还有一幅插图描绘了行刑和折磨的画面（图179）。关于腐化，正如关于炼金术实践的其他方面一样，基督教思想为实验程序提供了一个寓言性的框架。化学家用火隐喻性地"杀死"并"惩罚"他们的原材料，然后再将它们"复活"为纯净的、嬗变后的物质。通过这种做法，它们有意地模仿着基督教中出生、生命、死亡和复活的循环。

腐化过程的原料被称为"有麻风病的"（leprous），因为在当时，麻风病被认为是与土星关联最强的疾病，而土星也正是司掌实验过程的行星。如鹿特丹《徒步旅人》（见图27）和普拉多《三王来拜》（见图126）中神秘的戴冠冕者一样，博斯画中的"炼金男子"树干般的腿上也有一条绷带缠在一块流脓的麻风疮上。这个蛋形男子深陷在黑色的水池中，让人想起《贤者的集会》中将腐化过程的物质形容为"一个不幸的人……在一个臭烘烘的被污染的地方等待生命的终结"。这个出自古代文献的形象在画面中被进一步强化了：一个小人倚靠在蛋形男子的白色蛋壳身体的下缘处，以通常的忧郁症的姿势用手托着头。

博斯的地狱场景中充斥着折磨和惩罚的场面，其中很多都在暗指炼金术的腐化过程。刀、剑和其他尖锐物体是画中最显眼的反复出现的意

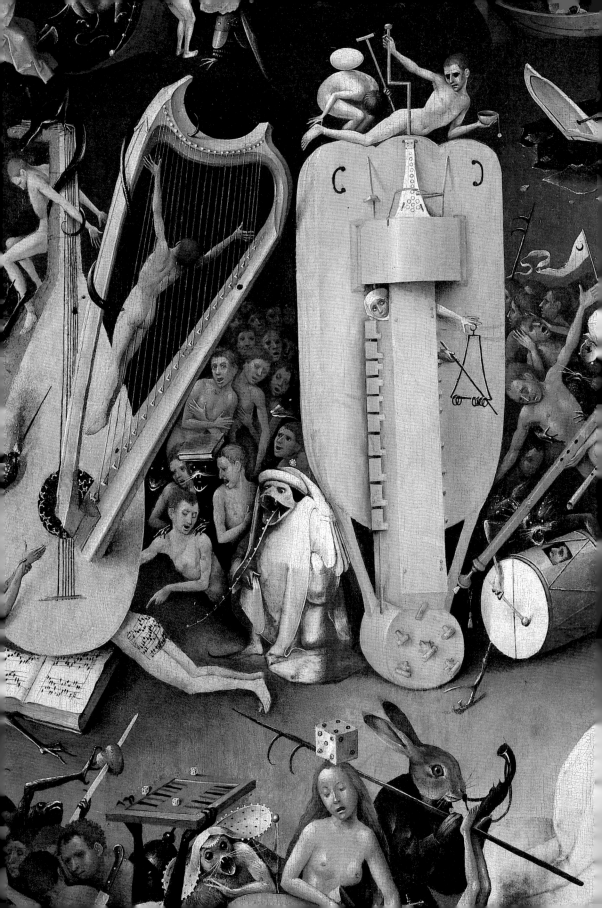

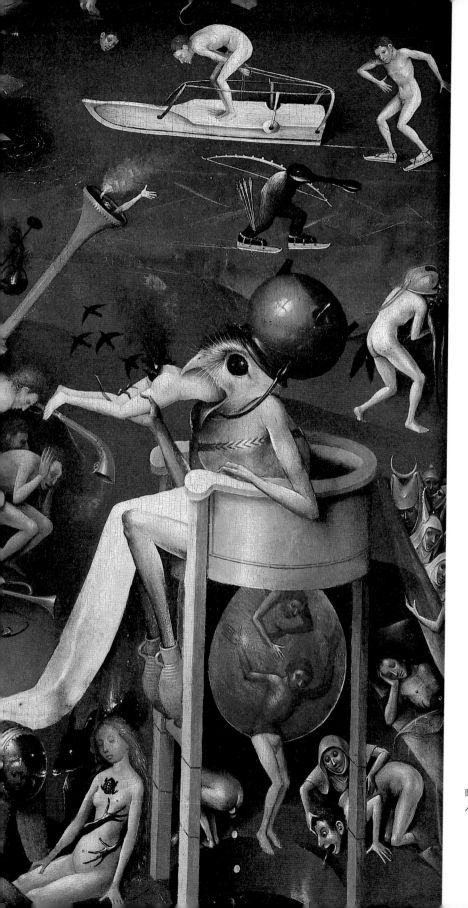

图177

人间乐园（图172局部）

图 178

地狱之口中的炼金术烧瓶

来自手稿收藏 4775 号 f74

18 世纪早期

惠康图书馆，伦敦

图 179

炼金术之腐烂

来自《圣三位一体之书》f5v

15 世纪早期

州立瓦迪亚纳图书馆，
圣加仑

象。画面中最让人震撼的切割工具是两把巨大的刀（图180），每把刀的刀刃上各有一个奇怪的字母。一些学者将其解读为哥特体的"M"或"B"，而且在海斯尔托亨博斯的考古发掘中真的发现了一把有这个标记的刀。然而更细致的研究表明这个字母其实并不是拉丁语字母，而是希腊语的元音字母"Ω"。化学家将这个希腊字母表的最后一个字母与土星以及该星球对死亡、暴力和腐化的支配力量相对应。因此，巨大的刀其实象征着元素的破坏，这是为嬗变做准备的必要步骤，而刀刃上的Ω则代表着腐化过程的暴力和天启之日世界毁灭的可怕情形。在博斯的丰富想象力所特有的幽默旁白中，那把痛苦地刺穿一双耳朵的大刀似乎狡黠地评价了位于它下面的魔鬼乐器发出的声音的本质。

　　对于《人间乐园》的炼金术层面的解读不能忽略对三联画外侧板（图181）的讨论。这幅单色图像表现了一个里面有气云、水和大地的透明球体，代表了炼金术士所模仿的上帝创世，也让人想起蛋在实验室常见形式：球形或卵形的玻璃容器。被封存在玻璃容器中的水淹没浸透的土地对应着炼金术的"清洗"（ablution）阶段，这一原材料被清 273 洗、净化并复活的阶段又称"挪亚的洪水"（图182）。在实验中，炼金术士注意到沉重的泥土部分留在烧瓶底部，而轻巧的蒸气向上升起。博斯巧妙地再现了这一刻玻璃的反射特性和云气蒸腾的景象。在玻璃球里无定形的萌芽和初生的大地风景之中，有一个形状可以被清楚地认出（图183），那就是《圣安东尼》三联画（见图106）和普拉多博物馆的《三王来拜》三联画（见图121）中出现过的熔炉与烧瓶的组合体（图184）。这个图像为那些打算欣赏其科学图像的人们指明了博斯笔下的圣经故事的潜在含义。

　　博斯把上帝画在了三联画外部的顶端，旁边还有两行拉丁语圣经题注，分别是"Ipse dixit et facta su[n]t"（他说有，就有）和"Ipse ma[n]davit et creata su[n]t"（因他一吩咐便都造成）。化学家们将上帝视为最终的创造者和医治者，力求在他们工作的每个方面效仿上帝。"这就是为什么有些医生说哲学家的工作将在七天内臻于完善"，萨洛蒙·特里斯莫辛这样写道，他认为这一时间段可以让人感受到一种与造物主更紧密的联系。大部分权威直接参照上帝的榜样，通过引用古代权威赫尔墨斯·特 274

图180
人间乐园（图172局部）

图181

《人间乐园》外部

约 1470 年或更晚
板上油彩
220cm×195cm
普拉多博物馆，马德里

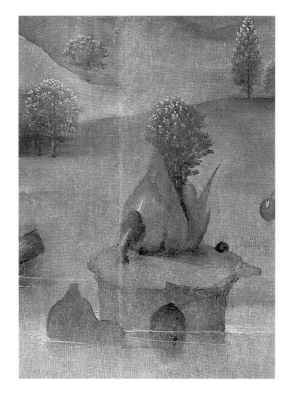

图184
烧瓶和加热炉
来自哈雷手稿收藏2407号
f108v
15世纪
大英图书馆，伦敦

利斯墨吉斯忒斯的那句"世界就是这样被创造出来的"来证明自身努力的合理性。

　　博斯画中仁爱的上帝抬手赐福的姿势证实了通过信仰获得救赎是中世纪科学的终极目标。应许的人间乐园——比如隐藏在三联画外侧板之下的那个——足以使化学嬗变的神话一直延续整个17世纪，尽管经历了数次失败。博斯的图像精妙地贯穿于五张非凡的画面上，完美描绘了里普利关于炼金术行为的生动叙述："创世的第一天，洪水将干涸，你们将看到水面上的薄雾，干旱的陆地或土地将会出现。上帝在六日内创造的一切事物……都会出现在你面前……你到时候将看到亚当和夏娃在堕落之前拥有的身体……你将看到他们吃的果实，乐园在哪里、是什么样的，以及曾经是什么样的。"里普利是英格兰国王爱德华四世的宫廷炼金术士，他关于失乐园和"大洪水"之后的复乐园的这番话反映出实验成功便可令人类重返伊甸园的信念。博斯三联画的观者也同样会将这座甜美欢乐的花园与献身钻研和对基督教的虔信所获得的回报关联起来。

275

　　艺术史学家在博斯三联画的观看顺序方面存在分歧。外侧板是否如恩斯特·贡布里希所认为的那样表现了圣经中的挪亚的洪水？如果是，

这幅图像表现的是毁灭前还是毁灭后的世界？外侧板的画面描绘的是创世第三天的世界，而内侧画面则是带有说教色彩的直白的圣经故事，这一观点是否成立？炼金术寓言与所有这些解释都不矛盾。化学家相信每一次蒸馏循环的第一步都建立在前一次循环的残余之上，因此过程中的第一步也是最后一步。在这个周期内，每一次结束都是开始，每一次开始都包含着结束，它模仿了自然的节奏，也模仿了挪亚传说和《启示录》预言中的世界本身的兴衰与重建。打开和合上博斯三联画的动作本身就是对蒸馏过程的一种模仿，正如自我存续的衔尾蛇一样，过程的结束就包含在其开始之中。内侧面板描绘的这段创造、繁殖和毁灭的漫长旅程（odyssey）被化学家原材料的最终净化或"救赎"所接替和湮灭。通过正确地模仿上帝创造世界及其居民，虔诚的化学家们想要拯救人类免于被湮灭，并指引他们前往一个蒙受恩典和新生的时代。

　　《人间乐园》一直被收藏在拿骚的亨德里克三世位于布鲁塞尔的宫殿中，直到1568年西班牙占领尼德兰期间被阿尔瓦公爵收入囊中。到了1593年，也就是博斯去世77年后，这件三联画成为埃斯科里亚尔修道院的收藏品，这座修道院是腓力二世修建的用来冥想和疗养之处。腓力二世不仅收藏博斯的画作，还赞助和学习炼金术，并曾出资请人翻译几种化学文献。事实上，前文提到过的博斯画作最早的鉴赏家之一何塞·德·西根萨（见第七章）曾记述了埃斯科里亚尔修道院最东边的一座塔楼和侧翼，该建筑由建筑师胡安·德·埃雷拉设计，其中包含一所崇奉圣安东尼的医院和一些为国王服务的精致的化学实验室。西根萨感叹道："这些蒸馏器、蒸馏锅以及其他特别之物孕育出了伟大艺术的第五元素及其他提取物和升华物，准确记述这些蒸馏设备需要花费很长时间。"另一段对埃斯科里亚尔实验室的同时代记述描述了"一个专门用来制药的走廊或露台……在这里能看到各种各样的蒸馏设备，一种比一种奇妙，各种新型的蒸馏器，有些是金属的，有些是玻璃的"。腓力二世强烈反对将炼金术用于魔法的或实利的用途，但是明确支持将其应用于医学，并认可了其哲学层面的重要性，以及使人们获得道德洞见和精神救赎的力量。因此，这位君主获得充斥着化学意象的《人间乐园》和普拉多博物馆的《三王来拜》（见图115），并将它们放在专门用于研究

和治疗的埃斯科里亚尔修道院的行为便具有十分重要的意义。很显然，作为一名虔诚的天主教徒，这位君王在面对这些画作的内容时既没有感到震惊也没有感到被冒犯，事实上他或许已经认可并重视画作中对科学与虔敬的巧妙融合。之后几代的哈布斯堡贵族仍在收藏博斯的画作，其中也包括皇帝鲁道夫二世，他在16世纪末将布拉格市的整整一个区专用于国家资助的化学实验室。实际上，科学史学者认为"炼金术的黄金时代"正是哈布斯堡家族赞助的结果，并一直兴盛至17世纪末。

彼得鲁斯·博努斯对炼金术哲学包罗万象的性质做出了总结，他将万有灵药与以下事物相比较：

> 天堂的、人间的和地狱的……必朽的和不朽的……世界、其构成元素及这些元素的特质，所有动物、植物和矿物，生成和腐败，生和死，美德和罪恶，统一和多元，男和女，强和弱，和平和战争，白色和红色及其他一切颜色，天堂的美和地狱深渊的恐怖。

早期的化学家进一步将他们的工作界定为一种使自己更接近上帝的手段，并将他们的研究视为一种基督徒职责。博斯的时代见证了炼金术哲学的复兴，这种哲学强调炼金活动的救赎力量。因此《人间乐园》的中央画板暗示着未来的伊甸园，那里没有疾病、罪恶或其他不完美——这是炼金术士在上帝的帮助下取得成功所带来的结果。按照次序，中央画面可以被解读为炼金术中"孩子的游戏"阶段的代表，也是三联画的焦点所在——它是复乐园的提醒，即基督在此降临之后等待着所有虔诚的男女基督徒的回报。宗教改革家马丁·路德尽管不完全赞成绘画的目的，但也承认炼金术的道德价值，他称之为"正确且真正的古代圣贤的哲学，我对它十分满意，不仅因为它的优点和多方面的用途……而且因为它与审判日的死者复活之间存在高贵而美丽的相似之处"。诚然，炼金术与末世论的相关性（即通过科学来达成人间乐园的许诺）对于博斯和他的受过良好教育且害怕即将到来的天启的赞助人来说具有十分重要的意义。

278

第九章 千禧之镜

博斯的天启图像

对迫近的天启满怀恐惧的预期是中世纪思想不可分割的一部分，在博斯的时代，为世界末日做出准备不仅是教会，也是所有人最关心的事。博斯的天启主题绘画，即两件分别藏于布鲁日（见图190）和维也纳（见图192）的《末日审判》（*Last Judgement*）三联画，藏于鹿特丹的《毁于大火》（*Devastation by Fire*，见图199）和《洪水》（*Flood*，见图196），以及藏于威尼斯的四幅《来世》（*Afterlife Panels*，见图204—207），它们都对恐怖的、肉体上的罪恶的代价做出了尤其丰富的百科全书式描绘，这些画面反映并加强了博斯时代普遍存在的、受到社会各个阶层关注的末日恐慌。

按照传统看法，《启示录》是公元1世纪由福音书作者圣约翰在拔摩岛上写成的，描述了未来的一场善恶之间的战争（Armageddon），此前人类已经经历了1000年的平静生活。千禧年之后，基督将会再度现身，主持人类最后的毁灭与审判，也就是天启。那时幸运的蒙拣选者就可以体验永恒乐园的至福，这是对他们对基督教的虔信和自我奉献的最终回报。而占多数的异教徒和罪人将被判处永罚，得到他们应得的下场。

信徒们对于末日的恐惧自教会成立初期起便与日俱增，当时基督教受到迫害，教徒们盼望着自己得到解脱和世界的神圣转变。随着第一个千年即将结束，信徒们胆战心惊地等待着，雕刻在罗马式教堂大门上的悲惨的末日审判场景（图186）依然具有激发恐惧和敬畏的力量。然而，这一年十分平静地过去了，而且事实上，此后是一段愈发乐观、社会进步的时期。福音书作者是否算错了末日审判的时间？上帝对人类是否另有打算？如一切事物一样，世界也一定会终结，但是何时终结？怎样终结？

12世纪的圣经注释者、西多会修士菲奥雷的约阿基姆相信在《启示录》中存在一种模式和意义，让他能够预言神圣计划中的各个事件，并从他自己所在的时代推算天启的日子。他假定世界存在三个时代，以他所处的和平富足、末日之前的"黄金时代"为终点。约阿基姆预言世界将在1260年终结，但它并未实现，后辈众人将其解释为人为计算误差。约阿基姆的预言以地球在大约存在了六千年时终结的观念为基础，但当时没有人确定地球已经存在了多少年。千禧年是否被推迟了？它也许会

图185
末日审判（图192局部）

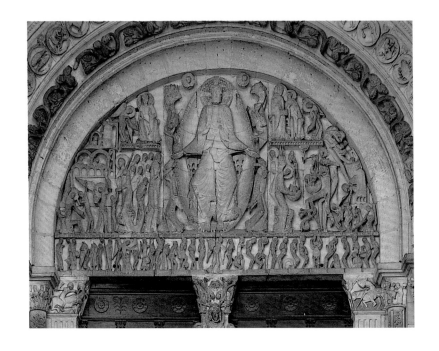

图186
末日审判
吉斯勒贝尔
欧坦大教堂西立面的弧形
顶饰
约 1130 年

在明天开始，还是说它已经开始了？

283 　　历史上的末日预言家使用约阿基姆的计算公式，将世界末日推算到他们自己所在的时代，因此每个时代都将其视为一种延续性的威胁。几百年过去，关于末日的预言不断增加，每逢困难动荡的时代就达到狂热的程度。对天启的恐惧并不受到时间、地点或社会阶层的限制，而且在文艺复兴时期，世界末日的恐怖如同日常生活的残酷一样紧迫而真实。尽管末日的推算者对天启到来的时间和方式持有不同看法，对于自己是生活在和平千年之前还是之中也争论不休，但是每个人都确信末日是不可避免的。

　　中世纪和文艺复兴两个时代之间的分界线是可变且相互交叠的。文化史学家尤金·韦伯认为这两个时代之间连有许多桥梁，他发现"有一群人自由地从一边移动到另一边，他们都是相信世界末日即将到来的狂热信徒"。文艺复兴声称要通过审视古代智慧回归真理，然而这种对古典内容的重新解读也不可避免地沾染上了中世纪的迷信。文艺复兴时期的基督徒依然又恐惧又充满希望地认为天启即将来临。不过这种信念也有新发展，那就是菲奥雷的约阿基姆提出的"黄金时代"的概念：在世

界的最后阶段实现的人间乐园。中世纪的天堂概念与文艺复兴时期对尘世乐园的想象——比如博斯《人间乐园》（见图133）中的描绘——结合在了一起。从智性角度来说，这种关注点的变化使文艺复兴能够证明其文化和科学上的合理性，并将它们作为预言中那个黄金时代的预兆和为即将来临的天启做出的必要准备。

占星家和自诩的先知们推算的末日时间各不相同，有些说是1499年，还有的说是1505年、1524年和1533年。1500年被很多人打上了天启的恐慌印记，因为它代表着吉祥的"一个时代后的半个时代"，即一千年再加上五百年。学者和平民百姓都专注地审视这个世界，寻找着末日的征兆，他们看到的景象使他们相信世界确实笼罩在罪恶的阴影之中。食不果腹的农民流离失所，逼迫自己陷入一种绝望的赎罪狂热之中。麦角中毒和梅毒等致命疾病蹂躏着这个已经饱受饥荒、贫穷和战争摧残的世界。1490年，富有号召力的多明我会牧师萨沃纳罗拉认为物质财富是浮华堕落的表现，并说服佛罗伦萨人民烧毁他们拥有的物质财富以迎接末日的降临。然而八年后，他在当众处刑中以火刑的方式迎来了属于他自己的末日。教会本身似乎也受到了邪恶腐朽力量的侵袭。在1378—1414年的教会大分裂中，互相敌对的教皇建立起各自的教廷，与之几乎同时发生的是1337—1453年的在欧洲北部造成巨大破坏的百年战争。1453年发生了一场更加令人发指的暴行，"异教徒"土耳其人洗劫了君士坦丁堡，屠杀基督徒并摧毁了城市。这个世界亟须得到净化和再生。虔诚的基督徒将自己看成是未来的殉道者和末世的圣徒，十分确信自己在道德上的优越性。他们热切地盼望天启到来，届时他们将有机会与基督一起统治永恒的乐土，而其他人则将在恐惧中颤抖。

对于生活在博斯时代的普通人来说，世界堕落的征兆几乎每天都在增加。随着末日预言家不遗余力地通过印刷书籍和大幅传单将坏消息传播到各个社会阶层，地震、瘟疫和洪水似乎比以前更多了。一幅归在丢勒名下的单幅木刻版画（图187）生动地表现了1484年木星、土星和火星在黄道十二宫的天蝎宫的合相，这次不祥的天象引起了人们巨大的恐惧。后来人们将梅毒的爆发归罪于这次天文事件，虽然这一疾病很可能是通过第一批到访新世界的旅人进入欧洲的。丢勒的这幅版画描绘的

图187
梅毒病人，以及土星、木星
和火星合于天蝎宫
阿尔布雷希特·丢勒
1496 年
木刻版画

图188
天启四骑士
阿尔布雷希特·丢勒
1498 年
木刻版画
39cm×27.9cm

286

就是一个浑身生疮的梅毒病人站在灾难性的行星合相之下。在千禧年恐惧达到顶峰的 1498 年，丢勒创作了《天启四骑士》（图188），这幅作品属于一个大型的描绘天启事件的木刻版画系列，它将瘟疫、战争、饥荒和死亡的凶残和冷酷表现为四个在末日践踏世人的骑士。这一画面原本是为了吸引那些担忧自己的灵魂能否不朽的人，却最终为画家带来了他意想不到的名利。

除了产生社会焦虑以外，天启将至的意识也激发了重要的文化进步。比如克里斯托弗·哥伦布在 15 世纪末开始他的航行时坚信世界将在 1650 年终结。对《圣经》的研究使他相信向西航行可以到达印度，在那里他能够找到传说中的所罗门王的宝藏和伊甸园。哥伦布向他的赞助者西班牙的斐迪南国王和伊莎贝拉女王（后者收藏博斯的画作）保证，此行将

为伟大的西班牙十字军提供资金，帮助他们从土耳其人手中收复圣地，继而通过"使上帝的居所重归神圣教会"的方式来引导世界的光荣复兴。尽管哥伦布未能找到伊甸园，他却成功地发现了地球陆地的另一半。

1500年前后，世界上存在很多信奉千禧年主义、自称为末日圣徒的异端教派。自由灵兄弟会（Brethren of the Free Spirit）即是其中之一，又称亚当后裔派，艺术史学家威廉·弗伦格尔认为，他们的非道德主义哲学和裸体进行庆祝仪式的做法对博斯造成了影响。虽然亚当后裔派信徒大量出现于欧洲北部，不过他们的人数在1421年波西米亚的根据地被摧毁后就大量减少。信奉千禧年主义的历史学家诺曼·科恩认为1421年后尼德兰依然存在亚当后裔派异端，然而他也指出该教派的成员被抓捕和迫害，并常常被居民和教会权威双方处以死刑。博斯的声名远播和虔诚的圣母兄弟会成员的身份使他参与亚当后裔派的异端活动这一理论无法令人信服。

287

博斯对天启意象的着迷反映了更广泛的基督教艺术传统。然而他面临的是更直接的关于天启将至的警示，而且就在身边。圣母兄弟会通过吸纳皈依的犹太人成为会员来履行福音书作者联合基督教会所有成员的号召。然而在斯海尔托亨博斯，一个人即使不属于某个显赫的宗教团体也会意识到千禧年迫在眉睫。供奉《启示录》作者的圣约翰教堂里有一架"末日审判机"，由钟表匠和金匠彼得·沃特斯佐恩制作。这个装置是时钟、天文历和发条音乐盒的巧妙结合，安装于1513年。虽然这个绝妙装置不幸遗失，荷兰历史学家扬·莫斯曼斯仍然按照对其运行方式的早期记录复原了它可能的外观（图189）。根据17世纪的描述，吹响末日号角的天使装饰着它的顶部。号角声响起时两扇门将会打开，显示出里面的三王，然后是末日审判的场景，手中拿着钩子的魔鬼冲出来，将受诅咒者钩入地狱，同时蒙祝福者则会升入天堂。这架"末日审判机"置于一座时钟上面，这座时钟不仅记录行星和黄道十二宫的运行轨迹，也记录着时间的流逝，直到末日的来临。

有两件完整的《末日审判》三联画被归于博斯名下，分别藏于布鲁日（图190）和维也纳（见图192、图193），还有一张《末日审判》的残余作品藏于慕尼黑（图191）。树轮年代学研究认为慕尼黑的

289

图189
"末日审判机"
由扬·莫斯曼斯重制

这件不完整的作品创作于约1442年或更晚，对博斯来说或许太早，不过对他的家族画室来说则不然。布鲁日和维也纳三联画的推断创作时间分别为约1480年和约1476年或更晚，因此很可能是博斯的作品。这两件《末日审判》都包含了一些出现在《人间乐园》（见图172）及《干草车》（见图49）的地狱场景中的人物和细节，比如带有希腊字母Ω的大刀、恶魔乐师、长着鸭嘴的类似爬行动物的魔鬼。然而布鲁日三联画一直备受争议，其类似东拼西凑的品质是画室作品的典型特征。学界认为维也纳的版本更有可能是1504年博斯接受马克西米利安一世之子、低地国家的统治者"美男子腓力"的委托而绘制的《末日审判》。该画的委托文件是我们所获得的唯一一份给博斯的委托文件，从古法语粗略翻译如下："1504年9月，向希罗尼穆斯·凡·阿肯，即居住于斯海尔托亨博斯的一位被称为博斯的画家，预付36个里弗尔……请他绘制一幅高9英尺、长11英尺的表现上帝审判的画作，画作同时还要表现乐园和地狱。"

维也纳三联画（图192、图193）的保存状况很差。该作品自16世

290

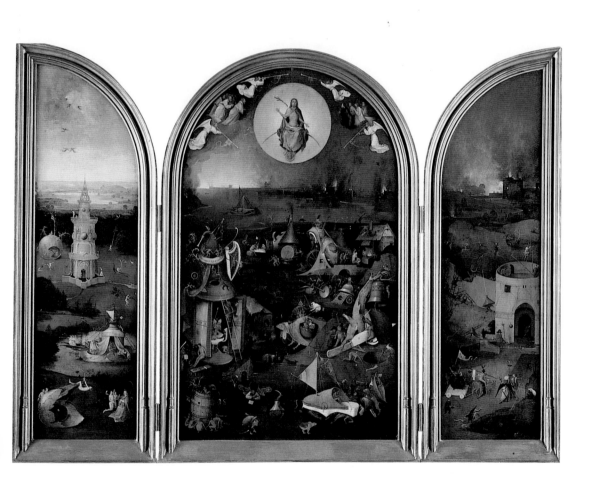

图190
末日审判

约1480年或更晚
板上油彩
中央板：99cm×60.5cm
两翼板：99cm×28.5cm
格罗宁格博物馆，布鲁日

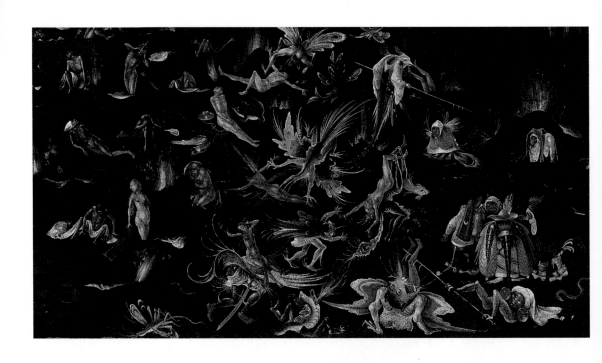

图191

末日审判

希罗尼穆斯·博斯或其画室

约 1442 年或更晚

板上油彩

60cm × 114cm

老绘画陈列馆，慕尼黑

纪以来几经修改，现代修复者认为其顶端被截掉了几英寸。保存过程中的拙劣修改可能损害了它的原初面貌，这或许是画中风景造型的生硬边缘、稍显笨拙的人像和部分区域被厚重的颜料层污损的原因。此外，委托文件规定板面尺寸为"高9英尺，长11英尺"，而维也纳三联画的尺寸只有约1.7米×2.5米（即高5.5英尺，长8英尺）。这些异常之处曾使学者们质疑它是否是"美男子腓力"委托绘制的那件三联画。现代的1英尺是否比1504年标准下的1英尺更长，或者说文件中的尺寸只是暂定的？如果维也纳三联画加上已经遗失的画框和祭坛台座，其尺寸是否就会与文件规定的一致？维也纳的《末日审判》究竟是委托文件中提到的画作本身，还是对已佚原作的高水准仿作？还存在这样一种可能："美男子腓力"于1504年委托了这件作品，但在他1506年去世时，作品尚未完成，如此一来，维也纳三联画就有可能是最初委托作品的简略版本。这也可以解释外侧画面底部的图廓花边中令人费解的空白（见图193）——那里本应用于绘制供养人的纹章。

　　天启意象与"美男子腓力"之间的这种关联，会使当时的观者想到关于"末代皇帝"的预言：一位"罗马国王"将在末日出现并开创

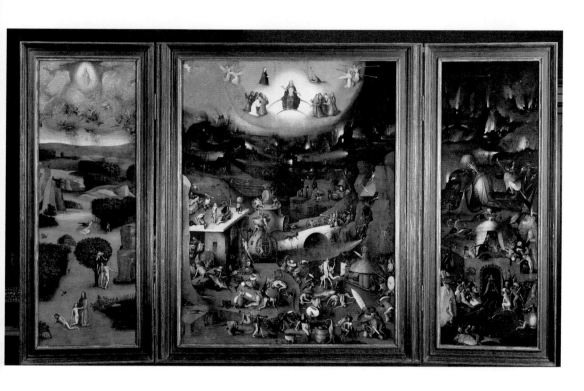

图192
末日审判

约 1476 年或更晚
板上油彩
中央板：163.7cm×127cm
两翼板：163.7cm×60cm
维也纳艺术学院美术馆

图193

《末日审判》外部

约 1476 年或更晚

板上油彩

各 163.7cm×60cm

维也纳艺术学院美术馆

新的时代。1488年，德国占星家利希滕贝格尔的约翰在他的《预言书》
（Prognosticatio）中称，千禧年神话中的末代皇帝就是"美男子腓力"，
他是"神圣罗马帝国皇帝"这一称号的继承人，也是1504年委托博斯绘
制《末日审判》三联画之人。1496年，占星家沃尔夫冈·艾廷格又一次
计算出世界末日将在1509年到来，并将腓力称为基督在世间的最后一个
代表。事实上，马克西米利安一世之后的每一位神圣罗马帝国皇帝都会
被安上"末代皇帝"这一称谓。他们都相信自己负有领导世界的蒙拣选
者获得救赎和新生的荣誉和责任。

维也纳三联画外侧板上的单色画的主题分别是大雅各和圣巴冯，证
明它的委托人正是"美男子腓力"。大雅各是朝圣者的守护人，直至今
日，朝圣者们依然会跋涉前往西班牙孔波斯特拉的大雅各纪念地。大
雅各的帽子上别着他的标志——朝圣者扇贝徽章。与《干草车》外侧
的《徒步旅人》（见图44）一样，这位圣徒正在焦急地跋涉，穿过一片有
暴力和抢劫场面的险恶地带。圣巴冯位于他旁边的板面上，他是一位出
身尼德兰的富有贵族。传说称圣巴冯在皈依基督教后将所有财产送给穷
人，余生隐居于一棵空心树中。在维也纳三联画中，他接济的一些不讨
人喜欢的人物也曾出现在《圣安东尼》三联画（见图90）中，尤其是那
个患有麦角中毒的乞丐，他的断足被郑重其事地放在身前的一块白巾上。
博斯笔下的圣巴冯是优雅的，我们很容易在他温和英俊的相貌中看到美
男子腓力的影子——后者年轻俊美的外貌为他赢得了这个令人羡慕的
美名，他也以相似的样貌出现在当时的其他作品中（图194）。1504年，
26岁的腓力是低地国家的领主和西班牙的国王，而大雅各的圣地在西班

牙，圣巴冯则是根特大教堂的守护者——他们两人恰代表了这两个王
国，并使维也纳三联画成了一幅宣示哈布斯堡王朝的帝国愿景的作品。

三联画打开后，左翼板上是人类堕落的传统画面，中央画板和右翼
板表现的是地狱折磨和天罚的末日场景。三幅画面合在一起，表现了原
罪的诞生及其后果，以及人类的开端及其在大火中的终结。左翼板画面
的上半部分（图195）以蓝色和绿色的冷色调描绘了路西法被逐出天堂
的场景，博斯在这里表现出了大气朦胧感，与《干草车》三联画左翼板
内侧的反叛天使的堕落画面（见图50）非常相似。两幅作品中，被驱逐

图194
"美男子腓力"
佚名

约 1500—1503 年
板上油彩
32cm×21cm
荷兰国立博物馆，
阿姆斯特丹

297

的天使——他们很快会成为撒旦的仆从——像昆虫一样蜂拥麇集，守卫天堂的天使用拍子和棍棒击打着他们。熟悉的人类堕落的故事就在这群被驱逐的天使下方展开。创造夏娃的场景让我们想到《人间乐园》三联画中亚当、夏娃和上帝的三人组合（见图139）。诱惑者的形象如同在《干草车》中一样，一部分是性感的金发女子，一部分是黏糊糊的如爬行动物一般的蝾螈，它将禁果给了夏娃，之后人类第一对夫妇被挥剑的天使逐出了伊甸园。

三联画内侧的中央画板和右翼板表现的是夏娃的"原罪的贻害"。博斯描绘了一片昏暗朦胧的景象，到处是喷出的蒸气和火焰，恶魔在其中永无休止地折磨着永堕地狱的人们，四周是一片痛苦混乱的场面，并未因应许的救赎而减轻分毫。上帝正在蓝色的半圆形天空中俯视着这场浩劫，执行着他的末日审判，只有少数蒙拣选者坐在上帝身边。下界的这些恐怖图像有些来自博斯的其他作品，也有许多是新鲜的灵感，比如这个爬行动物状的恶魔厨师将一个犯下暴食之罪的人置于巨大的煎蛋

图195
《末日审判》左翼板

约 1476 年或更晚
板上油彩
163.7cm×60cm
维也纳艺术学院美术馆

锅中煎炒（见图185）的怪异场景。一些荷兰学者还指出有些黑暗滑稽的场景是对本地俗语的形象化表现，如那个肚子中箭的人可能代表的是"射穿肚子"的俗语，意思是浪费金钱。

博斯还有两幅存疑作品是所谓的《洪水》（图196）和《毁于大火》（在文献中也被称为《反叛天使的堕落》和《地狱场景》，图199），它们在天启焦虑的语境中最易于理解，而且与博斯更具末世论色彩的地狱场景有很多共同点。两张板面都又长又窄，而且两面都被绘制，这有力地表明它们曾经是三联画的一部分，不过其中央画板已佚。博伊曼斯·范伯宁恩美术馆在1981年进行的修复工作发现，两张画板都只有一边没有上漆，说明其他三边都曾被裁切过。对底稿的科学检查还发现了最上层颜料下面的许多底画，表明其构图曾有数次改动。树轮年代学的检查将画作创作年代定为约1508年或更晚。由于这幅画较差的保存状况和不寻常的图像，艺术史学家往往对其一笔带过。然而这两件作品似乎是博斯的成熟期的作品，有可能是他最后的亲笔创作，因此必须将其视为与其他作品一样反映了相同的说教性质的天启图像。

每张画板都以一面为单独画面、另一面为两幅圆形单色画的形式表现。画中最容易辨认的主题是《洪水》板上的挪亚方舟，它搁浅在亚拉腊山的山顶。这艘圣经中的船的甲板上住着四对人类，符合《创世记》第7—8章中的描述：六百岁的挪亚及其妻子和他们的三个儿子和儿媳是仅有的获准逃过毁灭命运的人。他们似乎刚刚放出精心挑选的成对的动物，这些动物正两两结对进入可怕、遍布溺水浮肿的人兽尸体的风景之中。类似的图像在整个艺术史中多次出现，如果博斯确如一些历史学家认为的那样到访过威尼斯，那么他一定见过圣马可教堂中描绘挪亚方舟传说的壮观的整套马赛克壁画（图197）。虽然博斯也许受到了艺术传统的影响，但是他表现洪水后的世界的单色画面却比以往任何图像都更能让人们想起《创世记》7：23所描绘的具体可感的恐怖："凡地上各类活物，连人带牲畜、昆虫，以及空中的飞鸟，都从地上除灭了。"

洪水第一次毁灭世界的认知在博斯的时代得到了复兴，占星家在天空中寻找天启日期的线索，并看到了大水灾的征兆。德国预言家约翰内斯·施托费勒和雅各布·普夫劳姆在1499年的《历书》（*Almanach*

298

图196

洪水

约 1508 年或更晚

板上油彩

69cm×38cm

博伊曼斯·范伯宁恩美术

馆，鹿特丹

图197

洪水的故事

12 世纪

马赛克

圣马可教堂，威尼斯

nova）中预言第二次大洪水将在1524年2月淹没地球。他们的预言基于300
这样一种信念：在这个时间，所有主要行星将与水象的双鱼宫发生16次
合相。即将来临的大洪水"预示着全世界所有地区、王国、省、邦联、
阶级、野兽和海洋动物，以及生于地球的万事万物，都将发生改变和转
换——这些转变在此前几个世纪无论是历史学家还是我们的祖辈都闻所
未闻。因此抬起你们的头吧，信基督教的人们"。在1524年之前的几十
年里，施托费勒和普夫劳姆的《历书》经过了多次印刷，并被翻译成数
种语言，共有近60位作者写了超过160篇评论他们的预言的著作。其中
有一本1520年印刷的小册子《洪水的警告》（*Ein Warnung des Sündtfluss*）
的扉页上表现了方舟在布满尸体的海面上漂浮的景象，这一画面与博斯301
的作品相似，只是相比之下较为粗陋（图198）。即便是久经世故的阿尔
布雷希特·丢勒也因为末日洪水的预言深感恐惧不安，以致他梦到洪水
的到来，并把这个噩梦记录在日记中。在布道和科学的刺激下，人们纷
纷建造自己的方舟并逃往高地，以应对即将到来的洪水。

由于博斯对作为公义典范的虔诚主题的偏爱，挪亚这一主题便相
当合适。早期教会神父圣奥古斯丁和圣约翰·屈梭多模将挪亚表现为上
帝的工具，将方舟等同于教会。挪亚敦促世人忏悔并警告他们灾难将至
（历史上教会也曾多次这样做），然而没人听他的话，因为地球上的所有
居民都已经完全屈服于罪恶。在《洪水》画板上，博斯表明了他对罪行
和愚行的看法，再次暗示此世不知悔改的罪人"会像挪亚时代的那些人
一样"将有悲惨可怕的结局。

对于生活在15世纪末16世纪初的基督徒来说，《创世记》6∶9所描
述的"混乱无序"的、败坏的尘世能够引起他们的共鸣。《新约》中作
为预警未来的世界毁灭出现的对第一次毁灭的预示论指向加剧了世人的
恐惧。比如《马太福音》24∶37-39将挪亚的世界比作邪恶横行的末世：
"挪亚的日子怎样，人子降临也要怎样。当洪水以前的日子，人照常吃
喝嫁娶，直到挪亚进方舟的那日。不知不觉洪水来了，把他们全都冲
去。人子降临也要这样。"与此类似，《彼得后书》3∶5-7也将源于洪水
的世界第一次毁灭与源于大火的未来毁灭进行了比照："故此，当时的世
界被水淹没就消灭了。但现在的天地，还是凭着那命存留，直留到不敬302

虔之人受审判遭沉沦的日子，用火焚烧。"

　　《启示录》中预言的审判之火将摧毁一切，正如大洪水只留下挪亚一家存活。像之前经受大洪水一样，世界及其居民将受到一场大火的洗礼。在这个语境中，我们可以将博斯的《毁于大火》（图199）解读为对未来世界毁灭的恐慌的又一次生动表现。画面使用了暖色调的橙色和棕色，与洪水画板的灰蓝色冷色调形成鲜明对比。画面呈现的世界与《启示录》的描述相似，到处是成群的怪物，弥漫着烟雾和火焰。在画面中间偏左和下方，人们蜷缩在洞穴里，对应《启示录》6：15描述的"都藏在山洞和岩穴里"的人们。1512年，占星家约翰内斯·维尔东对末日有过类似的描述：

图199
毁于大火

约 1508 年或更晚
板上油彩
69.5cm×39cm
博伊曼斯·范伯宁恩美术
馆，鹿特丹

大暴风雨将会来临，所有的风一起吹起来，使天空变得漆黑一片，大风发出可怕的声音，将人体吹得四分五裂，毁坏楼房……你们要早做准备，寻找一处避难所度过大风肆虐的一个月，因为到那时几乎不可能找到一个安全住处：在山里找一个小洞穴，带上三十天所需的物资装备。那时，世界各地也会发生许多危险和杀戮，全世界将经历一场大地震。

这两张充满末世色彩的画板的背面都画有两幅圆形单色画。在《毁于大火》背面（图200），一个面色苍白的女子正逃离一座鬼怪盘踞的燃烧的房子，一个跪在地上的人见证着这场大火。下方的圆形画面上表现了一个跪倒在地的男子，似乎是被一个耀武扬威、双足似爪的恶魔从犁马上扔了下来。在《洪水》背面（图201），上方的画面描绘了一个衣不蔽体的男子正在被两个人形的恶魔殴打，下方的画面强调了将两张画板正反两面的所有画面联系在一起的启示录语境。在这一画面中，向虔诚信徒赐福的基督占据了其他三个圆形画面中折磨人们的大小恶魔的位置。背景中，天使给另一个男人送上斗篷，这个图像让人们联想到《启示录》6：11中对蒙拣选者接受救赎之袍的描述："于是有白衣赐给他们各人。"在这个画面中，历尽磨难的基督徒的灵魂在经过了原罪使者的严峻考验之后，似乎终于找到了庇护所。

作为成对的作品，博斯的这两件作品建立起了一种《旧约》与《新约》之间的预示论的关联，我们可以从千禧年信仰者的一切修辞中深切地感受到这种关联。神圣的秘密这一概念是末世论思想的本质，仅被告知给少数几个蒙拣选的基督徒。人文主义学者将天启意象不仅视为圣经中的预言，也视为异教徒最高智慧的实现。米开朗基罗的西斯廷教堂天顶画与博斯大概处于同一时代，表现了异教女先知与旧约预言家和谐相处的画面，形成基督徒／异教徒无缝融合的场景。米开朗基罗的这种图像志的安排意在凸显教皇尤利乌斯二世治下的繁荣景象，如哈布斯堡家族的皇帝一样，这位教皇也把自己当作预言中的末日领袖。在文艺复兴时期，异教徒和基督徒对于过去和未来的世界毁灭图景有着类似的认知。柏拉图在写下"过去和将来都有大量不同种类的人类的毁灭，其中

图200
《毁于大火》背面

约 1508 年或更晚
板上油彩
69.5cm×39cm
博伊曼斯·范伯宁恩美术
馆，鹿特丹

图201
《洪水》背面

约 1508 年或更晚
板上油彩
69cm×36cm
博伊曼斯·范伯宁恩美术
馆，鹿特丹

最严重的是火灾和水灾"时，既是对《圣经》的预示也是呼应。

博斯这些被称为《来世》的板上绘画（见图204—207）藏于威尼斯总督府，被认为是枢机多梅尼科·格里马尼遗赠的一部分，其中还包括《被钉上十字架的殉道者》（见图74）和《隐士圣徒》（见图84）两件三联画，尽管在比例上是纵向的，这四张板面却缺少顶端和底端的毛边（即最初未上漆的边缘），这表明它们的边缘曾被裁剪，最初可能要更长一些。几块木板最初都曾在背面绘有斑驳的仿斑岩图案，说明它们可能是一组多联画的两翼板，其中央面板或许是一幅《末日审判》，现在已佚。对木板的检查表明这些画作的绘制时间是约1484年或更晚。尽管学者们对这四张板面原本的布局持有不同看法，但是其横向尺寸符合其他早期尼德兰祭坛画的宽幅规格。

这四幅画面以一种直接的方式展现了人类将在末日审判之后经历的事件。博斯的同代人迪里克·鲍茨也画过相似的内容，不过他使用了双折画的形式表现蒙祝福者升入天堂（图202）和受诅咒者堕入地狱（图203）的场景。博斯用比他多出来的两块画板记录了这两组人前往各自终点的旅程。第一幅画面（图204）描绘了受诅咒者和他们堕入地狱的场景。在这里，不幸的罪人在奸笑着的恶魔的协助下跌进一个不时冒出火焰的阴暗沼泽。这些受诅咒者在第二张画板上（图205）到达了他们的旅程终点，其中一人以一种凄惨忧郁的姿态坐在山一般的峭壁下面，峭壁顶有一处燃烧的烽火。这两张画板可以按照其中表现的内容被命名为《受诅咒者堕入地狱》和《地狱》。

另外两张画板表现的是有德行的蒙拣选者，第一张板（图206）上描绘了复活的灵魂被协助着上升到一片伊甸园般的田园风光之中，即菲奥雷的约阿基姆所描述的人间乐园。第二张板是《蒙祝福者升入天堂》（图207），十分独特地表现了蒙拣选者升入天堂。在天使的协助下，他们飘向一个非同寻常的、经透视缩短的光的通道（表现为一些越来越小的同心圆）。中心是一个明亮的旋涡，复活的灵魂进入其中，身形消弭于向外发散光芒的核心中。博斯这种独特的创造让我们想到西蒙·马米翁的围绕地球和升入天国的行星轨道的占星学图像（图208）。一个前往上帝处的灵魂大概将会穿过每条行星轨道一路上升。学者们已经将

306

307

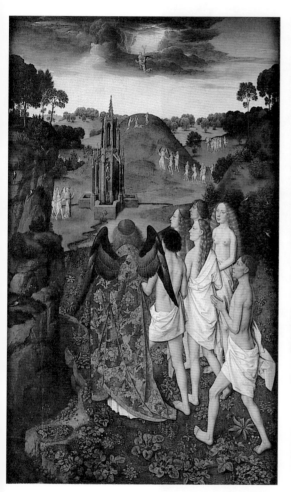

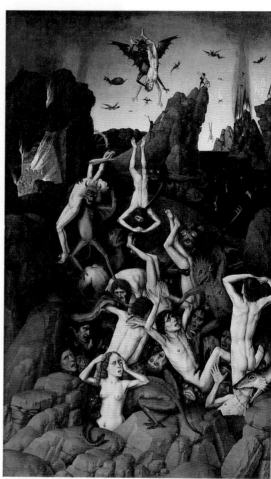

图202

人间天堂

迪里克·鲍茨

约 1460 年

板上绘画

115cm × 70cm

里尔美术馆

图203

受诅咒者堕入地狱

迪里克·鲍茨

约 1460 年

板上绘画

115cm × 70cm

里尔美术馆

图204
《来世》系列之《受诅咒者
堕入地狱》

约 1484 年或更晚
板上油彩
87cm×40cm
威尼斯总督府

图205
《来世》系列之《地狱》

约 1484 年或更晚
板上油彩
87cm×40cm
威尼斯总督府

图206

《来世》系列之《人间乐园》

约 1484 年或更晚

板上油彩

87cm × 40cm

威尼斯总督府

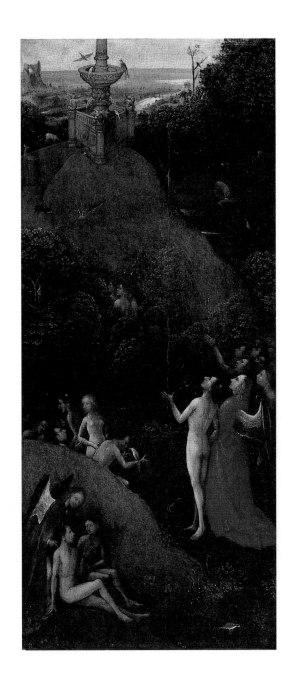

图207

《来世》系列之《蒙祝福者
升入天堂》

约 1484 年或更晚
板上油彩
87cm × 40cm
威尼斯总督府

博斯的这条光的通道与现代灵修会的信条关联起来。这个团体的创始人扬·凡·勒伊斯布鲁克使用"与光结合"这个隐喻来描述灵魂与造物主合为一体的过程："太阳将会把眼盲的我们引入它的光辉之中，我们将在那里与上帝合而为一。"博斯则将上帝的本质与光本身联系起来。

312

经历过第一个千年末尾的读者一定熟知2000年即将来临时笼罩着整个世界的末日恐慌。尽管基督教不是一种普遍信仰，它的教义也不再对所有人具有约束力，但是直到那个决定性的日子过去，对全世界爆发"千年虫"计算机故障的恐惧都笼罩着工业社会。如今，准备即将到来的末日审判和成为蒙拣选者的信念主要存在于一些基督教的原教旨主义派，比如耶和华见证人会（Jehovah's Witnesses）和后期圣徒教会（Church of the Latter Day Saints）①。然而在博斯的时代，每个人都心怀对天启的恐惧。无论是高高在上的知识领域还是日常生活中都弥漫着对崇高道德的表现，从伊拉斯谟到布兰特，作家们对那些注定遭受永罚的人发表着看法。实践科学家——炼金术士、医生和占星家——将他们的职业视为一种兼有研究与启示的神圣追求，并将他们的专业实践当作救赎的手段。博斯的千禧年主义既符合艺术传统，也反映了他所在的时代的恐惧，因为他的所有画作都是在以某种方式告诫人们罪恶的代价和美德的回报。

① 即摩门教。——编者注

第十章 散佚与重现

希罗尼穆斯·博斯的遗产

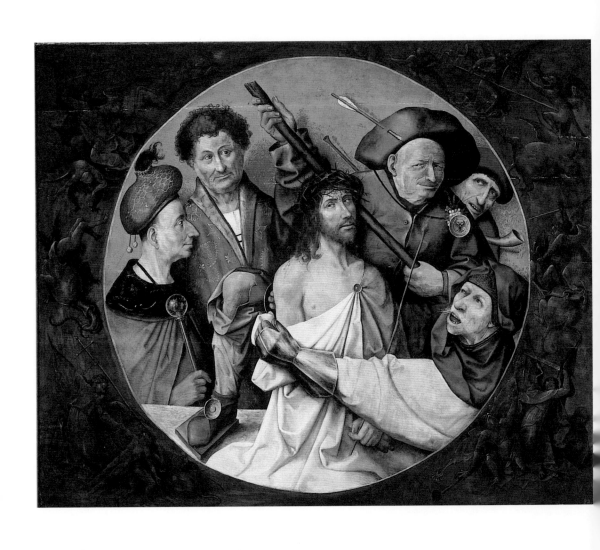

博斯在1516年去世后的数十年间声誉日隆。费利佩·德·格瓦拉写到，到了16世纪中期，那些不太出名、才能平庸的画家不仅模仿博斯的风格，还会复制一些他的作品，有些人甚至非法地签上博斯的名字。在保护艺术家创作的著作权法律出现之前，未经许可的复制被视为一种恭维和赞美的表现而为世人接受。事实上，北方文艺复兴艺术中充斥着对诸如扬·凡·艾克和罗吉尔·凡·德尔·维登等"大师"的名作的复制和演绎。贵族和富有赞助人的青睐使此类名家的"身后"作品价值不菲。即使在今天，辨别真迹和摹本有时也并非易事（而且可能因个人、政治和经济等方面的考量变得更加复杂）。

署有博斯名字的约20幅木板画中，只有7幅被认为是真迹。其中，著名的《圣安东尼》三联画（见图90）至少有20幅完整或局部的复制本；表现耶稣受难场景的作品数目也不相上下，分布于世界各地的美术馆。这些复制本里质量最佳的是埃斯科里亚尔修道院的一件三联画，其中央画板是《基督戴荆冠》（图209），这组作品以前经常被认为是博斯的真迹，虽然它里面明显不是博斯风格的异常之处与其他荷兰画家（如16世纪的昆丁·马西斯，他特别擅长复原早期荷兰大师的作品）具有更令人信服的关联，比如略显粗糙的光影效果和拉长的人物比例。树轮年代学推定其创作时间不早于1527年，那时博斯已经去世数年，证实了这一风格上的怀疑。

对于那些被归于博斯的素描，真伪的鉴别尤其困难。对素描的创作年代的推定主要通过风格分析和水印识别来进行，木板的年代可以用树轮年代学测定，但目前为止，我们在测定纸张年代方面并没有类似的权威科学方法。此外，也并没有途径能够确知一幅素描作品究竟是后来的崇拜者对博斯画作的临摹，还是博斯本人的预备性习作。有些作品一直被当成博斯的原创作品，比如现藏于柏林的那幅主题与一句俗谚相关的精美作品《树木有耳，土地有眼》（*The Woods Have Ears, and the Fields Have Eyes*，图210）。这些素描无疑体现了高超的技巧，然而确定作者身份的唯一方法是将它们与已确定的博斯真迹的表层颜料下显现的底稿和影线进行比较。绘画风格上的差异在比对之后往往就十分清楚明白。博斯作品颜料表层下显露出的影线和轮廓线通常遵

图209
基督戴荆冠

仿博斯

约1527年或更晚

板上油彩

165cm×195cm

国家遗产，马德里王宫

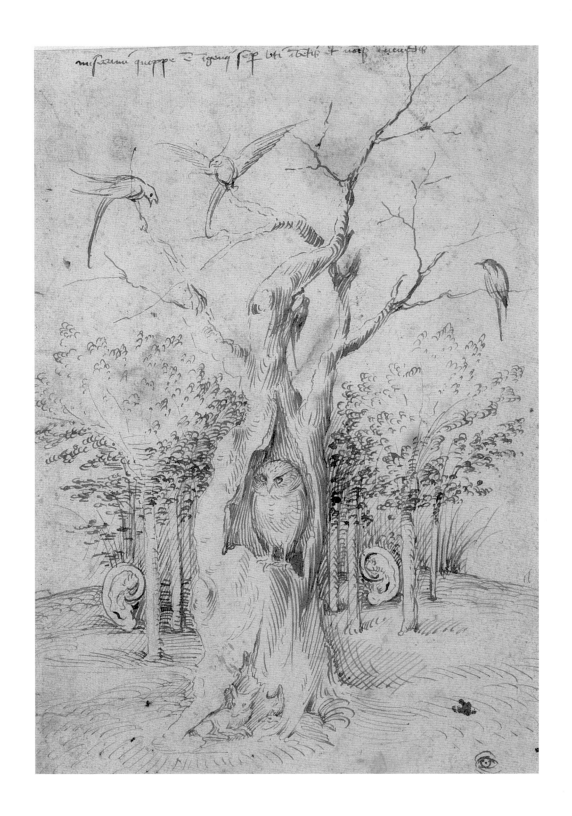

循传统的方式，即不管对象的形状如何，都沿着一条单独的、笔直的、平行的线路来勾画。

　　相比之下，这幅精美的《树木有耳，土地有眼》中的影线则按照描绘对象的轮廓画出，这是一种素描上的进步，虽然更符合现代的艺术感知，但这种方式直到阿尔布雷希特·丢勒的创新性版画的出现才开始流行。而且在15世纪和16世纪初的北方文艺复兴绘画中，素描作品极少被视为完成的艺术作品。博斯全部作品的归属还远未得到明确的界定，其绘画作品的底稿在特征上又与按照他的风格画成的素描之间极为相似，考虑到这些因素，在这些纸上作品中挑选出博斯真迹无异于一句流行谚语所说的"把房子盖在沙土上"[1]。等待一种推定纸张年代的权威科学方法出现，再去尝试鉴定这些素描作品是否出自博斯之手似乎是一种更明智的方法。

　　科学手段通过对画作底板木材定年，极大地帮助了博斯真迹的鉴定，然而技术进步也会不可避免地产生一些牺牲品：在无可辩驳的科学证据面前，艺术史学家不得不将某些他们钟爱的作品从博斯的作品集中去掉，比如那幅藏于鹿特丹的极为反常的《迦拿的婚礼》（*Marriage at Cana*，图211）。这幅画直到近期还被认为是博斯的作品，其构图和图像志上的怪异之处确实是博斯独有的风格，其中包含的炼金术图像（比如鹈鹕容器，以及背景中阶梯祭坛上放着的杵和臼）也将其与博斯的那些表现出熟谙化学设备的画作联系起来。此外，基督在婚筵上将水变成酒的主题也被教徒和化学家作为圣餐变体和元素嬗变的隐喻使用。

　　这幅《迦拿的婚礼》的另外两个版本被保存于斯海伦贝赫和安特卫普，此外还有一幅包括了油画版本里未出现的两名供养人的素描。然而科学检查提供了确凿的证据：鹿特丹的那幅作品并非出自博斯之手。与其他"真迹"不同，这幅画没有底稿——这是说明其为复制本的有力证据，此外颜料样本也显示其使用时间在1540—1560年。树轮年代学将木板的最早年代推定为约1560年，也就是博斯死后近50年，从而为这一疑问画上句号。因此，我们必须忍痛将这张精美的《迦拿的婚礼》从数目不断减少的博斯真迹中剔除，不过我们也要承认一种可能性：这幅画连同斯海伦贝赫和安特卫普的版本可能都是一幅已佚原作的复制本。

图210
树木有耳，土地有眼
归在博斯名下
16世纪早期
纸上蘸水笔和墨水
20.2cm×12.7cm
版画和绘画收藏馆，柏林国家博物馆

319

① 原文为 "building a house on sand"，来自《马太福音》7：26，表示极易倒塌。——编者注

雕版画这一媒介积极推动了博斯的画作向整个欧洲的传播。著名的安特卫普出版商耶罗尼米斯·柯克（活跃于1550年至1570年去世）为模仿者提供了现成的范本，对16世纪博斯的国际声誉的确立贡献颇大。通过这样的方式，那些迷人的已佚画作以印刷复制品、模仿作品和自由变体作品等形式进入我们的视线。阿拉尔特·杜哈梅尔（约1449—约1507年）的雕版画《被围攻的大象》（*Beleaguered Elephant*，图212）曾被归入博斯名下，它很可能是另一件作品的复制本，即马德里王宫中腓力二世的艺术收藏里提及的一张同一题材的画作。16世纪，诸如此类受到博斯鲜明风格和独特图像启发的版画在欧洲广泛流传。它们盛极一时，而且无疑促进了很多仿作、复制本和赝品的产生。

大量博斯风格的画作表明16世纪的欧洲北部艺术发生过一场名副其实的"博斯复兴"。艺术家们自由地使用着这位大师的风格和题材，尤其被他笔下残暴的地狱图景吸引。圣安东尼的主题本身就容易借用博斯的那些恶魔般的怪物，而且只要麦角中毒还在欧洲肆虐，这位圣徒的图像就仍有需求。在很多情况下，博斯风格的模仿者太过痴迷于临摹他笔下邪恶的复合体怪兽，最终只产生出了一连串奇形怪状的东西，并未能理解或传达博斯作品的潜在信息。不过也有一些作品如博斯真迹一般富有原创性和想象力。一些更有成就的博斯追随者在安特卫普生活和工作，那里是16世纪重要的金融与文化中心。在这里，画家们为开放市场大批量生产艺术品，扬·芒丹（约1500—1559年）和彼得·海斯（约1520—约1584年，图213）等知名艺术家也早已通过在他们的画中加入火焰景象和怪诞形象来迎合公众对博斯风格作品的需求。

博斯的追随者和模仿者在作品中重复使用一些可辨认的主题，它们更一目了然地体现了博斯的影响，然而博斯独创的表现自然世界的方式也影响了安特卫普画派的一些重要风景画家。约阿希姆·帕蒂尼尔（约1480—1524年）在他所谓的"广阔风景"（cosmic landscapes）中精心绘制了博斯式的背景，并通过在画面各处画上恶魔图案来向博斯致敬，他的《渡过冥河》（*Passage to the Infernal Regions*，图214）就是一例。与博斯一样，帕蒂尼尔的广阔风景画也将世界表现为在高地平线处终结的渐远的蓝绿色横向风景，这种表现自然世界的方法在17世纪的艺术中成为

图211
迦拿的婚礼
仿博斯
约1555年或更晚
板上油彩
93cm×72cm
博伊曼斯·范伯宁恩美术馆，鹿特丹

图212

被围攻的大象

阿拉尔·杜哈梅尔仿博斯

1478—1494 年

雕版画

20.4cm×33.5cm

图213

圣安东尼受试探

彼得·海斯

1547 年
板上油彩
69.5cm × 102.5cm
卢浮宫，巴黎

图214

渡过冥河

约阿希姆·帕蒂尼尔

约 1524 年
板上油彩
64cm × 103cm
普拉多博物馆，马德里

标准方法。

博斯最著名的模仿者是老勃鲁盖尔（约1525/1530—1569年），他的作品在印制时偶尔会被出版商耶罗尼米斯·柯克在题词中注释为博斯的作品。部分老勃鲁盖尔的作品明显表现出对这位更早一些的大师的借鉴，《疯狂梅格》（*Dulle Griet*，图215）是他作品中最有博斯风格的一幅。这幅画形象地表现了一个翻倒的世界，一直以来被解读为愤怒和疯狂的隐喻，是对当时低地国家的统治者帕尔马公爵夫人玛格丽特的政治攻击，以及对正在增长的女性力量的文化偏执。作品并未摆脱博斯的影响，身形巨大的梅格与她的恶毒主妇随从一起，正大步穿过一个充斥着博斯式的怪物的地狱。

323

博斯的创造性天资似乎十分自然地与16世纪尼德兰的时代动荡相匹配，这也是老勃鲁盖尔的作品和繁荣多产的安特卫普画派作品产生的背景。受到身为出生于西班牙的信奉天主教的腓力二世的战火侵扰，低地国家努力将自己界定为一种独特的民族与文化。正是在这段时期，荷兰语作为一种文学载体获得了尊重和地位，那些早期的伟大的"荷兰绘画之父"也被重新提起和效仿，并被当作英雄来崇拜。作品曾经赢得国际声誉的博斯此时也在故乡被尊崇为一名独特的荷兰画家。

325

正如无常的历史循环中常常发生的那样，希罗尼穆斯·博斯的艺术最终湮没无声，被荷兰的巴洛克画家的现实主义和启蒙运动的社会意识掩盖了三百多年。博斯被艺术史所抛弃，少数在19世纪的提及也将其作品当成异端和变态的代表。博斯的籍籍无名在他的祖国表现得最为明显，直至今日，大部分荷兰美术馆中仍然没有他的作品。鹿特丹的博伊曼斯·范伯宁恩美术馆直到1931年才将一幅博斯的作品纳入收藏，这幅作品即是《徒步旅人》（见图27），现在我们知道它是一件其余部分各藏于巴黎、纽黑文和华盛顿哥伦比亚特区的三联画的一部分。

直到20世纪初，超现实主义和其他外来的现代艺术运动的兴起才使博斯重新激起人们的兴趣。博斯笔下噩梦般的地狱之火以及富有想象力的、拟人的复合形象，吸引了那些追求表现自身时代动荡的现代艺术家。1924年的《超现实主义宣言》将探索了幻想与想象领域的博斯、老勃鲁盖尔、爱伦·坡和波德莱尔等人奉为先驱。尽管这一宣言的作者安

图215

疯狂梅格

老彼得·勃鲁盖尔

1562 年

板上油彩

117cm×162cm

梅尔·范登贝格博物馆，安
特卫普

德烈·布勒东否认了博斯的图像和这场运动的目标之间的任何具体关联，但博斯似乎早已描绘过经卡尔·荣格发扬并被超现实主义艺术家认同的虚幻之梦的图像和原型符号。毫无疑问，博斯的创作方式和意图与超现实主义者完全不同，而且我们必须首先把他作为一位尼德兰艺术家来研究。不过在占星术和炼金术层面，他们之间确存在着共同之处，马克思·恩斯特（1891—1976年）、莉奥诺拉·卡林顿（1917—2011年）和萨尔瓦多·达利（1904—1989年）等艺术家都公开表示过对这些内容的兴趣，荣格也以此为基础形成了他的心理学理论。达利1929年的《伟大的自慰者》（*Great Masturbator*，图217）直接引用了博斯作品中的意象：他按照弗洛伊德精神分析学的性学基础，赋予《人间乐园》左翼板内侧的拟人形侧面像（图216）一种露骨的色情形象。作为精神追求的艺术，对平衡、统一、雌雄同体的灵魂的探索，以及物质和精神领域的相互渗透性，这些都是成为超现实主义标志的炼金术理想。诚然，到了20世纪，炼金术已被长期贬入神秘学的领域，不再是博斯所知的那门受人尊重的实践科学。然而20世纪的艺术家和作家都再一次被炼金术意象

326

图216
人间乐园（图137局部）

图217

伟大的自慰者

萨尔瓦多·达利

1929 年

布面油彩

110cm × 150cm

索菲亚王后国家艺术中心博

物馆，马德里

的力量和创造性打动，这使他们不是通过学术的方式，而是通过对共同主题的认同与博斯产生联系。

人们在过去的50年中重拾对博斯的兴趣，其中贡献最多的就是荷兰人。1967年鹿特丹的博伊曼斯·范伯宁恩美术馆大张旗鼓地举办了一场博斯作品展，极大地激励了学者们重新审视博斯的学术价值。2001年，328该美术馆又举办了一场重要的博斯作品展，这次展览将博斯的作品与最新的树轮年代学发现，以及被重新组装起来的《干草车》三联画（见图32，本书第三章对此有所讨论）一起展出。更重要的是，此次展览包括了相关物质文化作品和受到博斯直接影响的当代艺术家的作品，试图对博斯的图像做出更广泛的解读。正如此次展览展现的那样，博斯以不同的方式——准确的或自由的、有联系的或解释性的、有意的或无意的——在20世纪和21世纪初的戏剧、文学和音乐中被引用。

其中一个例子是一本地下漫画杂志《怪人》（Weirdo）某一期的封面（图218），上面有"R.希罗尼穆斯·克鲁伯"的署名，是对根特的《基督背负十字架》（见图63）的现代戏仿。这个封面的作者罗伯特·克鲁伯把博斯画中基督的敌人替换成现代社会中典型的堕落者，他们的面孔也同样带有博斯用来区分基督敌人的残酷丑陋的面容。这些人物取材于耸人听闻的当代新闻的头条报道，皮条客和政客与腐败的律师、石油公司高管、不诚信的传教士、美国国税局员工（收税员）以及头戴钢盔的野蛮警察共同占据了画面，左下角还有一个好色之徒正抚摸丰满漂亮的圣维罗妮卡。克鲁伯笔下的基督仍头戴荆冠位于人群的中间，但已经不是博斯笔下安详宁静的形象，而是读着他本人出镜的这一本漫画杂志思考世界局势，紧张得满头大汗。这幅令人不安的漫画周围有一圈边饰图案，上面画满了博斯式的妖魔鬼怪，它们扩展了主画面传递的信息。克鲁伯做到了博斯本人想做的事情——以辛辣的幽默表达对人类的愚蠢和软弱的看法。

我们对博斯的兴趣源自一种共有的对奇幻、讽刺和不寻常事物的迷330恋。我们的流行文化中处处体现着对博斯充满创造性的形状的参考，比如奇幻影视作品中风景优美的背景、科幻电影中的怪物，以及唱片和平装书封面引起视觉刺激的图像。尽管并没有博斯作品的基督教背景，很

多对那些富有想象力的形式进行的现代演绎也呈现出了不相上下的视觉效果。正如博斯的艺术在当时的作用一样，当代艺术作品也反映了日常生活的现实以及哲学和科学的更高目标。关于希罗尼穆斯·博斯，还有很多东西等待我们发掘，未来几代人也无疑会继续解密他的迷人图像。然而所有勇敢地踏入解读博斯这一领域的人，都应听取何塞·德·西根萨的那句名言："如果他的作品中存在荒诞，那也是属于我们的，而不是属于他的。"

图218
《怪人》第四期
罗伯特·克鲁伯
1981 年

附 录

术语表

天启（The Apocalypse）：源自希腊语中意为"揭示"的动词，以及《新约》的最后一篇，即预示世界最终样貌的《启示录》的篇名。教会传统认为福音传道者圣约翰听从神圣的指引，在拔摩岛上写就此篇。它讲述了经过一千年的和平之后，未来将有一场善恶之间的大决战，接着基督将再次降临，对人类进行最终的毁灭和审判。

炼金术（Alchemy）：源自阿拉伯语，意为"关于化学"，是现代化学的先驱。炼金术是一门实践科学，它将**蒸馏**作为制药和冶金的辅助手段。其哲学基础是对所有物质都可以在神的指引下转化为更高级的物质的信仰。哲学－化学家们倾尽全力造出黄金，以及某种能够治愈所有疾病并使人类恢复到亚当和夏娃在伊甸园中享有的原始性的健康和不朽的"万有灵药"。17世纪晚期，机械论哲学的兴起和**体液医学**的衰落令炼金术日渐式微，最终被归于神秘学范畴。

占星术（Astrology）：源自阿拉伯语，意为"关于星星"，是现代天文学的先驱。占星术曾是一门受人尊敬的科学，它主要与黄道十二宫和行星的天体影响理论相关，人们曾认为这些是真实流向地球的力量，影响着包括人类的命运在内的所有的事物。后来地球被证明只是一个在无限宇宙中自转和公转的行星，而遗传学又将人类个性排除在天空影响之外，占星术也就

不再是一门严肃的科学了。

作品归属（Attribution）：艺术史术语，指将某件作品（通常未署名或作者身份不明）划归到某位艺术家的名下。作品归属可以依据文献证据或单凭风格来确定，通常基于这样一种观念：艺术家会有意或无意地在某种程度上展现个人特征，以至于对鉴赏家来说，即使是最接近的模仿也不会被误归为真迹。但从本质上讲，作品归属往往是高度主观的，这也是专家之间常常会出现意见分歧，或者改变看法的原因。由于几百年来有大量的模仿者和复制者，博斯作品的归属问题一变再变。

动物寓言集（Bestiary）：中世纪著作，内容涉及对各种真实的和想象的动物的描述。动物寓言集源自古希腊和拉丁语世界，常常配有奇特的插图。书中通常会给动物附加一些治疗的属性，并从动物的传说中提炼出道德上的规训。

善会（Confraternity）：一种平信徒的社团组织，通过慈善事业为会员提供精神、职业和社会方面的各种福祉，通常与特定的教会或慈善基金会相关联。

树轮年代学（Dendrochronology）：利用树木年轮对**板上绘画**的木质底板进行精确断代的技术。这一过程以同一地区的树木受气候条件影响而产生的特殊的年轮纹路为依据。根据这些信

息，人们可以推断出相关树木被砍伐的时间，而相应的板上绘画必定创作于这个时间点之后。

蒸馏（Distillation）：一种将液体煮沸，然后冷凝和收集蒸气的过程，是炼金术实验的基本操作法。

雕版印刷（Engraving）：一种使用刻有组成图像的线条的金属板（通常是铜板）的凹版印刷法。将雕刻好的金属板浸入墨水后擦掉残留物，使墨水只留在金属板的凹槽里；然后将一张潮湿的纸覆在金属板上，并使之通过重压机。在巨大的压力之下，潮湿的纸张被压入充满墨水的凹槽中，反向的雕刻图像就印在了纸上。

单色画（Grisaille）：一种纯粹用灰色明暗关系，或者灰色调创作的绘画。这种技法有时被用于草图或者底稿创作，但在文艺复兴时期也常用于完成品，尤其是祭坛画的外部画面，因为它能模仿雕塑的效果。

植物志（Herbal）：对各种植物及其药用用途的描述和插图的合集，内容常与占星术或体液理论密切相关。许多信息源自古希腊人狄奥斯科里德斯所作植物志的现存最古老的手抄本版本，可追溯至公元6世纪。

体液医学（Humoral medicine）：源自古希腊的自然疗法体系，在17世纪的大部分时间中占据主流地位。这一传统观念认为，土、气、水、火四种元素或者它们的结合物组成了万物。每种元素分别对应人体内的四种体液——黑胆汁（土）、血（气）、黏液（水）和黄胆汁（火）。四种体液各自主导着构成人类的四种特定的身体和性格类型：抑郁质（土，黑胆汁）、多血质（气，血）、黏液质（水，黏液）和胆汁质（火，黄胆汁）。而疾病被认为是人体内的体液失调，健康则是体液平衡。

图像志（Iconography）：艺术史的一个分支，用于艺术作品主题的识别、描述、分类和解释。欧文·潘诺夫斯基在其《图像学研究》（1939年）中建议改用"图像学"（iconology）一词，以区分对主题的更广泛的方法，即在其历史语境中考虑艺术作品的整体性。然而这两个词如今很少进行区分，且"图像志"是使用得更广泛的词汇①。

① 此处作者的解释有误，"图像学"指的是图像志暗示出的社会、经济、文化等更深层次的含义，不可与图像志等同。——编者注

宗教裁判所（Inquisition）：中世纪和早期现代教会的一种旨在打击异端的机构，有时也被称为宗教法庭。最初由教皇格里高利九世于1231年创立，目的是使对异端的控制和惩罚权掌握在教皇手中。审判官通常为多明我会或方济各会成员，由教皇任命且拥有相当大的权力和权威。宗教裁判所在14世纪日渐式微，但在15世纪下半叶之后又有所复兴。当时矛头主要针对叛教的犹太人、穆斯林和女巫，以应对卷土重来的末日恐惧。

现代灵修会（Modern Devotion）：该会名称（Devotio Moderna，或称共同生活兄弟会/姊妹会）由杰拉德·格鲁特（1304—1384年）的追随者使用。格鲁特是一位游历颇广、学识渊博的荷兰加尔都西会修士和神秘主义者，其目的是保持宗教的纯洁、虔诚和仁慈。现代灵修会是一个由平信徒民众和神职人员组成的半修道院式修会，致力于培养内在的精神、善举和

甘于贫穷等效仿基督的品行。他们对内在精神的强调极大地影响了基督教人文主义者，**德西德里乌斯·伊拉斯谟和马丁·路德**等伟大的宗教改革家也曾受教于其成员。该会在实践中基本上是保守的，在15世纪后半叶达到鼎盛，并在斯海尔托亨博斯有着主导地位。

板上绘画（Panel painting）：一种在木板上创作的绘画。木板（通常是杨木板）一般会经过仔细挑选并搁置几年，然后作为绘画的底板使用。在准备阶段，木板上的小孔将被填平并蒙上亚麻布，然后进行裁切，再涂上几层石膏（一种白垩质物质），从而得到一个光滑平整的表面。然后就可以在这样的木板上绘制**底稿**了。对于大型作品，还可以把几块木板拼接在一起，并用酪蛋白进行黏合。

底画（Pentimenti）：源自意大利语的"悔改"一词，指在作画时被艺术家重绘的部分，随着时间流逝，上层的颜料变得透明，下层的底画就会再次显现（通常是一个模糊的轮廓）。底画被认为是画家的二次思考的证据，因此更可能出现在真迹而非摹本之中。

相面术（Physionomy）：源自一篇曾被归于亚里士多德名下的专著，是一门从面部特征和身体形态来判断道德品质和性格的科学。

谚语（Proverb）：这个词汇的来源是拉丁语"proverbium"，意为"支持某个观点的格言"。一句言简意赅的传统格言（有些起源于古拉丁语）具有说教或劝导性质，在平常的表达中蕴藏隐喻意义。谚语存在于各种文化中，且至今依然有新谚语的产生。

嬗变（Transmutation）：指一种元素向更高级形式的转化。文艺复兴时期的**炼金术**中，它是化学实践的主要目的。这一过程通过模仿弥撒中的圣餐变体，以及基督教生、死、复活的循环，从而使物质趋于完美。

三联画（Triptych）：将三块彩绘板（通常为木板）连在一起的艺术形式。两翼的画板可以合拢盖住中央的画板，且两翼板的外部有时也会有装饰。

预示论（Typology）：指在基督教**图像志**中，《旧约》中出现的人物和场景预示了《新约》中的相关内容。《旧约》中的"预表"常与《新约》中的"对型"并置，以表现《旧约》的承诺在《新约》中得到了实现。

底稿（Underdrawing）：直接在**板上绘画**的石膏底上绘制的底稿，用于在上色时为画家提供参考。

木刻（Woodcut）：一种把刻在木块上的图像转印到纸上的凸版印刷工艺。首先把反向的图像绘在木块表面，将成品中空白的部分刻除，留下凸起的形成图像的线条。然后将木块蘸入墨水，之后紧紧地压在纸上将图像转印，这与活字印刷极为相似。

人物小传

塞巴斯蒂安·布兰特（Sebastian Brant，1457/1458—1521年）：德国人文主义者、诗人，同时也是一位著名法律权威。布兰特出生于斯特拉斯堡，在巴塞尔大学研习法律，后教授法律。他终身和其他重要的人文主义者保持着书信往来，并著有诗歌、法律和人文主义作品，以及世俗内容的小册子和传单。他如今因讽刺作品《愚人船》而闻名，该书于1494年首次以德语出版，由一系列诗作组成，描写了可以想象到的每一类愚人，其中包括自满的牧师和傲慢的教授，目的是让读者认识到自身的愚蠢。《愚人船》出版后立即大受欢迎，书中出色的木刻版画是一个重要原因，其中一些木刻版画被认为是**阿尔布雷希特·丢勒**所作。该书经过了多次再版，并被译成了多种语言。

"**大胆查理**"（Charles the Bold，1433—1477年）：最后一位勃艮第公爵（1467—1477年掌权），其领土包含了现代荷兰的大部分地区。查理曾试图建立勃艮第王国，由他本人任独立君主。他与法国国王路易十一就法国领土的主权问题展开了旷日持久的争执，并把他自己的领土扩张到了莱茵河。他在与瑞士军队作战时死于南锡。他娶过三任妻子，最后一任是英格兰国王爱德华四世的妹妹约克的玛格丽特。"大胆查理"的女儿勃艮第的玛丽嫁给了德意志的**马克西米利安**

一世，并生下了"**美男子腓力**"和奥地利的玛格丽特。

查理五世（Charles V，1500—1558年）："**美男子腓力**"和卡斯蒂利亚的胡安娜之子。查理出生于根特，在尼德兰接受教育，1506年在尼德兰继承了父亲的政权，由他的姑姑**奥地利的玛格丽特**摄政，1515年开始独掌大权。1519年，查理成为神圣罗马帝国皇帝（1519—1556年在位）。成为皇帝时，查理从他的祖父辈继承了大片领土：他从**马克西米利安一世**那里继承了奥地利和德意志，从勃艮第的玛丽那里继承了尼德兰和莱茵河附近的其他领土，从阿拉贡的斐迪南和伊莎贝拉一世那里继承了西班牙、西属北非领土以及新世界。作为一个虔诚的天主教徒，查理在土耳其人（1529年来到维也纳）和新教徒（在欧洲北部地区人数激增）的面前坚决捍卫自己的信仰。他死后，西班牙、西属领土以及尼德兰由其子西班牙国王**腓力二世**继承，奥地利、德意志和神圣罗马帝国则由他的弟弟斐迪南一世继承。

克里斯托弗·哥伦布（Christopher Columbus，1451—1506年）：意大利探险家，出生于热那亚。哥伦布自年轻时开始航海，游历广阔，最终在里斯本定居，并于1479年在该地结婚。在葡萄牙国王拒绝支持开辟前往亚洲的大西洋贸易航路后，哥伦布移居至西班牙。他的千禧年说辞中特别强调

战胜异端在准备即将到来的**天启**中的重要性，这套说辞帮助他获得了斐迪南和伊莎贝拉两位君主的资金支持。1492年8月3日，他带领三艘小船开始了伟大的向西航行。哥伦布在伊斯帕尼奥拉岛（海地）建立了第一个西班牙人定居地，带着功名和珍玩财宝返回了西班牙。哥伦布此后又多次前往新世界，最后死于巴利亚多利德。

库萨的尼古拉（Nicholas Cusanus，1401—1464年）：德国哲学家、神学家。他出生于库萨（Kues，其名字由此而来）的一个贫穷家庭，后来为曼德沙伊德伯爵乌尔里希工作，伯爵资助他与共同生活兄弟会在代芬特尔一起学习。1423年，尼古拉成为一名法学博士并进入教会，先后担任教廷使节、枢机，最后被任命为布里克森主教。库萨的尼古拉的改革之一是相信人们只能通过直觉认识上帝并基于此认识对经院哲学提出反对。他还是一位科学家和数学家，比哥白尼更早地认识到地球并不是宇宙的中心。

阿尔布雷希特·丢勒（Albrecht Dürer，1471—1528年）：大大推动了版画革新的德国艺术家，出生于纽伦堡。他最初跟随父亲学习金匠手艺，后成为画家和**木刻**版画师米夏埃尔·沃尔格穆特（1434/1437—1519年）的学徒，与他一起制作插画书籍。在游历了莱茵河上游地区后，丢勒返回了纽伦堡，在那里结婚并建立了自己的画室。他富有革新意义的表现**天启**的木刻版画插图系列（1498年）使他显身扬名，并为这种艺术媒介建立了新的标准。丢勒的雕刻技术精湛，使作品中充满光线和肌理。丢勒曾两次到访意大利（1494—1495年和1505—

1507年），意大利艺术家和艺术理论的影响极大地丰富了他的创作。丢勒在晚年越来越多地参与到**马克西米利安一世**的装饰版画工作与**马丁·路德**的宗教改革之中。尽管丢勒最著名的是在凹版媒介版画取得的成就，但他从未放弃绘画，终其一生都在创作肖像画和宗教题材的木板画。丢勒还著有三本分别关于几何、筑垒设防和人体比例的插图书籍，进一步扩大了他在欧洲的影响力。

拿骚的恩格尔伯特二世（Engelbert II of Nassau，1451—1504年）：哈布斯堡王朝统治者的朝臣和拿骚伯爵（奥兰治家族即出身于此）。恩格尔伯特具有广博的知识和高雅的品味。1473年，他成为金羊毛骑士团的成员和布拉班特的"执政官"。在**"美男子腓力"**手下，恩格尔伯特被擢升为尼德兰的总执政官。恩格尔伯特或他的侄子亨德里克三世可能是博斯《人间乐园》的赞助人。这种推断来自对这件**三联画**的最早记述：枢机阿拉贡的路易斯的秘书安东尼奥·德·贝提斯曾记录，它1517年（博斯死后一年）悬挂在恩格尔伯特家族位于布鲁塞尔的宫殿中。由于作品木板年代较早，而且拿骚家族是博斯所属的**善会**（圣母兄弟会）的支持者和成员，恩格尔伯特二世（他与博斯必然有私人往来）似乎更有可能是作品的赞助人，而不是更年轻的亨德里克三世。

德西德里乌斯·伊拉斯谟（Desiderius Erasmus，1466—1536年）：荷兰人文主义者，是一名私生子，原名格哈德·格哈茨，可能出生于鹿特丹。伊拉斯谟日后成为当时欧洲最有名的学者，在很大程度上是拜印刷制品这一

新媒介所赐。尽管他后来成为一名奥古斯丁会的修士，却获准离开修道院四处游历，经常在英格兰演讲并在那里结交了托马斯·莫尔和画家小汉斯·荷尔拜因（1497/1498—1543年）。作为人文主义知识分子，伊拉斯谟以拉丁语写作，并翻译了许多古典文本。他的著作的基本原则包括对常识、勤奋和德行的尊重以及对自由意志的认可，由此进一步提出每个人都要为自己的行为负责，虽然他的某些观念与**马丁·路德**一致，但是他反对宗教改革的那种充满敌意和偏见的氛围，也反对在他看来由这种氛围造成的文化衰落。伊拉斯谟的宗教教育经历包括了一小段在斯海尔托亨博斯的**现代灵修会**修道院度过的时间。尽管没有证据表明伊拉斯谟与博斯相识或曾经相遇，他们之间却存在很多共同之处，比如两个人都喜欢使用浅显的**谚语**作为高深的道德真理的载体，也都擅长辛辣讽刺（往往用来批评神职人员）。

费利佩·德·格瓦拉（Felipe de Guevara，1500—1570年）：西班牙贵族和制图师。他的父亲迭戈·格瓦拉与博斯相识，两人同为圣母兄弟会的成员，还拥有几幅博斯的画作。费利佩1560年出版的《论绘画》是对博斯及其艺术的最早论述。

多梅尼科·格里马尼（Domenico Grimani，1461—1523年）：意大利枢机、人文主义者和艺术赞助人。格里马尼出身一个在13—16世纪期间出现过三名总督的威尼斯家族。作为总督安东尼奥·格里马尼之子，多梅尼科于1491年被任命为教皇秘书和首席书记官，后来又被威尼斯委任为教皇

特使。他是一位古董和绘画收藏家，藏品中包括几幅博斯的作品。

卡斯蒂利亚女王伊莎贝拉一世（Isabella I, Queen of Castile，1451—1504年）：胡安二世与葡萄牙的伊莎贝拉之女。伊莎贝拉一世和阿拉贡的斐迪南的联姻使阿拉贡和卡斯蒂利亚这两个重要王国联合起来，从而形成了现代西班牙的基础。这对夫妇联手统治，他们资助**克里斯托弗·哥伦布**的航行并发现了美洲大陆，还成立了恐怖的**宗教裁判所**。伊莎贝拉是罗马天主教的狂热信徒，亲自参与了处决和迫害全欧洲非天主教徒的运动，将犹太人从西班牙驱逐出去，并于1492年击退了格拉纳达的伊斯兰教徒。伊莎贝拉在晚年经历了五个孩子中三个的死亡，以及她女儿胡安娜（哈布斯堡王朝继承人"美男子腓力"之妻）的发疯，另一个女儿凯瑟琳成为英格兰国王亨利八世命运多舛的第一任妻子。伊莎贝拉于1504年去世，她生前拥有三件博斯的作品，很可能是勃艮第宫廷赠送的礼物，现已佚。

托马斯·厄·肯培（Thomas à Kempis，1380—1471年）：原名托马斯·汉默肯，出生于科隆附近的肯培（Kempen，其名字由此而来）的一个平民家庭。他在尼德兰兹沃勒附近的阿格尼滕贝格成为一名奥古斯丁会的修士，大半生都在那里从事写作和教学。肯培最著名的神秘主义著作是《效法基督》，该书在他生前被广泛传阅并被翻译为多种语言。该书叙述了通过脱离物质世界使灵魂达到完美的四个阶段，以及最终与上帝的结合。它将信仰个人化和将基督教徒身份的重要性最小化的倾向，反映了**现代灵**

修会的信仰并对宗教改革运动产生了启发。

马丁·路德（Martin Luther，1483—1546年）：宗教改革运动的主要发起人。路德是艾斯莱本的一个富裕的铜矿主之子，在爱尔福特大学接受教育。他后来进入一家奥古斯丁会修道院，并于1507年被委任为维滕贝格一所新大学的教师，1512年他在该大学获得了神学博士学位。对天主教教条的不满使他于1517年发表了《九十五条论纲》。后来他又发表了其他批评天主教会的文章，导致他于1521年被革除教籍。路德在1521年的沃尔姆斯帝国会议上被召至**查理五世**面前，但他拒绝放弃自己的主张。路德在反抗中得到了萨克森选候英明的腓特烈的保护，在他的支持下，路德得以返回维滕贝格并在那里度过余生。重要的改革是路德抗议内容的一部分，其影响依然存在于今天的新教信仰之中。

奥地利的玛格丽特（Margaret of Austria，1480—1530年）：出生于布鲁塞尔，父亲是哈布斯堡大公马克西米利安（后来的神圣罗马帝国皇帝**马克西米利安一世**），母亲是瓦卢瓦爵位继承人勃艮第的玛丽。1483—1502年，玛格丽特先嫁给了三个有权势的男人：第一个是后来的法国国王查理八世，他于1491年拒绝履行婚约；接着是西班牙的胡安王子，他在婚后几个月去世；最后是萨伏依公爵菲利贝托二世，三年后去世。1506年，玛格丽特的哥哥**"美男子腓力"**去世，她被父亲任命为尼德兰的摄政，以此身份保护年幼的侄子查理（后来的神圣罗马帝国皇帝**查理五世**）直至他1515年达到执政年龄。玛格丽特是一位热

心的艺术鉴赏家，她的私人收藏中包含至少一幅博斯的作品（《圣安东尼》），她还是博斯所属的圣母兄弟会的赞助人之一。

马克西米利安一世（Maximilian I，1459—1519年）：腓特烈三世和葡萄牙的埃莉诺拉之子，既是富有才干的政治家和勇敢的骑士，也是一名文人和学者。他继续其勃艮第祖先的事业，大规模赞助艺术。他早年的大公生涯充满艰辛，最著名的是与法国国王路易十一之间的争端，1477年，马克西米利安迎娶勃艮第的玛丽，将欧洲北部的瓦卢瓦公爵领土纳入哈布斯堡王朝统治之下。1493年，马克西米利安成为神圣罗马帝国皇帝。他先后将尼德兰的管辖权让给他的儿子**"美男子腓力"**和女儿**奥地利的玛格丽特**，后者曾担任她的侄子查理的摄政。马克西米利安一世安排了"美男子腓力"与西班牙的斐迪南和伊莎贝拉之女胡安娜公主的联姻，使他的孙子、未来的神圣罗马帝国皇帝**查理五世**获得了对西班牙的继承权。他的两个孙子与匈牙利王室联姻，将波希米亚和匈牙利也纳入哈布斯堡王朝的统治。该王朝的统治一直延续到20世纪初期。

"美男子腓力"（Philip the Handsome，1478—1506年）：马克西米利安一世皇帝与勃艮第的玛丽之子。1482年，他继承了母亲的领地，包括尼德兰和莱茵河沿岸地区。1492年，他迎娶西班牙的斐迪南与**伊莎贝拉**之女胡安娜公主，并与她一起统治卡斯蒂利亚王国，他们的儿子即后来的神圣罗马帝国皇帝**查理五世**。1504年，腓力委托博斯绘制了一件**三联画**，很可能是现藏于维也纳的《末日审判》。

西班牙国王腓力二世（Philip II of Spain, 1527—1598年）：生于巴利亚多利德，父亲为神圣罗马帝国皇帝查理五世，母亲为葡萄牙的伊莎贝尔。腓力二世结过三次婚。他的第二任妻子是英格兰女王玛丽一世，这段婚姻使他成为英格兰的联合最高统治者。尽管哈布斯堡在德国的领地归于他的叔叔斐迪南一世，腓力仍然继承了大片领土，包括西班牙、米兰、那不勒斯、葡萄牙、尼德兰，以及新世界的加勒比、墨西哥和秘鲁。作为一个虔诚的天主教徒，腓力大力支持**宗教裁判所**打击异端，他在勒班陀击败了土耳其人，派出西班牙无敌舰队进攻信奉新教的英格兰，还插手法国反对胡格诺派的宗教战争。腓力生活朴素，是一位节俭勤政的统治者，但在他热爱的书籍绘画上花费不菲。他的收藏中有约26幅博斯的作品，它们被安置在埃斯科里亚尔建筑群（他在那里半隐居地度过了大半生）和马德里的宫殿中。

乔治·里普利（George Ripley，约1415—1490年）：15世纪重要的炼金术士。关于里普利的生平我们所知甚少，他可能曾是约克郡布里德灵顿的圣奥古斯丁修道院的教士，并在那里学习了人体科学。他曾游历欧洲，还在罗马生活过一段时间，于1477年在罗马被任命为英诺森八世的教皇内侍。1478年，他回到英格兰继续自己的工作。他的赞助人中包括英格兰国王爱德华四世。据传闻，里普利曾大力资助罗得岛（Rhodes）的耶路撒冷圣约翰骑士团，以帮助他们抵抗土耳其人。他的名字被与几部重要的炼金术著作关联，其中包括《里普利卷轴》。

何塞·德·西根萨（José de Siguenza，约1544—1606年）西根萨之名来自他的出生地，他是**西班牙国王腓力二世**修建的埃斯科里亚尔建筑群中的一名修士和图书管理员，后来又成为圣哲罗姆修会的历史学家。他以写作《圣哲罗姆修会史》（*Historia de la Orden de San Jerónimo*）一书而闻名，该书详细描述了埃斯科里亚尔建筑群，包括悬挂其中的博斯画作。

大事年表

希罗尼穆斯·博斯的艺术与生活	历史事件
约1450年 希罗尼穆斯·博斯可能在这一年出生	1450年 罗马禧年
	1452年 莱奥纳多·达·芬奇出生
	1453年 百年战争结束；土耳其人攻陷君士坦丁堡；古登堡四十二行圣经首次印刷
1462年 博斯之父安东尼斯在斯海尔托亨博斯的集市广场购买了一栋房子（图3）	
	1466年 鹿特丹的伊拉斯谟出生
	1467年 勃艮第公爵、扬·凡·艾克的赞助者好人菲利普去世；其子"大胆查理"继承勃艮第公爵
	1471年 加尔都西会修士丹尼斯的《最终四事》出版，日后该书多次再版；阿尔布雷希特·丢勒出生
	1472年 托马斯·厄·肯培的《效法基督》（写于1414年）出版
1474年 历史记录中第一次提到博斯，说他与兄弟作为其姐姐的代表参与了一桩法律事务	

	1475年 米开朗基罗出生
	1477年 勃艮第公爵"大胆查理"去世；其女勃艮第的玛丽嫁给德国哈布斯堡王朝领主马克西米利安一世，即后来的尼德兰统治者
1480—1481年 记录中第一次提及博斯，称其为"画家耶罗姆"	1480年 《常见谚语》第一版出版
1481年 记录显示博斯此时已与阿莱特·凡·登·梅尔芬尼结婚	1481年 西班牙宗教裁判所在托尔克马达的主持下重新活动
	1482年 勃艮第的玛丽去世；马克西米利安一世继承尼德兰领土
	1484年 斯海尔托亨博斯开办第一家印刷所；木星、火星和土星在天蝎座发生重要的合相
	1485年 马克西米利安一世开始担任尼德兰摄政；益格鲁人巴塞洛缪斯的《物性本源》出版
1486年 博斯大概在这一年成为圣母兄弟会成员	1486年 马克西米利安一世成为德意志国王；荷兰语版的吉耶维尔的《人类生命的朝圣之路》及伯恩哈德·布赖登巴赫的《神圣的旅途》出版
1488年 博斯在一场兄弟会宴会上庆祝他"等级提升"，很可能指的是成为圣母兄弟会的宣誓成员	1488年 荷兰语版的《死亡的艺术》出版
	1489年 马尔西利奥·费奇诺关于土星司掌的抑郁质的《人生三书》出版

	1490年 希罗尼穆斯·布伦茨维克的《蒸馏之书》出版
	1492年 哥伦布进行到达西半球的首次航行
	1494年 塞巴斯蒂安·布兰特的《愚人船》出版
	1496年 "美男子腓力"与西班牙女继承人胡安娜结婚
	1497年 阿尔布雷希特·丢勒的"天启"系列木刻作品出版
	1498年 萨沃纳罗拉在佛罗伦萨被处以火刑
1499年 博斯在家中举办了一场精致的兄弟会宴会	1499年 约翰内斯·施托费勒与雅各布·普夫劳姆出版了《历书》，预言了一场千禧年大洪水的到来
	1500年 重要的千禧年；欧洲开始迫害女巫；罗马大赦年
	1503年 彼得鲁斯·博努斯的炼金术著作《昂贵的新珍宝》及伊拉斯谟的《基督教骑士手册》出版
1504年 博斯接受"美男子腓力"的委托绘制一张大型《末日审判》祭坛画；举办另一场兄弟会宴会	
1505—1506年 斯海尔托亨博斯的纳税评估表明，博斯是该地区前百分之十最富有的公民之一	1506年 "美男子腓力"去世

	1507年 奥地利的玛格丽特成为尼德兰摄政（直至1515年）
	1508年 米开朗基罗开始绘制西斯廷礼拜堂天顶画
1510年 博斯在家中举办了一场兄弟会宴会	
1511年 记录中第一次出现其作为"博斯"的签名	1511年 乔瓦尼·迪·安德烈亚的一本重要的圣哲罗姆传记《哲罗姆》和伊拉斯谟的《愚人颂》出版
	1512年 哥白尼写了《天体运行论》（*Commentariolus*），阐述了他的日心说宇宙理论
1513年 "末日审判机"（图189）被安装在斯海尔托亨博斯的圣约翰教堂	
	1515年 未经教皇同意，禁止出版书籍；奥地利的查理大公成为尼德兰总督
1516年 8月9日，圣母兄弟会举办了博斯的葬礼	1516年 查理五世成为西班牙国王；伊拉斯谟出版了他的完整的圣哲罗姆文集
1517年 记录显示，博斯的《人间乐园》（图133）被挂在拿骚家族位于布鲁塞尔的宫殿中	1517年 马丁·路德在维滕贝格的大教堂的门上张贴《九十五条论纲》，宗教改革开始
	1519年 马克西米利安一世去世；查理五世成为神圣罗马帝国皇帝
1522年 博斯的妻子阿莱特·凡·登·梅尔芬尼去世	

地　图

本书地图系原书插附地图

北　海

伦敦

乌得勒支
奈梅亨
安特卫普
斯海尔托亨博斯
布鲁塞尔
亚琛
纽伦堡

巴黎

大西洋

威尼斯

佛罗伦萨

罗马

地中海

马德里

延伸阅读

有关希罗尼穆斯·博斯的文献所涉及的范围十分广泛，其中内容从艺术史到心理学不一而足。出于必要，以下列出了经过精挑细选、具有英语版本并（至少在本书作者看来）兼顾可感性和可读性的研究。这些文献均与本书中的特定绘画、图像理论和语境问题有关。

早期资料

Filipe de Guevara, *Commentarios de la pintura* (c.1560), ed. Antonio Ponz (Madrid, 1788, repr. Barcelona, 1948)

Karel van Mander, *Het schilder-boeck* (1604, repr. Utrecht, 1969)

José de Siguenza, *Historia de la Orden de San Jeronimo* (Madrid, 1605)

Wolfgang Stechow, *Northern Renaissance Art, 1400–1600: Sources and Documents* (Englewood Cliffs, NJ, 1966)

一般资料

Walter S Gibson, *Hieronymus Bosch* (London, 1973)

—, *Hieronymus Bosch: An Annotated Bibliography* (Boston, 1983)

Jos Koldeweij and Bernard Vermet (eds), *Hieronymus Bosch. New Insights into his Life and Work* (Rotterdam, 2001)

Jos Koldeweij, Paul Vandenbroeck and Bernard Vermet, *Hieronymus Bosch, The Complete Paintings and Drawings* (exh. cat., Museum Boijmans Van Beuningen, Rotterdam, 2001)

Roger H Marijnissen and Peter Ruyffelaere, *Hieronymus Bosch, The Complete Works* (Antwerp, 1995)

James Snyder, *Bosch in Perspective* (Englewood Cliffs, NJ, 1973)

www.boschuniverse.org (a wonderfully-designed and informative website planned by the Boijmans Van Beuningen Museum to accompany their 2001 exhibition)

引言

Jan Piet Filedt Kok, 'Underdrawing and Drawing in the Work of Hieronymus Bosch: A Provisional Survey in Connection with Paintings by him in Rotterdam,' *Simiolus*, 6 (1972–3), pp.133–62

Peter Klein, 'Dendrochronological Analysis of Works by Hieronymus Bosch and His Followers', in Jos Koldeweij and Bernard Vermet, *Hieronymus Bosch. New Insights into his Life and Work*, op.cit., pp.121–32

Paul Vandenbroeck, 'Problèmes concernant l'oeuvre de Jheronimus Bosch: Le Dessin sous-jacent en relation avec l'authenticité et la chronologie', in Roger Van Schoute and Dominique Hollanders-Faveart (eds), *Le Dessin sous-jacent dans la peinture, Colloque IV: Université Catholique de Louvain, Institute Supérieur d'Archéologie et d'Histoire de L'Art, Document de travail no.13* (1982), pp.107–19

第一章

生平与时代

Bruno Blondé and Hans Vlieghe, 'The Social Status of Hieronymus Bosch', *Burlington Magazine*, 131 (1989), pp.699–700

G C MVan Dijck, *Op zoek naar Jheronimus van Aken alias Bosch, De feiten familie, vrienden en opdrachtgevers ca.1400–ca.1635* (Zaltbommel, 2001)

Ronald Glaudemans, Jos Koldeweij, Jan van Oudheusden, Ester Vink and Aart Vos, *The World of Bosch* ('s-Hertogenbosch, 2001)

Walter Prevenier and Wim Blockmans, *The Burgundian Netherlands* (Cambridge, 1986)

Ester Vink, 'Hieronymus Bosch's Life in's-Hertogenbosch', in Jos Koldeweij and Bernard Vermet, *Hieronymus Bosch. New Insights into his Life andWork*, op.cit., pp.19–24

风　格

Hans van Gangelen and Sebastiaan Ostkamp, 'Parallels Between Hieronymus Bosch's Imagery and Decorated Material Culture from the Period between circa 1450 and 1525', in Jos Koldeweij and Bernard Vermet (eds), *Hieronymus Bosch, New Insights into his Life andWork*, op.cit., pp.152–70

Walter S Gibson, 'Hieronymus Bosch and the Dutch Tradition', in J Bruyn, J A Emmens, E de Jongh and D P Snoep (eds), *Album Amicorum J C van Gelder* (The Hague, 1973), pp.128–31

Lynn F Jacobs, 'The Triptychs of Hieronymus Bosch', *Sixteenth-Century Journal*, 31

(2000), pp.1009–41

Yona Pinson, 'Hieronymus Bosch: Marginal Imagery Shifted into the Center and the Notion of Upside Down', in Nurith Kenaan- kedar and Asher Ovadiah (eds), *The Metamorphosis of Marginal Images: From Antiquity to Present Time* (Tel Aviv, 2001), pp.203–12

Roger Van Schoute, Helene Verougstraete and Carmen Garrido, 'Bosch and his Sphere.Technique', in Jos Koldeweij and Bernard Vermet (eds), *Hieronymus Bosch, New Insights into his Life andWork*, op.cit., pp.103–20

James Snyder, *Northern Renaissance Art* (New York, 1985)

赞助人

Pilar Silva Maroto, 'Bosch in Spain: On the Works Recorded in the Royal Inventories', in Jos Koldeweij and Bernard Vermet (eds), *Hieronymus Bosch, New Insights into his Life andWork*, op.cit., pp.41–8

Jaco Rutgers, 'Hieronymus Bosch in El Escorial. Devotional Paintings in a Monastery', in ibid., pp.33–40

Paul Vandenbroeck, 'The Spanish *Inventorios Reales* and Hieronymus Bosch', in ibid., pp.49–64

第二章

《七宗罪和最终四事》

Walter S Gibson, 'Hieronymus Bosch and the Mirror of Man:The Authorship and Iconography of the *Tabletop of the Seven Deadly Sins*', *Oud Holland*, 87 (1973), pp.205–26

Barbara G Lane, 'Bosch's *Tabletop of the Seven Deadly Sins and the Cordiale*

Quattuor Novissimorum', in William W Clark, Colin Eisler, *et al*.(eds), *Tribute to Lotte Brand Philip,Art Historian and Detective* (New York, 1985), pp.89–94

《结石手术》

Hyacinthe Brabant, 'Les traitements burlesques de la folie aux XVIe et XVIIe siècles', *Travaux de l'Institut pour l'Étude de la Renaissance et de l'humanisme*, *Université libre de Bruxelles*, 5 (1976), pp.75–97

Henry Meige, 'L'opération des pierres de tête', *Aescalupe*, 22 (1932), pp.50–62

William Schupbach, 'A New Look at the *Cure of Folly*', *Medical History*, 22 (July, 1978), pp.267–81

《魔术师》

Jeffrey Hamburger, 'Bosch's *Conjuror*: An Attack on Magic and Sacramental Heresy', *Simiolus*, 14 (1984), pp.4–23

M A Katritzky, 'Marketing Medicine:The Image of the Early Modern Mountebank', *Renaissance Studies: Medicine in the Renaissance City*, 15 (June, 2001), pp.121–53

第三章

《愚人船》《酗酒者的寓言》和《守财奴之死》

Anna Boczkowska, 'The Lunar Symbolism of the *Ship of Fools* by Hieronymus Bosch', *Oud Holland*, 86 (1971), pp.47–69

Charles D Cuttler, 'Bosch and the *Narrenschiff*: A Problem in Relationships', *Art Bulletin*, 51 (1969), pp.272–6

Anne M Morganstern, 'The Rest of Bosch's *Ship of Fools*', *Art Bulletin*, 66 (June, 1984), pp.295–302

—, 'The Pawns in Bosch's *Death and the Miser*', *Studies in the History of Art*, 12 (1982), pp.33–41

Kay C Rossiter, 'Bosch and Brant: Images of Folly', *Yale University Art Gallery Bulletin*, 34 (1973), pp.18–23

Pierre Vinken and Lucy Schlüter, 'The Foreground of Bosch's *Death and the Miser*', *Oud Holland*, 114 (2000), pp.69–78

《徒步旅人》和《干草车》三联画

W P Blockmans and W Prevenier, 'Poverty in Flanders and Brabant from the Fourteenth to the Mid-Sixteenth Century: Sources and Problems', *Acta historiae Neerlandicae, Studies on the History of the Netherlands*, 10 (1978), pp.20–57

Eric de Bruyn, 'Hieronymus Bosch's so-called Prodigal Son Tondo:The Pedlar as a Repentant Sinner', in Jos Koldeweij and Bernard Vermet, *Hieronymus Bosch, New Insights into his Life andWork*, op.cit., pp.133–44

Walter S Gibson, 'The Turnip Wagon: A Boschian Motif Transformed', *Renaissance Quarterly*, 32 (1979), pp.187–96

René Graziani, 'Bosch's *Wanderer* and a Poverty Commonplace from Juvenal', *Journal of theWarburg and Courtauld Institutes*, 45 (1982), pp.211–16

David L Jeffrey, 'Bosch's *Haywain*: Communion, Community, and the Theater of the World', *Viator*, 53 (1973), pp.311–31

Lotte Brand Philip, 'The *Peddler* by Hieronymus Bosch, A Study in

Detection', *Nederlands Kunsthistorisch Jaarboek*, 9 (1958), pp.1–81

Andrew Pigler, 'Astrology and Jerome Bosch', *Burlington Magazine*, 92 (1950), pp.132–6

Kurt Seligmann, 'Hieronymus Bosch, *The Pedler*', *Gazette des Beaux-Arts*, 42 (1953), pp.97–104

Virginia G Tuttle, 'Bosch's Image of Poverty', *Art Bulletin*, 63 (March, 1981), pp.88–95

Irving L Zupnick, 'Bosch's Representation of Acedia and the Pilgrimage of Everyman', *Nederlands Kunsthistorisch Jaarboek*, 19 (1968), pp.115–32

第四章

Jan Bialostocki, '"Opus quinque dierum": Dürer's *Christ among the Doctors* and Its Sources', *Journal of the Warburg and Courtauld Institutes*, 22 (1959), pp.17–34

Witold Dobrowolski, 'Jesus With a *Sustentaculum*', *Ars auro prior. Studio Ionni Bialostocki sexganario dicata* (Warsaw, 1981), pp. 201–8

Richard Foster and Pamela Tudor-Craig, 'Christ Crowned with Thorns by Hieronymus Bosch', in *The Secret Life of Paintings* (New York, 1986), pp.58–73

Walter S Gibson, 'Bosch's *Boy With a Whirligig*: Some Iconographical Speculations', *Simiolus*, 8 (1976–6), pp.9–15

—, '*Imitatio Christi*: The Passion Scenes of Hieronymus Bosch', *Simiolus*, 6 (1972–3), pp.83–93

James Marrow, '*Circumdederunt me canes multi*: Christ's Tormentors in Northern European Art of the Late Middle Ages

and Early Renaissance', *Art Bulletin*, 59 (1977), pp.167–81

Ursula Nilgen, 'The Epiphany and the Eucharist: On the Interpretation of Eucharistic Motifs in Medieval Epiphany Scenes', *Art Bulletin*, 49 (1967), pp.311–16

Sixten Ringbom, *Icon to Narrative: The Rise of the Dramatic Close-Up in Fifteenth-Century Devotional Painting*, Acta Academiae Aboenis, ser. A. Humaniora, 31:2 (Aboi, 1965), pp.155–70

第五章

Martha Moffitt Peacock, 'Hieronymus Bosch's Venetian St Jerome', *Konsthistorisk tidskrift*, 64 (1995), pp.71–85

Wendy Ruppel, 'Salvation Through Imitation: The Meaning of Bosch's *St Jerome in the Wilderness*', *Simiolus*, 18 (1988), pp.5–12

Leonard J Slatkes, 'Hieronymus Bosch and Italy', *Art Bulletin*, 57 (1975), pp.335–45

第六章

Andre Chastel, 'La tentation de Saint Antoine ou le songe du mélancolique', *Gazette des Beaux-Arts*, 15 (1936), pp.218–29

Laurinda S Dixon, 'Bosch's *St Anthony Triptych*: An Apothecary's Apotheosis', *Art Journal*, 44 (Summer, 1984), pp.119–31

Erik Larsen, 'Les tentations de Saint Antoine de Jérôme Bosch', *Revue belge d'archeologie et d'historie de l'art*, 19 (1950), pp.3–41

Jacques van Lennep, 'Feu Saint Antoine et Mandragore: À propos de la 'Tentation

de saint Antoine' par Jérôme Bosch', *Bulletin, Musèes royaux des beaux-arts de belgique*, 17 (1968), pp.115–36

第七章

Allison Coudert, *Alchemy:The Philosopher's Stone* (Boulder, Colorado, 1980)

Ernst H Gombrich, 'The Evidence of Images', in Charles S Singleton (ed.), *Interpretation:Theory and Practice* (Baltimore, 1969), pp.35–104

Craig Harbison, 'Some Artistic Anticipations of Theological Thought', *Art Quarterly*, 2 (1979), pp.67–89

Will H L Ogrinc, 'Western Society and Alchemy from 1200–1500', *Journal of Medieval History*, 6 (March, 1980), pp.104–32

Lotte Brand Philip, 'The Prado *Epiphany* by Jerome Bosch', *Art Bulletin*, 35 (1955), pp.267–93

第八章

Hans Belting, *Hieronymus Bosch, Garden of Earthly Delights* (Munich, 2002)

Eric De Bruyn, 'The Cat and the Mouse (or rat) on the Left Panel of Bosch's *Garden of Delights Triptych*: an Iconological Approach', *Jaarboek Koninklijk Museum voor Schone Kunsten Antwerpen* (2001), pp.6–55

Laurinda S Dixon, 'Bosch's *Garden of Delights* Triptych: Remnants of a 'Fossil' Science', *Art Bulletin*, 63 (1981), pp.96–113

—, 'Hieronymus Bosch and the Herbal Tradition', *Text and Image, Acta*, 10 (1983), pp.149–69

Walter S Gibson, 'The *Garden of Earthly Delights* by Hieronymus Bosch:The Iconography of the Central Panel', *Nederlands Kunsthistorisch Jaarboek*, 24 (1973), pp.1–26

Ernst H Gombrich, 'The Earliest Description of Bosch's *Garden of Delight*', *Journal of the Warburg and Courtauld Institutes*, 30 (1967), pp.403–6

Robert Koch, 'Martin Schongauer's Dragon Tree', *Print Review*, 5 (Spring, 1976), pp.115–19

Phyllis Williams Lehman, *Cyriacus of Ancona's EgyptianVisit and Its Reflections in Gentile Bellini and Hieronymus Bosch* (Locust Valley, NY, 1977)

Hans H Lenneberg,'Bosch's *Garden of Earthly Delights*: Some Musicological Considerations and Criticisms', *Gazette des Beaux-Arts*, 58 (1961), pp.135–44

Robert L McGrath, 'Satan and Bosch:The *Visio Tundali* and the Monastic Vices', *Gazette des Beaux-Arts*, 71 (1968), pp.45–50

第九章

Albert Chätelet, 'Sur un jugement dernier de Dieric Bouts', *Nederlands Kunsthistorisch Jaarboek*, 16 (1965), pp.17–42

Norman Cohn, *The Pursuit of the Millennium* (Oxford, 1970)

Bernard McGinn, *Visions of the End: Apocalyptic Traditions in the Middle Ages* (New York, 1979)

Patrick Reuterswärd, 'Hieronymus Bosch's Four Afterlife Panels in Venice', *Artibus et historiae*, 12 (1991), pp.29–35

Heike Talkenberger, *Sintflut, Prophetie und Zeitgeschehen in Texten und*

Holzschnitten astrologischer Flugschriften 1488-1528 (Tübingen, 1990)

第十章

Laurinda S Dixon, 'Water,Wine and Blood: Science and Liturgy in the *Marriage at Cana* by Hieronymus Bosch', *Oud Holland*, 96 (1982), pp.73–96

Walter S Gibson, 'Bosch's Dreams: A Response to the Art of Bosch in the Sixteenth Century', *Art Bulletin*, 74 (1992), pp.205–18

—, *'Mirror of the Earth':The World Landscape in Sixteenth-Century Flemish Painting* (Princeton, 1989)

Fritz Grossman, 'Notes on Some Sources of Bruegel's Art', in J Bruyn, J A Emmens, E de Jongh and D P Snoep, *Album Amicorum J G van Gelder*, op.cit., pp.263–8

Helmut Heidenreich, 'Hieronymus Bosch in Some Literary Contexts', *Journal of the Warburg and Courtauld Institutes*, 33 (1970), pp.176–87

Gerta Moray, 'Miró, Bosch and Fantasy Painting', *Burlington Magazine*, 115 (1971), pp.387–91

Herbert Read, 'Bosch and Dalí', in *A Coat of Many Colors: Occasional Essays* (New York, 1973), pp.55–8

Larry Silver, 'Second Bosch: Family Resemblance and the Marketing of Art', in *Kunst voor de Markt (Art for the Market) 1500–1700, Nederlands Kunsthistorisch Jaarboek*, 50 (Zwolle, 1999), pp.30–56

Gerd Unverfehrt, *Hieronymus Bosch: Die Rezeption seiner Kunst im fruhen 16. Jahrhundert* (Berlin, 1980)

索 引

（本索引标注页码为原书页码，即本书边页码；粗体数字指插图序号）

致 谢

献给朋友和学者沃尔特·S.吉布森。

我在尝试整合有关希罗尼穆斯·博斯的大量学术研究时，受到了很多人的帮助，无法在此一一致谢。然而，我依然要对几个人进行特别感谢，他们的建议与指导对本书现在的形式和内容有着实质性的贡献。我首先要感谢沃尔特·S.吉布森，他极慷慨地与我分享他的文献研究成果，和对手稿的批判性阅读，他关于北方文艺复兴艺术的渊博的背景知识对我的手稿的改进助益良多。我也要感谢他多年来的珍贵情谊、专业支持和良好的幽默感，这一切都是为了理解博斯的谜题。我还要感谢芭芭拉·维施（Barbara Wisch），她对于兄弟会和艺术赞助的开创性研究开阔了我的视野，使我意识到圣母兄弟会在研究博斯中的重要性，她的编辑才能亦极大丰富了此书。我深深感谢斯海尔托亨博斯的兄弟会旧址（Zwanenbroederhuis）的负责人G.J.德·布雷塞尔（G.J.de Bresser）及工作人员，他们对我这个美国研究者的亲切和慷慨加深了我对圣母兄弟会作用的理解。我还要感谢博伊曼斯·范伯宁恩美术馆的伯纳德·沃梅特（Bernard Vermet）允准我在2001年的"希罗尼穆斯·博斯"展览正式开展的前一天参观。我为了写作本书的荷兰之行受到了雪城大学美术系和艺术与科学学院院长的资助。最后，我要感谢以下几位的耐心和敬业：感谢查尔斯·克劳斯（Charles Klaus）对本书各阶段手稿的批判性阅读；以及费顿出版社的同仁，委托我写作此书的大卫·安法姆（David Anfam），我的编辑帕特·巴雷斯基（Pat Barylski）、茱莉亚·麦肯齐（Julia Mackenzie）、罗斯·格雷（Ros Gray）和图片研究员利兹·摩尔（Liz Moore）。

图片版权

本书中文简体版版权归属于银杏树下（北京）图书有限责任公司

著作权合同登记号：图字18-2018-311

审图号：GS（2023）550号

未经许可，不得以任何方式复制或者抄袭本书部分或全部内容

版权所有，侵权必究

图书在版编目（CIP）数据

博斯/（美）劳琳达·狄克逊著；吴啸雷，孙伊译．——
长沙：湖南美术出版社，2024.3
（"艺术与观念"系列）
ISBN 978-7-5356-9231-3

Ⅰ．①博… Ⅱ．①劳… ②吴… ③孙… Ⅲ．①博斯 (Bosch, Hieronymus 约 1450– 约 1516) – 绘画评论 Ⅳ . ① J205.563

中国国家版本馆 CIP 数据核字 (2023) 第 236314 号

BOSI
博斯

出 版 人：黄 啸		著 者：［美］劳琳达·狄克逊		
译 者：吴啸雷 孙 伊		选题策划：后浪出版公司		
出版统筹：吴兴元		编辑统筹：蒋天飞		
特约编辑：王凌霄 程文欢		责任编辑：王管坤		
营销推广：ONEBOOK		装帧制造：墨白空间		
出版发行：湖南美术出版社（长沙市东二环一段 622 号）		内文制作：张宝英		
后浪出版公司				
印 刷：北京雅昌艺术印刷有限公司				
开 本：720mm×1000mm 1/16		字 数：306 千字		
印 张：20.5		版 次：2024 年 3 月第 1 版		
印 次：2024 年 3 月第 1 次印刷		定 价：138.00 元		

读者服务：reader@hinabook.com 188-1142-1266 投稿服务：onebook@hinabook.com 133-6631-2326
直销服务：buy@hinabook.com 133-6657-3072 网上订购：https://hinabook.tmall.com/（天猫官方直营店）

后浪出版咨询（北京）有限责任公司 投诉信箱：editor@hinabook.com fawu@hinabook.com
本书若有印装质量问题，请与本公司联系调换。电话：010-64072833